Japanese Homes and Their Surroundings

明治初期 日本住屋文化

建築結構風格、空間配置擺設、庭園造景布局及周邊環境

Edward S. Morse　著

朱炳樹　譯

建築博士／古蹟建築師／
華梵大學建築系教授

徐裕健

推薦序
一窺日本建築和文化的深遠底蘊

本書《明治初期日本住屋文化》成書於日本明治維新後期的一八八五年（距今一百三十四年），正當日本與西方文化交流、西化勢力入侵肇致日本本土文化產生變革之際。美國學者愛德華・摩斯（EDWARD S. MORSE）深恐日本社會生活及風俗習慣遭致異國文化侵襲而變遷淪喪，在「還來得及的時候」（作者語）將日本住屋文化及習俗忠實記錄下來，以之存續日本住屋有形及無形文化的精髓。

作者摩斯具有深厚民族學素養，採取實地田野調查方式，秉持「日本職人精神」（作者語）深入走訪日本住屋及生活文化場域，以身入其境體驗及細緻觀察的「第三隻眼」，觀照日本住屋的多元化設計理念、精準職人匠藝、自然取材用料哲理、模矩化及彈性的空間格局。

值得喝采的是，作者並非建築學者，卻能鉅細靡遺的精準分析施工程序細節，將木構榫接的工具、職人操作的姿勢、榫頭密接的手法、木材紋理的拼合等等構築祕訣，真實記錄彰顯，以高超的鋼筆速寫圖片配合生動文字描述，猶如動態的紀錄片攝製，完整的播放在觀眾眼前，

若非具有職人的使命感驅動，不可能成就這本具有極高建築專業價值的史料文本。這的確是一本從事建築及室內設計領域者不可不讀的典範手札祕笈，而「圖文並茂」的敘事條理、充滿意趣的行文風格，亦頗適合做為閒暇小憩的伴讀雅冊。

除卻建築專業角度之外，作者將空間形式與生活行為模式結合，超脫空間形式和使用功能的表象分析，更深層的體現出空間場所的內在意涵及人文意義。例如：從茶道、茶會的泡茶待客儀式過程、觸及茶道生活的器皿（茶釜、茶杓、茶巾、建水、羽箒等）、茶室內自然取材保留樹皮的柱樑以及茶室外的茶庭布設妙境，將茶室結合茶道儀式，建構「茶文化故事性空間場景」，從而將茶道生活場域在日本文化中的神聖意義，不期而然的彰顯出來，巧妙的架構出建築學和人類學相互結合的跨領域研究視野，這種研究觀點出現在一百多年前的調查紀錄手札，可謂成就超卓。

最能可貴的是，作者因目睹十九世紀歐美學者因民族優越感的迷思，配戴有色眼鏡，錯誤解讀妄臆日本生活習俗，對日本住屋文化作出歧視負面評價之時，以同理心及客觀中立的調研態度，直陳匡正外國人認知日本住屋文化的誤區，重新揭露日本住屋精純匠藝、質樸取材、呼應自然的造屋哲學，讚揚日本住屋文化體現的古雅舒適、靜謐空靈生活情境，值得西方效法。這在當年適逢東西文化衝擊之時，作者身處西方霸權文化陣營之列，勇敢揭歐美人的歧見，提出批判性的反省觀點。作者此舉，正是我輩在目前全球文化霸權瀰漫之際，尤宜深入省思發掘本土住屋文化珍貴主體性價值的啟示。

推薦序
值得推薦的珍貴明治初期史料

中原大學室內設計學系助理教授　郭雅雯

閱讀《明治初期日本住屋文化》的初稿後，我即一口答應願意為此書撰寫推薦序。因為，我看到一位美國人為了他國的居住文化，如此用心地調查、細心的研究，詳細的整理而產出的成果，不禁讓我毫無質疑地願意將它推薦給臺灣讀者。

一般人認為，日本的居住文化最了解的想必是日本人，但我則是保持中立的看法。日本人固然清楚自國的住屋，但是由於他們本身頻繁地接觸甚至沉浸於自身的文化與環境之中，也居住在或曾經居住過這些屋宅裡，所以對他們來說，很多事情是理所當然、不以為意的。

相反地，由外國人的觀點來看，會是異文化的呈現與衝突。許多被日本人認為是理所當然的事情，變成了有趣、驚奇、出乎意料、意外少見等等感受。而讓我有這般強烈地感受，是因為身為臺灣人，為攻讀建築學博士學位，曾在日本京都和大阪居住過十年，基於自己研究的興趣，調查了許多日本江戶、明治、大正、昭和時期的歷史性住宅建築。在研究日本這些舊住宅建築時，不論外觀或是室內，皆看到了相當多出乎意料的細部設計，引發我種種的好奇心。我們姑且先不論設計的好壞，可以確定的是，外國人眼中驚訝的設計，在日本人眼裡卻

可能是理所當然的物件。因此，我非常能夠體會本書作者摩斯當時撰寫此書的心境，也就是想把自己眼見的日本住居文化，透過此書的出版介紹給大眾，甚至期待日本人能更加深了解自國住居文化特色的心情。

作者摩斯（EDWARD S. MORSE）於客座當時的日本東京帝國大學三年的期間裡，透過訪談多位耆老的方式，記錄日本明治初期的社會生活樣態和風俗習慣，並嘗試描述當時的日本住宅和鄰近周邊環境整體的樣貌，以及室內內部的設計。整本書的章節架構以日本的住屋、住居的類型、室內設計與裝飾、入口與通道設計、庭園設計等區分。在住宅的整體外觀上，詳細地記錄其構造、結構與基礎、建材的選用、木工工具與使用方法、屋頂的型態與材質；在住宅的類型上，分類為長屋的結構、都市的住居型式、東北地方的住居型式、鄉村和漁民的住居、旅館型態等說明其差異；在室內設計與裝飾上，則從機能方面和細部設計二個方面來談，機能方面：如整體的平面配置、廚房、廁所、澡堂、茶會和茶道的儀式、倉庫等；而細部設計方面，說明榻榻米的製作、尺寸和鋪設法、隔扇和拉門、欄間、屏風、簾子的樣式、天花板、地板、窗戶、樓梯的樣式、床之間和違棚的構成等詳細部位的設計方式；在入口與通道設計上，說明玄關與土間、緣廊、雨戶、手洗缽、大門、圍籬等的設置方式與原理；而在庭園設計上，提出石燈籠、小橋、涼亭、水池、鋪石步道、盆栽等的設計方式與意圖。

此外，讓我甚感佩服的是，作者利用旅居日本三年的期間，親臨各處並繪製大量且詳實的手繪圖，栩栩如生地讓讀者能夠清楚地了解他所敘述的每處部位。詳細至日本人用的盥洗器具、床鋪與枕頭、蠟燭與燭台、花卉與花器的設計，甚至細微到門扣的樣式、門鈴和門閂

的細節等等，精細程度讓我十分驚嘆。作者能夠有如此敏銳的觀察能力以及細膩的繪製插圖能力，我判斷與他的動物學專業有關，或許他將觀察動物的精神，運用在觀察日本的住屋和人們居住生活上。這與到日本旅遊拍拍照片，僅做些案例分析即編輯成書或當成課堂教材，截然不同。這點，也是我認為值得推薦的理由之一。

另外，特別值得一提的是，作者從美國人的觀點，透過詳實的生活觀察和記錄，並反覆在書中比較日本與美國之間的差異性，試圖藉由與美國作法的異同，明確地指出日本住屋文化的特色。甚至在最後章節裡，增加日本周邊地區住屋樣式的敘述。此點，對於同樣是外國人的我而言，非常贊同。作者在書中提及的各項細節，都是我個人非常有興趣的，也是我在日本留學期間時常觀察及研究的主題。因此，我在目前授課的住居學、居住文化研究，以及日本空間解析的課程中，時常講授這些有關日本異文化住宅建築的特徵及其細部設計，希冀讓學生透過異文化的接觸，更能理解臺灣本土住宅建築文化的特性。

CONTENTS

第四章　室內裝潢（續篇）
INTERIORS（Continued）．

前言

在箕作桂吉教授所撰寫的一篇饒富趣味的論文中，[1]記載了日本早期荷蘭醫學的相關研究。裡面他提到當時翻譯《解體新書》的日本三位著名的學者[2]之一前野良澤的舅父宮田全澤時，是這樣描述的：「宮田先生的性格很古怪，他熱中於學習並詳實地記錄可能即將失傳的藝術和技藝，以便傳諸後世。他將這件事情當做非常莊嚴的使命。」前野良澤謹遵舅父的指示，表示：「雖然我致力於醫藥專業的研究，但仍決心學習幾乎快要失傳的傳統竹管樂器『一節切』（hitoyogiri，一種竹管樂器），為此，甚至去修習戲劇的表演技巧。」雖然在蒐集撰寫本書所需的素材時，我雖未直接受到宮田先生精神上的鼓舞，但現在覺得並沒有完全白費氣力。因為本書詳細地記載日本住屋的許多建築細節，縱使其中有些內容很瑣碎，但是在數十年之後，也許就很難獲得類似的相關資料。

無論本書是否能順利達成預期的目標，但是民族學系的學生們請謹記，在進行各項研究調查時，應該仿效日本老學者們研究時所展現的旺盛企圖心。日本長期被迫與許多商業掛帥、自私自利、以力制人的西方霸權國家接觸，並且被強迫接納某些等同於唯利是圖、利己主義的基督教傳教活動。因此，探討日本和其他國家在西方勢力入侵之後，如何進行深遠的變革與調適，是極為重要的研究課題。

感謝日本政府聘用許多不同國籍的學者進行研究，尤其是藉助駐日英國大使館學術專業館員的努力，才能獲得許多可能錯失的與日本人相關的有趣資訊。如果研究學者和調查人員能夠謹記記宮田全澤的箴言，將日本人接觸任何外國文化時，在禮儀、遊藝、儀式，以及其他規矩和習俗上所產生的最初變化，詳實地記錄下來，將成為未來社會學家認定的重要成就。

日本當地學者對本書所提供的最大貢獻，是在還來得及的時刻，透過訪談多位耆老的方式，記錄日本明治維新中前期的社會生活樣態和風俗習慣。異國文化的入侵，已經導致日本的社會樣貌和生活習俗產生深遠的變遷，而其他的變化也依然持續不斷。在 Thomas R. H. McClatchie 於一八六八年明治維新的十年後所撰寫的《江戶的封建宅邸》見聞錄中，針對大名[3]的宅邸（屋敷），以及日本封建貴族居住的堅固宅第，提到：「許多住宅都人去樓空，建築荒廢且腐朽傾頹」。他描述許多與大名宅邸有關的獨特禮儀和規矩，例如：「門口接待的禮儀」、「宅邸內互動交流的規矩」、「防火相關規則」等等，在他撰寫這篇專文時都已經廢止了。但是其實在幾年之前（本書出版於一八八五年），還是必須嚴謹地遵循這些規範和禮儀。

對於能夠提供任何比本書的日本住屋相關內容更為豐富和詳實的參考資料，以及不吝更正本書敘述上難以避免的任何謬誤，我都特別感謝。若本書能夠再版，必將所獲得的新資訊更正並收錄到新的版本之中，並且對於提供資料者表示致謝之意。

我想對 W. S. Bigelow 博士表達我的感謝。為本書蒐集資料及圖稿的階段裡，他的陪伴令人感到愉快，他熱誠的關懷及睿智的建議給予我很多的幫助。同樣地，感謝 E. F. Fenollosa

教授在我最近的訪日過程中，讓我感受到難以言喻的溫馨。

我也想在這裡謝謝眾多的日本朋友們，為了讓我蒐集本書的參考資料，不論春夏秋冬、日夜寒暑的任何時刻，都寬容地讓我鉅細靡遺地檢視、描繪他們的住家。這些朋友甚至幫我解答許多問題、翻譯艱澀的專有名詞、蒐集各種相關資訊，並在各個方面給予我協助。我真心地認為，若非他們毫無保留的協助，本書將不可能付梓出版。在努力回想所有幫助我的朋友名字時，無可避免地會遺漏某些人士，但是無論如何，我一定要感謝東京師範學校的高嶺秀夫校長、竹中成憲博士、宮岡恒次郎先生；東京教育博物館的手島精一館長；東京帝國大學的外山、矢田部、菊池、箕作、佐佐木、小島等諸位教授，以及石川先生與其他人士；卓越的教育家及作家伊沢先生、河津先生、福沢先生、柏木先生、古筆先生、松田先生等諸位賢達。我也必須感謝東京帝國大學的加藤弘校長、服部副校長，以及日本文部省（等同教育部）的浜尾先生和其他事務人員，在我最近的訪日行程中，提供許多協助和特別的招待。我一定要感謝學習院[4]的立花校長、吉川先生、田原先生、Kineko 先生、有賀先生、棚田先生、中原先生、山口先生、胃山的根岸先生，以及其他人士，他們提供我各種饒富趣味的參考資料。對於我在美國撰寫本書文稿的準備期間內，提供大力幫忙的三原先生、福沢先生，荒川先生、白石先生、Shugio 先生、以及旅居紐約的山田先生等提供及時協助的人士，謹致感謝之忱。

感謝皮博迪科技學院（今霍普金斯大學）董事會，認可我在民族學領域的研究成果，讓我在完成這本書之前，能夠暫時卸下董事的職務。謝謝學院的出納長 John Robinson 教授，

以及 T. F. Hunt 先生，提供友善的建議和經費上的補助。我由衷感謝 Percival Lowell 先生對我諸多的款待和協助。我絕不能忘記感謝 University Press 公司的首席校對 A. W. Stevens 先生，他提供了許多寶貴的協助，以及文字修辭上的潤飾，並且仔細地審閱本書的校樣。同時我想對提供本書諸多協助的 Margarette W. Brooks 小姐、幫我描摹插圖初稿的女兒 Edith O. Morse 小姐、設計本書美麗封面的 L. S. Ipsen 先生致謝，並感謝 A. V. S Anthony 先生在本書插圖的印製流程中，執行嚴謹的監督管理；謝謝 University Press 公司秉持著卓越的職人精神，完成本書的印製作業；感謝出版商鼎力協助本書的出版作業。最後我要補充的是本書詳實的索引，出自於 Charles H. Stevens 先生的妙手。

美國・麻州・塞勒姆市（Salem, Mass., U. S. A.）

EDWARD S. MORSE. 謹識

注釋

1 出自《日本亞洲協會會報》（Asiactic Society of Japan）第五卷第二部，第二〇七頁。

2 譯注：《解體新書》出版於一七七四年，由日本三位著名的西醫學者杉田玄白、前野良澤與中川淳庵，翻譯自德國醫學家 J. Kulmus 所著 Anatomische Tabellen 的荷蘭語本，是日本第一部譯自外文的人體解剖學書籍。

3 譯注：指日本封建時代擁有較大領地的「藩主」或「領主」。

4 譯注：「nobles' school」為日本皇室貴族子弟就讀的貴族學校，現為「學習院大學」。

序
論

在最近的二十年間，由於新奇和美麗的緣故，日本的漆器、陶瓷器、木材與金屬造型的物品、形狀奇特的箱盒、古雅的象牙雕刻、布料與紙張織成的紡織品，以及器物上的銘文等各式各樣用途不明、不知所云的東西，逐漸地出現在美國國內。大部分的日本器物都展現精巧的製作技術，以及神祕難解的設計創意。雖然這些器物恣意揮灑的裝飾手法，違反了常規的裝飾法則，但是卻為我們帶來驚愕和歡愉。

這些器物的功能和使用方式大多還不為人知，但卻逐漸在美國人的家庭中占有一席之地，甚至取代某些原本具有裝飾意味的擺設，並且使我們的房間看起來更為美麗。我們發現很難界定日本器物的藝術和設計原理，但是卻不得不認同它們所具有的優點。日本工藝作品違反透視學的原理，以及色彩搭配組合的不協調，一直提醒著我們，日本是個居住著奇特人民的國度。我們的裝飾方法緩慢地被日本的新方法滲透，而這些工藝裝飾藝術，是日本人歷經數個世紀的創作成果。美國人最初並不太了解這些工藝作品，不過後來卻逐漸影響我們的裝飾技法，影響的層面包括：壁畫和壁紙、木製工藝品、地毯、碗盤與桌巾、金屬工藝與書籍封面設計、聖誕卡片等等，甚至連火車上的廣告，也採用日本風格的圖樣設計和表現形式。

許多美國最傑出的藝術家，包括 Charles Caryl Coleman、Elihu Vedder、John La Farge 及其他藝術家，很早以前就了解日本裝飾藝術非凡的優點，關於這一點我並不感到驚訝。在很短的時間內，廣大的群眾也明顯地產生同樣的認同。不僅在美國這種商業掛帥的國家，連熱愛藝術的法國、音樂國度的德國，以及保守的英國，都臣服於日本裝飾文化的入侵。不過，我們並不是藉此發展出新的設計風格，相反地，卻是心甘情願地全盤採納日本式的設計，或

者經常採取讓日本裝飾職人看了會發瘋的不協調混搭方式。例如：將原本適合裝飾寶劍的金屬鑲嵌設計，應用在天花板的圖樣上；將沉重的青銅器上的主題圖樣，拿來做為脆弱的陶器的裝飾圖案；將輕盈的皺綢編織成硬實地毯，供人踩踏。不過，縱使採取這種不太協調的混合搭配方式，卻能夠把我們從惡夢般的醜陋家居設計環境中拯救出來。長久以來，我們對於這種可怕的居家裝飾設計，一直採取逆來順受的態度。例如：一個黃銅鑄造的小孩童，長跪在冰冷的銅製的鋪墊上祈禱，頭上小心翼翼地頂著一個煤油燈盞，整體造型實在非常詭異。

我們眼睛的視覺和頭腦的知覺，無須再忍受牆上醜陋不堪的裝飾圖樣的茶毒，也不必在布滿愛神邱比特、豐饒角（horns of plenty，食物和豐饒的象徵圖像）、躁動不安的老虎，或是在巨大規模的漩渦狀圖案的地毯上，擦拭腳上的泥塵。在此種嶄新藝術思潮的良性影響之下，人們開始了解無須拆散所有的花瓣，就能欣賞一朵花的美麗價值，並且體認出，一根竹枝、一顆松毬、一朵櫻花等自然而單純的物體，只要呈現在正確的位置，就能有效地滿足我們渴求美麗的慾望。

日本參加紀念美國建國百年的費城國際博覽會時，帶給美國人嶄新的啟示，其獨樹一幟的傑出展示方式，在所有參展國家的競爭中領先群倫、大獲全勝，美國也因此引發了「瘋日本」的熱潮。許多介紹日本的書籍迅速地再版，與日本裝飾藝術相關的書籍尤其暢銷。我們普遍以為，若要精確地展現這些罕見的藝術作品，必然需要依賴昂貴的製作過程，以及非常精密的製版技術；而日本人僅僅採用原始的版畫拓印技法，以及少數的色彩，就能創作出才華洋溢的西洋藝術家，以及彩色平版印刷職人才能完成的藝術作品。不過，日本藝術家所具

備的微妙藝術精神，美國藝術家們卻無法掌握。

美國許多睿智的收藏家，很快判明從日本進口的器物可以分成兩種類型。第一種類型的數量較少，但是屬於具有優異本質和雅致風格的裝飾器物；另外一種類型數量龐大，造型華麗卻缺乏精緻的處理技術，主要產品為陶器、瓷器、漆器和金屬工藝品。後者很明顯地是日本人針對外國市場製造的產品，其中許多產品並未在日本經濟中占有任何地位，而且除了極少數的產品之外，全部都太過於俗豔，並且違反了日本人高雅的品味。而這些產品開始在美國氾濫成災，甚至在鄉間的雜貨店內，和美國當地針對相同階層顧客製造的產品一起販賣，但是兩者都無法在美國一流的商店內銷售。從日本進口的美麗商品，縱使必須支付高昂的關稅，並加上進口商的利潤，仍然比我們習慣使用的產品便宜很多，而且在每年的聖誕假期，為我們帶來許多驚喜。品質較為優異的日本產品，幾乎都是屬於裝飾品或個人使用的器物，例如：金屬掛鉤、小型象牙雕刻、分層式漆器盒、扇子等等。此外，還包括懸掛式花器、青銅和陶製容器、香爐、塗漆櫥櫃、碗盤等少數家用器物。

日本商品流行的風潮，自然會引起人們希望了解這個奇特民族生活習俗的好奇心，尤其更渴望知曉收藏那些美麗而獨特藝品的住屋有何特質。因應這種需求的緣故，與日本相關的書籍一本接著一本相繼地出版，但是除了少數較為嚴謹的著作之外，大部分的書籍都重複敘述相同的資訊，而且通常在序言中，都會表示自己經過日本政府的特別授權；並且在原本應該簡明扼要的敘述中，非常冗長地描述日本帝國從古到今的發展歷史，其中包含神話、戰爭、衰敗、復甦等內容。此外，更添加作者記錄本身滯留在貿易通商港口數週，或是在日本鄉間

短暫旅程的雜記。還有描述作者如何勇敢克服想像中的危險，或以錯誤的概念和民族優越感的迷思，胡亂地臆測日本人的性格和生活習俗。所有相同主題的書籍中的插圖，都取材自以前的書籍，或經常在未支付授權費用的情況下，擅自引用日本著作的資料。序言的最後會提出日本未來發展的預測，指出日本民眾是由於接納外來的文化和習俗，而獲得長足的進步──由於並未深刻認識切腹所代表的精神性，日本藝術被迫表現出受到外來文化所影響，而異於本質的原貌。舉例而言，就像非常荒謬地強迫日本畫壇最大的狩野派畫家，去修習義大利畫派的繪畫技巧；或是在東京學校任職的外國職員，採取勸誘或強迫所有的學生都戴上悶熱不堪的蘇格蘭毛呢帽子的可悲措施，將原本穿著優雅美麗服裝的俊俏黑髮男孩們，化身為一群舉止滑稽可笑的彌猴。

這些敘述日本風土民情的書籍中，對於日本住屋的描述，除了最普通的解說之外，其他細節都付之闕如。甚至，德國地理學家 Johannes Justus Rein[1] 在他詳細調查日本地理和產業現況的專書中，與日本住屋和庭園相關的敘述內容，也僅有寥寥數頁的篇幅而已。本書希望能夠彌補這些缺漏，不僅解說我在日本所看到的各種住屋樣貌，也詳細描述建築內部的結構和各種細節。

本書後續的篇幅中，經常會出現批評和比較。姑且不論問題的真確性，如果批評具有任何價值，就必須採取比較性的方式進行。換句話說，在批判日本的建築方式和狀況時，就必須坦白地指出本身類同的方式和狀況，或至少要有這樣的認知。當某人進入你自認乾淨而整齊的城市，其街道卻被抱怨很骯髒，即可以假設他自己的城市非常乾淨。不過，若是後來發

現那人的城市街道無比髒亂，則他的批評和抱怨立即喪失正當性，批判者也馬上被視為是一位任性的誹謗者。我們應該遵循耶穌基督的格言「別只看到別人眼中細碎的木屑，卻看不見自己眼裡粗大的樑木」。

縱然自認是公正無私的人，在批評別人的時候，想要維持毫無偏袒的立場，也是極為困難的事情。人們在面對本國人所犯的過錯和罪行時，通常顯得特別的盲目，並且極不情願承認這些事實。當我們熱血沸騰地高唱著歌頌戰爭英雄的軍歌時，卻驚訝地發覺，許多日本人對於採取這種狂歡的方式慶祝充滿血腥的戰勝功績，並不表示贊同。我們每天在報紙上，閱讀到最為嗜血的犯罪報導，以及最令人憎惡和詭異犯行的細節，但是對於為何會發生這類犯罪行為的社會狀況，並沒有特別去檢討和反省；或是針對會造成社區的衰頹和敗壞的犯罪行為，未曾提出讓人們產生正確認知的措施。不過，當我們去到其他的國家，偶然發現某種新型態的犯罪案件，注意力馬上被這種新奇的案件吸引，並且毫不猶豫把犯罪的情形，誇大渲染為這個國家發生了窮兇極惡的滔天大罪，然後將大肆誹謗該國人民的誇張報導傳送回國，而且還以基督徒慈悲博愛的語調，嘮嘮叨叨地訓誨他人。

在研究他國的人民時，應該盡可能透過無色的眼鏡來觀察。如果某人在這種情況下犯錯，至少是戴著玫瑰色的眼鏡，遠比眼鏡受到偏見的煙霧污染而造成錯誤的判斷來得好些。民族學的學生在研究他國人民的生活習俗時，若採取較為寬宏大量的態度和研究策略，也許產生的偏頗判斷看起來比較善意和友好。對於負面的批判採取抗拒的態度，是世上所有人的本性。

如果某人戴上偏狹而且錯誤的不透明眼鏡，則他的眼睛會遭到黑暗的蒙蔽，而處於四面楚歌

的境地。因此，他無法接近任何事物，僅能膚淺地看到事物的表象。若某人一開始就誠懇地探究他國人民的優秀特質，就能夠受到對方熱烈的歡迎，所希望調查的事項就能順利進行。因為接受調查的對象，知道他不會針對負面的事物，做出任意扭曲事實和造成自己痛苦的行為。因此，縱使屬於負面的生活習慣和習俗，也會開誠布公地吐露出來。

這裡重複地強調進行這類型的調查研究時，必須秉持著同理心的精神，否則會遺漏很多細節，或造成許多誤解。這種研究精神不僅適用於社會習俗的調查，也適用於其他類型的研究。研究日本繪畫最具權威的學者 Ernest Francisco Fenollosa 教授，提出最為真確的看法：「若要探究日本精神所孕育出來的奧妙藝術作品，不能夠僅依賴好奇的眼光，或是外國藝術流派的嚴酷標準，而是在掀開遮蓋的帷幕看到內藏的輝耀美感之前，必須先擁有寬宏的胸懷，向日本藝術家們學習如何愛其所愛。」

秉持這種精神，我努力闡述日木住屋和周遭環境的狀況。我的研究範圍也許限於描述最貧困階層的簡陋小屋、以及居民的骯髒邋遢，僅能勾勒出日本人的貧困生活樣貌。不過，或許也有某些研究主題偏向專門探討日本富裕階層宅邸的狀態。對我而言，以中產階層的住屋做為主要的研究對象，並適時地參考較富裕階層和較貧困階層的住屋狀況，也許比採取其他的研究途徑更能夠掌握日本住居和房屋的結構和特性。在進行調查研究時，或許我是戴著充滿善意的玫瑰色眼鏡。即使如此，我並不為此表示歉意。我在日本居留的期間，與日本人建立了非常友好的關係，並且虧欠他們難以計量的恩情。在這種情況之下，如果我無法秉持友善和寬宏大量的態度，撰寫公正而持平的內容，而產生了別人認定的嚴重錯誤和疏漏情況，

那我就是一個性格卑鄙、充滿偏見的人。

我並不喜歡日本住屋的許多特性，若採取一般旅遊者的表達方式，我可能會將日本的住屋，稱之為冰冷陰鬱的簡陋小屋和茅舍，並且與從阿留申群島延伸到爪哇的所有房屋，歸納為同一種類型，並進行通盤性的敘述。我在批評日本住屋缺點的同時，也致力於比較性的反思，列舉美國住屋許多令人厭惡的缺點。不過，看到英國某特定出版物的撰稿者，以激烈而憎恨的語氣表示：「許多追求報酬的工作，顯然都敷衍了事」；或是有人將品質粗陋的住屋建築，歸咎於毫無科學概念的建商。這些論調都讓我覺得，比較性的論述也理當延伸到英國。[2]

本書嘗試描述日本住屋和鄰近環境的整體樣貌和結構，以及內部裝潢的細節。沒有任何人比我更了解本書某些部分的不足之處，但是我相信藉由許多詳實的插圖，以及明確的題材分類方式，會使原本朦朧不清的樣貌變得清晰可辨。本書所附的每幅插圖，都是將我所描繪的鋼筆畫以凸版印刷（relief processes）的方法印製而成。除了少數的例外，其他所有的插圖，都是我親自在現場描繪的速寫圖。雖然這些插圖可能欠缺藝術價值，但是卻多少能精確地描繪出對象物的整體樣貌和特徵。我連續居留日本三年的期間，從北海道的西北海岸遊歷到薩摩（今鹿兒島）最南端地區的旅途中，詳細記錄各種資料的速寫日記，成為撰寫本書的重要材料。

日本住屋的開放性和容易進出的性質，是一個很明顯的特徵。任何一位外國人到日本旅遊之後，必定會對於這種獨具特色的日本住宅留下許多愉快的回憶。

我最後一次造訪日本時，也順道到中國、安南（今越南）、新加坡和爪哇等國家考察，研究各國當地的住屋，做為研究日本住屋的特別參考資料，並探查在國外的其他地方與日本住屋有無類同關係的可能性。

注釋

1　Rein 投稿到橫濱出版的《英德亞洲協會報》（English and German Asiatic Societies）、《日本郵報》（The Japan Mail），現在已經停刊的《東京時代雜誌》（Tokyo Times）的文章，是研究日本相關事物，最為優質和值得信賴的參考資料。此外，另外一本目前已經廢刊的優良雜誌《Chrysanthemum》（菊），由於報導內容太偏重神學的敘述，導致發行量銳減，並且因為偏頗而武斷的神學論調，最後遭到全面停刊的命運。刊載在《日本亞洲協會報》的許多頗具參考價值的文章之中，Thomas R. H. McClatchie 投稿的〈江戶的封建宅邸〉（The Feudal Mansions of Yedo）第七卷第三部第一五七頁，提供了很多本書中僅約略提及但是目前正快速消失中的大名宅邸的相關資訊。讀者也可參考 George Cawley 投稿到同一刊物的〈日本磚瓦木造建築結構暨其適切性之相關評論〉（Some Remarks on Constructions in Brick and Wood, and their Relative Suitability for Japan）第六卷第二部第二九一頁，以及 R. H. Brunton 所撰寫的〈日本建築的結構技術〉（Constructive Art in Japan）第二卷第六十四頁和第三卷第二部第二十頁。

2　Thomas Henry Huxley 教授在某次演講中表示：「縱使世上所有的書籍都被摧毀，英國皇家學院發行的《自然科學會報》（Physical Science）仍應被保留，如此可以說物理科學的基礎依然屹立不搖。雖然會報內的紀錄尚不夠完備，但是保留了過去兩世紀內人類知識進展的龐大資訊」。如果依照這種說法，儘管所有外國人撰寫的日本相關書籍全數遭到銷毀，只要能保留《日本郵報》的檔案，我們就擁有外國人記錄的所有具有價值的日本相關資料。這份報紙，不僅刊載總編輯 Frank Brinkley 個人的學術文章與報社記者的龐大報導資料，也在日本亞洲協會自主發行之前，在其版面上刊載了無數期的《亞洲協會報》。

另外一位英國作家表示：「居住在醜陋的牆壁內很不舒服；居住在搖搖欲墜的牆壁內更不舒服；但是被迫在既不穩定又醜陋的廉價公寓內生活，簡直是十倍以上的痛苦難耐」。他認為這正是鼓吹立法來糾正這些禍害言論的時機，並且

聲稱：「以前英國人的住宅，被稱為自己的城堡，但是在投機建商和廣告業務員的胡搞瞎搞之下，我們或許要慶幸現在所居住的房屋沒有變成自己的墳墓」。

第一章

日本的住屋

都市與村莊的風貌

鳥瞰日本一個大都市時所呈現的景觀，與美國任何都市中建築物大量蝟集的樣貌截然不同。例如，從某些較高的地點鳥瞰東京時，顯現出宛如一望無盡的屋頂之海的景觀——從灰色的木瓦屋頂和黝黑的石板瓦片表面，反射出暗沈的光澤，使整體上呈現出昏暗與陰鬱的視覺效果。在一片平坦而廣闊的景觀中，到處聳立著鋪設沈重瓦片的屋頂和屋脊，以及具有純淨和烏黑牆壁的防火建築。這些建築使都市灰暗的色調顯得更為深濃，而寺廟例外地在整體單調乏味的景觀中，成為最為凸顯的建築樣貌。由於寺廟高高地聳立於周圍的低矮住宅之中，因此更顯得引人注目。雄偉的黑色屋頂、綿延不絕的屋脊和肋拱，加上白色和紅色的山牆（切妻），以及極為華麗的曲線造型，使寺廟從任何一個方位觀看，都成為非常突出的建築物。為數眾多的寺廟庭園中叢生的綠色葉簇，讓這片灰色的屋海景觀，增添了些許盎然的生氣。

在眺望一個居住人口接近百萬的大都市時，卻發現整座都市裡沒有任何煙囪，也沒有尋常家庭青色炊煙裊裊上升的景象。這個都市裡，當然沒有出現一般建築學上虛飾風格的教堂尖塔。由於沒有煙囪的緣故，加上通常都使用木炭做為取暖的熱源，日本的都市呈現一種非常純淨和清澄的氛圍。由於大氣如此潔淨，因此人們能夠透徹地眺望到整個都市的景色，清晰地看到陸地景象中的枝微細節。美國某些大都市的天空，永遠被遮天蔽日的燻煙和霧靄籠罩，幸好這樣昏暗朦朧的情形在日本並未出現。

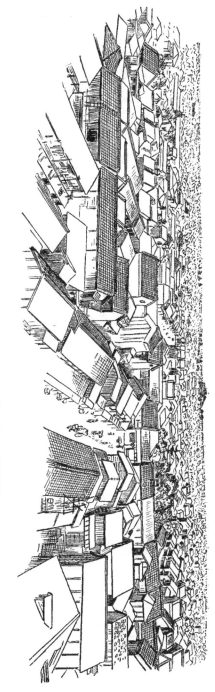

圖 1　東京的商店和住家櫛比鱗次的排列景觀（參照照片描繪）

圖 2　東京的寺廟和庭園景觀（參照照片描繪）

當看到一個這樣的都市鳥瞰圖，意味著我們看遍了日本所有的都市——大部分都市所存在的些微差異，僅由於各個都市所處的位置和地勢不同的緣故。例如從某些較高的地點鳥瞰京都，可看到房屋在群山圍繞之間綿延擴展，景色極為優美而且富有變化。長崎地區的房屋從水岸朝著山巒，以梯階般的方式向上延伸，城鎮邊界與覆蓋山巔的墓地無縫融合在一起。從港灣觀賞長崎時，風光極為旖麗又饒富興味。仙台、大阪、廣島、名古屋等其他大都市，則大致上呈現雷同的屋頂之海的景觀。

在日本的都市和城鎮裡，房屋以緊密的方式彼此群聚在一起，朝著各個方向互相交叉的狹窄街道和巷弄，宛如細線般將房屋分隔開來。因為大部分的建築物都使用特別易燃的材料興建而成，因此一旦發生火災時，熊熊大火就會在電光石火般的瞬間，急速地蔓延開來。

在日本較小的村莊裡，幾乎所有的房屋，都採取沿著單一街道兩側排列的方式延伸下去，有時，距離甚至可以擴展到一英里或更遠。

在這種村落中很少看到互相交叉的道路或巷道，以及房屋群聚在一起的狀態。除了在一條綿長街道的中央附近，商店和住家才會毗鄰相接；而位於街道盡頭的房屋，彼此之間才會擁有較為充裕的空間。某些村落由於位置和地勢的限制，而缺少擴展的餘地，因此房屋極為擁擠。緊鄰橫濱的江之島便是一例。一條主要的街道，直接從海岸築起間隔一致的石階形成的階梯，成為一段通往島嶼頂端寺廟和神社的街道。這條街道的兩側由山峰護衛著，山谷中房屋櫛比鱗次的街道成為一條中央軸線，其中最為狹窄的巷道則通往位於後方的房屋。一旦發生火災，這個村莊的所有房屋將無法倖免於難。

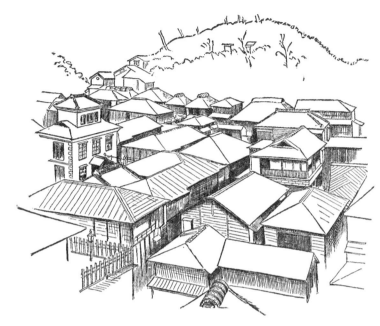

圖 3　江之島的景觀（參照照片描繪）

人們可能會有在鄉野間行駛了很長的距離而未曾路過一間住宅，然後，卻突然進入一個村莊的奇妙經驗。通常在村莊入口道路的兩側，會以一座高高的土墩做為標示，而且，上頭常常會種植樹木，或者會看到一堵石牆或門柱的遺跡，顯示此處或許曾經是古代的關隘。通過村莊之後，會再度進入滿是稻田和大片耕地的鄉野。

這些村莊的風貌有著極大的差異，有些村莊極為整潔和優美，在房子的前面設置了齊整美觀的花壇，到處洋溢著舒適和高尚品味的氛圍。有些村莊則明顯呈現貧困的跡象，骯髒的房屋內擠滿了穿著邋遢的孩童。當人們在日本各地長途旅遊時，確實會鮮明地感受到不同村落之間，貧富對比非常懸殊的現象。

在陰雨的夜晚裡，你很難想像，世上有哪裡會比某些村莊街道的樣貌更為淒

苦和陰鬱。沒有任何明亮的窗戶能讓旅人感到溫馨和振奮，只有從每間住宅晚上都會關閉的木質門板（雨戶）的縫隙之間，滲漏出暗淡而閃爍不定的微光。在清朗的夜晚裡，住宅通常只會關上紙拉門（障子），當人們乘車經過村莊的街道時，常會看到屋內的居民來回走動的身影，無意之間投影到紙拉門上，形成類似皮影戲般怪誕而奇妙的有趣影像。

在日本的都市裡，富裕階級居住的區域，並不像美國那般明顯地區隔出來。雖然漂亮的風景和賞心悅目的外觀，會增添某些特定區域的價值，也必然會吸引富裕階級者群聚。但是，幾乎所有日本都市中，富裕階級的宅邸通常緊鄰著最貧困者的住處。你可能會發覺東京的街道或窄巷裡，赤貧居民用來遮風擋雨的低廉庇護處所，延續性地排成行。雖然日本這些地方呈現汙穢和骯髒的景象，但是，幾乎所有基督教國家中，大都市類似區域裡，充滿難以形容的齷齪和悲慘景況，相較之下，日本的有錢人並不會買下自宅周遭的土地，以便與較為貧困者的住處保持距離。其理由在於日本貧困階級的行為舉止，與美國類似階級令人無法忍受的粗鄙習俗不同，因此，他們的存在並不會令人反感。

日本住屋概述

在繼續日本住居各項專題敘述之前，這裡先做關於住屋的整體性概述，能讓後續章節的內容更為明晰易懂。

外國人對於日本的房屋——這邊指居住的房屋，第一印象的確很失望。由於我在美國已

經看過許多變化多端且具有迷人魅力等特質的日本藝術作品，因此，預期日本住居的特性將會為我帶來新的驚奇和樂趣，然而，在進一步熟悉和了解之後卻感到失望。身為美國人，我相當熟稔某些顯現貧困和無能為力狀態的特定住居類型，以及另外一種呈現優雅和富足狀態的住居類型之間的差異性，但是，卻缺乏評斷日本住屋之間相對優劣的能力。

日本住居的樣貌，乍看之下實在令人失望，除了外觀上看起來不太扎實之外，色彩也相當貧乏。通常沒有漆上油漆的狀態，會讓人聯想到貧困的形象。而且，未上漆並帶有雨漬和灰暗色調的木板，很容易讓人們拿來跟美國未上漆的類似建築物做比較。美國這種建築物，大多是鄉下的穀倉和小儲藏室，或是都市中較為貧困者所居住的房舍。當人們的眼睛已經習慣美國式房屋，如表面漆上白色或淺色油漆的明亮對比、長方形的窗戶、從玻璃反射的耀眼光芒、室內黝黑的陰影、具有裝飾性門廊和階梯的前門，以及所有屋頂上的暖紅色煙囪等整體性的齊整外觀時──儘管這種整齊的外觀，通常與內部的狀態並沒有相關性，但是導致人們最初看到日本的住居時，都會賦予很低的評價。由於日本的住居，缺少太多美國住宅的基本要素，因此，美國人認定，日本住居這種簡陋結構，很難成為住宅。例如，日本住居沒有他們熟悉的大門、窗戶、閣樓、地窖、煙囪，室內也缺少爐灶，當然更沒有一般家庭必備的壁爐。此外，日本住居沒有固定的專屬房間，連床鋪、桌子、椅子等美國人熟悉的家具也都付之闕如，因此，才會造成這樣負面的第一印象。

拿日本住居與美國住宅比較，最關鍵的差異在於隔間牆和外牆的處理方式。美國房屋的隔間牆和外牆為堅實的固定型式，在建構房屋的骨架時，隔間牆也成為整體架構的一部分。

日本住居的結構則正好相反，房屋的兩個或多個側面，並沒有固定的牆壁，內部也僅有少數類似強度的隔間牆。取而代之的，是適當地嵌入地板以及上方溝槽內的滑動式隔扇（襖），而這些隔扇的溝槽，標示出各個房間的界線。日式拉門可採取向後方滑移的方式打開，或者將所有的拉門拆下來，使原本數個獨立的房間變為一個非常寬敞的大空間。這種方式能讓房間的各個面向，都敞開和暴露於陽光和外界的空氣之中。另外一種，是貼上白色薄紙、能讓光線透射和擴散到室內，日文稱為「障子」的紙拉門，則成為窗戶的替代品。

日本住居的外牆，通常為未曾上漆或漆成黑色的木板，如果塗抹上灰泥，則呈現白色或暗灰藍的色調。某些特定階級人士住居的外牆，會高出地面數英尺，有時整片牆會鋪上牆磚，並在牆磚的間隙填入偏白色的泥漿。屋頂也許是採用輕量的木片屋頂、厚重的鋪瓦屋頂或厚實的茅葺屋頂。日本住居屋頂的傾斜度適中，傾斜度並不像美國的屋頂那般陡峭。幾乎所有日本的住居都有緣廊，被延伸出的寬大屋簷，或者從屋簷下方延伸出來的輕量輔助屋頂所保護著。

大部分富裕階級的住居，都擁有一個明確的門廊和門廳（玄關），而貧困階級的住居入口，並未與起居室分隔。由於可從兩側或三個側面進入住宅的內部，因此，居住者可以從任何一個地點進入室內。日本住居的地板，離地面一英尺半或更高，並覆蓋著稻桿製作的厚實墊子。這種稱為「榻榻米」的長方形疊蓆，有著統一的尺寸和乾淨俐落的方形邊緣。由於每個榻榻米之間都舖設得非常緊密，所以地板完全被隱藏在下方。日本的房間都是正方形或長方形，房間的大小取決於所舖設的榻榻米數量。除了客房之外，很少房間有凸起的部分和隔

間。在客房的單側稍微內凹的部分，以簡單的隔屏區隔為兩個空間，最靠近緣廊處稱為床之間（指壁龕或內凹的小空間），內部懸掛著一幅或多幅畫作。在比榻榻米稍微高的地板上，置放著一個花瓶、香爐或其他擺飾。另外一個相對的空間，則設置著違棚（指置物櫥架）和一個低矮的櫥櫃。其他的房間或許也有內凹的空間，以便容納抽屜或棚架。若設置了櫥櫃和碗櫥，通常是使用滑動式拉門，取代傳統開闔式的門。在兩層樓的茶室內，樓梯通常從廚房附近向上延伸，下方則通常設置著開闔式門的櫥櫃。

廁所位於住居緣廊盡頭的角落，若有兩個廁所時，會分別設置於住宅對角線兩端的角落。鄉村貧困階級住居的廁所，是一個裝設開闔式矮門的獨立建築物，門的上半部為開放性的空間。

都市住居的廚房位於住宅的單側或角落，一般多為L型的配置方式，並覆蓋著單坡式屋頂。這個房間通常面對著街道，並以高高的圍籬將庭院與其他的區域分隔開來。鄉村住居的廚房則幾乎位於正房之中。都市的住居很少看到類似穀倉和儲物間的附屬建築物。富裕階級住居的附屬建築物，是擁有厚實牆壁的一層或兩層樓的防火建築。在發生火災時，這種日文稱為「倉」的建築物能儲藏貴重物品和家財。這個類似外國人認知的「倉庫」的建築物，有著一個或兩個小窗戶和一個門，並配置著厚實而沈重的拉門。這種建築物一般會與主屋分離而獨立存在，但經常是並列在一起，不過很少當做居住的房間使用。

在富裕階級的庭園內，經常可以看到充滿田園韻味的涼亭和小屋；而在大型的庭園中，也可看到田園風格的涼亭。特別針對古雅風格和小巧尺寸的設計去建構房屋，這

種做法相當普遍，並在這些房屋內舉行正式的茶會。木板或竹子所構成的高圍籬，或者是在石頭基礎上用泥土或鋪磚建構的厚實圍牆，圍繞在住居的周圍，或是將住居與街道隔離。位於郊外的庭園，則以田園風格的低矮圍籬形成界線。住居的大門呈現各種不同的樣式，有些採取宏偉壯觀的設計，塑造出入口的獨特風格。一般而言，住居的大門通常不是輕盈的田園風格，就是厚實的莊嚴型式。

日本住居外觀上平淡無奇的屋面通常對著道路，而具有藝術氣息和精美如畫的屋面，則對著住居的單側或後方的庭園──通常是位於後方的庭園。在這些外觀平實無華的住居內部，經常可以看到令人驚嘆的精緻雕刻和極致絕美的櫥櫃精品。當人們充分熟悉這些宅邸室內奇特而卓絕的裝潢之後，更是讚嘆不已。

在後續的章節中，我將透過插圖和文字描述，嘗試傳達某些有關日本住居的結構，以及內部裝潢的細節。

日本住屋構造

在造訪日本的外國人當中，沒有一個討論的議題，能比日本的住居更能激發出他們多樣和負面的批評。對於大多數的外國人而言，日本的住居經常成為他們持續困惑和厭煩的主要原因。尤其，英國人艾墨生（Emerson）表示：「在所有的人之中，我最堅定自己的立場」，並且認定日本住居這些明顯脆弱和容易腐壞的結構特性，實在不太具有優點和價值。他當然

很不喜歡日本的住居往往依賴性質最為輕盈的結構，來支撐極為沈重的屋頂的反常現象。同時，他也相當討厭缺乏主樑、橫樑、桁架等的房屋結構，並且覺得一棟住居欠缺地基——至少是他所認定的地基，卻要維持直立狀態這件事太過荒謬，讓他十分惱怒。大多數外國作家在評論日本住居的結構，甚至包括許多與日本相關的事物時，犯下了並未從日本人的立場衡量的錯誤。他們並未考慮到日本是個貧窮的國家，大部分的國民生活貧困。同時，也沒有考量到，就像外國人的住居符合本身的需求和生活習俗一般，日本人基於貧困的理由，建造出本身能夠負擔，同時完全符合他們生活習慣和需求的住居。

從某位日本人的觀察結果顯示，房屋的居住者在世代相傳之下，本身已經能夠忍受上述有關住居的粗陋境況。如果他湊巧有機會出國到英國訪問，在這個沒有颱風和地震肆虐的美好國度中，也許反而會回想起，在一天之內所看到的許多荒廢已久的廉價公寓、搖搖欲墜的簡陋小屋、嚴重扭曲的農舍、碎裂的牆壁及倒塌的圍籬等景象，比起自己在日本一整年旅遊時所看到的景況更為淒慘。

當外國評論家對於日本住居的結構，尤其是針對屋頂橫樑的結構深入探究後，發現日本人並未企圖採用桁架和斜撐時，通常會化身為一位桁架和斜撐的倡導者，熱切而積極地推廣這種結構工法。採用桁架和斜撐當然很明顯能夠節省木料，不過對於日本住居的結構而言，也許所節省的木料費用，並無法彌補建構桁架和斜撐所耗費的額外勞力成本的差額。

外國人作家雷恩（Rein）一本有關日本的知名著作中提到：「日本的住居主要欠缺牢固性和舒適性」。如果他所指的舒適性是針對自己和外國人而言，人們可以理解他的看法；但

若意指日本人所認定的住居舒適性，則他對於日本人所認定的住居舒適性，幾乎毫不了解。雷恩同時也抱怨日本廁所設置方式所帶來的惡臭。儘管他的抱怨主要針對住客擁擠的旅館，而廁所是旅館不可或缺的基本設備，通常會處於非常汙穢的狀態。在德國的某些大都市中，廁所可能直接敞開而面對著正廳，甚至有時緊鄰著餐廳。如果被問到對於德國廁所的骯髒狀態，日本人到底會有何看法呢？比起德國廁所的髒污情況，日本廁所的某些汙穢狀況還算是輕微的呢。在許多大都市裡，死亡率的高低也許是顯示髒亂情況的一個主要指標。在幾年之前，德國慕尼黑的死亡率高達四四％，而且德國知名的畫家考爾巴赫（Wilhelm von Kaulbach），便是於嚴冬中因霍亂而去世。對於每位日本人而言，美國和外國的臥室內某些樣貌，看起來都極為骯髒，而且事實也的確如此。

雷恩和其他作家提到日本住居中的隱私需求，卻忘記僅有在粗魯下流和桀驁不馴的階層之中，才有所謂的隱私需求。這種階層的人在日本屬於少數，但在英國和美國卻明顯的屬於大多數。

就我而言，我發現日本的住居有很多值得稱讚的地方，但是，某些事情也讓我覺得很不舒適。例如在習以為常之前，跪坐在地板上的姿勢實在很痛苦。當然我也發現，日本人對於外國人的椅子，在習慣之前坐起來也很辛苦。我也覺得，日本的住居在冬天顯得極端的寒冷和令人不舒服。不過，對於冬天裡日本的寒冷住宅，會比美國配備著炙熱的火爐、暖氣爐或蒸汽暖爐的公寓，更不利於身體健康的這件事，我抱著懷疑的態度。當人們聞到從某些特定的鄉村旅館廁所散發出來的不愉快的味道時，難道不會聯想到，家鄉的許多鄉村旅館、邊遐

的庭院和臭氣薰天的豬圈，也有類似令人作嘔的氣味嗎？我也懷疑，這些臭味是否真的會比從潮濕和惡臭的地窖散發出令人窒息的空氣，更危害身體健康。地窖所散發出來的濕濁的空氣，除了從地板的縫隙滲漏出來之外，還經常透過灼熱火爐的烘烤，變成一股迎面吹來的污濁熱氣。美國詩人惠特帝（John Greenleaf Whittier）的詩作中，對於鄉村的住宅有下列的描述：

「在炎熱的仲夏裡，最華美的房間與外界清新的空氣完全隔絕，瀰漫著如地窖裡潮濕而令人鬱悶的氣息。」

惠特帝的詩作，非常貼切地描繪出許多美國鄉村和都市住宅內的真實景象。

姑且不論日本住居的規劃和結構是否正確，但是它卻成功地滿足預期用途和目的。對於大多數的日本人而言，建構一棟防火建築，的確超過他們的負擔能力，但美國人也同樣無力興建類似的防火住宅。因此，日本人著眼於實際上的需求，轉而採取其他極端的解決方案，譬如在火災可能延燒的路徑上，興建一幢結構組件能夠迅速拆解的房屋。室內的榻榻米、隔間拉門，甚至包括天花板片都能迅速地捆包和搬離。屋頂上的鋪瓦和木瓦片也能夠快速拆下，而裸露的屋頂骨架能夠延緩火焰燃燒的速度。消防隊員除了努力監看火災焚燒的進展之外，主要的任務，也包括拆散這些可調控的結構體。此外，與上述相關的事項有個令人好奇的有趣現象，那就是打開水管的消防水龍，並非針對能熊熊燃燒的火焰，而是對著正在拆解建築物的消防隊員身上噴灑。如何針對日本住居的結構進行某些修改，使建築物較不容易燃燒，相關的改善措施成為非常迫切的需求。在郊外或鄉村地區，材質易燃的房屋並不太會衍生問題。

但是在都市中，易燃的房屋則相當不適切，因此，管理當局認為應透過訂定強制性的建築法令和規定，避免造成住民的沈重負擔。

日本人應該很清楚地了解，任何修改日本住居樣式的嘗試，都將面臨許多無法克服的困難，而且許多類似的改善提案，既不夠審慎明確，也難以令人滿意。針對安全方面進行小幅度的修改，或許可發揮效果，這是無庸置疑的事情。透過科學研究機構的研發，也許能夠針對住居外部的木質構件，找到使用防火塗料或其他設備，來降低住宅易燃性的方法。

山川教授根據長達兩百年的數據資料，所規劃設計的東京防火中間巷道，在發生火災時巧妙地發揮防火功能；而在這條防火巷道的特定區域留出空地，也可發揮防止火災蔓延的功效。現在的銀座地區，也擁有像歐美型式的防火區塊，也許最後也會在這條防火中間巷道上，設置類似的防火區塊。自從東京最後一次大火災之後，東京政府當局已經規定，某些特定區域內禁止興建木瓦片屋頂的住宅；已經存在的木瓦片屋頂，必須強制屋主換裝為錫板屋頂、鋅板屋頂或鋪瓦的屋頂。除此之外，最重要的措施是，整頓和改組當前政府機構內貪污腐敗的消防隊組織。上述的改變當然會帶來良好的防火效果，但是也會改變現今住屋建築的規劃設計和居住者的生活模式。而這種改變，將是不切實際也很難實現的事情。如果這些改變真的發生，許多曾經讓西方國家驚嘆和讚美的日本精純藝術的最佳特質，將遭到抹殺的命運。

而在過去的時期裡，這種改變和衰頹已經不知不覺地進行著。

住屋結構與基礎

日本一般住宅的骨架結構相當原始而精簡，它是由數根豎立在地上的直立支柱和用來連結的橫樑，以及位於屋頂上傾斜排列的椽木組合而成。建築物的垂直構架，或是使用竹子板條，將短木條固定在直立支柱的適當凹槽內；或是將長木條穿過直柱的榫孔，並以嵌入的方式牢牢地固定（圖4）。在較大型的房屋內，直立支柱是被固定在接近地面的結構體上。日式住居的下方並沒有地窖或凹陷處，也沒有美國住宅式的連續性石頭地基結構。直立支柱沒有任何額外附件，通常直接安置在一塊天然石頭或僅粗略加工的石頭上，通常再由幾個工人，使用超大型木鎚用力敲進泥土中的其他石頭之上（圖5）。採用此種施

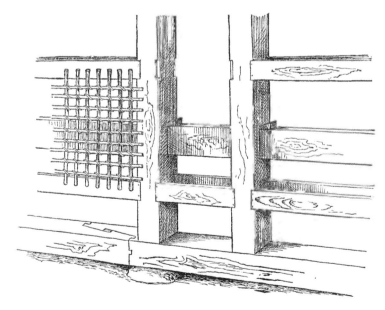

圖 4　側面的結構

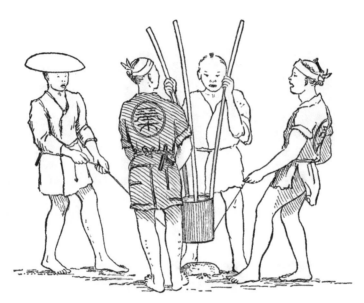

圖5　將礎石敲進土中的景象

工方法，可使房屋安置在這些石頭上方，並將地板墊高到離地至少一‧五英尺或二英尺的高度。在京都的某些住居中，通常可以看到地板下方直立支柱之間會釘上木板。在其他的住居裡，風可以在地板下方自由地流通。冬天裡，這些暴露在大氣中的環境，使住居變得更為寒冷和不舒適。不過，住在這種房屋的居民，從來無須像前面曾經提到過的美國居民，經常因為地窖散發出惡臭而感到困擾。質地較堅實的封閉性木質柵欄，也採取相同的墊高方式，將柵欄下方的橫桁和木地檻以六到八英尺的間隔，直接安裝在石頭之上。由於日本在每年的特定季節裡，受到為數眾多的地底昆蟲和幼蟲大肆破壞，加上地面也處於極度潮濕的狀態，因此必須採用此種建築工法。

日本這種將直立支柱的基底，加工成緊密地嵌合在不規則石頭之上的精確工法，頗值得注目。我們曾經在皇宮的庭園內，看到一棟以極為單純和精緻的方式建構的兩層樓建築物。

儘管一樓鋪著外國式樣鮮麗色彩的地毯，多少減損了它的美感，但的確像是一間非常絢麗的藝術陳列室。這棟建築的結構，是將直立支柱安置於豎立在泥土中的橢圓形大石頭之上。大石頭上方渾圓的部分，距離地面約十英寸或稍高一點，而與直立支柱精確地嵌合在一起（圖6）。雖然這種結構表面上看起來非常不安全，但是，卻具有極為輕巧和富有彈性的效果。

這棟建築不僅承受過多次大地震的考驗，更抵擋過夏季裡橫掃日本的颱風所帶來的狂風暴雨。如果建築物的規模很小，房屋的結構只需要位於四個角落的角柱來支撐屋頂。若建築物的正面有兩個或更多的房間時，就必須在兩根角柱之間，再裝置其他的直立支柱。隨著住宅房間數量的增加，各個房間的角落都裝置直立支柱，滑動式隔扇與其鄰接。這些直立支柱彼此間和位於上方的屋頂所形成的通道，賦予建築物結構上很扎實的樣貌。當一個住居擁有緣廊──幾乎每個住宅都在單側或多側設置這種窄廊，則會在緣廊的外側另外安裝一排直立的支柱。除非緣廊的長度很長，否則僅於兩端設立直立支柱，就能夠有效地支撐遮蔽緣廊的輔助性屋頂。這些直立支柱支撐著一根橫樑，承載著上方用細長椽木做成的輔助性屋頂。這支橫樑通常是一根已經剝除樹皮，但未

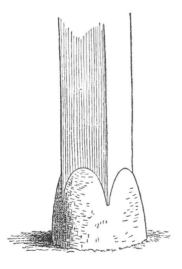

圖6　礎石

經斧削加工的筆直原木（圖49）。大部分水平的結構用
木材和椽木，都未經切削加工，而椽木經常附著樹皮，
或是被精確地鋸切為正方形的角材。不論這些椽木是否
經過鋸切加工，它們的結構都是從房屋的側面凸出，並
支撐著向外延展的屋簷。粗大的橫樑和大樑僅經過粗
略地切削加工，通常不是為了展現古樸的效果（圖7），
就是在許多情況下的考量，為了節省經費，在房屋結構
上使用形狀不規則的橫樑（圖39）。

對於一間擁
有山牆屋頂且較
為狹窄的房屋而
言，位於房屋兩

圖7　屋脊結構剖面圖

端的中央核心直立支柱就能支撐屋脊樑，上方則承載
從屋脊延伸到屋簷的椽木（圖8）。如果房屋較為寬
敞，一根與屋簷同樣水平高度的橫樑，橫跨在房屋的
兩端，並由從地面等距間隔豎立的直立支柱加以支撐。
在橫樑上則豎立著短支柱，以承載其他的橫樑。通常
從橫樑到接近屋脊附近，會有這種三層或多層的層疊

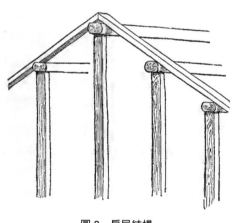

圖8　房屋結構

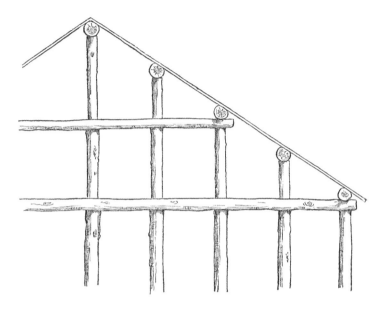

圖 9　大型房屋的終端結構

柱，以支撐位於上方橫向排列的橡木。接。從這些橫樑上安裝有較短的屋架支柱不同方向的不同高度位置進行榫為了避免降低直立支柱的強度，必須在簷排列，並且與直立支柱榫接在一起。脊樑，而橫樑從這些直立支柱上朝向屋安置於這支屋架樑上，以承載上方的屋凸起的安裝方式，這支樑柱通常會採取向上外的強度，這支樑柱通常會採取向上架樑，其高度與屋簷相同。為了增加額的垂直線上，安裝一支粗壯而堅實的屋的一端到另一端，依據在與屋脊樑相對顯示的屋頂結構圖。這種結構是從房屋的山牆屋頂結構，其中之一，為圖10所

有好幾種方法可用來支撐規模較大

橡木（圖9）。屋脊樑平行的水平樑，用來承載屋頂的結構。在這些支撐結構之上，排列著與

屋頂的瓦片本來就很厚重，尤其在一層相當厚的泥土之上再鋪上茅草或瓦片時，整個屋頂的重量會變得非常沈重。雖然茅草不像瓦片那般厚重，但是經過一段雨季之後，就會變得極為沈重。雖然這種屋頂結構看起來很脆弱，實際上卻能夠承載極大的重量。儘管這種結構設計很原始簡樸，但是日本的木匠在經驗上學習到，他們的施工方法不僅最為精簡和節省經費，而且滿足了所有的需求。人們也驚訝發現，檢驗這種屋頂堅固與否，就是能站著多少位消防隊員而不致於壓垮屋頂。我曾經看過眾多超過兩百年歷史的屋頂，以及其他歷史更為悠久的大型屋頂結構，卻不曾看到明顯脆弱毀壞的跡象。事實上，要在日本看到一個嚴重毀損的屋頂，是很罕見的事情。

通常支撐防火建築或倉庫屋頂的樑柱，都是粗略加工的木材，其尺寸也較為粗大笨重。從這一點看來，西洋式桁架結構工法至少能夠節省材料，也提供更佳的強度。然而在缺乏鋸木廠和其他節省勞力的機械，以及增加鐵棒、螺栓等費用的情況下，將這些粗大樑柱削減到適當尺寸，所耗費的經費勢必超過所節省的材料費用。圖11顯示屋頂

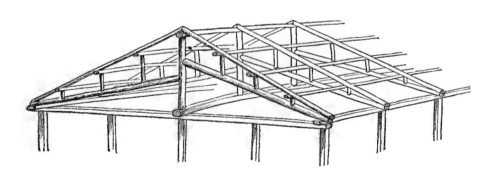

圖 10　大型屋頂的結構圖

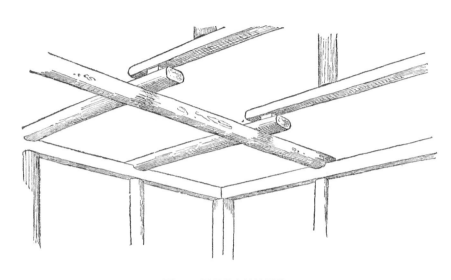

圖 11　屋頂的支撐結構法

支撐結構的通用施工法，也就是說，將水平的屋架樑安裝在垂直的牆壁上，以支撐位於上方的屋架柱，並且上面再承載水平的橫樑。透過觀察日本許多古老的石橋，可以了解日本人已經熟稔拱形結構的施工方法；但他們也像埃及人和印度人一樣，似乎並不喜歡在自己的房屋結構上運用這種建築原理。佛格森（James Fergusson）在他的著作《圖解建築指南》（The Illustrated Handbook of Architectrue）第三十五頁中提及：「埃及人和希臘人非常了解這種建築原理，因此，他們利用垂直的牆壁和支柱來支撐橫樑，絕不採用其他任何權宜性的結構。而且，他們對於這些建築物的效果滿意度，大多都來自於堅持採用這種簡單卻昂貴的建築工法。他們完全熟悉拱形結構的特性和用途，但是也知道若運用拱形結構，將為整體設計帶來複雜性和混亂性，因此很聰明地拒絕採用拱型結構。雖然透過伊斯蘭教徒的引進，印度已經

運用拱形結構很長一段時間，但是直到今日，印度教徒仍然拒絕採用拱形結構。他們以『拱門永不睡眠』的有趣俗諺來形容其特性，而拱形建築物的確是依賴材料彼此之間的推擠和壓力形成的結構體，所以，永遠存在著易於碎裂崩塌的風險。儘管整體上處於非常平衡的狀態，但是只要在任何時間點出現微小的損傷，建築物就會快速地崩塌。如果這棟建築採用較為簡單的結構，也許反而能夠持續更多年。」

當建築物採用榫接工法時，木匠必須運用極為複雜和精巧的方法進行，而且，榫接有各種不同的準則和模式。有位美國建築師曾經告訴我，日本工匠所採用的榫接法，和美國工匠所採用的方法相同，但實力卻比不上美國。日本許多結構上的榫接方式，的確有許多冗贅的部分。不過，該位建築師卻大力讚揚日本木匠使用手斧的方法，並且對於美國並未採用這種方法感到遺憾。日本工匠在嵌接樑柱時所採用的方法，與美國的木匠所採用的方法極為類似（圖4）。由於這種接合型式，與類似吉他的日本樂器三味線的琴桿嵌接方式相似，所以被稱為三味線榫接。[1]

斜撐

在日本房屋的骨架結構中，看不到對角斜撐的存在。不過，在一個不太扎實的結構中，有時會使用斜撐從地面以傾斜的角度，支撐著直立支柱，並使用木栓加以固定（圖13）。偶爾也會在房屋的外側，看到具有裝飾性樣貌的斜撐。在日本的伊勢地方，經常可以看到使用

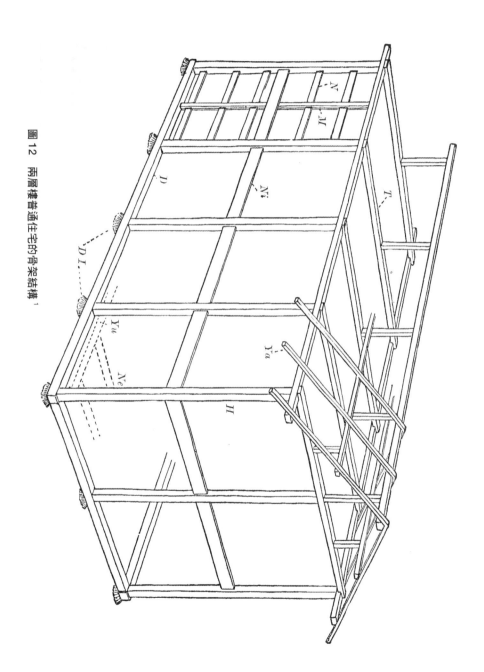

圖 12　兩層樓普通住宅的骨架結構 [1]

圖13　外側的斜撐

未經切削加工的原木，來製作斜撐和托架。通常這根原木是採用接近樹幹部分的粗大樹枝。這根斜撐固定在一根直立支柱之上，看起來好像支撐著從屋簷凸出的橫樑尾端。這些斜撐並非齊整地嵌入直立支柱中，而是使用方形木栓加以固定。這些斜撐對於建築物本身，並未發揮太大的支撐效用，但卻是便於擱置

和存放釣魚竿和其他長桿的處所（圖14）。

我曾經在大和地區 Naruge 村的一個古舊旅館，看到有個具有裝飾性的有趣對角斜撐，安裝在堅固結構上，並支撐著鋪設厚重瓦片的沈重輔助屋頂。這些斜撐是否能提供額外的支撐強度，仍有待探討，但也許能夠防止整個結構產生位移。裝設這些斜撐僅是為了展現裝飾的樣貌，在外觀上，至少發揮了所該具備的所有裝飾功能（圖15）。

日本住居的內部所顯現的結構樣

圖14　外側的托架

建材的選用

日本工匠在裝潢房屋時，對於木料的選擇和準備工作相當慎重。針對較好的房屋，木料的選擇方法如下：首先鋸切一根木料（圖16），中央的髓心部分（Ａ）容易開裂，通常不使用。

其次，在主要房間的一端，以圓形的支柱豎立於矮隔間的前方，將房間分隔為床之間和另一個空間，並在圓形支柱上刻鑿

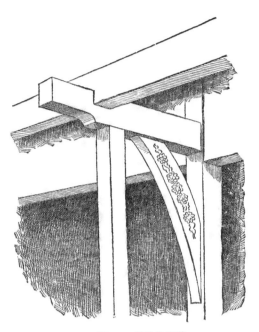

圖15　裝飾性斜撐

貌，會虜獲喜愛伊斯特列克風格家具（Eastlake）的人的心。形狀不規則的樑柱對於建築物的構造，看起來並不會造成障礙。人們相信在房屋的結構上採用奇妙的彎曲橫樑，是基於建造者個人的喜好。由於渴望獲得鄉野風格的效果，因此選用形狀奇特的木料。

圖7顯示一個房間末端的結構。圖中可以看到一根尾端彎曲的橫樑，穿過支撐著屋脊樑的中央直立支柱。

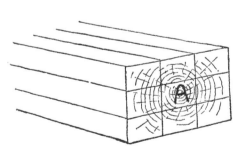

圖16　房屋裝潢用木料的裁切方法

圖 17　為嵌入隔間板在柱子上鑿刻溝槽的剖面圖

深深的溝槽，以方便嵌入隔間板（圖17）。透過這種處理方式，木材較不容易迸裂或開裂。

關於房間內的細節，將在後面章節中完整描述，不過在這裡先簡要敘述也無不可。那就是當房屋的興建進入內部裝潢的階段時，木匠們已完成粗略的房屋結構等工作，他們的工作到此告一段落。接著，由新的一批稱為「指物師」的裝潢師傅，接手進行下一步精確而細緻的工作。他們使用從同一根原木所裁切下來的木料，才能使木材的色彩和紋理互相對合。在日本的木材場，可以看到同樣長度的木板被綁成一捆的情景，事實上，這些木板被精確地綁成跟鋸切為木板之前的原木樹幹相同位置和形狀（圖18）。其他的木料也採取相同的方法，將各個木片綁在一起。人們在木材場中絕不會看到木板雜亂無章地到處堆積，而且每根原木鋸切為小塊木板後，都牢固地綁在一起，避免散落各處。

由於日本的房間大小，與所容納的榻榻米數量息

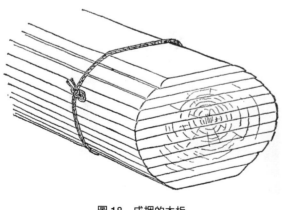

圖 18　成捆的木板

息相關，所以直柱、橫樑、椽木、地板用板、天花板用板，以及其他各種角料，都必須裁切為能夠符合這些不同需求的尺寸。日本全國統一的榻榻米尺寸，大約為寬度三英尺、長度六英尺，並且能夠緊密地鋪在地板之上。日本全國統一的榻榻米數量，而這些數字就決定了房間的大小尺寸。因此，所使用的木料也必須有明確的長度，使木匠能夠確切地在木材場內找到這些長度的木料。採取這種處理方式，讓日本人在建造一棟房屋時，與美國人所採用的無知和過度揮霍的方法不同，也就是幾乎不會產生浪費的材料。一個美國人在蓋一棟木構造的房屋後，會發現他的地窖和儲物間內，塞滿了新房屋落成後所產生的大量廢木料。而且，至少一年或更多年之間，他必須很不情願地將那些當時以每平方公尺四至八分錢的費用購置的木料，扔進壁爐和廚房的火爐內。

天花板的結構

　　一般日本房屋的天花板是由寬而薄的木板構成，木板的邊緣互相少許重疊。乍看之下，這些木板是由類似橫樑般的細窄木條支撐著，而且鋪排在木條之上（圖96）。仔細觀察之後，發現這些橫切面一英寸或更小的細窄木條，顯然無法承載由輕盈薄板所構成的天花板。若仔細檢視這種天花板，會發覺沒有任何使用釘子或插銷的跡象，並且，會對於如何固定這些木條和木板，以及天花板為何不會下陷，覺得不可思議。[2]事實上，是先將承載薄木板的木條，以十到十八英寸的不同間隔橫跨在房間的兩側，而且，木條的兩端是由固定在牆壁上直柱的

一根裝飾板條支撐著。在較為廉價的房屋內，這種裝飾板條的斷面呈現尖角的形狀，凹槽是刻鑿在直立支柱上，並將裝飾板條的尖銳邊緣嵌入凹槽內後加以固定（圖19）。

採用這種裁切尖角形木條，是為了節省材料。這些細長的木條經過調整之後，排列為同樣的高度而中央些微凸起，也就是中央部位比兩邊稍微高。這些木條暫時排列於墊在下方的長形木板上，並利用從下方地板上豎起的支柱予以支撐。或是在下面放置一根長長的木條，並套上從上面的椽木垂下來的結實繩索，暫時承載這些細木條（圖20）。然後在地板上裝置一個低矮的施工架（日本房間的淨高很少超過七或八英尺），木匠可登上施工架並站立在橫木條之間，開始一片一片地調整其他工匠傳遞給他的薄木板。第一片薄木板緊貼著牆壁，木板的邊緣嵌入直立支柱的凹槽之內。第二片木板的邊緣疊在第

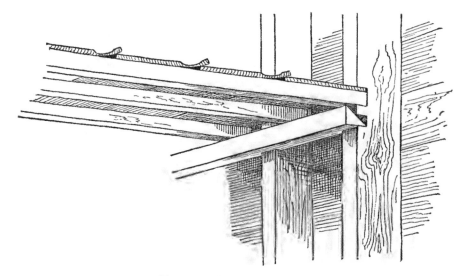

圖19　天花板的剖面圖

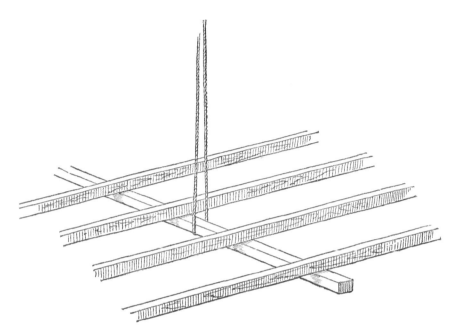

圖20　從椽木垂下的繩索暫時懸掛著天花板的構架

一片木板之上，並使用木栓或竹栓從上方釘入木條內，因此，從下方就看不到天花板出現任何釘子或木栓的孔洞。一片接著一片的木板是以這種方式安放，每片木板都稍微重疊前一片木板的邊緣，然後依序輕輕地釘在木條之上。每片木板在靠近重疊的邊緣部位，都刨刮出寬寬的深槽，因此能夠輕易地彎曲，並且緊貼著下方的木條。木匠以這種方法安裝天花板到房間的一半寬度時，會將一根長度六英尺厚而窄的長木條角料，以離邊緣一英寸的距離，平行地放置在最後一片薄木板上。這根長木條角料會扎實地釘在下方的薄木板，以及支撐薄木板的橫條之上，然後將兩根或三根的垂直長木條，釘在這根角料的邊

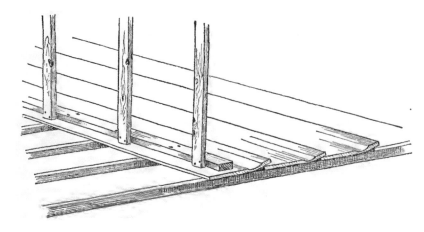

圖 21　從上方所看到的天花板懸掛方法

緣。這些垂直長木條的頂端，會以釘子固定在上方最靠近的椽木上。日本房屋的天花板便是採取這種懸吊的工法（圖21）。完成上述的施工之後，剩餘的天花板薄木板會一片片地依序安裝到剩下最後一片。為了固定最後一片薄木板，木匠會離開施工架並且採取其他的處理方式。施工方式之一，是在最後一片薄木板上面，疊放幾顆沈重的石頭，然後從下方將木板挪移到定位。這種施工方式與使用釘子固定的效果同樣扎實（圖22）。

如果在房間或床之間內有一個壁櫥時，天花板的最後一塊薄木板會鋸切為兩種至三種長度，然後用釘子從上方一片片地固定在下

圖 22　以石頭疊壓天花板的薄木板

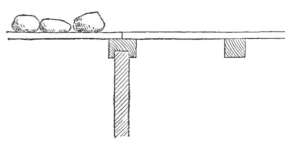

圖23　壁櫥內的天花板薄木板

面的橫向木條上。由於這些裁切後的木板很謹慎地直接安裝在橫木條上面，所以從下方看起來像是一塊連續性的木板。採取這種調整薄木板長度的施工方法，則最後一塊木板會裝進壁櫥內，並且在上面疊壓石頭或不採取任何固定措施（圖23）。

前面非常詳盡地描述天花板的施工方法，這是因為即使是日本人，也很少有人清楚地了解天花板的懸掛方法。

在日本的長型房間內，人們看到整個房間的天花板從頭到尾都使用非常寬大的木板，而且外觀上看起來木材紋理連續不斷，通常都會驚訝不已。事實上，其實是由幾塊短木板構成的。正如前面的圖片所描述的，將前後相連的木板，首尾相接地依序疊合後綑綁在一起，則前一塊木板尾端的木材紋理和色彩，會與下一塊木板的前端互相吻合（圖24）。在鋪排天花板時，為了讓木材紋理連續不斷，會慎重地讓兩塊木板的連接處，剛好位於下方支撐的橫樑之上。如此一來，就形成沒有間斷的連續性木材紋理，而且每排木板的色彩和紋理，也會複製和對合到其他

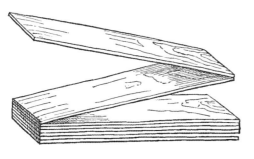

圖24　從一捆板材取用木板，即能讓視覺上保持連續性紋理

的木板。有時候採用這種方法，能讓許多不同長度的木板，形成連續性的紋理，而且從下方看起來好像是單片的長木板。將一根原木所鋸切下來的木板，以首尾相連的方式堆疊綑綁的優點明顯可見。美國的木匠必須在木材場盲目地翻找色彩和紋理類似的木材，但是通常無法精確地找到種類相同的木材。

隔間與牆壁

有許多方法可以建構住宅內的固定式隔間，其中之一，是使用不同長度的竹條來代替隔間的木板條。首先，將細竹竿以垂直的位置釘在木條上，這些木條是固定在直立支柱之間。

其次，使用稻稈製成的草繩或樹皮纖維，將細窄的竹條橫向綑綁在細竹竿上（圖4）。這種隔間與美國的木板條上塗抹灰泥的隔間類似。另外一種是板狀隔間，將細竹竿緊密地釘在板子上，然後在上面塗抹灰泥，是件相當辛苦的作業。泥作工匠會提供各種色彩的沙子和黏土的樣本，因此，業主可從中選擇適合自家牆壁的色彩。優良的灰泥塗抹施工程序包含三個塗層：第一個塗層稱為下塗，是由黏土混合剁碎的稻草或麥桿；第二個塗層稱為中塗，是使用由黏土混合粗石灰的塗料；第三個塗層稱為上塗，是採用彩色的黏土或砂混合石灰的塗料。最後一個塗層通常是由熟練的泥作工匠負責施工。處理牆壁表面的其他方法，將在後面室內裝修的章節中加以敘述。

日本住宅的各個房間之間的眾多隔間，完全採用輕盈的滑動式拉門，這些活動式隔間將

在後續的章節中詳細敘述。住宅的兩個或多個側面，常常採用這種簡單而不太堅固的裝置。

如果日本住宅的外側採用木板所構成的固定式外牆，則會類似美國在房屋外側裝置護牆板一般，將薄木板以水平的方向釘在骨架之上。另外，也可以使用細長的木條，採取與這些薄木板垂直的方向，將薄木板扎實地固定在房屋的牆壁上。這些木板也可採取垂直方向的固定方法，並用壓縫條釘在木板的縫隙上。美國的某些住宅也經常採用這種施工方式。在日本關東以南的省份，房屋粗糙的外牆，是採用寬幅的厚樹皮板垂直鋪貼，之後用釘子將薄竹條以斜向交叉的方式加以固定。日本貧困階級的房屋普遍可以看到這種樣式的牆壁，不過，富裕人士的房屋，也經常在離地面數英尺高度的牆面上，採用這種樣式的牆壁當做裝飾之用。

儘管灰泥缺乏耐久性，但是日本房屋的外牆普遍採用塗抹灰泥的施工方式，而且，這種牆壁經常處於破爛不堪的狀況。日本的繪本中經常可以看到暴露內部竹編板條，顯現出貧窮意象的殘壁圖像。

在日本都市中，結構較具耐久性的倉庫等建築，外牆通常會覆蓋著方形的牆磚。外牆的施工方法是先用木板建構牆壁，然後在牆磚的四個角落，用釘子將牆磚固定在木板牆面上。這些牆磚可能採取對角線的菱形排列，或是水平排列的鋪貼方式。不論採取何種鋪貼方式，各個牆磚之間都會留下四分之一英寸的縫隙，然後用白色的泥漿封填這些縫隙，之後，將灰泥向兩側延展為一英寸或更寬，並且把表面修整渾圓。這種非常具有品味和藝術技法的施工方式，使暗灰色的牆磚與縱橫交叉的白色泥條，在視覺上呈現令人驚艷的對比效果（圖25）。

倉庫的結構

由於倉庫等防火建築物經常做為居住之用，因此，本書必須針對倉庫的結構做簡略的說明。這些建築是為了防火的功能而特別設計的房屋。倉庫通常有兩層樓的高度，牆壁的厚度從十八英寸到二英尺或更厚些，並用黏土灰泥塗抹在強度和硬度非常堅實的骨架上。橫樑除了採取緊密榫接的方式之外，還綁上粗糙纖維的繩索，並用細竹子密集地加以固定。此外，

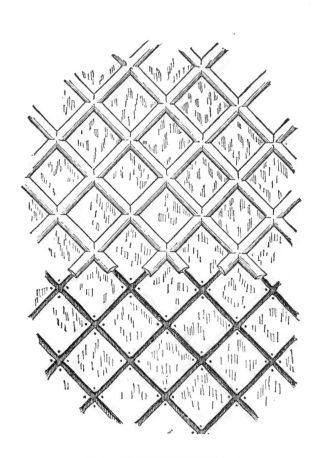

圖 25　房屋側面牆磚的鋪貼方式

也使用長度一英尺的粗糙纖維繩索，固定住密集排列的橫樑和直立支柱。所有的這些準備作業，都是為了讓後續塗抹施工的泥土塗層，能夠更為扎實地附著在骨架上。興建倉庫的初步施工作業，是架設一個完全圍裹住建築物的大型施工架。這個施工架等於形成一個巨大的籠框，並且在上面懸吊草蓆，使黏土灰泥不致於太快乾燥而龜裂。這個龐大的施工架籠框有著充裕的空間，能讓作業人員在下方和周圍自由地進行施工。灰泥的塗裝作業採取一層接著一層的塗抹方式，而且，每次施工之後必須停頓許久，讓每一層灰泥都能夠充分地乾燥。興建一棟結構精確的防火建築物，需要兩年或更久的時間。倉庫的牆壁使用灰泥或混合煤煙的黑色泥漿塗層，進行最終完成面的裝修，形成類似黑色亮漆的精緻表面效果。這種具有光澤的黑色表面，是先使用布料摩擦，再使用絲綢，最後用手研磨出表面的光澤。

一棟剛剛興建完成的新倉庫，展現出極為堅實和氣勢宏偉的樣貌。屋頂非常的厚重，並在屋脊上施加豐富而華美的藝術性裝飾，屋脊的尾端還會裝設立體浮雕的裝飾性屋瓦。這些建築的華麗外觀，會隨著時間的經過而受損，最後變成晦暗的黑色和灰色，因此，有時候會塗裝白色的泥漿。在倉庫的外牆上可以看到一系列的鐵製長鉤，這些長鉤通常是用來安裝遮蓋牆壁的可調整式木質護牆板，以避免牆壁的材料受到侵蝕。這些木質護牆板藉著鐵鉤的凸出，與牆壁之間留下適當的空間，並使用橫跨牆面的修長木條，安置在鐵鉤向上彎翹的尾端，依序固定這些木質護牆板。

這些建築物的窗戶很小，每個窗戶都採用極為厚實而堅固的滑動拉門，或是開闔式的雙扇門。這些窗門的邊緣是階梯狀的榫接結構，與銀行沈重的金庫門非常類似。在發生火災的

危險時刻，額外的預防措施，是使用隨時準備好的混合泥土，封填這些緊閉的窗戶的縫隙。

這些精心建構的建築，似乎能圓滿地達成防火的效果。在火災之後，周圍所有的地區完全夷為平地，唯有這些滿是汙垢的黝黑倉庫，突兀地屹立在一片廢墟之中。這種情景並不像美國火災後殘留著搖搖欲墜的煙囪，以及斷垣殘壁的景象。不過，正如美國人所說的「保險櫃並不一定防火」一般，人們經常看到某些倉庫冒出黑煙，代表並非所有的倉庫都能夠在火災中倖免於難。

日本的大工職人

對於美國一般木匠平日所從事的工作，我大致上有所經驗和了解，因此，在不畏懼別人反駁的情況下，我認為日本木匠在相關的工藝技術上，比美國的木匠優異。日本木匠不僅在工作上顯現出優越性，在製作新的物品時，更具有隨機應變的處理能力。當人們看到日本木匠或裝潢工匠面對新穎而且陌生的設計圖面，以及所要製作的全新物件，都會費盡心機地摸索和研究，以致最後完成製作的成品都讓人驚嘆不已。美國小鎮和村莊裡大部分木匠的工藝技術極為低劣，除了興建傳統的兩層樓建築和一般樣式的屋頂之外，根本毫無能力承接任何嶄新要求的特別建案。當他們面對自身和父執輩都不熟悉的飛簷和凸窗的樣貌時，都會感到十分困惑。事實上，他們的父執輩大多不是木匠，而且孩子們也不會成為木匠，因此，日本的木匠在這方面就擁有比美國木匠更大的優勢。日本不論是木匠行業或是其他行業的手藝，

都透過家族世代的世襲而傳承不絕。日本木匠的子孫從小就在木材刨花屑的芬芳氣味中成長，用他們的小手替工作中的父親遞遞虎鉗或夾鉗等工具，這些道具未來也將成為自己謀生的工具。

我曾看過一個美國木匠的沈重木質工具箱，閃耀著研磨過後的光澤，鑲嵌著精緻的黃銅裝飾物，裡面裝著花費數百美元用機械精心製作的工具。然而，使用這些工具完成的所有工作，原本應該鬆弛的地方卻黏在一起；原本應該緊密結合的地方，卻嘎嗤嘎嗤地鬆脫。大部分的工作都必須經過兩次作業才能完成，而且處處顯示缺乏創意。反觀日本木匠，使用的是令人難以置信的脆弱和輕便的工具箱，裡面裝著少量粗陋而原始的各種工具。在比較這兩國木匠的技藝後，我被迫承認，除非具有創意或些許智慧與品味，否則現代化的文明工具根本毫無存在的意義。

美國現在缺乏具有精湛技藝的木匠，是非常嚴重的情況。機械加工取代以往傳統的手工作業，毫無疑問就是造成這種令人慨嘆狀況的主要因素。[3] 現在的門、百葉窗、窗框、裝飾板條等，都以相同的規格製作，並且使用尚未乾燥的生材倉促地快速製造，縱使在輸送的過程中沒有破碎，但是組裝在房屋結構之內，也必然會快速地崩壞和墜落。儘管如此，不幸的是人們還天真地認為，任何人只要能夠釘幾個箱子，或是站在圓鋸機前幾個月，自己即完全具備了讓人尊崇的能夠興建一棟房屋的技藝。[4]

木作工具與使用方法

在與上述相關的事項中，再另外補充描述少數日本木匠平日常用的主要工具，也許是件滿有趣的事情。當人們看到日本卓越的木工職人，製作出具有完美接頭和複雜榫接，而且品質優良又耐用的木工藝品時，卻驚訝地發現，他們並未借助於美國工匠們認為不可或缺的特定設備和工具。日本的木匠並未擁有工作台、虎鉗、水準儀、曲柄鑽子，以及節省勞力的機械。他們幾乎等於一無所有。雖然日本有許多地方利用水力做為動力，但是並沒有美國故鄉常見的鋸木廠。[5] 他們所使用的工具，設計上很原始，製作上很粗略，但是材料卻採用精煉鍛造的鋼鐵。木匠使用放置在地板上或是兩個支架上的一塊厚木板，替代做為工作台。一根正方形的堅實直立支柱，可將木塊穩固地夾住後，鋸切成多片的木材，這就是最接近工作台和虎鉗的設備（圖26）。使用粗壯的繩索，將一根大支的木楔緊緊地綁在柱子之後，然後向

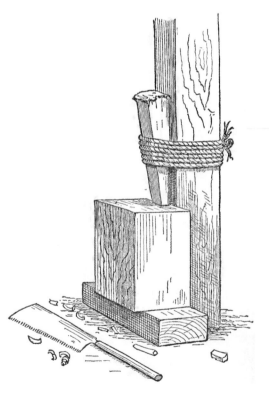

圖26　日本木匠的虎鉗

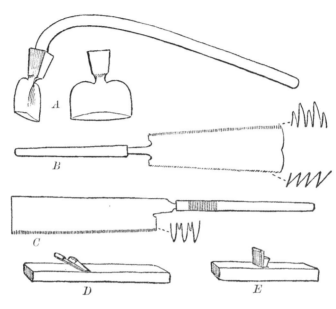

圖 27　木匠常用的工具

下大力敲擊以擠壓住木塊，而這塊木材可切割成所需要的尺寸。

日本木匠使用工具的許多方法，與美國的木匠截然不同。例如，日本木匠使用刨刀時，是從外邊朝自身的方向內拉，美國木匠則是從本身向外推出去。

日式刨刀是外觀非常粗陋的工具，刨台並非厚實的木塊，而是寬而薄的木材（圖27 D、E）。日式刨刀的刀刃傾斜角度，遠大於美國刨刀的傾斜度。某些日式刨刀的刀刃採取垂直的配置方式，可讓木材形成滑順的表面效果。也許能讓美國木匠採用這種刨刀，以方便取代他們經常用來削刮木材表面的玻璃片或薄鋼片。有一種常見的巨大刨刀長度為五或六英尺，採取上下顛倒而且傾斜的固定方式，刀刃則朝上方配置。使用的方法是將木板或木材表面，可讓木材形成滑順用鋼製的刮刀代替，

片，放在刨刀上面然後前後移動。

雙柄刮刀是木匠常用的工具。日本工匠所使用的鋸子種類很多，鋸齒的長度遠比美國的鋸子長許多，而且鋸齒的切割方式也各不相同。有些日式鋸子的鋸齒形狀，讓我聯想起最近看到的美國特定專利鋸子的鋸齒。某些鋸子的兩側都有鋸齒，其中一側的鋸齒是做為橫鋸之用（圖27B、C）。日式手鋸有一支簡單而有著奇怪的彎曲把手。美國的木匠使用鋸子時，會用不像美國的鋸子，為了適合單手握著的彎曲把手。美國的木匠則剛好相反，他單手按住需要鋸切的木條，另一隻手則握著鋸子進行鋸切作業。日本的木匠擁有日本人強們用腳踩著木材，然後雙手握住鋸子，彎著腰快速地鋸斷木料。除非美國木匠採取的姿韌的腰勁，否則永遠無法採納這種操作方式進行作業。日本人從事各項工作時所採取的姿勢，實在令人驚訝不已。例如，日本的女僕使用一塊濕布擦拭地板或緣廊時，並非採取雙膝跪地的姿勢，而是全身彎曲且腳掌著地，雙手推著抹布，採取這種相當難受的姿勢來來回回地進行擦地板工作。

日本手斧裝著粗糙的把手，把手的另一端彎曲的形狀很像曲棍球棒（圖27，A）。日本木匠在夏天時穿著極少的衣服，而且幾乎都打著赤腳工作。若某位神經緊張的人，看到一位木匠站在一根木材之上，揮舞著一把在彎曲端配備著宛如剃刀般鋒利刀刃的工具，以狂劈猛砍的方式，削切掉距離赤腳的腳趾不到一英寸的大塊木片，一定嚇得目瞪口呆。我們從未看見一位缺了腳趾的木匠，或是出現由於操作失手而讓腳受傷的些微跡象。這正好證明日本工匠能善用合適的工具，精確無誤地進行作業。

日本木匠使用一支長柄尖鑽，在木材上鑽出孔洞。他們用雙手的手掌夾住鑽子把手上方的一端，一面快速地前後搓動，同時向下施壓，使尖鑽快速旋轉。當雙手逐漸滑落到把手的下緣時，則再度迅速地回歸到把手的上緣，並且重複上述的動作。當人們看到使用這種既簡單又有效的方法，就能快速地鑽出孔洞，都覺得非常驚訝。鑽挖較大孔洞時，日本木匠使用類似美國木匠的螺旋鑽。他們使用的鑿子形狀，很像美國的鑿子。在不容易雙手操作的高處，日本木匠使用一端非常尖銳的尖尾鐵鎚，用單手的拇指和食指夾住一根鐵釘，然後同一隻手握住鐵鎚，先使用尖尾鎚的尖端敲出一個小孔，接著插入鐵釘後，再用力敲進木材中。

日本工匠使用一個附有短繩的圓形桶子，做為攜帶式的釘箱，短繩的一端裝著木頭或竹子做成的紐扣。這個紐扣能夠懸掛在腰帶或圍繞在腰部的繩索上（圖28）。

鋪瓦工匠所使用的釘箱底部，一小片木片向外延伸並挖出小孔，因此能夠用釘子暫時固定在屋頂上（圖64）。

圖28　日本的釘桶

角尺、墨尺、墨斗等三種工具是日本木匠不可或缺的工作夥伴。角尺是一支寬度比美國尺窄的鐵製直角尺。墨尺是一支兩端都是木質的刷筆，一端的筆頭為圓形，另外一端則是邊緣銳利的寬幅刷筆（圖29）。日本木匠隨時都會帶著一個盒子，裡面裝著蘸滿黑墨水的棉團，使用墨尺的圓頭刷筆沾著墨

圖29　木匠標示用的墨尺

水，來標示記號或文字，或利用另一端銳利的刷筆畫出清晰的黑線。使用這種刷筆的一項優點，就是只要一有需求，木匠馬上就能夠製作出一支出來。

墨斗（圖30 A、B）是美國粉線盒的代用品，通常是以木頭精心製作成頗為奇特的造型。墨斗的一端挖出一個凹洞，其中充填著吸滿黑墨水的棉團，另外一端則裝有一個線軸和一個小小的曲柄。線軸上纏繞著一條很長的繩子，當繩子通過凹洞的黑色棉團之後，會從墨斗另一端的小孔穿出。墨繩的終端用一個類似尖鑽的物件加以固定。使用墨斗畫線時，先將尾端的尖鑽釘在厚片木板或木料上，然後從線軸拉出繩子，則繩子會蘸滿黑墨水，接著用手指拉起繩子向下彈去，就會在木材表面上留下一條清晰的黑線。標示完黑線之後，可快速地用小曲柄再度將繩子捲回到線軸之上。由於墨斗使用上非常方便，而且會在木料上留下鮮明的黑線，而不是如粉線盒，很容易變成暈染後的模糊線條，因此，在各方面的功能都比美國粉線盒優異。墨斗這個工具也經常被用來當做鉛垂線使用。操作的方法，是將繩子抽出一定長度後，繞在曲柄把手上緊緊固定，然後抓住尾端的尖鑽使墨斗向下懸垂。

日本的鉛垂線是採用一根長度四或五英尺的木條，在兩端以九十度直角各釘上一根四或五英寸的木條，並在單側凸出一英寸。這兩根橫向木條的長度完全相同，而且凸出於長木條

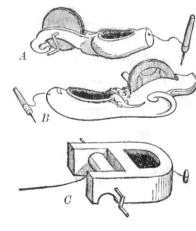

圖30　墨斗

圖31 日式鉛垂線

的距離也相同。從橫木條較長的一端懸垂一條繩子，並在下方裝上一個鉛錘。使用鉛垂線量測牆壁時，將橫向木條較短的一端，抵住希望成為水平的牆壁或其他部位，然後調整垂下的繩子，直到接觸下方橫木的邊緣為止。參閱本書所附的速寫圖31，就能明確地了解鉛垂線的樣貌，以及使用這種簡易儀器的方法。

在黏合木板時，尤其是薄木板的膠合加工，日本木匠採用一種類似美國工匠常用的技法。

首先，將幾根具有彈性的木棒或竹竿，一端固定在堅實的天花板或支架上，另一端則壓在希望接合的木料上。在拋光和研磨木板時，也採用同樣的方法施加壓力。

以上簡要的敘述，並非想成為一份描述日本木匠工具的型錄，僅是試圖簡單地陳述在他們工作時，最常被使用的工具。這些工具最主要的優點，是使用者自己就能夠輕易地製作出來。事實上，除了鐵製的零組件之外，每個日本木匠都有自行製作的能力，也經常製作本身所使用的工具。

在閱覽古書和古畫時，人們會發現許多古代的工具，仍然在現今的日本被使用著。在一位日本古董商的家中，我曾經看到一幅非常古老的畫軸（一條長幅的紙張捲成類似壁紙的卷軸，以文字或描繪方式記述連續性故事或歷史事件的內容）。這幅畫軸是五百七十年前由京都的 Takakana 所繪製，其中描繪著一座寺廟從初期規劃到完成的過程。其中一幅插圖顯示木

匠進行劈砍木材和建構骨架的景象。圖中有許多人正在工作，少數幾個人正在吃吃喝喝，身旁則放著許多工具。插圖中所顯現的工具包括鑿子、大頭錘、短柄小斧、手斧、角尺、鋸子，但是並沒有刨刀和長鋸。工匠正用一根鑿子縱向切削一塊木料。圖中的角尺與現今所使用的角尺相同。現在的桶匠仍然在使用一種似乎是刨刀代用品的類似工具，但是我認為，其他行業的工匠並未使用刨刀。我記得曾經看過一個男人和小孩，使用類似插圖32中的工具，從一根長長的木柱上剝下樹皮。

從插圖30C判斷，古代墨斗的造型較為原始和簡單。圖中顯示的木匠工具箱輕盈小巧，與現今的工作箱類似。插圖32工具箱的蓋子上，配置著一把造型奇特而且邊緣呈現曲線鋸齒的手鋸。鋸齒邊緣為曲線形的大型鋸子，也經常被使用，而且鋸子兩端都附有把手，必須由兩個人共同操作，但是我從未看過這種形狀的手鋸。插圖中所有的鋸子都有相同的曲線形鋸齒邊緣。

日本木匠以堅固、耐用、實用的方式，安裝他們的施工架，是最值得稱讚的事情。由於使用釘子和長釘固定，不僅會降低材料的強度，也會逐漸削弱整體的牢固性，因此，日本木匠絕不使用釘鐵釘的方式，來組合和固定施工架的各種零組件。施工架的直立支柱和橫樑等所有零組件，都使用堅實而且強韌的繩索扎實地固定在一起。繩索的綑綁方

圖32　古代木匠（參照古畫描繪）

法，是盡可能地一再重複纏繞和綁緊。日本工匠興建了高聳入雲的佛寺，卻從未聽聞發生過可怕的意外事件。但是，美國工匠所裝設的施工架，在興建類似的高大建築結構時，卻經常發生意外事故。若日本木匠獲悉信奉基督教的同行弟兄，架設了遲早有可能讓自己突然重摔墜地的施工架，必然會認為這真是極度愚蠢和魯鈍的事情。

注釋

1　圖12顯示一棟普通兩層樓住宅的骨架結構。此圖是描摹東京的作者福澤先生慷慨提供的圖稿，並在透視圖畫法上進行精確的修正。骨架結構的各個組件都以英文字母標示，並採用日本的尺和寸等量測單位標示尺寸。

日本的一尺與一英尺差距極為微小，並且和英尺一樣區分為十等分，每一等分稱為一寸。房屋角落所豎立的角柱和其他粗大的直立支柱，日文稱為「柱」（hashira）（H）。這些厚度五寸的方形角材支柱，與位於下方的平台結構嵌接在一起。這個平台結構稱為木地檻（D），採用杉木製作而成，有時候也會使用栗木製作。木地檻的角材厚度為六寸，直接安裝在數個稱為木地檻基石（DI）的石頭上方。在直立支柱之間，豎立著厚度二寸稱為「間柱」（ma-bashira）（M）的小支柱（由於日文的音便，清音的hashira轉變為濁音的bashira）。

在間柱與間柱之間，穿過日文稱為「貫」的四寸寬、一寸厚的橫穿板。這些橫穿板附加著竹子格柵（木舞），當做木板條（lath）的替代品。屋頂的椽木日文稱為「屋根下」（yane-shita），是由長度九尺、寬度三寸、厚度八分之一寸的木料構成。承載二樓地板的水平橫樑稱為二樓屋架樑（Ni），採用垂直厚度二寸、寬度六分之一寸的松木。屋頂的椽木日文稱為「屋根下」（yane-shita）。上面則豎立著屋架柱以承載屋脊樑，斜向排列的是稱為「垂木」（taruki）的椽木。一樓的地板是由安裝在埋入地中的石頭上方的短柱，以及日文稱為「床下」（yuka-shita）的地樑（T）所支撐。

2　橫跨二樓桁條上的橫樑為屋架樑（T），日文稱為「床下」（yuka-shita）的地樑（T）所支撐。二樓的樓板格柵是由二英寸的松木角材所構成，樓板則為厚度六分之一寸、寬度一尺的木板構成。一樓的底樑（Ne）日文稱為「根太九太」（neda-maruta），是直徑三寸而且表面粗糙的原木，並在相對的兩側施加切削加工。厚度六分之一寸的松木樓板則鋪在這些底樑之上。

文章中所附的素描圖，描繪鋪建天花板各個階段的情景。

074

3 法蘭西斯・沃克將軍（General Francis A. Walker）於一八八〇年在洛威爾的人口普查局演講時指出，這個組織數十年來增加的成員，遠遠落足地方需求的最大工匠行業單一組織。他表示，若依照人口增加的比例推算，這個組織數十年來增加的成員，遠遠落後於所應該增加的人數。雖然這種情況也許會讓人們訝異，他表示這是由於機械加工所製造的門、窗框、百葉窗等物品大量增加的緣故。換句話說，以往製作這些物品組件的工序，能夠訓練一個人使其擁有緻密和精湛的木工能力。

英國的學徒在學習技藝的時候，確實比美國的學徒認真。然而，英國的媒體卻刊登了，有人直指毫不稱職的工匠公開聲稱自己技能精湛，但是所製作的成品卻非常拙劣而粗陋這類被詐騙的抱怨新聞。

4 關於窗框式的窗戶，英國小說家查理斯・利德（Charles Reade）針對建築工人所犯的錯誤，寫了一大堆信給帕馬公報（Pall Mall Gazette），猛烈地抨擊英國的工匠。投書的內容如下：「……最看到的情景是，我正站在他們號稱是一棟房屋的一樓地板，腳下踩著未上漆也沒有妥善接合的木板，頭頂上笨重而眩目的灰泥天花板，無可避免地滿布著裂縫，而且燃油僅僅使用三個月，煙霧卻已經讓天花板污穢不堪」。

關於窗框式的窗戶，他提到：「這個房間的採光是透過所謂的『違反科學的窗戶』。在這種簡單的構造上，你可能會看到理應最理智的人，卻有著反科學的心態。最合手科學的方法是最簡單的方法，但是在這兒卻是繁複再加上繁複。例如：窗戶的一半向上拉，另一半卻向下推。窗戶的製作者正想辦法對抗自然的法則。他是一個偉大的藏匿家。他所製作的木質框架，因此，必須使用繩索、重錘和滑輪，並製作許多箱盒來容納這些道具。他瘋狂地與地球的重力抗爭，在暴露於戶外空氣的木質溝槽內上拉下推。結果到底如何呢？由於空氣變得很潮濕，木質的骨架沾黏在木材製成的箱盒內，整個反科學的窗戶因為卡住而動彈不得。搞什麼飛機！快派人去叫那個罪魁禍首的英國工匠來！一條繩索斷掉了啦（許多條繩索經常斷掉）！快差人去找那個罪魁禍首，快來收拾反科學建築工人闖禍時所留下的爛攤子！」

5 一個設立在北海道蝦夷（阿伊努族）地區，名稱為「開拓使」（Kaitakushi）的政府機關，擁有一到兩個鋸木廠，屬於勞動者工作的所在地，幸好現在已經廢除了。不過，我不知道他們是否仍進行木材加工作業。

第二章

住居的類型

日本建築樣式

外國人作家在描述日本的情事時，經常提到日本欠缺氣勢宏偉的大廈建築，而且認為地震頻繁地侵襲日本，高聳的結構體和雄偉的建築物無法承受地震的摧殘。事實上，有許多類似的建築結構依然存在，而且已經存在了數世紀之久。許多古老的寺廟和高塔，以及非常著名的熊本城和名古屋城等大名的城堡，便是明確的例證。如果了解事實的真相，人們將會發現，革命和叛亂活動，才是幾乎完全摧毀日本曾經存在過的許多雄偉建築結構體的主要因素。

《Japan and the Japanese Illustrated》一書的作者艾梅・漢勃特（Aime Humbert）認為，大名所擁有的城堡，有許多值得讚賞的地方，他坦誠地表示：「一般而言，日本的建築較為重視比例的均衡性和宏偉性所形成的整體效果，而不太偏重細節的豐富性。從這方面看來，日本許多領主的宅邸，應該值得列為東亞的紀念性建築。」

在論述日本的建築或其他事物時，人們必須具備能與日本人同感的態度，或者至少對於他們的工作和條件，能夠產生一種賞識和讚美的共鳴。除此之外，更重要的是對於房屋的定義，必須摒棄所有先入為主的成見，並且站在日本人的立場，單獨去評價日本工匠的工作表現。除了寺廟和城堡之外，日本並沒有我們認為稱得上雄偉建築的大型建築物。絕大多數的日本人都非常貧窮，也許這是造成此種狀況的原因。而且，除了大名宅邸內部群居的侍長屋之外，一般日本人完全沒有所謂共同住宅的概念。除了少數的例外，每個日本家庭都努力設法擁有一棟屬於自己的房屋。其結果是大多數的房屋都是極為狹小的庇護所，僅能滿足遮風

禦雨的基本需求。儘管如此，少量的寺廟建築元素卻悄悄地出現在這些非常粗陋的房屋之中。

然而，這種現象也顯現在美國兩層樓的木造簡易房屋上，例如在窗戶的護蓋出現一些類似希臘風格的裝飾，或是前方的門柱呈現多立克式（Doric）的圓柱造型。

在探索日本的寺廟建築時，人們應該考量日本人的信仰方式，並且更深入地探討信徒們如何興建這些富麗堂皇的雄偉建築。如果在這些事項上能夠喚起知性上的共鳴，這些建築將會開始擁有新的形象；以往認為怪誕而無意義的事物，將轉換為充滿美感和深具重要意義。

人們從寺廟廣闊而宏偉的外觀，見識到某種真正的莊嚴和雄偉。寺廟高聳而櫛比鱗次排列的結實鋪瓦屋頂，以及深挑的幽陰飛簷下方，搭配著宛如迷宮般錯綜複雜的支柱和雕刻。巨大的圓形立柱與相同粗壯的橫樑緊密嵌合，支撐著寺廟的整體結構。事實上，對於日本人而言，這種宏偉而壯觀的寺廟景象，必然會激發出難以形容的虔誠和崇敬之意。這些高聳的建築結構，與周邊環境，總是風景如畫美不勝收。村莊外圍荒廢的不毛之地和毫無利用價值的砂丘，並非不適合這些純樸的日本居民，但風光明媚且最具有魅力的景點，通常會被選做興建他們所敬仰和參拜的寺廟。

歐洲大教堂建築風格的外國人士，對於這樣的日本寺廟建築，必然也會讚嘆不已吧。甚至在未預期能夠看到宏偉建築物的小城鎮和村莊裡，有時也會巧遇這種莊嚴雄偉的建築。環繞在這些建築的周邊環境，更凸顯出寺廟宏偉而壯觀的氣勢。儘管是熟悉

當外國人在論述日本建築相關事項時，至少會發現，很難在日本住屋中分辨出明顯的建築風格，或是從旅遊各地所看到的各種樣式的住屋中，辨認出任何基本的差異性。不過，這

些建築物確實存在著差異性，因為人們能立刻分辨出古代和現代住屋之間的不同之處。此外，在都市商家精簡而扎實的房屋和鄉村的家屋之間，也可辨識出明顯的差異。只不過，日本並不像美國那樣，擁有著不同風格的特殊建築樣式。人們在日本各處看到的裝飾和完成樣貌的許多細節，在建築中發展得最為完整。一般建築所呈現的裝飾與完成的特徵，毫無疑問源自於寺廟建築，而這些建築樣式，是透過引進兩大宗教之一的佛教僧侶，從外國導入日本的。我們應該能夠追溯到這些建築特徵的源頭，並了解其傳遞的途徑。

正如前面所敘述的內容，在日本的住屋之中，很難辨識出任何獨特的建築樣式，而且很有趣的是，我發現幾乎無法找到敘述一般住屋結構相關的日文書籍。儘管有請一位書商朋友和許多睿智的日本友人幫忙尋找這類書籍，但是從未尋獲過。但我仍相信這類書籍必然存在於日本。然而，敘述寺廟從骨架到完整結構的相關書籍非常多，描述倉庫、大門、鳥居等建築的書籍也很豐富。此外，描述日本茶室的建築結構圖、床之間、書架、隔屏的細部，以及所有的精緻裝潢與家具等內容的書籍，也很容易獲得。但是，我從未看過一本撰寫一般住屋平面圖和正視圖的書籍。有些友人曾經把由木匠繪製的自宅設計圖贈送給我，但是其中並沒有顯示正視圖或住屋外部裝修的細節。在設計和興建一般住屋時，似乎僅需要在圖面上標示房間的數目和尺寸等細節，而且只要能夠達成遮風擋雨的效果，其餘有關房屋的結構等項目，大多委由木匠全權負責完成。

儘管外國旅客並未嘗試了解日本住屋的建築風貌，但是在自己的國家旅遊時，至少無法擺脫經常遭遇的悽慘經驗。當他在國內看到少數幾間具有品味的房屋之前，必然已經路過數

百間類似大木箱挖出孔洞般的醜陋房屋，而這些住屋有著尖銳稜角的屋頂，以及單一模子鑄造而成的紅色煙囪，並且偶爾會碰到一棟覆蓋著樣式醜陋的圓頂、柯林斯多柱式寬翼廊，以及其他品味低劣、造型詭異的房子。

日本的建築風格

往昔日本不同地區的居民，通常是過著有點孤立而閉鎖的生活，日本住居也因此呈現多樣化的建築風格，尤其在屋頂和屋脊設計上的差異性特別明顯。雖然日本人在與住屋相關的許多事物上較為保守，但是，過去兩百五十年間，房屋結構上所產生的變化頗值得注目。一般而言，古代房屋的結構所使用的橫樑，比現代房屋的橫樑更為沈重，所使用的板材也更為寬大。這也許是因為過去的木材價格非常低廉，或許由於透過經驗的傳承，現今的工匠已經了解，採用較輕盈的材料，也能建造足夠堅固的房屋。

日本的住居一般都屬於木造結構，而且通常為不上漆的單層平房。在此鄰而居的住屋中，很少看到某一棟房屋比鄰居漂亮或特別凸顯。當然有些房屋的結構的確較為扎實，不過整體上仍然呈現一成不變的乏味樣貌。當外觀平淡無奇的長串房屋毗連排列，形成村莊的街道時，尤其顯得單調無趣。唯有獨特而美麗的屋頂，才能避免這些住屋變成單調乏味。不過，有一項深入的研究指出，鄉村和都會的房屋，以及不同地區的房屋之間，有著明顯的差異性。

除了具備避難場所遮風避雨的基本要素之外，鄉村的住屋通常比都市的房屋寬敞和堅

固，而且，厚實沈重的茅葺屋頂和精心製作的屋脊，顯現出獨特的美麗樣貌。日本北國地區的大宅邸，一般都擁有雄偉壯觀的屋頂，以及屋頂下方的寬敞空間。在南部地方的建築物之中，唯有寺廟屋頂的下方才會出現如此寬敞的空間。以上談論的皆是富裕階級的住屋。至於都市中貧困的佃農和漁民們所擁有和居住的房屋，僅僅比簡陋的小木屋稍微好一點而已。有位朋友的極端描述是：這些房子等於是用「紙張、碎木片、草桿」構築而成。不過，比起許多基督教國家都市裡，同樣貧困階層住民破舊而髒亂無比的廉價公寓，日本大都市中群聚而居的這些簡陋小屋，就顯得相當富麗堂皇。在日本國內各處旅遊時，會明顯地發覺缺少類似中產階級的住屋。事實上，人們偶爾會遇到擁有寬大屋頂和舒適房間的大宅邸，而主屋周圍環繞的許多倉庫和附屬建築，代表這棟宅邸的居住者是屬於富裕階層的人士。不過，在碰到一棟這種華美宅邸之前，你可能會先路過數百間僅能讓居住者勉強有個棲身之處的陋屋，而屋內僅有的極少數必要物品，是顯示居住者非常貧困的證據。

雖然居住在類似避難小屋的住民非常貧窮，但是卻能感受無視於貧乏現狀的愉悅與滿足。而居住於極為簡陋住屋的住民，儘管並非一貧如洗，但仍屬於名副其實的貧困階層。許多住屋的格局都極為狹小，乍看之下，就像內部只有兩三個房間的小農舍，而且整個住居的規模，約等同於美國家庭中一個稍微寬敞的房間而已。人們觀察到一個擁有三到四位家族成員的家庭，在這種空間有限的狹隘住屋內，過著井然有序的恬靜生活，也了解到在日本，貧窮和狹窄的住居環境，通常與髒亂、粗魯無禮和犯罪並無關連。

如同美國富裕階層的住宅，日本上流階層宅邸的樣式也大不相同。某些住屋的茅葺屋頂

高聳而宏偉，內部是被煤煙燻黑的裝潢；其他
住宅則有著木瓦或陶瓦鋪排齊整的低矮屋頂，
內部井然有序而且一塵不染。

東京地區直接面對街道興建的房屋，外觀
類似監牢，並且彼此緊密相連。住屋的牆壁由
木板或灰泥構築而成，牆上設置一個或兩個小
窗戶，並利用竹條簡易地遮擋，或者裝設角材
製作的堅固木質格柵。這些住屋的入口通常設
置在房屋的角落或側面，而在房屋的後方或某
個側面，至少會規劃一個緣廊。目前敘述的皆
是都市裡富裕階層的住居，但是並非指豪門巨
富階層的宅邸。豪門大戶的宅邸必然會從街道
向內退縮，四周則圍繞著庭園。

文中的插圖顯示東京神田區群聚的住屋，
毗鄰相連成一條街道（圖33）。有些房屋的窗
戶型式屬於滑動窗或凸窗，並且裝設用竹條編
成或木質角材構成的格柵。覆蓋在窗框上白色
的扎實滑動式紙窗，等同美國的玻璃窗。

圖33　東京神田區的街道風貌

住屋內的居民透過這些窗戶的格柵，與街上的商販進行討價還價的交易。這些住居通常有一個共同出入的大門，進門之後可通往各個住宅的家門。這個主要出入口的大門，包含一個讓車輛出入與裝卸重物的大型門戶，以及一個讓人員通行的小門。大門之中有時候會設置附有拉門或格柵的方形開口，供居民進出之用。

如果屬於木造的住屋，則會刷塗為黑色。除此之外，通常會讓木料保持原來的自然質感，而這些未上漆的木料會因為曝曬而逐漸轉變為暗沉的色調。木材若要刷塗漆料，則會採用沒有光澤的消光黑。雖然這種沉穩的黑色具有舒適的視覺感受，但是在炎熱的日子裡，黑色的表面會吸收熱能，產生令人無法忍受的熱度，而且必然會使室內更為燠熱和難受。住屋的泥土外牆表面通常刷塗為白色，建築物的骨架

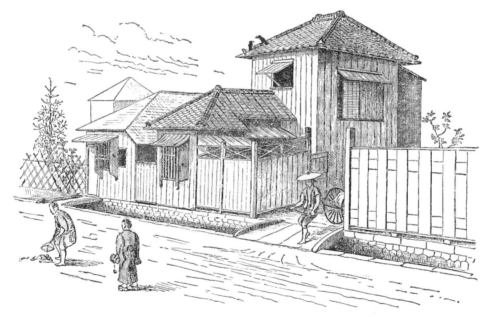

圖34　東京神田區的街道風貌

結構部分則塗成黑色。這種施作方式，使住屋明顯地呈現出喪葬般哀戚蕭穆的樣貌。插圖34顯示同一條街道上的兩棟建築，其中一棟後方增建兩層樓的建物。在插圖之中，一棟住屋的出入口為開放的大門，另外一棟住屋的家門則面對著街道。

插圖33與插圖34顯示，街道側邊有施工精良的水溝為界，但這種情形並不常見。這些水溝的寬度約三至四英尺，溝壁為精心堆砌的石壁，通常設在大門或家戶門口，以石頭或木質的小橋橫跨水溝上方。雖然流經水溝內的水流，受到廚房和浴室所排放的廢水污染，但水質依然維持著能夠讓蝸牛、青蛙，甚至魚類等許多動物生存的潔淨程度。在較為古老的都市中，貧苦階層的許多住屋通常會形成一個群聚的街區，並以一個大門做為共通的出入口。

長屋的樣貌結構

一八六八年明治維新之後，東京出現了一種稱為「長屋」的嶄新建築樣式。這種建築樣式是指一排連棟的住屋，共用單一的長形屋頂，每間住屋都各自擁有一個面對街道的出入口。

插圖35即顯示一整排連棟長屋的樣貌。現今在東京的各個區域裡，處處可見這種屬於平房建築樣貌的街區。每棟住屋的後方有提供一塊小空地，可做為花園之用。此種長屋內的居民，通常是不算太貧困的一般民眾。一位久居東京的老住民告訴我，住屋的家門或主要出入口，自從明治維新之後才改為面對著街道。顯然這種住屋的型式既方便又精簡，也必定會成為將來一般住屋建築的普及化樣式。

都市的住居型式

日本一般商人的住居，通常是店鋪和住家同在一

商業區的街道也可以看到數排類似長屋的建築物，每間店鋪雖然屬於獨立的建築，但是彼此相連在一起。幾乎所有的小型店鋪和許多較大的商家，住家和店鋪合而為一，商品陳列在面向街道的房間，家人則居住於後方的房間。當顧客在店鋪內購物時，住屋前方等於完全洞開，顧客經常可以窺見店鋪後方房間內正在用餐的人家，有時候視線甚至能夠穿透整棟建築物，看到位於後方遠處的庭園。當外國人發現一排陰沉而晦暗的店鋪後方，居然有棟品味雅致而且潔淨幽雅的獨立房屋，都會驚訝不已。我記得曾經在東京一條非常繁忙的街道中，穿過一間擠滿了印刷機器和忙碌的印刷工人的印刷廠房之後，迎面而來的是個極為雅致的小花園，跨過小巧的人行橋後，就抵達一棟精緻而絕美的房屋。

圖 35　東京廉價的長屋式旅社

個屋頂下的型式，或是住屋緊鄰著店鋪旁。

不過，有人告訴我，東京地區的富商習慣居住於都市近郊，或與經商場所有點距離，其比例比其他地區的商人為多。

插圖36顯示都市內一棟富裕階層的住屋。這棟住屋位於新闢的街道，側面有塊空地，房屋的四周圈圍著高聳的木板圍牆。

雖然日本的住屋屬於開放式的性質，但是若有維護私密性的需求，就只能利用高牆或厚實的樹籬來確保隱私。這幅插圖是從街道的方位取景所描繪的景象，住宅的前門緊鄰著圖片左側的大門。從整幅圖片的各個方位，都看不到這棟建築物明顯的正面樣貌。事實上，最寬敞和最好的房間都位於房屋的後方，面對著廚房開口而稱為後院的庭園，與房屋主要入口前方的區域平行，並由一道高圍籬加以區隔。住居的二樓有個房間被當做客房使用。要進入這

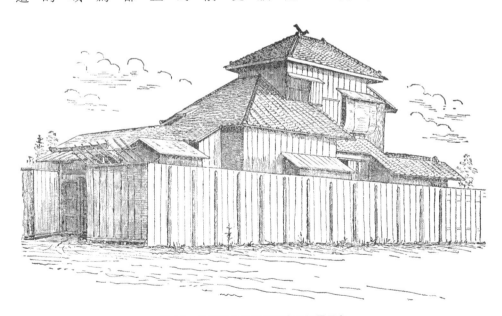

圖36　從街道方位觀看的東京住居景象

個房間時，必須爬上一段由厚木板製作，但是並沒有任何扶手的陡峭樓梯。

房子的屋頂鋪著厚重的瓦片，外側的壁面由縱向排列的寬幅薄木板構築而成，並以木條覆蓋著接縫。插圖37顯示這棟住屋後方的景象，所有房間的開口都直接面對著庭園，沿著緣廊則有三個房間[1]。二樓陽台覆蓋著輕盈的附屬屋頂，並懸掛著竹簾，以遮擋照射到室內的陽光，而類似的竹簾也懸吊在一樓的屋簷下方。

這棟住屋的緣廊相當寬敞，在房間與房間的分界線上，有一條可以調整木質活動隔屏或拉門的溝槽。若有需要，可移動隔屏，暫時將房間分隔為兩個部分。圖片左側的廁所位於緣廊的盡頭。住屋的地板下方為相當開放的空間，因此空氣可以自由流通。

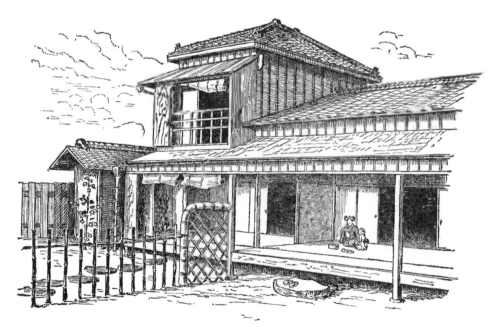

圖37　從庭園方位觀看的東京住居景象

插圖38顯示東京另外一種樣式的住屋。這棟低矮的單層平房直接面對著街道，鋪瓦屋頂的局部有著奇特設計的山牆，住屋的大門為移動式的拉門，一個大型的凸窗也裝設著木條的格柵，越過木板圍牆，可以看到屋簷下方懸掛著遮擋陽光的竹簾。我在描繪插圖時通常很倉促，常常無暇入內確認實際的樣貌。雖然我沒有親眼看到，不過這棟住屋的後方應該為開放的形式，也許面向一個旖麗的花園。

從這個例子多少可以了解，即使日本住屋的格局非常小巧，但是居住其中的家族卻過著非常潔淨而舒適的生活。

日本北部地方住宅屋脊的尾端，經常可以看到具有類似瑞士房屋般華麗而別緻的特徵，室內的橫樑採用粗略切削且保留不規則形態的粗大原木，並且在這些

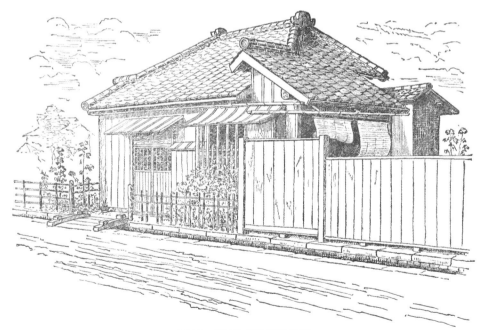

圖38　東京九段地區的住居

屋樑的接合縫隙之間填塗灰泥或黏土。由於屋頂的椽木向外凸出，因此形成寬廣的深挑屋簷。在屋脊的末端和凸出的陽台上，往往可以看到許多精心雕琢的木雕裝飾。如果主要的屋頂和庇護緣廊的屋頂是鋪裝木瓦，則會使用大小不同的石頭壓住木瓦片，避免被經常颳起的強風吹走。這種建築上的特徵，在北海道[2]的住屋上特別普遍。

東北地方的房屋型態

插圖39顯示陸前地方松島附近某棟房屋的樣貌。屋頂的側面設置了一個類似天窗的半圓形通風口，做為排煙之用。一般房屋的這種通風開口，大部分都設置於山牆的末端，通常位於屋頂最頂端夾角的下方。

插圖40顯示相同地區另外一棟房屋的樣貌。這棟房屋的花格窗排煙口，設置於尖角造型屋頂的屋脊上，並且與主要的屋脊形成垂直的狀態。主要屋頂和排煙口都鋪上厚重的茅草，下方附屬的木板屋頂則以石頭壓住。圖片左側顯示上方鋪有厚重瓦片，牆面塗布灰泥的木板圍牆。此外，

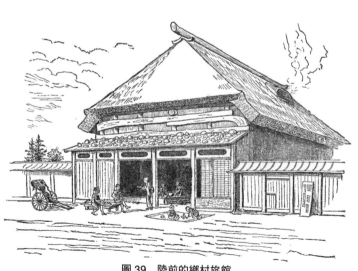

圖39　陸前的鄉村旅館

街道上有許多工人正在搬運沈重的石塊。插圖41顯示北海道的室蘭一棟面向道路的住屋，其排煙口是位於屋脊上方低矮的附屬結構，屋脊本身為平坦的造型，上面種植著茂密的百合花。這種屋頂比一般屋頂宏大而寬廣。

我們去東北從盛岡搭船順流而下，在北上川注入仙台灣的地點下船。當地所有的房屋都屬於古老的型式，其中許多住屋的窗戶，屬於典型的日式凸窗樣式。插圖

42顯示當地一間住屋的正面樣貌，前方為一個具有寬大飛簷的大型山牆屋頂，同時可以看到支撐屋簷的凸出椽木末端，以及山牆底端的橫樑。向外凸出的窗戶，可能是一個凸窗，其寬度接近山牆的整個長度。凸窗上方的中楣裝飾面板（frieze），是在黑色的木板上雕刻出竹

圖40　陸前的鄉村旅館

圖41　北海道室蘭附近的房舍

瓦片屋頂的高牆，與道路形成邊界，圍牆也具有類似的比例和特徵。此外，也採用具有鄉野風格的各種圍籬。住居外側低矮的長條型連棟建築，是僕人居住的房間，而且經常成為圍牆的一部分。在大都市人口稠密的地區，已經很難發現一棟古老的住屋。這是因為經常發生的毀滅性火災，橫掃了整個都市，導致古老的住居幾乎不可能殘存。在都市的郊區和鄉

圖 43　陸中地方的三層樓住屋

子和松樹互相交替的鏤空圖樣。

上述的大型房屋大多為旅館，通常直接鄰接和面向街道，而且有著開放性的外觀，明顯地呈現出殷勤好客的氛圍。比起在鄰近國家旅遊的類似經驗，人們在日本國內旅遊時，會更頻繁地遇到這種充滿悠閒和舒適氣氛的旅館。雖然許多旅館屬於二樓建築，但是北部地方較大型的旅館都是一樓的建築樣式，而三樓型式的旅館非常罕見。插圖 43 顯示仙台北部地方的三樓型式的鄉鎮小型旅館。

富裕階層的住屋通常會從道路向內退縮，並且利用覆蓋著厚重

![圖 42 陸前小塚村住屋的凸窗]

圖 42　陸前小塚村住屋的凸窗

村，就很容易找到屋齡一百年，甚至兩、三百年的古老住屋。日本住屋的老化現象，就像人類急速地老化。一棟新建住屋的外觀，會由於天候的影響很快地褪色而變為灰暗。貧困階層住屋的外觀，看起來尤其比實際的屋齡更為老舊。

搭船從北上川上游順流而下抵達盛岡時，看到長長街道上奇特低矮屋頂的住屋（圖44），呈現出引人注目的美麗景觀。每棟住屋的山牆面向著街道，茅葺屋頂頂端的飛簷形狀，好像覆蓋於排煙口的兜帽。高高的自然風格竹籬笆，成為與街道分隔的界線。各個住屋之間的小塊空地上，栽種著亮麗色彩的花卉。竹籬笆內簇生的灌木叢，小枝椏甚至延伸到區隔道路的小步道裡。

鄉村的住居

經濟獨立的武士或富裕的農民所居住的鄉村房屋，既宏大寬敞且極為舒適。我曾經住宿在武藏地方西部青山的一棟典型宅邸裡，留下非常舒適與愉快的深刻回憶。這幢宅邸包含數間建築物，並以高聳的圍牆與道路區隔，形成封閉的住居環境。通過一個厚重的大門之後，

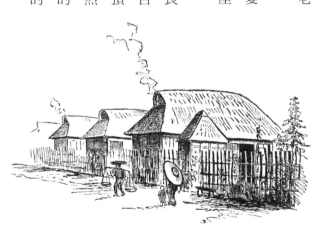

圖44　盛岡近郊的街道

會進入寬敞的庭院，兩側相連的長形低矮平房，是僕人居住和儲存物品的房間。在庭院底端面對大門的位置，是一棟頗為舒適的農舍，右方側翼有間飛簷凸出的山牆廂房（圖45），而且茅草鋪成的屋頂非常厚實。在側翼廂房山牆屋頂頂端，有一個三角形花格窗的排煙口，並且飄散出淡藍色的裊裊炊煙。這棟住屋有兩三個房間，以及一間極為寬敞的廚房（第四章將刊載這個廚房的插圖）。這間廚房的房門，直接面向一個未經裝潢、保留泥土地面的寬大空間（土間），而這個空間可做為儲存薪材之用。

屋主告訴我這棟農舍的屋齡，已經接近三百年。在住屋的左側有一堵高高的木質柵欄，通過圍欄的門之後，就會進入一個小型的庭院和花

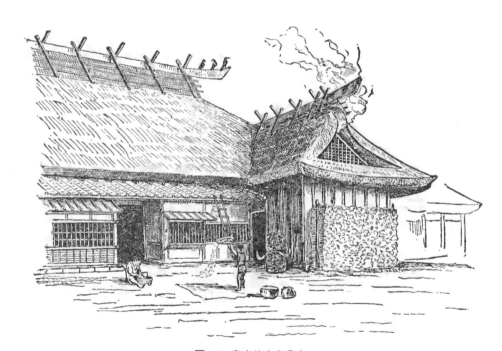

圖45　胄山的古老農舍

園。在庭院之中，另外有一棟獨立的農舍，做為招待賓客的客房。這間客房富麗堂皇的外觀設計，是源自寺廟建築的樣式，有著新鋪設的茅葺屋頂，以及精心製作的華麗屋脊。內部有兩間寬闊的房間，門口面向著狹窄的緣廊。兩個房間的間柱非常高，室內的榻榻米和所有陳列擺設的家具都極為潔淨。居住者可透過一條上有遮蓋的走廊，往來於這棟房屋與古舊主屋之間。在這棟房屋後側稍遠的地方，設有一棟極具品味的兩層樓建築，裡面住著這個家族的祖父，他是一位溫文爾雅、舉止尊貴的老紳士。

這棟農舍的庭院所呈現的所有樣貌，與美國類似區域的農舍很相似。為了冬天的需求所劈砍的薪材，高高地堆疊在側翼廂房的牆壁。類似籃子的箱籠、草耙，以及農夫慣常使用的器具，散布各處。在這幅古老房舍的插圖中，只有建築的宏大規模和厚實沈重的屋頂，讓人們留下些許的印象。屋頂下方附有格柵的窗戶，和上面覆蓋著窄幅的鋪瓦屋頂，則屬於最近才增建的結構。

庭園風貌

都市內的富裕階層，都盡可能使自己的住居和周邊環境，呈現出類似鄉村的自然風格。

例如：設置造型古雅奇特的水井、古樸的庭園涼亭、綠意盎然的樹籬、鄉野風格的大門等等。

住居大門的樣式通常特別引人注目，因此，在大都市住宅群聚的地區，經常可以看到造型極為怪異的大門設計。

在東京和京都的郊區，經常可看到許多屬於富裕階層的茅葺屋頂住宅，但奇怪的現象是，在都會的中心地區也會出現類似的宅邸。人們或許會認為這種茅葺屋頂，在遇到火災的侵襲時，會由於飄落的零星火花，迅速地延燒而成為火災的犧牲品。但是，由於落塵和煤灰的經年堆積，古老的茅葺屋頂反而變得較為緊密結實。而且，各種植物、雜草，以及大面積的苔蘚，在屋頂表層茂密叢生，提供良好的保護作用，可抵抗紛飛而來的火花。我記得曾經從街道方向、正門內側、住居後方等三個方位，描繪京都一棟屋齡接近三個世紀的類似宅邸。以下將依照順序描述這棟宅邸的樣貌。

第一幅插圖，是從街道的位置描繪這棟住居的樣貌（圖46）。正面是一個上方有厚重鋪瓦屋頂的正門，以及旁邊較小的邊門。大型正門的門扉已經拆除，小邊門則長期關

圖46　京都古宅中庭的入口

閉。這個扎實的正門結構的側面，是一間較為低矮的延伸建築物，外牆以灰泥塗布。牆面上設置小型的柵欄窗戶，以及一個附有柵欄的眺望窗孔，能監看大門內外的動靜。正門的另外一側是厚實的高牆，同樣也配置窗戶和監視的窗孔。宅邸的外牆，是由構成水溝的溝壁直接向上延伸而成。用較為精確的說法，圖片中的水溝等於是沿著道路邊緣設置的狹小壕溝。幾塊切割過的石板，橫跨在壕溝之上形成一座可以進出大門的石橋。越過前面敘述的建築物，也許就可以看到屋脊陡峭的古老住宅。

插圖47顯示從正門內側所看到的古宅樣貌。從圖46敞開的大門，可以看到目前畫面左側的柵欄窗戶，原本從正門上方所看到的局部樹木，在這個位置可以一覽無遺。這棟古老宅邸有一個斜度

圖47　京都古宅的中庭景物

極為陡峭的茅葺屋頂，並且覆蓋著鋪瓦的屋脊。長條狀的狹窄鋪瓦屋頂，正好圍繞在茅葺屋頂屋簷的下方。一個梯子和一台消防泵浦懸掛在屋頂的下面，以便發生火災等緊急狀況時使用。事實上，這種日本國產的消防泵浦，從未正常地發揮滅火的功能。當必須緊急使用消防泵浦時，卻發現炎熱的夏天，方形的唧筒已經產生嚴重的翹曲和裂縫。因此，當這些消防器具被使用之際，從許多裂縫噴射出來的水花，就噴灑在拼命地想要使泵浦正常運作的消防人員身上。

雖然庭院的一側種植著一棵芭蕉樹，數叢茂盛的灌木互相糾結纏繞，但是，這個住宅的庭院清掃得非常潔淨，並沒有雜草叢生的情況。一棵樹齡頗久的老樹，盡立在與正門形成一直線的地方。

就像許多類似的住屋一般，這棟建築物面對街道的部分看起來平淡無奇。附屬在主屋的單坡簷屋或小屋的牆面，有一個圓形的小窗。這個房間可能是一間廚房，而圖片內可以看到一扇通往菜園的門。

插圖48是從後方花園的角度描繪的景象。這棟住宅的後方相當開放，可以看到前方的庭園和池塘。鋪瓦屋頂覆蓋的緣廊和廂房，都屬於古宅的附屬建築物，這裡為知名古董商蜷川式胤的母親和妹妹居住其中。庭園內有灌木、花盆、竹子棚架，並有一條通往池塘的飛石（步道石）小徑。池塘內蓮葉田田，池畔則栽植著百合花。這個未經特意整修的樸實庭園，是日本古老庭園的一個優良典範。

在日本的都市中，最讓外國人驚訝不已的，就是從充滿塵埃和騷動的繁忙街道，能夠立

刻進入一個洋溢著鄉野風情的
庭園，享受恬靜而舒適的鄉村
生活。我經常路過東京繁忙街
道上一間樸實無華的商店，裝
有柵欄的前門從未開門做生
意，也沒有看到任何人在進行
商業交易。有幾次我透過柵欄
的間隙窺視屋內的情景。從室
內階梯狀貨架上木質箱盒的形
狀，判斷這家商店的屋主應該
是一位古董陶器業者。某一
天，我從柵欄的空隙呼叫了好
幾次之後，終於有位男僕推開
商店後方的隔扇，邀請我從離
開街道不遠的窄巷進入店內。
當我受邀入內，在通過房門之
後，就進入一個超乎想像般整
齊而潔淨的小庭園。日本人習

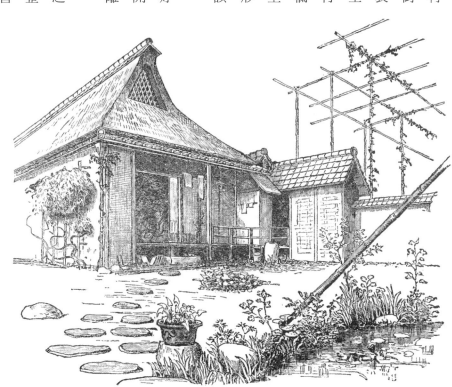

圖 48　京都古宅的庭園風景

慣在冬天舉辦茶會，顯然這位男僕正在準備一個茶會。原本散落於庭院內的大量松針，從各個方向被清掃到幾棵灌木或樹木的底部，並在周圍形成厚厚的一堆。商家的主人從緣廊向我招呼攀談，並依照慣例拿出火盆讓我溫手，在奉茶和端上點心之後，便拿出幾件非常稀有的古陶器。

插圖49顯示從庭園的方位，所看到的緣廊和這棟住宅的局部樣貌。在緣廊的盡頭，可以看到一個由破舊船板組成，並且利用一根粗大竹桿固定在住宅側面的狹窄隔牆。人們對於日本的建築工匠，將破船殘骸上泛黑的蟲蛀船板運用在住屋的各個部位上，這種呈現既怪異又饒富藝術氣息的奇特作法，相當感興趣。例如：形狀不規則的巨大圓木柱，經常做為大門的橫樑；方向舵柱固定在地面上，可做為承載陶器或青銅水盆的支架。破船殘骸的木材碎片色調非常豐富，又兼具某種古董的樣貌，因此最常被做為裝潢住屋的材料。這種古舊材料的特殊性質，能立即獲得日本人的賞識。依據各種不同的設計構思，善用此種材質的特性，就能夠製作出具有吸引力的成品。

前面敘述的緣廊盡頭的船板隔牆，是採用船舶的側板或船底板組成。隔牆的後方是間廁所。另外一片凸出於廁所側面的隔牆，是採用歷盡風霜的木板，並以粗壯的竹柱固定。這片隔牆是用來遮擋位於後方的廚房。幾塊形狀不規則的飛石和黝黑的木板，散布在庭院周圍，在紊亂中顯現出獨特的美感。在日本人多種面向的住居品味中，這幅插圖或多或少能真確地表達其中之一。

緣廊上方屋頂的椽木，以及下方隔板的等木作物品，完全不進行塗料、油脂、油灰或任

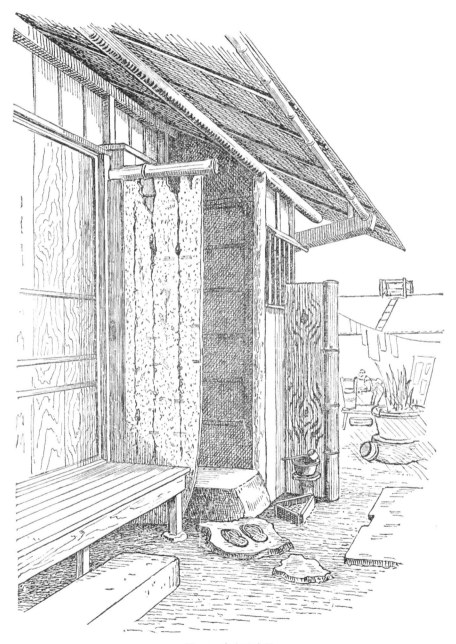

圖 49　東京的家屋

何清漆的施作。這種木作施工看起來輕鬆，但是卻很扎實而耐用，而室內與室外的所有樣貌，都像展示間般整齊和潔淨。這個緣廊盡頭房間的內部情景，請參閱插圖125。

插圖50是從東京某位仕紳的房屋二樓，俯瞰鄰居的庭園和住屋的景象。緊密的高牆與隔田川沿岸的道路接壤，一堵毛刷狀的柴枝矮牆，從廁所壁面斜向凸出，在房屋和小門之間形成一個屏障。

這幅插圖，也許能夠讓人們了解日式緣廊和陽台的樣貌，以及如何受到上方凸出的屋簷保護。

日本的旅館型態

日本的旅館，尤其是鄉村的旅館，最具有讓住宿的旅客感受到舒適和愜意的氣氛。旅館的整體環境，通常讓旅客覺得自由自在。外國觀光客通常會把整個公共住宿場所，當做自己的家一般，在舉止行動上毫無顧忌。而在地的日本人住宿旅館時，通常會安分地待在他們的房間裡面，因此，對於外國旅客這種不太顧慮他人感受的粗野行為，必然會留下深刻的印象。

大而寬敞的廚房上方，有著被煤煙燻黑的屋椽，爐灶中能熊熊燃燒的通紅柴火（在以木炭為主要燃料的都市裡，這是很難得看到的景象），以及家族成員各自忙著處理家務的情景，顯示這是個最愜意和舒適的場所。

從小樽橫越北海道到室蘭的旅途中，會經過許多規模宏大的旅館。不過，如果將現在旅

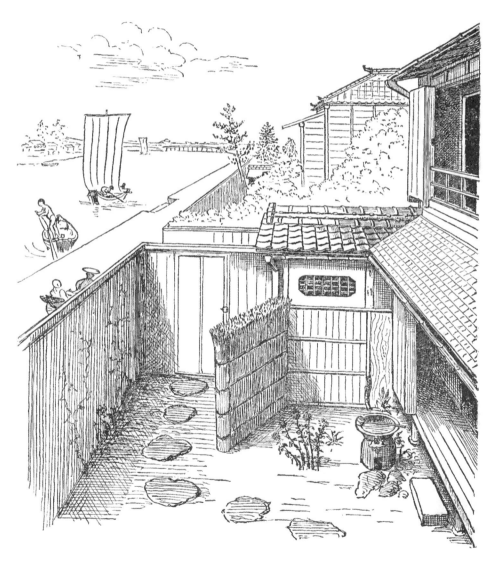

圖 50　從東京今戶住居二樓俯瞰的景象

館蕭條而荒蕪的現象，與江戶時代的大名帶著人數眾多的隨從和簇擁而來的武士，進行每年一度到首都江戶朝觀幕府將軍的行程（參勤交代），所呈現的繁盛景象相較，則形成相當極端的對比。

圖51是在駿河地方的三島一間奇特的老旅館。二樓的前半部比一樓凸出，寬大的屋簷也向外凸出。位於屋頂側面的寬大片狀封檐板（破風板），下緣切割成奇特的曲線造型。這種封檐板除了當做建築上的裝飾物之外，也可發揮遮擋陽光和風雨的作用。從封檐板和其他建築的特徵分析，這間旅館應該屬於相當古老的建築。

圖51　駿河三島地方的古老旅館

此種二樓前半部凸出而一樓內縮的建築樣式，在日本中部和南部地方相當普遍。

插圖52顯示村莊街道上一整排房舍的景象。圖片的最左側是一間提供旅客休憩的場所，隔鄰是一間能讓人力車伕和旅客補充蠟燭的蠟燭店，第三間房舍是人力車的停車處，最後一間則是簡易木造建築物，這些房舍都兼具商業和住屋的功能。這條街道位於奈良與京都之間的長池村。

鹿兒島灣東部海岸大隅地方，以及薩摩地方的鄉村房舍，有著龐大而沈重的茅葺屋頂，但是支撐屋頂的牆壁卻非常低矮。人們只要從高聳而厚實的屋頂，就能辨識出海灣沿岸小村莊的獨特風貌。插圖53是從海面上的角度，描繪元垂水的風景。插圖54顯示同一村莊沿著大隅灣海岸的幾棟住屋。這些房舍的屋脊覆蓋著一層竹片，並在屋脊尾端的屋脊接合處，以竹子和草桿編成的扎實護墊

圖52　山城長池的村莊街道

圖 53　大隅的海岸

加以保護。在這幅圖片中，可以看到一個典型的新英格蘭式釣竿型井水汲取裝置，這種裝置在日本的其他地區也相當普遍。如果水井位於屋頂的下方，則井水汲取裝置的支柱，會穿過屋頂的一個孔洞。

圖 54　大隅元垂水的農舍

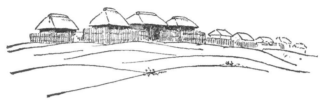

圖 55　函館漁民的簡陋小屋

漁民的住居

通常漁民居住的房屋，充其量只能算是勉強抵擋風雨侵襲的粗糙避難所，而且，比農家的房舍更為閉鎖、陰暗、髒亂。鄰近的較大城鎮的漁民，生活較為富裕，所居住的房屋也類似農民階層的屋舍。插圖55顯示位於連接函館和北海道本島的沙洲地峽上的漁村聚落。高高的柵欄圍牆，是為了抵擋特定季節裡從沙洲吹來的猛烈暴風。插圖56描繪橫濱偏南的著名度假勝地——江之島上的數棟漁民房舍。雖然這些屋舍有點髒污和粗陋，但是比較寬敞而舒適。圖片中圓球狀的巨大魚籠，是用來裝載和搬運魚獲上岸的器具。

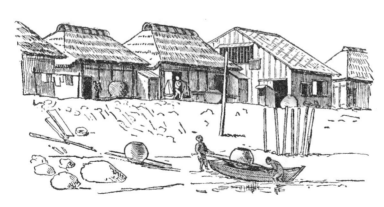

圖 56　江之島的漁民房舍

倉庫的功能

日本都市的住屋，通常看不到小屋和穀倉等附屬建築物。富裕階層的住居，則擁有厚實牆壁和防火功能的附屬建築。這種稱為「倉」的建築物，是為了儲存貴重物品和財物，以避免發生火災時受到損害。外國人所認知的「倉庫」，一般為兩層樓的高度，牆壁上有一個或兩個窗戶，以及一個附有厚重拉門的庫門。這種建築物通常與主屋分離，有時候，極少數的倉庫會轉換做為住屋使用。插圖57顯示東京某位溫文爾雅的古董商，所擁有的數棟倉庫建築的樣貌。他在倉庫內儲存了許多罕見的古籍、手稿、畫作，以及其他的古董物件。

插圖58是描摹自 S.Koyama 的速寫，顯示東京另外幾棟倉庫的樣貌。這些倉庫的擁有者為知名的古董商蜷川式胤。他將寶貴的陶器和繪畫作品等珍藏品，儲存在這些建築物內。通

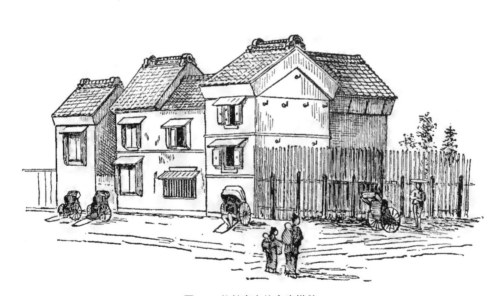

圖57　位於東京的倉庫樣貌

圖 58　東京的防火建築（倉庫）

常沿著倉庫的周圍會建造簡易的木造附屬建築，家人則住在外側增建的住宅內。插圖 59 為此種建築樣式的範例，顯示函館庶民地區的一棟古老房舍。位於中央部分的兩層樓建築是倉庫，周圍為鋪瓦屋頂的附加房舍。

萬一發生火災，就立刻將周圍房舍內的貴重財物，搬移到具有防火功能的倉庫，然後關閉門窗，並以泥漿封住縫隙。當周圍的木造附屬建築都付之一炬時，這些防火建築卻能在到處延燒的火災之中逃過一劫。關於此種建築結構的詳細內容，將在後續的章節中進一步敘述。一般而言，幾乎每個商家的店鋪，都會緊鄰著一個具有此種防火功能的建築物。

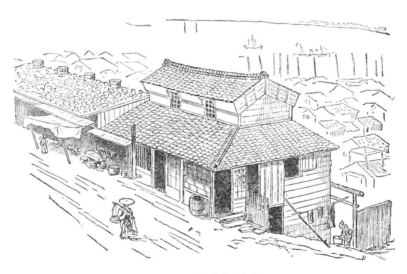

圖 59　函館的古老住屋

嚴格說來，與房屋不太相關的內容和敘述，並不屬於本書所討論的領域，因此，關於東京常見成排連棟的單調建築形成宅邸圍牆的部分，本書並未深入探討。縱使想要研究這類建築的特徵，卻很難找到保留原始狀態的參考資料。許多舊宅邸已經毀於火災，其他的也被大幅度地改建，現在正被各種政府機關占用。例如：加賀藩的宅邸被當做文部省的辦公室使用；水戶藩的宅邸變成兵工廠；其他的宅邸，有的轉變為兵營，或當做政府其他機構的辦公場所。人們搭乘人力車通過都市時，經常會看到許多宅邸建築。這種外觀單調無趣的一長列連棟建築，通常為兩層樓的高度，屋頂則鋪上厚實沈重的瓦片。一樓的牆壁通常以灰泥塗裝或鋪設瓦片，二樓的牆壁則可能以木板建構或塗裝灰泥。牆壁上每隔一定的距離，會設置裝有堅固柵欄的小窗戶或凸窗。宅邸的大門是以堅實的木樑構成，笨重的門扇上安裝著粗大釘頭的裝飾鈕釘，顯現出某種虛有其表的牢固樣貌。建築物是座落在直接緊鄰著道路的石質基礎上，或者，由一條具有城堡護城河般雄偉的壕溝加以區隔和阻絕。這些建築物彼此毗連，並且延伸為一連串的長棟屋舍，形成宅邸外牆的一部分。大名和家臣居住於在圍牆內的別棟建築之中，面對街道的屋舍則當做軍隊的兵營。

日本屋頂型態和結構

日本住居的屋頂形態和結構的多樣性，以及精美絕倫的製作工藝，很值得以單獨的章節深入探討和描述。日本住居別具一格的美麗外觀，主要是由於擁有奇特屋頂造型的緣故。日

本各地房屋引人注目的多樣面貌和奇妙風格，也都源自於各具特色的屋頂樣貌。精心修葺的茅葺屋頂，整體造型的線條，呈現非常均衡的獨特美感；精確修整的屋簷，則展現出絕佳的藝術品味，以及高超的工藝技術。在日本的建築物之中，山牆屋簷與側面屋簷巧妙銜接時，所形成的雅致形態，一直是非常吸睛和獨具魅力的特徵。針對日本建築物利用多樣化的山牆銜接主要屋頂，形成的獨特技術與造型美感，縱使是最吹毛求疵的建築評論家，也都讚賞不已。

如果房屋外觀的其他部分，也呈現相同程度的獨特性和精湛的施作技術，則可推測茅葺屋頂和鋪瓦屋頂的精巧結構，以及屋脊構造和設計上豐富的變化樣式，同樣出自某位日本建築師之手。

屋頂的型態

日本住居的屋頂樣式，可歸納為三類：木瓦片屋頂、茅葺屋頂或鋪瓦屋頂。雖然在較大村鎮裡的小型房舍，經常可以看到木瓦片屋頂和鋪瓦屋頂，但是一般鄉村房舍的屋頂，除了極少數的鋪瓦屋頂之外，幾乎都採取茅葺屋頂的型式。大都市和城鎮的房舍屋頂，大多屬於鋪瓦屋頂。雖然木瓦片屋頂的鋪裝經費，比鋪瓦屋頂低廉，但是採用木瓦片的屋頂，絕非侷限於貧困階層的房舍。在郊外和都市的周邊，仍然存在著許多茅葺屋頂的住居，這種情況顯示，都市的範圍已經擴展到以往屬於古老農舍的地區，或是某位人士偏愛茅葺屋頂房舍的美

圖 60　遮雨簷

麗形態，並希望享受田園生活的緣故。

日本住屋的屋頂型式通常為四坡屋頂（hip roof）或山牆屋頂。

茅葺屋頂的屋脊桁樑尾端正下方的部分，形成山牆的形狀，並且彎折成為四坡屋頂。不過，我並沒有看過復折式屋頂（curb roof）。貧困階層的房屋普遍採用單坡屋頂。主要屋頂的屋簷正下方，經常會凸出一個輕巧的窄幅補助屋頂，而這種屋頂通常採用主屋的附屬建築物，一般都採用單坡屋頂（pent roof），附加於寬幅的薄板來製作（圖60）。此種輕質屋頂稱為遮雨簷（庇）。

通常這種遮雨簷用來遮蔽房舍開口處或緣廊，以避免陽光的曝曬和雨水的濺濕。它是由豎立在地面上的立柱，或由與房屋主要立柱形成直角的細長托架加以支撐。雖然此種結構外觀上看起來相當輕薄而脆弱，好像違反了建築結構和重力上所有已知的定律，但卻能堅穩地發揮支撐的功能。在一場暴風雪之後，人們會看到輕巧的遮雨簷上累積了厚厚的白雪，但是整個都市裡卻沒有發現任何崩塌或損壞的跡象。外國人士回想起家鄉類似遮雨簷的結構物，在厚積雪的沈重壓力之下，常常產生彎曲變形的現象，不禁會懷疑，日本這個國度的重力作用是否反常。

木瓦片屋頂

一般在鋪設木瓦片屋頂時，首先，將薄木板釘在橡木上，然後將輕薄的木瓦片，以緊密相疊的方式固定於薄木板上方。木瓦片非常輕薄，而且很容易裂開，厚度和尺寸大約等同於一般八開書籍（二十六×三十七・五公分）封面的厚薄和大小，而且整體上都屬於相同的厚度。這些木瓦片堆疊之後會綁成方形的捆包（圖61，A），每一捆約有兩百二十片木瓦片，價格約四十美分。

固定木瓦片的瓦釘，是類似鞋釘的纖細竹釘。鋪設木瓦屋頂的工匠，嘴裡滿滿地含著這種竹釘，以等同於美國鋪瓦工匠的施作速度，精確而快速地進行鋪設木瓦片的施工。施作木瓦片屋頂的工匠，所使用的鐵鎚，是一種相當奇特的工具（圖61，B和C）。這種鐵鎚的鐵質部分是一個方形鐵塊的鎚頭，粗糙的鎚面

圖61　成捆的木瓦片、竹釘、鐵鎚

圖62　鋪木瓦片工人的手法

（敲擊用的表面）接近於鎚柄的水平高度。在鎚柄靠近尾端的底部，嵌入一片鑿刻數個凹孔的長條形銅片（圖61，B）。鋪瓦片工匠手握鐵鎚的鎚柄，拇指和食指位於條狀黃銅片的前面。他用同一隻手從嘴裡取出一支竹釘，並且用拇指和食指夾住竹釘，頂在銅片的凹孔內（圖62），然後用力下壓，將竹釘插入木瓦片之中。透過這個動作，半截竹釘會插進木瓦片中，接

著，用鎚頭斜向敲擊竹釘凸出的部分，使彎折的部分成為類似美國釘子的釘頭。竹子材質強韌又富纖維質，因此竹釘很容易彎折，卻不會斷掉。採取此種施工方式，能將木瓦片固定在屋頂上。鐵鎚的鎚柄上刻劃著局部的木工曲尺刻度，可用來精確地對齊木瓦片的鋪排方向。工匠用一隻手調整木瓦片的位置，另一隻手則忙著釘入竹釘，飛快地進行木瓦片的鋪設作業。

採用此種施工方式，並不能確保木瓦片可以穩穩地固定在屋頂表面。事實上，工匠經常會從屋脊的脊樑到屋簷為止，以傾斜的角度釘上細窄的長竹條（圖63）。這些竹條排列的間隔約為十八英寸或二英尺。儘管採取這種附加的強化措施，在暴

圖63　木瓦片屋頂上的竹條

風的吹襲之下，木瓦片還是會從屋頂上快速地剝落，宛如秋天的落葉般滿天飛舞。

插圖64顯示鋪設木瓦片屋頂的局部景象，圖中有一個工匠專用的釘箱，固定在屋頂上。這個釘箱被區隔為兩個部分，較大的部分裝著竹釘，較小的部分則放置用來固定木板和其他用途的鐵釘。

鋪設木瓦片屋頂的其他施工方法，是將所鋪排的各列木瓦片，以非常緊密的間隔互相重疊，並且堆疊許多層次。京都某些特定寺廟山門的屋頂，就是此種施工方法最典型的範例。這種山門的屋頂採用最薄的木瓦片，緊密地堆疊出高達一英尺或更高的厚度，並且精巧地形成非常優雅的輪廓線條。木瓦片屋頂的邊緣呈現美麗的曲線輪廓，屋簷則精確地修整為乾脆俐落的方形造型。看到這種特殊的木瓦片屋頂，人們會想起此種屋頂的造型，似乎很明顯地模仿茅葺屋頂的風格。日本扁柏深濃的褐色樹皮，也可以用來當做木瓦

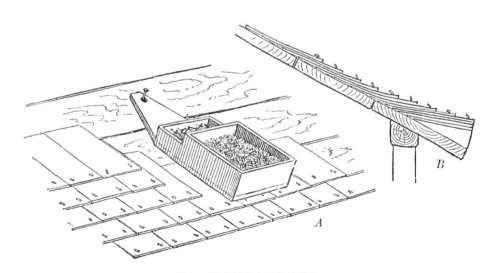

圖64 局部鋪設木瓦片的屋頂

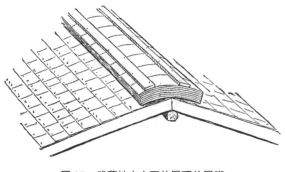

圖65 武藏地方木瓦片屋頂的屋脊

片使用，以構築造型非常簡潔且經久耐用的屋頂。施工較為嚴謹的木瓦片屋頂，習慣上會使用一塊與屋簷平行的楔形木塊，來固定屋頂的邊緣。最初的三片或四片木瓦片，是以釘子固定，其餘各排的木瓦片，則以非常緊密的方式互相堆疊，構成層次厚實而且堅固的木瓦片屋頂（圖64，B）。

不過，在木瓦片屋頂上，可以看出屋脊的處理方式有些微的變化。將兩條細窄的木質防風雨襯條釘在屋脊上，以達到密封接縫的目的。美國的木瓦片屋頂也習慣採用此種方法。更為周密的施工方法，是將均一長度的薄木板，以與屋脊垂直的方式跨越屋脊，並用釘子直接固定。這些木板單薄到能夠毫無困難地加以彎曲。將五、六層的薄板以此種方法層疊固定之後，為了更堅實地固定在屋頂上，使用兩條細長的竹條或木條，以與屋脊平行的方式，釘在這些多片層疊薄板的兩側邊緣處（圖65）。

在都市裡，木瓦片屋頂是造成火災的最危險因素。木瓦片只不過是較厚的木材刨花而已，受到陽光照射時會彎翹和捲曲，因此，當火花掉落在屋頂上而接觸到木瓦片時，馬上會變成熊熊燃燒的火焰，然後被強風吹送飛揚，使火災擴散數英里。在都市和較大的村莊，理應通過一項非常嚴格的法律，禁止使用類似木瓦片的材料舖設於屋頂。

日本傳統屋頂的排水設施（雨樋），包含一根削除竹

隔的大型縱向排水竹筒（豎樋），以及一根對剖的橫向排水竹筒（橫樋）。

橫向的排水竹筒是由屋簷的鐵製掛鉤固定住，或是由釘在椽木上的長木條支撐著。這些長木條的上緣挖有圓弧狀凹槽，讓竹筒能穩定地停留在上面。雨水流經橫向竹筒之後，會導入同樣削掉竹隔的縱向排水竹筒。這根縱向竹筒的頂端，經過切割處理之

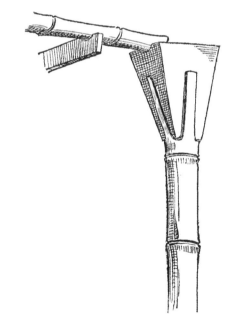

圖 66　落水管的結構

後，留下四根長長的竹爪，然後在四根竹爪之間，塞進一個用薄木板製作的集水器，並利用竹子的彈性，卡住這個上寬下窄的集水器（圖66）。

在許多旅遊書籍中，提到東方國家利用竹子的方法包羅萬象，因此，本書針對竹子的任何探討都屬於多餘的贅述。我只能說竹子這種奇妙的植物，攸關日本國內經濟發展的重要性，從來就不是誇大其詞。如果更深入探究民族誌學上日本的特徵，就會發現在他們的住居、器具，以及其他不計其數的構造物件上，很容易放棄從歐美國家引進各種裝置和器具，而鍾情於運用國內無所不在的竹子製作出各式各樣的器具。

鋪瓦屋頂

在鋪瓦屋頂的施工方面，首先，在屋頂上粗略地鋪上薄薄的木瓦片，然後，在上面鋪上一層厚厚的泥土，並將瓦片密實地嵌入其中。這些泥土來自於某些水溝、壕溝，以及運河的底部。在都市裡，經常可以看到工人們從區隔街道的深溝內，挖掘用來鋪設瓦片的泥土。工人使用鋤頭和鐵鍬充分攪拌泥土，形成具有黏性的泥團。在運送這些泥團到屋頂的過程中，工人不使用任何搬運工具。工人將泥土攪拌和揉捏成大塊的泥團，透過接力式的拋傳方式，把泥團傳遞給站在施工架或樓梯上的工人，然後再拋傳給屋頂上的工人。如果屋頂位置很高，就拋給更高位置施工架上的工人，再傳遞到屋頂上。工人會將運送到屋頂的泥團，加以攤平和延展為一層均勻的厚泥層，然後把瓦片一排排地嵌入泥層裡。瓦片下方的泥土層並不具有固定瓦片的特殊黏性。在暴風的吹襲下，這種性質的鋪瓦屋頂常遭受大浩劫般的損害。萬一發生火災，為了阻絕大火的蔓延，必須拆除位於延燒路徑上的房屋，消防人員此刻就能毫無困難地快速剷除屋頂上的瓦片。

鋪瓦屋頂的屋脊樑（棟梁）是由灰泥和瓦片組合而成，並採取各種裝飾的技巧，堆疊和塑造出氣勢雄偉的屋脊。四坡屋頂上的四根垂脊，也利用連續性層層疊疊的沈重屋瓦，建構出巨大的四方形脊樑。大型防火建築的屋脊可能高達三或四英尺。鋪瓦工匠在此種屋脊上，不僅把灰泥當做固定瓦片的黏合材料，也自由地運用灰泥，做為創作各種浮雕設計的媒材。這些浮雕設計最喜歡選擇的題材，便是波浪飛濺的水花。雖然這些屋脊的藝術作品，有時候

可以看到非常自由的表現方式，但是基本上大多屬於傳統型式。不過，這些設計作品的樣式和處理手法，呈現出極高的藝術內涵，以及精湛的施作技術。這種房屋頂端的裝飾，的確是一種非常奇特的設計，並且呈現非常輕盈而飄逸的樣貌。若非採取這種造型設計，屋脊將會顯得頭重腳輕。插圖67是描繪這種屋頂樣貌的粗略速寫。從這種屢見不鮮的屋脊設計樣式上，可以看出似乎有某種迷信和情緒因素的影響，導致採用浪花飛濺的表現主題，來暗示這種造型設計具有防火的意涵。姑且不論是否如此，人們經常可以看到鄉村茅葺屋頂的屋脊頂端，出現一個深深嵌入草桿內的黑色中國文字「水」（圖82）。據說，這種習俗源自於人們認為「水」字，具有保護房屋免於火災的迷信。

鋪瓦屋頂的屋脊尾端，通常採用特別設計的屋瓦做為裝飾之用。四坡屋頂較小的鋪瓦瓦隴，沿著屋脊向下延伸到屋簷為止，或形成山牆屋頂的飾邊。這一排排的鋪瓦瓦隴的尾端，都會採用各種立體浮雕的裝飾性屋瓦。這種裝飾性屋瓦的設計，可能是一種鬼頭

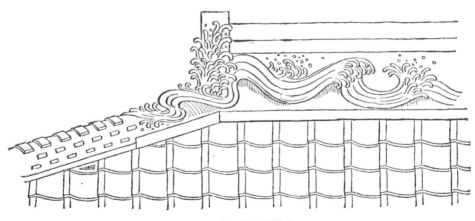

圖67　鋪瓦屋頂的屋脊

面具或是類似的造型。一般較為厚重的屋脊會搭配半圓筒形的屋瓦，或是其他印有傳統圖樣的各種造型屋瓦。插圖68、69、70描繪出某些裝飾瓦的鋪排方式。這些屋脊所呈現的裝飾性

圖68　屋脊裝飾性瓦片的鋪排方式

圖69　屋脊裝飾性瓦片的鋪排方式

圖70　屋脊裝飾性瓦片的鋪排方式

樣貌，顯然是模仿大和地方圍牆上方的裝飾樣式。

許多厚重的屋脊主結構，其實是由一個表面塗布灰泥的輕質木構架組成，外觀上卻呈現一種由屋瓦和灰泥鋪排和建構的厚實造型。一般屋頂的屋瓦屬於普通形狀的瓦片，但是屋簷邊緣的簷口瓦尾端，會向下方垂直彎折，並裝飾著傳統的圖樣。插圖71顯示此種裝飾性的屋瓦造型。屋瓦邊緣的長條形飾邊，經常可以看到花卉或傳統的漩渦狀浮雕圖樣。簷口瓦的圓形部分通常採用家族的家紋，然而德川家的家紋卻頗為罕見（圖73）。

富裕階層的鋪瓦屋頂，一般都使用白色的泥漿，來黏合靠近屋簷及屋脊旁邊的各排屋瓦，有時甚至整個屋頂都採取這種施工方法。在洛厄爾（Percival Lowell）所拍攝的韓國房屋照片中，顯示採用與日本工匠相同的方法，以白色泥漿封填屋頂各排瓦列之間的縫隙。

年代愈久的屋瓦，被認為愈適合用來鋪設屋頂。古舊屋瓦之所以會引起我的注意，是因為某位日本朋友，曾經誇耀自己新建房屋所使用的屋瓦，已經超過四十年的歷史。基於這個緣故，二手屋瓦一直有很大的需求量。新屋瓦的多孔質地，容易吸水和滲水，防水功能被認為不如舊瓦，是因為舊瓦累積多年的塵埃和泥沙，填塞了細微的孔隙，而具有優良的排水功能。

圖71　鋪瓦屋頂的屋簷

圖72　長崎式的鋪瓦屋頂

由於鋪瓦屋頂在日本的都市和大型鄉鎮裡非常普遍，因此鋪瓦屋頂的費用不可能非常昂貴。每一百片品質優良的屋瓦，價格為五日圓（一日圓等於一美元）。價格較為便宜的屋瓦，每一百片為二點五日圓至三日圓。如果採用鋪設面積的計算方式，則可鋪滿六平方英尺（一坪）的屋瓦，價格為二點五至三日圓。

日本各地的屋瓦造型各不相同。

長崎地區普遍使用的屋瓦（圖72，A），與中國、韓國、新加坡，以及歐洲國家所使用的屋瓦很

類似。這種屋瓦有些微的彎曲，鋪設時凸面向下。另一種狹窄的半圓筒狀屋瓦（筒瓦），鋪設時凸面向上，覆蓋住下方各排屋瓦之間的縫隙。這是東方國家最古老的屋瓦樣式，日本稱之為「本瓦」。插圖73顯示東京地區所使用的本瓦造型。

東京地區最普遍採用的屋瓦，是插圖71中所顯示的「江戶瓦」。鋪設江戶瓦時，無須在各排屋瓦之間加上半

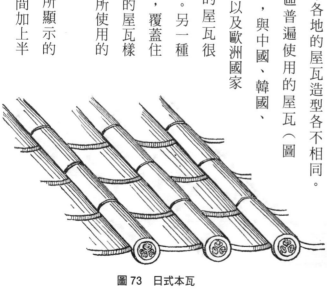

圖73　日式本瓦

圖 74　江戶瓦的屋簷

圓筒形的筒瓦，而是採取前一片屋瓦的邊緣，與下一片屋瓦邊緣重疊的施工方式。插圖74顯示屋簷使用江戶瓦的樣貌，而所使用的簷口瓦造型，與插圖71的形狀並不相同。日本最南方的地區和印尼爪哇島，可以看到江戶瓦的變化樣式（圖72，B）。

最近幾年之間，一種稱為「法式瓦」的新式屋瓦，被引進了東京（圖75）。不過，使用的情況並不普遍。我記得東京只有少數的建築採用法式瓦，其中包括靠近東京郵局的東芝輪船公司倉庫、上野美術館背面的建築物，以及幾間私人的房屋。

其他形狀的屋瓦，大多是為了特殊用途而製造。例如：岩見地區為了覆蓋茅葺屋頂的屋脊，特別製作了屋頂型的屋瓦（圖76，A），而本瓦也同樣被用來覆蓋茅葺屋頂的屋脊（圖76，B）。

這個地區的屋瓦屬於表面上釉藥的釉瓦，普通釉瓦的表面為褐色釉藥，最高級的釉瓦則採用鐵砂釉藥。在開挖上野公園美術館的地基時，就挖出可能是二百年以前，從備前地區引進的許多大型釉瓦。而這些釉瓦的形狀與本瓦相同。

圖 76　屋脊用的岩見瓦

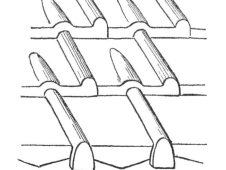

圖 75　法式瓦的屋簷

石板屋頂

在下野地方及鄰近地區，可以看到稱為「石倉」（防火的石質房屋）的石瓦建築，這些建築的屋頂通常採用相同的石質材料。這些石質材料屬於淡灰色的火山凝灰岩，質地輕軟相當容易加工。舖設屋頂的石板瓦，被加工為特定的形狀，各排屋瓦能夠連續重疊，彼此之間能夠連鎖互扣，呈現非常扎實耐用的樣子。插圖77顯示前往日光地區路途上，所看到的石板瓦屋頂的局部樣貌。某位韓國友人曾經告訴我，韓國北部地區也可以看到類似的石板瓦屋頂，但是，我無法確定是否採用與日本同樣形狀的石板瓦。

茅葺屋頂

茅葺屋頂是日本都市外圍地區最常見的屋頂型式。各種茅葺屋頂的坡度大致上相似，但是屋脊的結構和施工方式則大異其趣。東京南部地區茅葺屋頂的屋脊，就具有獨特風格的造型。目光敏銳的旅人從某個地區，遊歷到另一個地區

圖77　石板瓦屋頂

時，就會偶然發現特定地區的屋脊，呈現出獨具一格的特殊樣貌。這種現象可能是封建時代期間，這些地區處於孤立和隔離狀態的緣故。另外有一種說法，是由於這些地區產製各種陶器和許多其他物品。

鋪設茅葺屋頂會使用各種材料，其中最普遍的材料是稻稈或麥稈，較上等的屋頂則採用一種稱為「芒草」的茅草。某種稱為「蘆葦」的草料，以及特定種類的燈芯草，也可用來鋪設茅葺屋頂。只要屋頂的椽木和屋面結構扎實，屋面襯板足夠密集，就能夠用來鋪設茅草，無須進行特別的準備措施。如果屋頂面積較小，竹子構建的屋面結構，就足夠應付鋪設茅葺屋頂的需求。

屋頂上的茅草必須堆積到適當的厚度和數量，並運用手指或工具，將茅草梳理成為朝向同一個方向，接著將茅葺固定在椽木上，然後使用竹竿向下方按壓（圖78，A）。在完成鋪設施工之後，這些竹竿會被移除。當茅草以這種方式固定之後，會採用一種特殊形狀的木槌加以敲擊（參閱78，B），然後使用類似美國園藝大剪刀般的長手把的剪刀（圖78，C），將茅草修剪為特定的形狀。

本章節僅描述鋪設茅葺屋頂的概略過程，相信還有很多其他的施工過程，我並未親眼目睹。然而以茅草材料的膨鬆性質而言，當茅葺屋頂完成之際，所呈現的一種乾淨俐落的對稱性外觀，常常讓人驚訝不已。屋簷的茅草被修剪為方形或稍微彎曲的弧度，而且，茅草的厚度有時候高達二英尺或二英尺以上。不過，這並不代表屋頂整體的茅草厚度完全相同。從茅草屋簷的斷面，可以看出修剪茅草的各種方法；而斷面的茅草層次，是由淺淡色彩的茅草，

以及暗色調的茅草連續堆疊而成。不過，我並未確認這種現象，到底是由於經濟上的因素而混合使用新和舊的茅草，還是採用不同種類的茅草材料所致。

古舊的茅葺屋頂會堆積許多的煤煙和塵土，因此，修理這種屋頂的工人，會像搬運煤炭的挑夫一般渾身骯髒烏黑。將茅草均勻而精確地鋪排在屋頂上，需要優良的技術和耐性。由於茅葺屋頂的屋脊結構，通常十分錯綜複雜，而且這些造型獨特的屋脊，風格也相當多樣化，因此，需要更為高超的施工技術。在描述這些屋脊的樣式時，利用速寫的插圖來表達整體性的概念，比文字的敘述更為精確可靠。

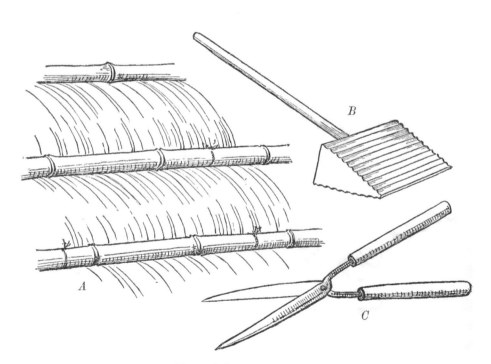

圖78　茅葺屋頂和工匠的道具

屋脊造型

東京北部地區的屋脊造型，比日本南部地區的屋脊更為簡潔。雖然這些房屋的屋頂較大，但是，除了某些房屋屬例外，大部分茅葺屋頂的屋脊，都不像南部地區的屋脊一般，具有藝術性特徵，以及多樣化的造型和外觀。許多茅葺屋頂的屋脊是平坦的狀態，形成一個可以承載著繁茂的鳶尾花，或是紅色百合花的花台（圖41）。最讓人們印象深刻的景象，是在一個滿是暗褐色屋舍的村莊裡，所有的屋脊都像燃燒的火焰一般，開滿了鮮亮的紅色百合花。此外，在靠近東京南方的近郊，屋脊上綻放的湛藍色和純白色的鳶尾花，彷彿是載著一頂絕美的鮮花冠冕。

在某些房屋的屋脊上，屋脊梁雙邊的尾端自由地凸出山牆之外，並形成一個上翹的和緩曲線（圖39）。這種屋脊橫樑、大門和其他結構物尾端和緩上翹的處理方式，在日本的建築物中，是一種稱為「鳥居」[3]的獨特造型。此種造型賦予原本沈重而平淡無奇的外觀，展現出輕盈而活潑的意象。

日本盤城的藤田地方，以及該地區範圍內的其他地方，經常可以看到渾圓的屋脊樑尾端，從茅葺屋頂山牆的頂端穿出來，而且，上方有一塊凸起的半圓形木板。兩片塗成黑色的木板相接合的結構物，則垂直地附加於半圓形的木板上，並且超出山牆約二英尺或更多。這種附加的結構物，通常被視為是一種屋脊樑的外部延伸物。此種屋脊尾端附加裝置的方式，看起來結構相當脆弱和不穩定，在遇到強風吹襲時必然難逃一劫（圖79）。如果造訪仙台的南部

圖79 盤城藤田地方的屋脊端部造型

地區，就時常會看到以屋瓦覆蓋的屋脊。當人們愈靠近東京地區，就愈能看到這種很普遍的蓋瓦屋脊樣式。此種屋脊的結構非常簡單而且實用。屋脊的頂端鋪設著一排半圓筒狀的瓦片，或是較為寬大的本瓦，然後像帽子一般覆蓋在屋脊兩側的瓦列之上（圖80）。此種茅草屋脊的施工方法，是事先在茅葺屋頂的屋脊上方，堆積一層混合碎草桿的黏土或泥土，然後再鋪設瓦片。某些茅草屋脊會採用大支竹竿，固定屋脊兩側下方的瓦列（圖81）。關於固定瓦片的其他方法，我並沒有深入研究。不過，縱使是古老的屋頂，也很少出現屋瓦脫落的情形，因此，我認為這些蓋瓦屋脊的施工程序相當扎實。

在武藏地方及鄰近地區，普遍可以看到一種造型非常工整，而且具有耐久性的寬大半圓筒狀屋脊樣式（圖82）。此種屋脊的施工步驟，是先在屋脊上覆蓋一層細竹簾，並使用彎曲的細窄竹條或樹皮，以小間隔的方式綁住屋脊，然後再使用長竹條或整支竹子，採取與屋脊平

圖81 武藏地方茅葺屋頂的鋪瓦屋脊　　　　圖80 盤城地方茅葺屋頂的鋪瓦屋脊

附加了裝有三角形窗戶的山牆（圖83）。這張速寫圖顯示築師和施工匠師，精心規劃和施工而成的。有些茅葺屋頂葺屋頂的設計，是經由建口的外貌。排放炊煙的三角形排煙口，是東京南部地區茅葺屋頂的獨特樣貌。某些屋頂排煙窗口的設計，是經由建

39、40、41顯示設置此種排煙窗口的各種方法。插圖44顯示日本北部地區某棟茅葺屋頂的屋脊上排煙口的外貌。排放炊煙的三角形排煙口，是東京南部地區茅四坡屋頂的樣式。日本北部地區的屋頂，採取各種不同的方式，在屋脊或屋頂的側面，設置排放炊煙的出口。插圖

如果屋頂的頂端並沒有設置排煙的窗口，則被歸類為的意涵，已經在前面的段落中加以敘述。

經常可看到「水」這個中國文字。在屋脊上採用「水」字藝負責最後的施工作業。此種屋脊兩頭尾端的橫斷面上，整工作，必然是由技術最為精湛的工匠，以非常精巧的手形狀，呈現一個類似編織籃子的厚實邊緣。這種收尾的修切割為垂直的斷面，並且使用竹子密集地綑綁成串珠般的端的橫斷面，可看到大量茅草堆積成凸起的屋脊，邊緣則脊外層的竹子，會形成連續性鋪排的層次。從屋脊頭兩行排列的方式，等距並扎實地固定住整體的屋脊。某些屋

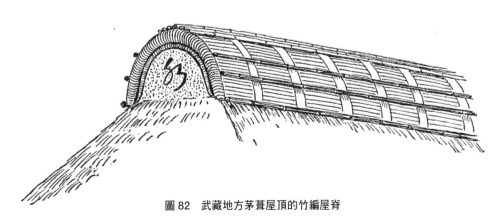

圖82　武藏地方茅葺屋頂的竹編屋脊

東京附近某位仕紳住居的茅葺屋頂，也是武藏地方的屋頂之中，最為華麗壯觀的典範。插圖84為另外一種氣勢雄偉的古老茅葺屋頂類型，三角形的窗戶是以木質的格柵加以保護。這種屋頂兼具四坡屋頂和山牆的特徵，三角形的格子窗成為山牆的一部分，並從窗戶的底部形成四坡屋頂的傾斜坡度。

屋簷和山牆邊緣的茅草，修整成非常齊整的對稱形狀，極具有吸引人們目光的視覺效果。從插圖83和84之中，就能了解工匠採用了靈巧而聰明的修葺技法。有些茅葺屋頂會在山牆的頂端，安裝一個有著圓形內凹，並凸出於屋頂的奇妙圓錐體裝置（圖84）。當這些厚實的屋簷位於不同的水平高度時，如何把不同高度的屋簷，都修整為整齊俐落的優美曲線，則需要非常高超的施作技術。此種不同高度屋簷的修葺範例，請參閱插圖39。

武藏地方的茅葺屋頂上，經常出現一種近似鳥居上方橫樑的外露式屋脊樑。這種橫向屋脊樑的垂直厚度，等於水平寬度的二或三倍。數個類似英文

圖83　東京附近的茅葺屋頂

字母X的木質結構物，架放在屋脊橫樑之上。這些X形木架的底端，貼放在屋頂的坡面上，頂端則凸出於屋脊樑上方。此時的屋脊上鋪著樹皮做為護墊，並綁上數根與屋脊平行的竹子，然後以X形木架加以固定（圖45）。

在日本南部某些地區所看到的屋脊的變化樣式，跟我在安南的堤岸和西貢（今胡志明市），所看到的屋頂型式非常類似。伊勢地區神路山神社的奇特屋頂樣貌，顯然是模仿古代的屋頂型式。這種屋頂的山牆椽木尾端，持續地穿越了屋頂，並且超過屋頂的頂端相當長的一段距離。在新加坡附近的馬來人住屋上，能夠看見與日本幾乎完全相同的屋頂樣式，是一件饒富趣味的事情。武藏地方及更南方地區的屋頂結構相當複雜，整個屋脊就像一個追加的附屬屋頂。這個屋脊有著厚實的邊緣，並且修整成俐落的方形輪廓，整體上，類似把一個單獨建構出來的小屋頂，像馬鞍一般跨坐在大屋頂之上。這種型式的

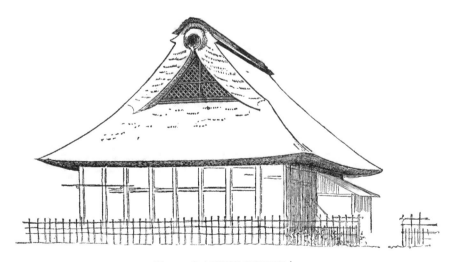

圖84　東京附近的茅葺屋頂[4]

屋頂及許多衍生的變化樣式，在山城、三河及鄰近地區相當普遍。本段落所描述的精緻屋頂樣貌，請參閱插圖85。這幅速寫圖所描繪的景象，是距離東京西方約五十英里的青山地區小村莊的屋頂樣貌。這個屋脊上的附加屋頂之所以會如此醒目，是因為位於下方的屋脊樑，以及與屋頂平行的數根木條凸出於屋頂的緣故。這種屋頂具有非常吸睛的視覺效果，以及堅固扎實的外觀。此種風格的屋頂，源自日本寺廟建築的樣式。

近江地方普遍可以看到一種非常簡潔的屋脊型式，這種屋脊是由長度至少三英尺的薄木板，採取與屋脊垂直的方式緊密排列，並使用兩支長條形的木板，分別固定在屋脊頂端的兩側，然後，另外使用長條木板，固定薄木板的下緣（圖86）。近江和尾張地方經常可以看到鋪瓦的屋脊，

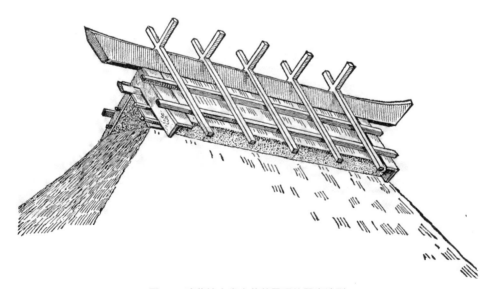

圖85　武藏地方青山茅葺屋頂的屋脊造型

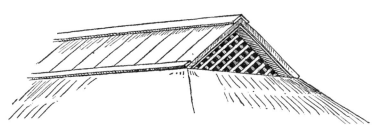

圖86　近江地方茅葺屋頂的屋脊造型

而某些屋脊採取木料與瓦片結合的施作方式。攝津地區的高槻村流行一種造型很獨特的屋脊。這種屋脊的坡度非常陡峭，上面覆蓋著緊密接合的竹蓆，並且以一定的間隔，沿著屋脊鋪設馬鞍形的瓦列（圖87）。三河地方有一種非常精美的屋脊樣式。這種房屋屬於四坡屋頂的型式，附加的屋脊屋頂坡度很陡峭，屋簷修整為方形的輪廓線。屋脊的部分採用褐色的條狀樹皮，跨越屋脊頂端的方式，鋪排在屋頂的斜坡之上，並用數根與屋脊平行的竹桿壓住樹皮，然後在上面以跨越屋脊的方式，裝設粗壯結實的半圓柱形鞍座。這些鞍座有時候會以樹皮包覆，形成保護的鞘套，並且採取相距三或四英尺的間隔，鋪設

圖87　攝津地方高槻的茅葺屋頂上，以鋪瓦和竹子構成的屋脊

在屋脊之上。插圖88顯示上面有三個鞍座的屋頂，通常一般屋脊的鞍座數量大多為三個。這些鞍座很穩固地綁在屋頂上，並且在鞍座的頂端，也就是屋脊的正上方，用黑色纖維製成的繩索，將一根長竹竿綁在鞍座之間的屋脊上，以固定住各個鞍座。屋脊山牆尾端排煙窗口的頂端，懸垂著草稈編成的簾幕，以保護排煙口，呈現出類似日本防雨蓑衣的樣貌。這種草簾裝置能讓炊煙排放出去，但是雨水無法滲進屋內。

日本的其他地區也可以看到類似結構的屋頂，例如在京都的郊外地區，就常常看到造型和設計風格很相似的屋頂和屋脊。這種附加屋頂的造型非常鮮明醒目，屋頂的四個角落，像寺廟的屋頂一般，微微向上彎翹。若更具體地描述，這種房屋的主屋頂是一個四坡屋頂，上方承載著一個低矮的山牆屋頂，並在附加屋頂的上面，加上一個馬鞍形的茅葺屋頂。在鞍形屋頂的表面，安置了幾根與屋脊平行的竹竿，然後將數個包覆樹皮的鞍座，以跨越屋脊的方式鋪排在屋脊之上，最後利用繩索將一根長竹竿綁在屋脊的最上方

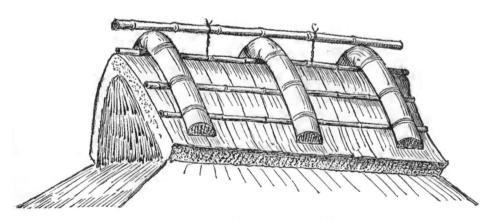

圖88　三河地方茅葺屋頂的屋脊造型

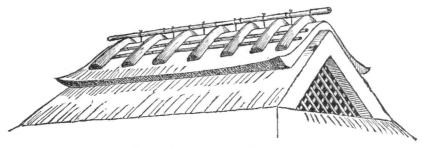

圖89　京都茅葺屋頂的屋脊造型

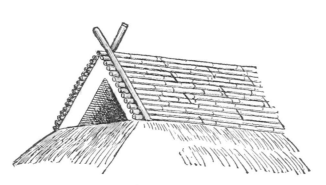

圖90　三河地方茅葺屋頂的屋脊造型

（圖89）。這些屋頂的屋簷寬廣而厚實，深凹的排煙窗口裝有結實的木條欄柵，而茅葺屋頂所呈現的溫暖褐色調，與鄰近貧困階層層單薄的木瓦片屋頂，形成一種饒富興味的對比。

插圖90顯示三河地方另外一種結構非常簡樸的屋頂型式。這種屋脊屋頂覆蓋著連續性緊密排列的大竹竿，而位於屋脊尾端的椽木則穿透茅葺屋頂，並凸出於屋脊的上方。

紀伊和大和地方的屋脊型式通常十分精簡。紀伊地方相當普遍的一種屋脊屋頂，其坡度比主屋頂陡峭，並覆蓋著樹皮，然後採用與屋脊平行的竹條或整支竹桿下壓固定，再用包覆著樹皮的茅草鞍座，採取跨越屋脊的方式，並以一定間隔鋪排在屋脊屋頂之上。位於屋脊頂端部分的茅草鞍座，寬度較為狹窄，而位於下方末端的部分則變得較為粗大。屋脊

圖 92　大和地方的茅葺屋頂

上的排煙口是一個三角形的開口（圖91）。大和地方有兩種非常普遍的屋頂型式，其中之一為山牆屋頂。這種屋頂的端壁，凸出於屋頂約一英尺以上，並且塗抹著黏土和細碎稻桿混合而成的灰泥，然後覆蓋著一排屋瓦（圖92）。這種屋頂的屋脊樣式，與插圖91的屋脊相同。

另外一種擁有類似屋脊的屋頂型式，屋頂坡面所鋪設的茅草，被修整成類似木瓦片彼此重疊的連續性厚茅草層，而每個重疊的部分有著厚厚的邊緣，並且分別相隔十八英寸至二英尺。能夠發現在歷史悠久的大和地方屋頂坡面的特殊處理方法，採取與北海道阿伊努族某些茅葺屋頂非常相似的施作方式，是一件饒富趣味的事情。

遠江和駿河地方一種獨特的屋脊造型，與日本其他

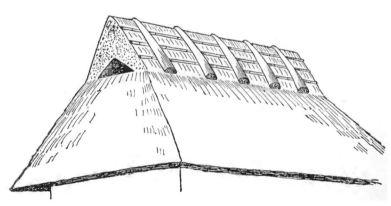

圖 91　紀伊地方茅葺屋頂的屋脊造型

地區的屋脊屋頂的規模較大，而且造型上稜角崢嶸。這種屋脊屋頂的規模較大，而且造型上稜角崢嶸。從屋脊橫樑到主屋頂為止的二分之一部分，採取與屋脊平行的方式，緊密地鋪排著竹桿。在這個竹桿保護層之上，以長度一英尺以上的寬幅樹皮，採取跨越屋脊的方式，鋪設成為長條形鞍座，而每條鞍座之間的間隔約為二英尺寬，下緣則接觸到主屋頂。在屋脊屋頂兩側的坡面上，採取與屋脊平行的方式，使用粗大的竹竿壓住鞍狀樹皮，並用繩索牢牢地固定在屋頂上。在屋頂尖銳的頂端上，則安裝一根長而渾圓的屋脊橫樑。這根屋脊橫樑的固定方式，是採用寬幅的竹子板條，彎折成類似方糖夾子的軛狀卡箍，斜向插入茅葺屋頂之中。這些竹製的軛狀卡箍是以交叉成對的方式，插在兩個長條形鞍座的空隙之間，而在屋脊的兩端，則各多安裝一個軛狀卡箍。請參考插圖93，會比任何文字敘述更能清楚地了解這種屋頂的樣貌和結構。此種類型的屋頂外型非常獨特，而且看起來非常堅韌耐用。

在伊勢地方可以看到一種造型簡潔的屋頂（圖

圖93　遠江地方茅葺屋頂的屋脊造型

圖94　伊勢地方的茅葺屋頂的屋脊造型

94），這種房屋的屋脊屋頂相當低矮，表面覆蓋著樹皮，並且採用許多竹桿固定樹皮。山牆的邊緣是以茅草捲成圓筒狀，並用樹皮加以包覆，在邊緣形成一種裝飾性的造型。[5]

鹿兒島灣東岸的大隅地方，建築物的牆壁非常低矮，但是卻支撐著比例上過於巨大的茅葺屋頂。這些屋頂的坡度，比北部的屋頂陡峭、屋脊較為寬大並且呈渾圓的造型。屋脊的頂端覆蓋著一塊寬大的竹蓆，而這種材料是用來綑綁和固定屋脊的本身（圖54）。茅葺屋頂的確有很多種其他的類型，但是我相信本章節所舉出的範例，是最具代表性的樣式。

當外國人逐漸熟稔日本華麗而多樣變化的屋頂和屋脊之後，就會對於自己國家的建築師，為何不把這種典雅的品味和精巧的工藝，沿用在本國房屋的屋頂和側面的設計上，感到十分的困惑。一般木造房屋的屋脊，並沒有理由一成不變地只覆蓋著兩片狹窄的防水壓縫條，或是屋頂的設計，總是採用硬挺、剛直、稜角嶙峋的僵硬造型。美國對於自己國家的建築師，為何不把這種典雅的品味和精巧的工藝，沿

聖約翰河（St. Johns River）上游，以及緬因州北部某些地區法裔加拿大人的木造房屋，寬大的屋頂向外擴展，屋簷也優雅地向上翹曲，相較於新英格蘭地區輪廓僵硬的屋頂，呈現出更為優美而華麗的樣貌。

對於美國人在興建房屋時，為何不恢復採用茅葺屋頂這件事情，我感到十分困惑。事實

嚴酷的氣候並不能做為一種藉口，例如：

上，在美國建築史的發展歷程中，可以發現採用回歸傳統的懷舊設計的例子不計其數。如果茅葺屋頂能夠再度成為建築的流行風尚，美國的陸地景觀將增添一種嶄新的迷人風貌。茅葺屋頂除了外觀華麗、具有溫煦的感覺之外，防止雨水滲漏的功能也很優良。日本一般的茅葺屋頂，大約可以維持十五年至三十年的良好功能。儘管我認為不太可能，但是曾經有人告訴我，品質最佳的茅葺屋頂可以耐用五十年之久。茅葺屋頂經歷長期風吹雨打的摧殘，必須經常地整理和修補，最後則必須全面翻新和修葺。古舊的茅葺屋頂累積許多塵土之後，會呈現暗黑的色調，茅草也會互相纏結成團，上面長滿了各種植物、雜草、苔蘚，並且滋生大量的灰色地衣。如果茅葺屋頂經過精確的修葺施工，就能發揮快速排水的功能，並且無須擔心雨水

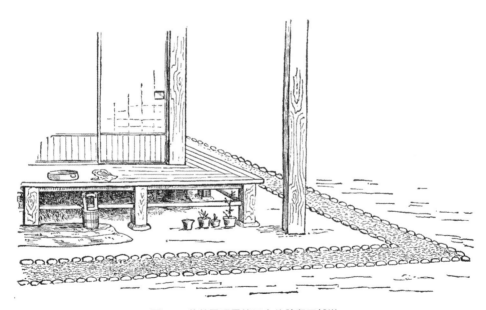

圖95　茅葺屋頂屋簷下方的鵝卵石鋪道

滲漏的問題。

日本富裕階層的房屋如果是茅葺屋頂時，由於很難在屋頂裝設落水管，或是垂直的雨水導管，因此，通常會在屋簷正下方的地面，以小鵝卵石鋪設一條寬度二英尺以上的小步道，以便承接從屋簷落下的水滴。插圖95描繪一間房舍鋪設鵝卵石路徑的情景。關於這間房屋的屋頂樣式，請參閱插圖85。

名稱的來源及涵義

日本住屋許多部分的名稱，在翻譯上具有多方面的意涵，是一件相當有趣和奇妙的事情。

日文的「棟」與英語的「ridge」一樣，是表示「屋脊」的意思。不過，這個詞語也具有刀劍的刀背和山脊的意涵。韓國茅葺屋頂的屋脊，採用編織的施作方式，或是至少在屋脊上，將茅草以打結或編結的方式成型。韓國的「屋脊」一詞，字面上的意義代表「背脊」的意思，與魚類背脊的涵意類似。

日文稱房屋的屋頂為「屋根」，字面上的意義是「房屋的根部」，但是用「屋根」這個詞語稱呼「屋頂」，真讓人無法理解。我曾經請教過多位學養豐富的日本朋友，但是從未獲得讓我滿意的答案。某位韓國友人提示一個相關的聯想：他認為樹木沒有根就會枯死，房屋沒有「屋根」就會腐朽。他也告訴我中國文字的「根」，代表「起源」的意義。

韓國稱呼房屋的基礎為「家的足部」，而建築物的礎石稱為「靴石」。

日文中的天花板稱為「天井」，字面上的含意為「天空之井」。天花板和天井兩個字的字根都代表「天空」，是一件相當有趣的事情。

注釋

1　譯注：這裡原文為「en suite」，是指附有浴廁的套房，但是這個時期的日本住屋，應該沒有這種套房的設施，因此翻譯為「房間」。

2　譯注：原文為 the Island of Yezo，Yezo 古稱蝦夷，是指居住於日本北海道等地區的阿伊努族原住民，但是在古老的英文地圖上，「the Island of Yezo」是指現今的北海道。

3　「鳥居」（tori-i）是一種豎立在神社或寺廟前方的木造或石造結構體，造型類似大門的框架，上方橫樑兩端呈現彎曲上翹的曲線。

4　圖84這幅速寫圖是經由 W. S. Bigelow 博士的建議，依據攝影師 Percival Lowell 所拍攝的相片描繪而成。

5　關於屋脊屋頂的特徵，是指屋脊兩端的橫斷面，經過特殊方法的處理，形成一個山牆的型式；而茅葺屋頂的長坡面，與屋脊屋頂之間的分界線非常明顯。

第二章

室內裝潢

室內結構概述

日本住屋的內部結構非常簡單，完全不像美國人所熟悉的各項室內細節的排列方式，因此在嘗試比較兩者的差異性時，很難找到適當的詞彙來描述日本室內裝潢的樣貌。如果沒有圖片的幫助，對於日本室內裝潢的整體景象，尤其是各種細節，幾乎不可能獲得清楚的理解。因此，本章節將採取以各種不同的圖片為主，搭配文字說明的描述方式呈現。

外國人進入日本住屋時，第一件印象最為深刻的事，就是覺得日本房間的空間非常狹小，以及房間的淨高很低。由於天花板非常低，所以外國人士經常可以輕易地觸摸到天花板，或是從某個房間走到另一個房間時，頭額常常會撞倒門框上緣橫木（鴨居）或橫楣。人們也會注意房屋到內部粗壯結實的木柱、支柱、橫樑等各種結構的特徵。日本一般住屋的房間多為長方形，內部通常沒有特殊凹凸的部分，因此，最上等房間內的床之間，其所伴隨的凹處設計，就成為引人注目的特色。根據房間的大小，床之間的深度大約二至三英尺甚至更深，而且幾乎都位於垂直於緣廊的位置（圖96）。如果床之間位於二樓，則與陽台垂直。這個凹陷的部分，通常是使用一個輕質的隔板，全部或局部地將這個凹處區隔為兩個相等的空間。最靠近緣廊的空間，稱為床之間。這個凹陷的空間內，掛著一幅或兩幅畫作，掛著一幅畫作的情形最普遍。床之間的地板比主屋的榻榻米高度稍微高一些，並且放置一個附有拉門的小櫥子或碗櫥，上方有一個或兩個棚架；靠近天花板的位置，還有一個附帶拉門的長形櫥櫃。儘管某些敘述難免會有重複，但是針對

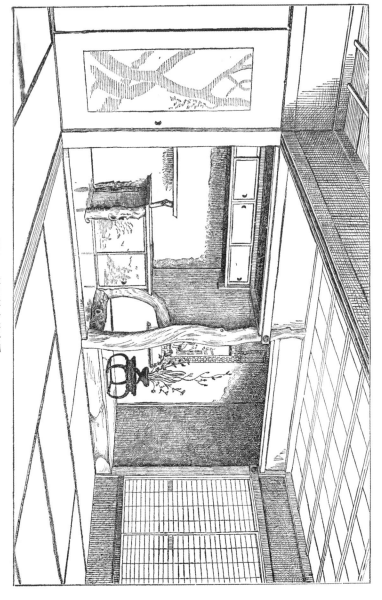

圖 96　鉢石地方的客房

日本住屋特別精巧和獨特的樣貌，後續的章節還會特別提出來探討。

我在第一章敘述日本住屋的結構時，曾經提到日本房屋的隔間，是採用上面貼著紙張的輕盈木框隔扇，可將空間變成活動式的狀態。這種活動式隔扇，高度接近六英尺，寬度約三英尺。前面的章節曾經敘述過，日本房屋的構架，是以鋪在地板上的榻榻米數量，以及隔間的活動拉門，來進行相關的規劃設計。每個房間的構架，是以鋪在地板上的榻榻米數量，以及距離天花板十八英寸至二英尺的高度，以橫樑連結每一根隅柱。這些橫樑朝下的一面，刻鑿著能讓活動拉門移動的溝槽。日本大部分的住屋內部，都使用活動拉門來區隔出不同的空間；許多室外空間的分隔，也大多採用可調整式的輕量隔板。通常一棟住屋的內部，可能會有三到四個房間排成一列，室外的隔間完全採用這種活動隔板，並且以必要的支柱來支撐屋頂。這些位於房間角落的支柱，也成為區隔各個房間的標記。位於房間外圍的紙拉門，是在木造格柵的框架上黏貼白紙。當關上活動式紙拉門時，柔和而沈穩的光線會透射到室內。這些紙拉門可以迅速地被拆除，讓住屋的整個正面暴露於陽光和外界的空氣之中。各個房間之間的活動式隔扇，黏貼著厚厚的紙張。這些紙張有些保留素面的質地，有些則是速寫風格的圖畫，有些是非常精緻的裝飾圖樣。

人們進入日本的住屋時，會發現幾乎看不到開闔式房門。當然偶爾也會在房屋的其他地方，看到這種雙扇開闔的房門。日本的住屋完全不使用塗料、清漆、油漆或填縫材料，不像美國常常使用這種會污損房屋美觀的材料。美國工匠會愚蠢而荒謬地先使用各種塗料，刷塗在原本紋理非常漂亮的木料表面，然後再使用刷子或梳子，搔刮出一系列模仿自然紋路的線

條，而日本工匠絕對不會犯下這種謬誤。相對於美國工匠的木料處理方式，日本工匠會使用刨刀精心地刨削，讓木材表面維持一種未經研磨的單純、滑順質感。如果表面有研磨的需求，也必然會選擇適當的部位，來呈現研磨後的光澤。日本工匠經常會在木料表面的某些部位，保留樹皮等自然的原始樣貌。他們的確很熱中於在木料上創造出許多奇妙的特徵，例如：木料上贅生的蕈狀物，彷彿是奇特的竹節；蜿蜒扭曲的凹陷軌跡，類似樹皮下方被某種甲蟲幼蟲啃噬的痕跡。除此之外，稀奇古怪的樹瘤和節結，也巧妙地被運用在室內設計之中。在裝潢一間房間時，工匠們絕對不會忽視這些妙趣橫生的奇特圖紋和質感。

由於住屋的內部會完全鋪滿厚度二至三英寸的榻榻米，所以地板的施作較為粗略。關於榻榻米尺寸的敘述，請參閱前面章節的住屋結構內容。

住屋平面圖

在繼續探討日本住屋房間規劃的細節之前，最好先直接檢視住屋建築平面圖。第一張住屋平面圖（圖97），是數年前興建於東京的一棟房屋。我曾經花費數個鐘頭，愉快地閱覽和研究這張平面圖。這個住居的主屋為二十一英尺乘以三十一英尺，附屬的房間（L）為十五英尺乘以二十四英尺。平面圖上黑色的實心小方塊，代表支撐屋頂的粗重柱子。實心的黑色圓點，代表支撐緣廊和附屬房間屋頂的直柱。以密集的平行線標示的區域，屬於緣廊的範圍。採用兩條平行線標記者，屬於活動式隔間拉門，而黑色的實線則代表固定的隔間牆。廚房、

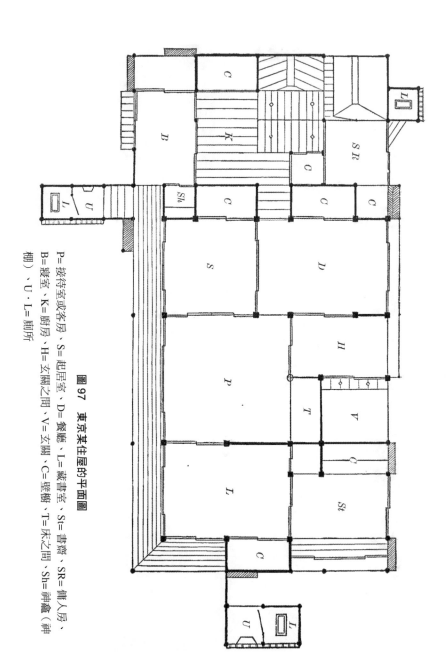

圖 97 東京某住屋的平面圖

P＝接待室或客房、S＝起居室、D＝餐廳、L＝藏書室、St＝書齋、SR＝傭人房、B＝寢室、K＝廚房、H＝玄關之間、V＝玄關、C＝壁櫥、T＝床之間、Sh＝神龕（神棚）、U、L＝廁所

浴室及特定的平台，是用比標示緣廊的平行線寬度再稍微寬一點的平行線來標示。以斜線標註的區域，代表所鋪設的木板高度，比一般的地板低，並朝著中央的排水溝向下傾斜。這個區域放置著大型的陶土水缸或是木造的浴桶。如果水潑濺到地板上，就能透過排水溝排放到戶外。房屋外側以細密斜線標記陰影的小區域，代表能收納雨戶（擋雨的實木板）及木門的櫥櫃和收納箱。裝上這些可拆卸式的雨戶和木門，能在夜間有效地封閉房屋的開口，白天則可迅速地拆下，並收藏在上述的收納空間內。這棟住居中包含一個玄關、一個土間、七個房間，以及一間廚房和九個收納的櫥櫃。如果以學術用語來表示，這些房間包括：書房、藏書室、客廳、起居室、餐廳、臥房、佣人房、廚房。房間內並沒有任何類似床鋪的家具。所謂的日本床鋪，就是將填塞棉花的棉被，暫時鋪在柔軟的榻榻米上面。顯然這種型式的床鋪，能夠放置在住屋中的任何一個房間之內。由於房間內幾乎沒有任何家具，整個地板上都毫無障礙物，如有特殊需要時，全部都可以鋪上棉被當做臥鋪，能讓主人非常方便招待意外來訪的眾多賓客們過夜。白天折疊和整理之後的棉被，可以收納在室內特定的壁櫥空間內。

日本的住屋缺少穀倉、薪柴間和其他戶外的房子，是顯而易見的特徵。由於日本房屋沒有地窖，外國人常常懷疑燃料到底要儲存在什麼地方。其實廚房內特定區域的地板，屬於活動式的木板。某些特定木板的邊緣，鑿刻著可讓手指插入的槽孔，因此能夠一塊接著一塊地掀開地板上的木板。而地板下方的寬闊空間，可用來儲藏木炭和薪柴。玄關的地面是未鋪設木板的泥土地面，在要跨上室內地板的狹窄區域，有一個與室內地板高度齊平的木造設施，其木板也可以掀開，露出可收納木屐和雨傘的儲存空間。玄關裡的這種裝置，可在中產階層

的房屋中看到，但是目前就我所知，並未出現在富裕階層的房屋中。

這個住屋的餐廳和藏書室是六個榻榻米的房間，客廳為八個榻榻米，起居室為四・五個榻榻米的房間。日本每個房間的大小，是以地板上可容納的榻榻米數量，做為計算的依據。

除了餐廳之外，其他三個房間都面對著緣廊。

這種住屋整體的興建費用約一千美元，建築用地面積約一萬零八百平方英尺，土地價值為三百三十美元，並且必須向政府幾交五美元的稅金。日本人進住這種鋪上榻榻米的住屋時，興建一棟適合四至五人家族居住的舒適住屋，僅需要很少的資金，而且入住時所必需的物品，超乎想像地少量和便宜。

提到這種適當大小的房屋和家具陳設的情形，讀者們必然會認為，居住的家族本身希望獲得更多空間的慾望被壓抑，或是吝惜添購必要的家具。事實上正好相反，他們能夠在這種外國人認為非常拮据的環境下，過著最為舒適的生活。他們的需求很少，而且生活品味既簡樸又高雅。由於過著排除任何虛榮和炫耀成分的素樸生活，所以不至於因為虛妄的排場而導致負債累累。任何一位美國年輕人打算置產成家時，經常必須面臨購置地毯、窗簾、家具、銀器、杯盤等家當的鉅額帳單，而且由於擔心無法支付龐大費用，甚至打消結婚的念頭。幸好日本人並不太知道美國社會有這種悲慘的現象。

雖然日本住屋的外觀很簡樸，但是房間的陳列擺設方式，卻跟美國的房間一樣變化多端。日本與美國同樣有許多廉價類型的住屋。雖然房間的排列方式，採取某種特定的順序，但是不僅在平面圖上可以發現非常多樣的規劃設計，而且室內的裝潢手法也極具變化性。

插圖98的圖面，是插圖36和37的房屋平面圖。即關於房屋的內部細節，已經顯示在圖98中。這棟房屋的一樓，除了廚房、玄關、浴室之外，還有七個房間。圖面中的廚房和浴室，跟前面的圖面一樣，是以間隔較大的平行線標示，而標示斜線的部分，則代表盥洗室或浴室。

這棟住屋的主人經常邀請我到他家，一起愉快地享受室內柔軟的榻榻米和寧靜的氛圍。

在這種靜謐歡愉的環境中，我經常猜想，如果某個美國人像穿越時空一般，從自己的家裡突然被轉移到這種樸實無華卻又充滿古雅和舒適氣氛的環境，到底會留下什麼樣的印象。人們對於日本住居的印象，首先，是房間整體上呈現未經裝飾的單純和空靈的感覺。接著，會逐漸地注意到色調沈穩的牆壁，與木造部分雅致的表面質感，形成完美的調和美感。排列得井然有序的隔扇上，黏貼著質感溫順的紙張，並且手繪奇妙的水墨繪畫，或是傳統的設計圖樣。

這種難以言喻的典雅美感和材質的觸感，必然會特別引人注目。室內地板鋪滿整齊而舒適的柔軟榻榻米，天花板及其他結構性物件都採用天然的樹材；傳統的床之間與高低有別的棚架，以及橫跨房間上方精雕細琢的花窗或橫楣，都令人對於日本精純的工藝造詣和雅致的品味，留下難以磨滅的印象。

我發現使用於住屋結構體的木材，散發出一種令人愉悅的特殊氣味，使整個房間似乎瀰漫著優雅的芳香。[1] 這時也讓我聯想到曾經看過的美國房屋內，塞滿了桌子、椅子、五斗櫃、床架、臉盆架等家具，地板上鋪著滿布塵土的地毯，牆上貼著令人煩悶的壁紙，許多不良的規劃設計，讓房間內燠熱難耐，而且，僅僅仰賴一扇時而半掩、時而闔上的對開窗，向外攫取陽光和空氣。當我回想起美國的住屋內，多如迷宮般錯綜複雜的俗麗家具，總不禁疑惑，

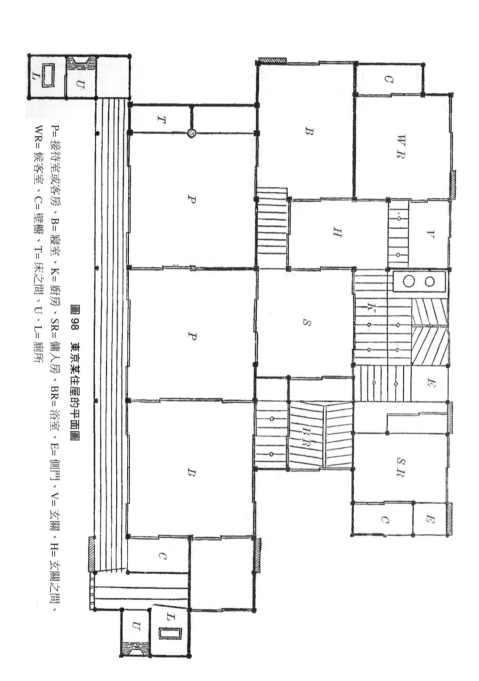

圖 98　東京某住屋的平面圖

P=接待室或客房、B=寢室、K=廚房、SR=傭人房、BR=浴室、E=側門、V=玄關、H=玄關之間、
WR=候客室、C=壁櫥、T=床之間、U・L=廁所

屋主到底要花多少力氣，才能妥善地照護這個房間內的物品。日本住屋的空間雖然受到限制，但是卻相對地能夠享受新鮮的空氣，以及傾瀉到室內的燦耀陽光。在我熟悉卻讓人窒悶難受的美國寓所中，我從未體驗到任何愉悅的居住感受。

外國人士對於日本房屋內陳列擺設的最初印象，通常會覺得非常地空虛匱乏，並且認為太過於簡約。不過，具有品味的外國人士不得不承認，少了地毯和虛華的家具，反而能讓他從各種不協調的物件中所產生的痛苦感受中獲得解脫。外國人士也許會對於自家的某些室內裝潢和家具感到滿意，但是實際生活上，卻往往產生束縛和憎惡的感受，例如：桌子下方的桌腳雕琢著可愛的展翅小天使，可是這個愚蠢而累贅的造型卻常常碰撞人們的腳部；地毯上描繪著俗氣的獅子、展翅天使、老虎的圖樣，等而下之的，是呈現一個面露痴傻笑靨的紅顏少女，與另一位滿臉潮紅的牧羊人戀愛的情景。這種圖樣非常俗麗的地毯，很難讓人們毫無顧忌地踩踏在它的表面，而某人也許會故意用沾滿泥土的靴子在地毯上磨蹭，享受惡意蹂躪地毯的邪惡快感。對於外國觀光客而言，日本的房屋至少不會讓他們遭遇上述令人憎惡的繁雜事物，而且，也必然能夠免於受到所謂「文明開化」形式的家具和設備，所經常帶來的痛苦。美國天文學家勞倫斯（Percival Lawrence Lowell）提到：「美國盲目而浪費的奢華，其實是被花俏和庸俗裝潢奴役的一種束縛」，的確是鞭辟入裏的評論。

這裡的敘述也許有點偏離主題，不過在平面圖上提到房間的尺寸，是根據每個房間所鋪設的榻榻米數量來決定，而每塊榻榻米的尺寸，約為三英尺乘以六英尺。雖然日本的住屋缺少家具，所以看起來較為寬敞，但是房間的尺寸遠比美國同樣類型的房間狹小。插圖98之中，

與緣廊相鄰並面向著庭園的三個房間，能夠迅速地整合為長度三十六英尺，寬度十二英尺的連續性單一房間。除了有一個小型的隔屏之外，整個空間都可暢通無阻。[2]

在建築工法方面，日本的住屋展現了高雅的品味和精準的結構工藝，並且把這種建築理念發揮到極致。天花板的木板、隅柱、桁架中柱、橫樑等結構，都明顯可見。從地面扎實地豎起的隅柱，支撐著屋頂的荷重，同時扮演了裝飾性的角色。屋頂椽木的端緣，成為承載向外凸出的寬大屋簷底面的肋拱，而這些椽木則堅穩地固定在橫跨緣廊兩側的一根未經斧削的桁架之上。這棟房屋的整體結構和形貌，都非常具有魅力，適合在長達數月的漫漫炎夏裡，當做絕佳的夏季避暑別墅。不過，在陰雨綿綿的濕冷冬季裡，對於外國人而言，恐怕就不見得會感到舒適了。但是，我一直疑惑著，日本人是否覺得冬天過得比美國人辛苦。在嚴寒的冬季裡，美國許多住屋的室內，瀰漫著鬱悶的熱氣，有些裝潢和家具因為火爐的烘烤而龜裂，其他的部分則受到冰寒的摧殘而碎裂。火爐排出的廢氣和煙塵，以及因為久未清理而堵塞煙囪，導致所有的家具都蒙上一層層髒污的煙灰和碳垢，再加上其他許多眾所周知的混雜和紊亂，讓居住者十分痛苦難耐。日本人不必像美國人一般忍受嚴冬的酷寒，而且在室內也穿著厚衣保暖。如果希望獲得一點人為的溫暖，則可將燃燒中的木炭，置入外部圍著隔離用的木質或土質護框的火缽（行火）中，以便讓自己暖和起來，同時也可以採取類似母雞孵蛋的姿勢，坐在火缽上方，讓雙腳保持溫暖。日本人在冬季舉行賞雪之宴時，面向庭院的門窗都會完全敞開，以欣賞覆蓋著閃耀新雪的庭園風光。由此可知，日本人似乎對於寒冷並不在意。

比起美國北部嚴冬的酷寒程度，日本的冬天當然溫和許多。不過，對於在寒冬季節裡滯留日

本的美國人來說，他還是會想念家鄉的親友們，齊聚在火爐周圍談笑風生的歡愉情景。以美國家庭的社會性格而言，日本住屋在冬季的極端不舒適感，的確讓美國人難以消受。

日本貴族階層的住屋，與武士階層住屋之間的差異性很大；而武士的住居與貧困農家粗陋的住居之間，也同樣存在著類似的極大差距。但在住屋內部的裝潢陳設方面，貴族階層與武士階層之間，也許並沒有特別明顯的差異。兩者的住屋都著重於追求純木造的建築、簡樸的風格、極致的潤飾美感和完成度。不過，貴族住屋有一個富麗堂皇的顯赫大門，房間和通道也寬廣許多，而且某些特定的房間和通道，也採取與一般住屋截然不同的規劃設計。

附圖99是描摹自日本某位大名的邸宅平面圖。此平面圖由當時東京私立 Kaikoshia 建築學校的學生宮崎先生負責繪製，並與其他的平面圖，一齊在倫敦舉辦的國際衛生與教育博覽會中展出。透過當時日本代表委員手島精一先生的好意授權，我才有機會檢視和研究這些平面圖。

日本大名接待賓客和官方訪客時，其一絲不苟的嚴謹作法，可顯示在接待用的套房中。此房間的地板，會提高到比其他房間的地板高出數英寸，以形成某種高台感。這個房間與緣廊之間，圍繞著稱為「入側」的廊道或中間地帶。更精確的說法是：在主要客房的範圍內，採用紙拉門區隔成兩個較小的房間，其中稱為「上段」的房間地板高度，與其他房間的地板相同，另外一間稱為「上段」的房間地板高度，則提高到比「下段」的地板高出三至四英寸。在「上段」房間的周圍，則採用具有光澤的厚木板，在牆壁下方與榻榻米的接縫中，建構出標示界線的框架（畳寄せ）。上段房間位於內側的位置，則規劃為床之間和違棚。要從緣廊

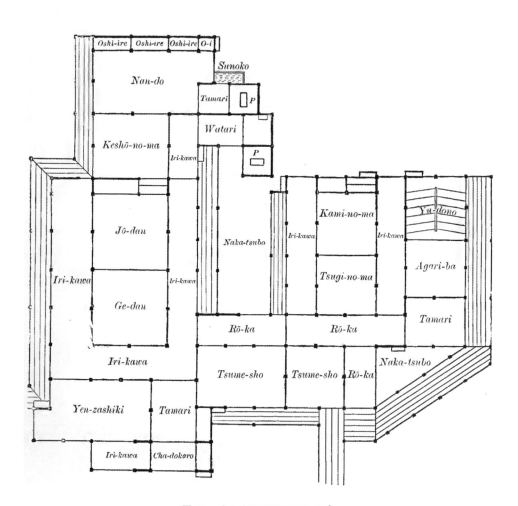

圖 99　大名宅邸的局部平面圖[3]

進入這樣的房間時，必須先打開糊紙拉門，通過鋪著一塊以上榻榻米的廊道，然後再拉開滑動式的糊紙拉門，才能進入上述的房間。當大名在新年或其他重要的場合，接受賓客的晉謁時，會威儀十足地端坐在上段的房間內，大臣和其他的家臣則在稱為「入側」的廊道內待命，等待賓客進入下段的房間，向正坐於上段房間的大名行禮致敬。在同一張平面圖上，也顯示出稱為「上之間」和「次之間」的接待用套房，並且也圍繞著稱為「入側」廊道。這些房間也具有上述房間的類似使用功能。

平面圖上標示密集平行線的部分代表緣廊，粗線條代表固定性的隔間牆，黑色小方塊表示直立的支柱。隔扇和紙拉門是以細線條標示，而連接的粗線條代表房間和廊道等的分界線。

榻榻米的製作、尺寸和鋪設法

以下針對榻榻米的特性，再稍微詳加敘述。在前面住屋結構的章節中，我已經簡略地敘述過榻榻米的相關內容。榻榻米的製作方法是採用堅韌的線繩，將稻桿精確而扎實地固定出厚度二英寸或二英寸以上的草底，並在表面覆蓋類似美國人所熟悉的廣東草蓆（Canton matting）的蓆面，而日本富裕階層所使用的榻榻米，則具有較佳的品質。榻榻米的邊緣修整成精準的方形，並在兩側長邊的上緣和側邊，採用一英寸或更寬的黑色麻質布料做為蓆邊，再進行�30邊（圖100）。製作草底的技藝與製作蓆面的技術，屬於相當不同的技藝。人們經常可以在疊蓆店門口，看到製作草底的師傅，彎著腰製作置放在低矮底架上的草墊。

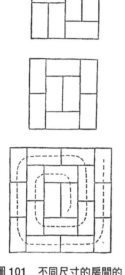

圖101　不同尺寸的房間的榻榻米鋪排方式

在前面的章節中曾提及，建築圖面上都會標記每個房間所鋪設的榻榻米都有固定的尺寸，因此，只要檢視建築圖面上每個房間所標示的榻榻米數字，就能夠立刻了解房間的大小。房間內的榻榻米鋪排方式，是依據下列數字的多寡：二疊、三疊、四・五疊、六疊、八疊、十疊、十二疊、十四疊、十六疊等等。二疊榻榻米房間的鋪排方式，是長邊併排的方式，三疊的房間是先將兩塊榻榻米的長邊並排拼合，第三塊榻榻米則橫向排列在兩塊榻榻米的頂端或尾端。四・五疊房間的鋪排方式，是將半塊榻榻米排在一個邊角。鋪排六疊和八疊榻榻米的房間，是日本最普遍的房間大小，而由此也可以理解，日本一般房間的狹小程度。六疊的房間大約為九英尺乘以十二英尺；八疊的房間約為十二英尺乘以十二英

尺；十疊的房間約為十二英尺乘以十五英尺。

內文所附的草圖101，顯示不同大小的房間的榻榻米鋪排方式。在調整鋪設在地板上的榻榻米時，絕對不容許四塊榻榻米的邊角，集中在同一個接合點，

圖100　榻榻米

而是讓兩塊榻榻米的邊角，緊貼著第三塊榻榻米的側邊。多塊榻榻米的鋪排方式，是以房間的中央為起點，採取漩渦狀環繞的排列方法（參閱圖101的虛線）。前述的內容已經提及一般榻榻米的長邊，是以黑色麻質的窄布條緄邊。日本室內裝潢相關書籍的插圖，則顯示貴族階層房間內的榻榻米，採用黑色和白色編織成圖樣的緄邊布條。由於這些榻榻米緊密地鋪設在地板上，絕對看不到位於下方的地板，因此通常採用粗刨的木板，以對接接頭的方式鋪設地板。當人們踏上榻榻米時，腳底會感受到輕微的彈性。長時間使用的老舊榻榻米，會出現質地變硬和表面稍微凹凸不平的現象。基於這種軟質鋪墊地板的性質，絕不允許穿著鞋子踩踏在上面。日本人通常都會將木屐脫在房子的外面，留在門口的泥土地面（土間）或是踏石之上。穿著鞋子進入房間內，是外國人容易冒犯日本人禁忌的其中一項粗魯行為和錯誤。皮鞋和長靴的堅硬後跟，不僅會在榻榻米的表面留下深陷的凹痕，有時候更會穿透蓆面。幸好進入房間之前必須脫鞋的舉動，是外國人可以理解的極少數日本習俗之一，而且，這種行為的必要性已經非常明確而毋庸置疑。在長期降雨的春季，榻榻米會變得潮濕和容易發霉，因此，每當天氣晴朗的日子，榻榻米就會像撲克牌一般，被排列在房子前面曝曬陽光，並且經常搬出屋外加以拍打，以去除積累的灰塵。榻榻米的材質和構造特性，提供跳蚤非常良好的藏匿場所。對於在日本旅遊的外國人而言，跳蚤的叮咬是一件難以忍受的災難。不過，日本富裕階層的房子裡，就很少出現跳蚤橫行的狀況，這種現象與美國害蟲的危害情況相當類似。

日本人在榻榻米上用餐、睡眠、往生。榻榻米被當做床鋪、椅子、躺椅使用，有時也兼具桌子的功能。在榻榻米上休息時，日本人採取一種跪坐的姿勢。這種姿勢是將雙腳彎曲於

身體下方，臀部坐在小腿和腳後跟的內側，腳指朝向內側翻轉，因此腳背的上方和外側部分，直接與榻榻米接觸。圖102顯示一位日本婦女的跪坐姿勢。

人們經常會發現日本老人家腳部的某些部位，因為長期與榻榻米接觸和摩擦，而長出厚厚的硬繭。如果不了解日本這種獨特的跪坐習慣，對於腳部某個部位，竟然會莫名產生皮肉硬化的現象，必然會覺得十分驚訝。對於外國人而言，這種跪坐姿勢非常痛苦，除非經過長期的多次練習，才能習慣這種獨特的坐姿。即使是旅居海外數年的日本人回國，也覺得採取這種傳統式的坐姿，是一件極為困難和痛苦的事情。日本人接待客人時，並不互相握手，而是跪坐在榻榻米之上，雙手放在身體前方，彎著腰低著頭，直到頭額接觸到手背為止。在這種慎重其事的接客禮節中，主人的背部幾乎與地板維持平行的狀態。

在用餐的時刻，盛放在漆器或瓷器內的餐點，會放在一個上漆的托盤內，分別置放於家族成員前方的地板上，並以這種跪坐的姿勢用餐。

夜間就寢時，會將一床扎實地填滿棉花的棉被，鋪在榻榻米上當做墊被，另外提供一床相同厚度的棉被當做蓋被，一個迷你型枕頭則做為支撐頭部的靠墊，這樣就完成了睡床的準備工作。早晨起床之後，這些睡眠用的寢具，都會收納在一個大壁櫥之內。在後續的適當章

圖102　婦女跪坐的姿勢

節中，將會針對寢具相關事項進一步說明。

製作一塊品質優良的榻榻米，約須花費一‧五美元，有時甚至要花費三至四美元，或更高昂的價格。一塊品質最差的榻榻米，約須六十至八十美分。圖97平面圖的整個房屋內的榻榻米，必須花費五十二‧五美元。

隔扇的結構和功能

雖然前面的章節中，已經針對口式隔扇做過一番解說，由於它在日本房屋的結構和格局規劃上，形成很重要而明顯的特徵，因此，有進一步特別描述的必要性。美國房屋的橫楣是指架在門上的橫樑，並以木料製作門的邊框，形成一個在關門時容納門扇的水平和垂直的凹槽。為了明確地了解日式建築的特色，我們可以把日式房間內的橫楣，想像為從房間的一個角落到另一個角落，橫跨整個房間的一根橫木，而這根橫木的日文稱為「鴨居」。日式的橫楣並未加上門框，而是在面向下方的平面上，刻鑿出兩條深凹而且緊密相鄰的平行溝槽。橫楣正下方的地板上，也安裝著具有兩條非常淺的溝槽的門檻（敷居）。門檻的表面與榻榻米位於相同的水平面，而日式隔間拉門可在上下方的這些溝槽中自由滑移。橫楣的溝槽設計成較為深凹的理由，是為了能夠先將拉門向上拉提，使拉門的下緣脫離下方門檻的溝槽，然後再從上方橫楣的溝槽內拆下整片拉門。透過拆下隔間拉門的這種方法，可迅速地把幾個房間，整合成一個寬敞的大房間。橫楣的溝槽和門檻的溝槽之間，有足夠空間讓每個拉門能夠彼此

自由地推拉滑移。由於這種滑移式隔間拉滑門具有可調整的特性，人們可以依照需求，自由地調整出各個房間開口的寬度。

日式拉門有兩種樣式，其中之一為構成室內隔間的「隔扇」（襖），另外一種日文稱為「障子」的紙拉門，安裝在房間外側與緣廊之間，成為窗戶的代用品與緣廊之間，成為窗戶的代用品（圖103）。

隔扇在各個房間之間，形成移動式的隔間，並在拉門的兩側都糊貼厚紙。由於過去的年代裡，習慣採用中國的紙張來糊貼拉門，因此這種拉門的別名也稱為「唐紙」。隔扇的木格框架與紙拉門相似，採用水平和垂直方向的細窄木條，構成木質的網狀

圖 103　緣廊與客房的斷面圖

格柵，每個網格的寬度為四或五英寸，高度為二英寸。拉門的外框通常像日本大多數的木作製品一樣，保留木料的原有質地而不刷塗漆料。不過，拉門木框上漆的情形也不少。糊貼在隔扇兩側的紙張，是一種質地扎實、堅韌耐用的厚紙，並且經常呈現豐富的裝飾風貌。有時候房間整個側面的隔扇上的連貫性繪畫，會延展成為一幅全景式的圖畫。某些古老城堡的隔扇上，留下了知名藝術家繪製的許多歌功頌德的繪畫。繪畫中混合使用大量的金箔，視覺上產生難以形容的豐饒效果。一般房屋的隔扇上，通常不加以裝飾，而著重於紙張材質上的變化和效果。針對紙張材質變化的目的，所使用的材料也千變萬化。有些紙張呈現奇特的皺紋效果，有些紙張則在製紙過程中添加某種海草的微妙綠色纖維，產生獨特的混織紋理和質感。

其他種類的紙張則將色彩豐富的竹筍褐色葉鞘，混合在製紙的材料中，呈現出饒富興味的古雅效果。隔扇也經常採用純粹素面的紙張，如果剛好有藝術家朋友來訪，主人會邀請客人在拉門素白的紙張上揮毫，留下一點速寫當成造訪紀念。其他拉門表面的局部，可能描繪著風景或花卉的圖樣。在古老的旅館中，經常有人會指出拉門上某些知名藝術家的繪畫，也許是該名藝術家以自己的作品，抵免當時住宿的費用。

一般的隔扇，幾乎都糊貼著厚實而不透明的紙張，如果某個位於後方的房間需要採光，則上下方各三分之一的部分，保留原來的厚紙性質，嵌入貼著較薄透的白紙，則光線會像位於外側的紙拉門般，透射到房間之內。由於這種木格框架屬於可活動替換性質，因此，有需要時可以恢復為原來糊貼的厚紙。此種木格框架通常會採用幾何圖形或自然圖樣的裝飾設計。在炎炎夏日裡，一種稱為「葦戶」的蘆葦拉門，會取代原有的隔扇。

這種蘆葦拉門是將蘆葦排列成密集的格柵，讓空氣能夠自由流通，並且能透射少許的光線。原有的隔扇，可能全部採用木框架和蘆葦構建而成。圖104顯示其中一種蘆葦拉門的樣式。此種拉門的下緣部分，裝設一塊鏤空蝙蝠圖樣的暗色杉板。杉板的上方排列著數根淺色的杉木橫條，褐色的蘆葦或草桿，則垂直地裝填在多層的木質框架內，形成密集排列的蘆葦格柵，而在蘆葦拉門

圖105　隔間拉門的滑動式門板

上緣寬大的空隙中，單獨安裝一支竹根橫桿。蘆葦的形態類似迷你型的竹子，莖桿的大小約等於一般的麥桿，並呈現出溫暖的褐色調色彩。此種質地纖細而脆弱的材料，廣泛地被運用在室內裝潢設計上，是日本許多工藝技法之中，能夠展現溫婉與古雅風格

圖104　蘆葦拉門

的獨特技藝之一。

　　有時候房間的開口，往往會有一個類似美國絞鏈門般的窄幅固定式隔間門，其寬度約等於一個隔扇寬，而這種隔扇具有更為堅固耐用的結構。由於這種隔間拉門護衛著從玄關進入其他房間的門戶，所以必須擁有堅韌耐用的性質。此種拉門的門板以色彩深淺不同的竹子，搭配紋理鮮明的木材，中央部分採用暗色的杉木板，產生變化多端的豐富視覺效果。人們經常可以在日本住屋的玄關處，看見由一片表面紋理極富變化的杉木板材，所製作而成的滑動式拉門。

日式門扣的樣式和設計

　　有許多不同的裝置和方法，能方便地推開和拉合隔扇。一般常見的裝置，是在相當於西式門板上的門把位置，嵌入一個內有凹陷部分的橢圓形或圓形金屬配件。這種日文稱為「引手」的日式門扣，通常經過精心雕琢或搪瓷處理，成為金屬工藝品的精美範例。日本工藝技法上的多樣性和趣味盎然的裝飾性，在日式門扣的設計上發揮得淋漓盡致。圖106顯示一個尊貴人士家中獨特的日式門扣樣式。它是由一個硯台和兩支毛筆構成，毛筆

圖106　日式門扣

圖 109　日式門扣

圖 108　日式門扣

圖 107　日式門扣

還保留繫有繩結的門扣。圖110顯示從《建具雛形》

老樣式的日式門扣相當罕見，只有少數大名的房屋

用，只留下內有凹陷部分的金屬板片。現在此種古

扣，是推拉隔扇的門把，但是後來繩結逐漸廢棄不

有繩結的樣式。因此，一般認為以往附有繩結的門

籍的插圖中，幾乎所有的日式門扣，都屬於這種繫

尾端連結著流蘇的日式門扣。在古老的室內裝潢書

著兩條絲質短繩，以特定的方式綑綁成繩結，而且

些精緻的室內裝潢插圖中，經常可以注意到一種繫

上形成一個凹陷的部分，當做日式門扣使用。在某

扇，會將木質框架的本身稍微修改，在表面的糊紙

有些日式門扣屬於瓷器的材質。價格較為低廉的隔

切割處理，而是採用沖壓的方式製作而成。此外，

門扣樣式。這種產品的設計圖樣，並非經過手工的

圖案。圖108和109顯示較為廉價和浮華而俗氣的日式

上面有經過搪瓷處理的綠葉，以及紅白莓果的琺瑯

則雕刻出龍的圖紋。圖107顯示一個銅製的日式門扣，

的筆桿經過鍍銀處理，筆尖部分上漆，凹陷的部分

（Tategu Hinagata）一書中，所描摹的兩種繫有繩結的日式門扣。

紙拉門的樣式和設計

日式房間外側的紙拉門等同於西式的窗戶，一般做為房間與緣廊之間的區隔界線，或是房間面向戶外的外牆。紙拉門是採用細長的木條，以縱橫交錯的方式，形成互相鄰接的長方形輕質多格框架。木格框架離地板約一英尺的下緣部分，通常裝設一塊木板，以增加框架整體的強度，並且可防止不小心被腳踢破。紙拉門的外側，貼著白色的紙張。當木格拉門關閉時，光線會穿透輕薄的白紙，散射到房間的內部，使室內洋溢著一種非常舒坦而柔和的氛圍。推開和拉合紙拉門的門扣，是在適當的高度預留一個長方形的木格子，從內側糊貼厚質和紙，成為便於讓手指伸入的凹陷空間。

有時候紙拉門會意外地產生小破洞或裂縫。日本人在修補這些瑕疵時，並不會像美國人一樣糊貼上方形的紙張，而是展現藝術的品味剪裁出櫻花或梅花的美麗紙型，來彌補這些破洞。看到日本人修補瑕疵的藝術手法，我常常認為，美國人在修理房子某些破裂的木板時應該向日本人學習。美國人通常是把裝有麥桿的骯髒布袋，或是壓扁的破舊帽子，將就地塞進木板的縫隙中。紙拉門有時會因為木條翹曲的應力，導致長方形框格產生變形。為了讓變形

圖110　繫有繩結的日式門扣

圖 111　使變形的框架恢復直挺狀態的方法

到玻璃安裝在這麼低矮的位置，感覺相當奇怪。直到後來回想起日本人跪坐在榻榻米上的情景，才了解到玻璃板的安裝位置，正好與跪坐者的視線位於相同的水平線。一般而言，普通的紙拉門的樣式，遠比某些裝在房間外側開口，並具有窗戶功能的拉門簡單。而各個房間之

的框格恢復方正的長方形，日本人會在木格框架內，以一定的間隔嵌入具有彈性的竹條，並利用竹條持續性的壓力，使歪斜的框格恢復原來的直挺狀態。圖112顯示這種調整變形框格的方法，而圖中彎曲的線條代表具有彈性的竹條。

正如其他部分的室內裝潢一般，紙拉門的框架設計，也呈現千變萬化的樣式，並且展現日本人豐富的創意和高雅的品味。圖112顯示木格拉門的裝飾性樣式之一。在現今都市的房屋中，普遍可以看到紙拉門，在離地板約二英尺的位置嵌入一塊橫跨兩側的窄幅玻璃。第一次看

圖 112　紙拉門的裝飾性框架設計

間的拉門樣式，則最為複雜和精巧，在後續的適當章節中，將再進一步解說。

截至目前為止，關於榻榻米和紙拉門等內容已經做過一些基本的描述，但是針對室內裝潢的詳細項目，仍有更深入探討的必要性。由於外國人對於日式房間內部不可或缺的構成要素並不熟悉，除非能夠清楚地了解這些內部空間構成要件的性質，否則就無法充分理解日本室內裝潢的整體概念。在探討這些構成要件的特徵，以及進一步檢視房間內的裝潢細節之前，最好能夠概略地探索幾個典型日式房間的基本樣貌。

床之間的構成

圖96顯示床之間和違棚等兩個區隔性凹陷空間的明確樣貌。其中的床之間，是個乾淨俐落的凹陷壁龕，內部通常會懸掛著一幅畫軸。另外的違棚空間內部，有一個展示架和下方的小櫥櫃（地袋），上方附加的櫥櫃（天袋）有著滑動式拉門。這張速寫圖是從隔壁房間的角度描繪，而兩個房間之間的隔扇已經移除，但是可以看到位於地板的門檻溝槽，以及正上方的橫楣溝槽。插圖中位於右側遠處的凹入空間，日文稱為「床之間」，字面上的意義是「寢所」的意思。這個墊高地板高度的凹入空間，古時候可能當做就寢的場所使用。[4]

讓我們在此針對這個房間的特殊樣貌，再做一番探索。這個房間是以一根僅僅削掉樹皮的樹幹，區隔兩個凹入的空間。這根日文稱為床柱的裝飾柱子，是只去除樹皮，而保留樹幹的自然狀態和性質。如果樹幹上出現節瘤或扭曲蜿蜒的紋理，以及各種奇特的樹瘤，更能成

圖113　裝飾柱的局部

為大家渴望獲取的樹材。有時候這種床柱的局部，會切削成八角形的造型，而且表面呈現粗略削切的刀痕。圖113即顯示此種表面顯現獨特切削刀痕的柱子。

這種柱子上面有時會保留一根或兩根樹枝，當做一種具有裝飾性的結構要素。床之間的天花板通常與房間的天花板齊平，而違棚的天花板則較為低矮。床之間地板前緣的裝飾橫木（床框），有的表面保留木材原來的粗糙肌理，有的呈現研磨處理的光滑效果。即使裝飾橫木削切成方正的形態，但是在樹材彎曲扭轉的部分，仍保留著自然的表面材質。相對於日本工匠偏愛選用這種奇特樹材，通常會被美國的木匠視為有瑕疵的廢材。床之間和違棚的地板，大多鋪設經過研磨處理的整塊厚木板。一個較大而深凹的床之間，也許會在地板上鋪裝一塊緊密貼合的榻榻米。這塊榻榻米並未採用黑色的麻布緄邊，而是採用白色緄邊。大名住居內也能發現這種樣式。

在床之間距離天花板約一英尺位置，橫跨著一根經過表面修整處理的橫木（落し掛け）。違棚內在稍低的位置，也裝設著一根類似的橫木，而兩者的橫木上方到天花板的壁面，都經過灰泥的泥作處理。當違棚的橫木與裝飾柱連接，或者其他橫向的屋樑與直立的柱子接合時，都會採用釘頭有裝飾物的飾釘。這些精工鍛冶的金屬飾釘，通常呈現出變化多端的自然或傳統造型。圖114、115、116、117顯示幾種較為廉價的飾釘造型。這些飾釘是以金屬鑄造的方式製作之後，再用手工彫鑿上面的細緻線條。此種飾釘主要做為裝飾之用，背面只有一根可釘入

違棚的構成

在違棚的空間內，通常會設置一個或多個水平交錯的置物櫥架，上方裝設一個附有滑動式拉門的連續性櫥櫃，下方靠近地板的位置，也同樣裝設如附圖所示的附拉門小櫥櫃。這些置物櫥架和櫥櫃等木工製品，常採用形態奇特古雅的樹幹，或是精心研磨處理的木料。

這個房間的陳列設計規劃，非常清楚地呈現日本人在室內裝潢設計上，盡可能避免出現左右對稱的獨特樣貌。圖96顯示兩個形狀和大小相同的房間，唯一的差異是右側的房間有兩個凹入的空間（床之間與違棚），而左側的房間有一個關上拉門的大型壁櫥。右側房間上方支撐天花板的細窄木條，與床之間的裝飾橫木形成平行的狀態，而左側房間天花板的支撐木

圖114、圖115、圖116、圖117　釘頭附有裝飾物的飾釘

支撐天花板的細窄木條，與床之間的裝飾橫木形成平行的狀態，而左側房間天花板的支撐木

口也許是一個處於敞開狀態，或者裝設竹子窗欄的小窗戶。此外，這個開口可能設置於接近地板的位置，並且如圖96所示，以彎曲的弧形樹幹做為開口的外緣。

床之間和違棚之間的隔間板上，經常會有一個裝飾性的開口。這個開口木材的固定用釘子。

條，則與房間的壁面呈現垂直的狀態。這兩個相鄰房間的榻榻米，都依循典型八疊房間的鋪

設原則，但是卻採取相反的鋪排方法。床之間和違棚前方的兩塊榻榻米，採取與裝飾橫木平

行的排列方式，其他後續的榻榻米則依照傳統的方式接續鋪排。左側相鄰房間的兩塊榻榻米，

採取與門檻平行的排列方式，其他的榻榻米也依照典型的鋪排原則排列。床之間和違棚內各

個細節的陳列設計，也都採取非對稱性的規劃原則。例如：地板的高度和天花板下方橫木的

位置，都呈現不同的水平落差。違棚的細部設計也極力避免產生對稱的情形，例如：地板上

的小櫥櫃安置在違棚的單側，從櫥櫃角落向上凸出的一根小支柱，支撐著水平延伸到另一側

的置物櫥架。如果另外增添其他的棚架，也會採取非對稱的配置方式。事實上，不論天花板、

榻榻米或其他細部的規劃，都非常慎重地避免陷入兩邊對稱的情況。

美國房間的室內裝潢設計，在規劃和裝設類似的物件時，到底有什麼差異呢？美國公寓

住屋、大廳、校舍等建築物的裡裡外外，到處都精心規劃為單調的對稱型式，甚至連成對的

拖架和凹槽，也採取相同的對稱裝設方式。例如：壁爐一定安排在房間壁面的中央位置，而

壁爐的爐架，以及與爐子開口相關的所有物件，都以房間的中線為基準，重複地採用令人難

以忍受的對稱排列方式。甚至連爐架上屬於成雙成對的裝飾物，也都以相同的形式陳列和配

置。如果只有一個類似法式時鐘的單一物件時，則必定調整到壁爐檯面的正中央位置，而讓

每半個爐架對應著半邊的時鐘。位於下方成對的壁爐鐵製柴架，以及懸掛於上方左右兩側的

祖先肖像，也維持這種單調而索然無趣的配置形式。壁爐對面牆壁的左右兩側，設置著兩個

附有垂墜窗簾的窗戶，而室內對稱型式的桌子或櫥櫃的配置方式，也嚴謹地遵守這種毫無品

味的規劃設計原則。室外各種設施的對稱配置情形，更是令人慘不忍睹。不僅圍籬、車道、花圃等設施採用對稱的配置方式，甚至為了堅持這種愚蠢而虛妄的傳統配置方法，還特意裝設不具有窗戶功能的假窗，以符合兩邊對稱的原則。最近十年之內，美國富裕階層的住屋，已經開始捨棄這種錯誤和令人厭煩的對稱概念，而這些改變也使美國的房屋，看起來比以往漂亮許多。感謝日本各項裝飾技法的影響，美國在各種裝飾的領域，也同樣展現飛躍性的長足進步。

針對日本傳統床之間和違棚的獨特樣貌，已經在前述的內容中做過概略的說明。由於兩者奇特的造型和設計規劃的變化萬千樣式，要在兩間不同住屋的違棚內，看到相同樣式的櫥櫃和置物架的規劃設計，是極為罕見的。以下將進一步探討床之間和違棚的構造細節。一般而言，床之間和違棚這兩個凹入的空間，座落方位大多與房間外側的緣廊垂直，並且彼此相鄰。如果這兩個凹入空間位於遠離緣廊的房間角落，有時候會彼此形成垂直的狀態。床之間可能會單獨存在，而獨占房間的單側空間，並且懸掛著兩到三幅的整套畫軸。當床之間與違棚相鄰並排時，通常前方會各自鋪設一塊榻榻米，尊貴的主客坐在床之間前方的榻榻米，陪客則坐在違棚前方的榻榻米。

根據置物櫥架的樣式和排列組合方式的差異，違棚會有各種獨特的稱呼。一般所稱呼的「違棚」，「違」代表「差異」，「棚」代表「置物櫥架」，是指置物櫥架彼此互相交錯排列的意涵。另一種「薄霞棚」的稱呼，具有「薄雲櫥架」的含意。這種置物櫥架的造型結構，是比照傳統的雲朵繪畫圖樣製作，呈現出雲霧繚繞的意象（圖118上方的插圖為置物架的輪廓

圖，下方為傳統繪畫的雲朵輪廓圖）。單一置物櫥架的結構稱為「一葉棚」，而依據櫥架的形狀差異，可稱為柳葉棚、魚棚等不同的名稱。在違棚的內部空間內，通常會安裝複數的置物架和一個櫥櫃，而且組合搭配的方式非常多樣化，鮮少看到相似的設計樣式。如果違棚內置物櫥架開放性的一端，裝置一個向上翹曲的木條或檔板，則稱之為「卷物棚」。

在這個置物架上，通常可放置繞捲成卷軸的長幅繪畫。此外，正式場合使用的禮帽也放在其中的一個置物架上。一般放置在最上層置物架上的漆盒，內裝有硯台、毛筆、紙張等文具。這個裝有文具的盒子，其樣式的設計和表面金漆的塗裝，通常都非常精緻華麗。王公大臣宅邸中違棚的櫥櫃上方，也經常會放置一支稱為「笏」的木質手寫板。這支弧形的木質手寫板，是王公大臣們晉見天皇時必須攜帶的物件。古代的官員有時候會把笏當做臨時的便條，在上面書寫一些備忘的事項，但是，現在只當做上朝時一種正規禮儀的道具。安放刀劍的刀架，也會放在櫥櫃上面。為了表示賓客的尊貴，安放賓客刀劍的刀架，會放在床之間地板的正中央，也就是懸掛著畫軸的正前方。若是焚香用的香爐占用了這個位置，則刀架會放在香爐的側面。床之間和違棚的裝潢施作，一般採用保留自然材質，或是經過簡單刨削處理的木料。不過，王公貴族的室內裝潢，通常會刷塗富麗堂皇的漆料。

圖118 置物櫥架與傳統雲朵圖樣的對照

床之間和違棚的各種空間規劃和形態

讓我們再回到室內裝潢。圖119顯示某位高階層人士住屋內部的獨特陳設樣式，其中的床之間比鄰近緣廊的違棚大上許多。違棚較為低矮而狹小，位於置物櫥架下方的空間，規劃為附有滑動式拉門的櫥櫃。床之間的空間較為寬廣而且深凹，地板上舖設一塊榻榻米，花瓶則放置於側邊。

床之間的深度通常取決於房間尺寸的大小。這個空間內所陳列的設備和器物，也依據空間的大小調整出適當的比例。例如：圖119中的繪畫作品和花瓶，就是屬於尺寸較大的器物。東京某個寬敞廳房的床之間深度為六英尺，空間非常的寬闊，內部擺設著巨大花瓶和巨幅

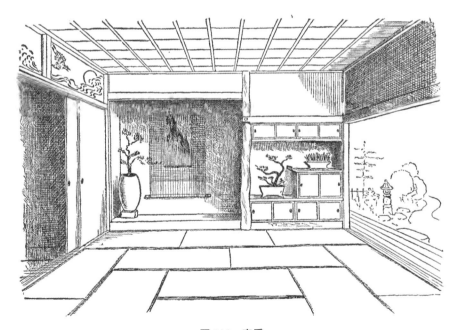

圖119　客房

常精簡而樸素，但是圖120卻展現許多裝

日本一般住屋的房間樣貌，大多非

浪圖樣的鏤空設計（圖120）。

這個凹入空間的中楣裝飾面板，具有波

門，可以看見另一個房間的室內景象。

是以紙拉門取代原有的牆面。打開紙拉

面形成一個寬大的置物架。置物架上面

下方有一排裝著拉門的櫥櫃，而櫥櫃上

可讓室內獲得較好的通風。違棚的左側

長方形狹長窗戶。打開這個長形窗戶，

近天花板的位置，有一個裝有紙拉門的

的拉門溝槽內側推拉移動。圓形窗戶上方接

隔間牆內側滑動，也可以利用牆壁外側

左右分隔的紙拉門。這個紙拉門可以在

牆，中央有個圓形的窗戶，上面裝設著

狀態。床之間的右側有一個固定性的隔

角落，違棚則與床之間形成直角相接的

的圖畫。圖120的床之間位於房間的一個

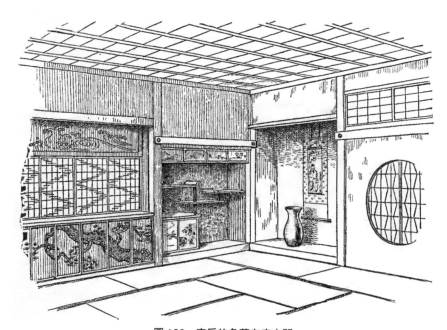

圖120　客房的角落有床之間

飾性的特色。例如：裝飾風格的
開口和窗戶，搭配著變化多端的
格柵；滑動式拉門與櫥櫃上，描
繪著豐饒的樹木和風景圖樣；採
用天然木材製作等特徵。即使不
經過修改或調整，日本室內裝潢
的要素和特性，也能夠直接應用
在美國房間的室內裝潢之上。

　　另一個房間（圖121）的屋
主，是以發明繰絲機聞名於世的
仕紳。這個房間的床之間的開
口，並未面對著緣廊。取而代之
的是以一個鄰接著緣廊、約占半
個牆面的固定式隔間牆，來護衛
著床之間。這個隔間牆上裝設著
優雅的竹質框架大型圓窗。圓窗
右側牆面的開口，是以外側牆面
的掛鉤，懸掛著紙拉門的方式遮

圖121　客房顯示圓形的窗戶

擋。在必要時，也可以卸下這個糊紙拉門。當房間的其他門戶洞開時，這個隔間牆能夠保護坐在床之間前方的尊貴賓客，避免陽光的曝曬和寒風的吹襲。富裕階層房間內這個隔間牆的位置，通常會有一個內凹的空間，下方設置一個低矮的櫥架。櫥架下面有一組附拉門的櫥櫃，上方則是具有裝飾風格的木格窗子（圖122）。

這種類似寫字檯的櫥架上面，通常會放置硯台、筆洗、筆架、毛筆、紙鎮，以及方便文人雅士使用的道具。櫥架上方經常會懸掛著一個鐘和木槌，在需要的時候，可用敲鐘的方式呼喚傭僕，而隔間牆的上方常常懸吊著一個花瓶。由於缺乏描繪這種內凹空

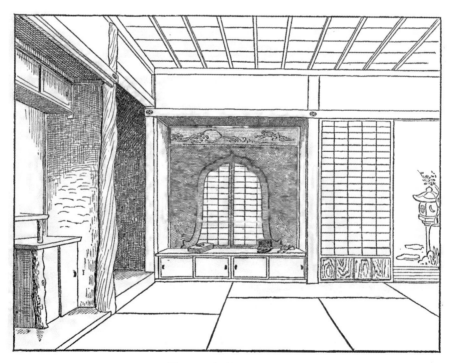

圖122　客房內的寫字檯

間和櫥架的原始插圖，因此，我從一本名為《大工棚雛形》的日文書籍的第二章內，描摹了這張速寫圖。如果有機會觀覽東京芝區紅葉館的俱樂部室內裝潢景象，就能聯想起這個內凹空間的窗戶所裝設的護板（鏡板），具有精巧而華麗的幾何性圖樣。

圖123的床之間幾乎占用了房間的整個側面空間，違棚被縮小為一個三角形的櫥架，安置在房間的角落。從上方懸垂著一個護罩型的隔板，右側有一個裝設竹子欄柵的小窗，透過窗戶可以窺看另一個房間的情景。這種型式的床之間，可以同時懸掛三或四幅的整套繪畫作品。這個房間位於從前某位大名的宅邸之中。

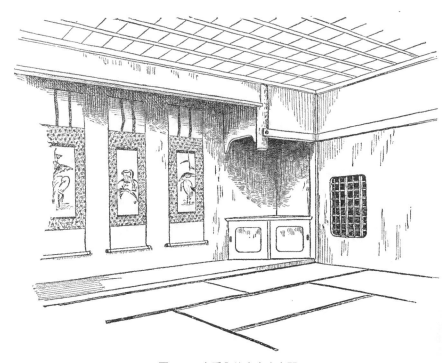

圖123　客房內的寬大床之間

圖124顯示在一個小房間內，床之間直接面對著緣廊，並沒有搭配相鄰的違棚。靠近地板高度的位置，開設著一個小窗，往隔板後方延伸到直立的支柱為止。構成床之間外緣框架的右側裝飾柱，是一根不規則形狀的未加工樹幹，並且截斷了中央的部分，僅殘留上下的短柱。雖然在結構上幾乎無法發揮支柱的功能，但是卻讓這個房間增添了古拙典雅的視覺效果。通常床之間上方的橫木，大多採用經過刨削處理的方形角材，但是這裡卻使用僅僅剝掉樹皮的樹材，而保留了天然原貌。

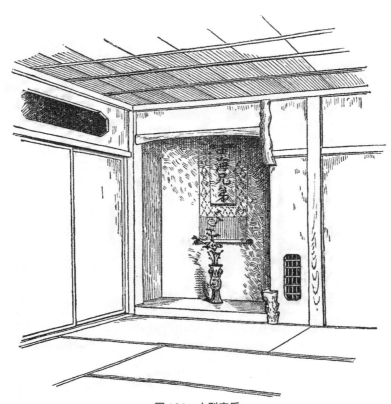

圖124　小型客房

圖125顯示最為精簡樸素的房間樣貌，而這種極端精簡的陳列方式，是設計規劃上的明顯特色。其中的床之間位於房間內與緣廊垂直的一側，並且座落在房間的角落，違棚則與緣廊相鄰。這個內凹的空間相當深入，而違棚內有一個寬闊的置物櫥架，其寬度等於內凹空間的深度，櫥架的下方裝設一個寬敞的櫥櫃。在區隔床之間和違棚的隔間板上，有一個窄幅的長方形開口。一個小型的竹製花器掛在裝飾

圖125　東京住居內的客房

柱之上，裡面除了幾朵花卉之外，也插著兩支柳樹的枝條。纖細的柳條在床之間的前方，被彎曲成非常優雅的弧線。根據這個房間的陳列特色，可以判斷屋主是一位熱愛舉辦茶會的人士。

圖126顯示京都某位知名陶藝家二樓房間的樣貌。樸實無華的精純裝潢，是這個房間的主要特徵。床之間與違棚之間的裝飾柱，是一根剝掉樹皮的樹幹，表面呈現異常扭曲變形的硬質感。並以一根暗褐色調的竹桿，當做違棚上方護罩隔板下緣的橫木。位於違棚右側的一根黑色的垂直支柱，以斧頭切削成八角形的造型，表面呈現奇特的不規則橫向斧鑿痕跡。違棚上方櫥櫃的滑動式拉門上貼著金箔，竹節製成的日式門扣嵌入櫥櫃的表面。床之間和違棚的牆壁，都刷塗著溫暖赭色調的灰泥，天花板鋪著具有豐

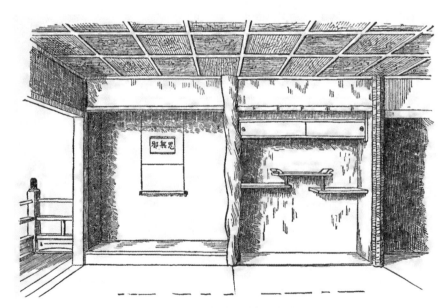

圖126　京都清水地方的客房

富紋理的正方形大塊老杉木板。這個房間建造於一八六八年，相對地屬於現代的住屋樣式。

圖127顯示東京一棟住屋的二樓房間景象，床之間和違棚的陳列設計，極為華麗而令人印象深刻。這個房間的整個內側，都規劃做為床之間和違棚的凹入空間，並搭配竹子編織的天花板。床之間和違棚的這兩個凹入空間，都各自擁有一個不同水平高度和深度的護罩隔板。通常區隔這兩個空間的垂直隔間板，僅僅

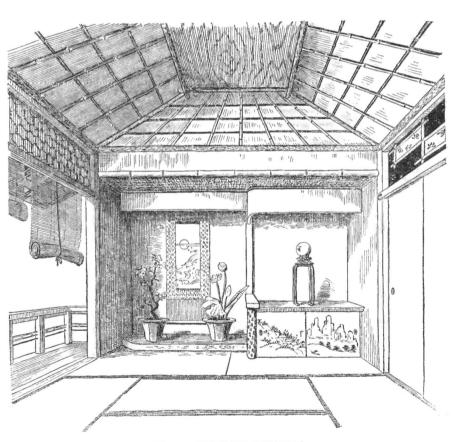

圖127　東京住居內的獨特客房

以一根挨著牆壁的方形支柱替代。參閱圖片內的景象，遠比任何文字敘述，更能清楚地了解日本室內裝潢的特色。關於這個房間獨特的天花板結構，將在後續的章節內詳細解說。

圖128顯示鄉村住屋一間稍為簡陋類型的房間內部景象，床之間和違棚的陳列擺設極為精簡樸素。這個床之間的上方，以頗為奇特的方式，將隔板分割為不同的水平高度。一塊從老舊破船殘骸取下，而且滿布蟲蛀孔洞的黑色木板，經過精巧的加工處理後，裝設在下方當做置物架。違棚左側角落有一個三角形的置物架，另一個角落則有由一根短柱支撐的小型雙層置物架。違棚的地板與房間的地板齊平，床之間的地板則稍微高出一點點。

從截至目前為止，所描述的床之間和違棚的樣貌，大致上可以了解這兩個凹入

圖128　鄉村住居的客房

空間的多樣化裝潢設計，形塑了住屋中最出色房間的特徵。圖96顯示床之間和違棚這兩個凹入空間的典型樣貌。雖然這兩個空間的形態和結構設計變化萬千，但是仍然能夠明確地區分出床之間與違棚的差異性。在床之間的空間內，通常會懸掛一幅畫軸，或是一幀寫著道德箴言或者幾行古典詩詞的中國書法。地板上可能置放著花瓶、陶器、香爐、水晶塊片或其他擺飾。這些物品通常會放置在上漆的底座之上違棚內的置物架和櫥櫃的陳列方式，可依照不同的用途，規劃出各異其趣的設計樣式。

圖129顯示房間一個角落的床之間與紙拉門的上緣部分。一根橫木連結著床之間和紙拉門，而在與隅柱相接合的橫楣上，可以看到一個附有裝飾釘頭的飾釘。

位於住屋二樓的床之間和違棚，在規劃設計上擁有較為自由的調整空間。這兩個凹入空間可能安排在陽台的相反方位，違棚背面的牆壁也許會裝設圓形、月牙形或其他形狀的窗戶。透過窗戶可以觀覽下方庭園的景觀，或眺望遠方的風景。

截至目前為止，我們已經探索了與美國的客廳或會客室類似的房間樣貌，其他不同形態的房間通常較為狹小，且並無規劃上述的凹入

圖129　客房屋角的景象

空間。如果檢視本章節開頭部分的平面圖（圖97、98、99），就會發現日本住屋內房間的規劃設計，非常精簡而齊整。雖然有時會將凹入的部分，規劃為櫥櫃、抽屜、棚架等收納空間，但是並不會破壞平面圖上整體的長方形輪廓線。通常住屋的內部空間，是藉由滑動式的隔扇，以及一個或數個固定性隔間，來區隔房間所有的分界。

茶會和茶道儀式

接著，讓我們探究在內部陳列設計的細節上，比前面敘述的房間更為精簡的房間類型，而這些房間是針對舉辦正式茶會的需求而建造。若要描述與茶道相關的各種建築樣式，恐怕需要一本書的篇幅才能完整敘述；假設要探討茶道不同流派相關內容的枝微末節，也需要另外再寫一本書才夠。

簡言之，所謂的茶會，是主人邀請四位朋友參與品茗的儀式，經由特定形式的泡茶程序，將泡好的茶倒入茶碗，提供給賓客品嘗。以下針對泡茶儀式的進行方式，做更明確的解說。

首先，主人必須將茶葉研磨成極為純淨而細微的粉末。研磨茶葉的工作可事先在賓客造訪之前由僕傭負責處理，也可以委託茶舖代為加工，或者由主人自行研磨。每次舉辦茶會之前，通常都必須重新研磨所需的茶葉粉末，並且裝入一個附有象牙蓋子的陶器罐子內備用。這個古董收藏家們喜歡蒐藏的貴重茶罐，日文稱為「茶入」，而精巧的漆盒也可能用來盛裝研磨過的茶葉粉末。舉辦茶會時必備容器和道具包括：一個日文稱為「風炉」的陶製火爐；一個

燒開水的鑄鐵茶壺（茶釜）；一根構造非常精巧用來舀水的竹製長杓；一個調製抹茶湯的茶碗；一個替茶壺添水用的寬口水罐（「水指」或「水差」）；一根從茶罐內掏挖抹茶粉末的竹製茶杓；一根形狀類似西式打蛋器的竹筅，可在添加熱水之後，用來快速地攪拌茶湯；一塊用來小心地擦拭竹杓和茶罐的絲質方巾（茶巾）；一個用竹節、陶土或青銅製成的小型擱架（蓋置），可用來放置茶壺的蓋子；一個日文稱為「建水」的寬口淺水盂，用來盛放清洗茶碗之後的溫水。除此之外，補充炭火的備用木炭，以及一雙用來夾取木炭的鐵製火鉗（火箸），則放置於寬口的淺籃子內。另外，還有兩個有缺口的金屬圓環，可做為從火爐上提起茶壺之用；一個圓形的墊子做為放置茶壺的護墊；一個小盒子用來放置線香，以及燃燒時會散發特殊香氣的檀香木塊。除了火爐和鐵製茶壺之外，其他的所有器皿和道具，都必須由主人帶進茶室之內，並依照所屬茶道流派的嚴謹規則，以非常正式的特定順序，精確地擺放在榻榻米之上。在茶會進行的過程中，所有器皿和道具的使用方式，都必須遵照最精準而正式的禮儀規則。

當某位對日本茶道儀式一無所知的人士，看到這種難以想像的茶道泡茶儀式（点前）時，或許會認為這種奇妙的形式和所表現的行為，相當荒謬而多餘無用。不過，經過深入地學習日本茶道藝術之後，我發現除了少數的例外，其餘的動作都非常地自然而輕鬆。受邀的賓客參與這種茶道活動時，剛開始也許會有一點拘謹，隨後就處於全然放鬆的狀態，對於如何精確地使用茶道的道具，以及泡茶的嚴謹程序，都覺得是完全自然而容易的行為。外國人對於

使用茶巾輕輕地擦拭茶罐的開口，以及使用茶筅清洗茶碗，並且多次快速地刷洗茶碗的邊

緣；或者使用茶筅攪拌茶湯時，在茶碗的邊緣輕敲而發出清脆的聲響，以及其他習慣性的動

作，也許會認為是奇妙而古怪的儀式。不過，我懷疑，日本人第一次參加西洋的正式晚餐派

對時，對於如何彬彬有禮地正確使用每一種餐具的舉止行為，難道不會同樣覺得相當奇特而

不可思議，並且留下深刻的印象嗎？

　以上簡單而粗略的敘述，是為了說明日本人非常重視茶道的儀式，甚至會特地另行興建

一間單獨的房屋（茶亭），以做為舉辦茶會款待賓客之用。如果沒有適合的別屋，則會在住

屋之中規劃一個特別的房間，做為舉辦茶會的場地。日本有許多茶道相關的書籍，闡述了各

種不同茶道流派的差異，並搭配圖表說明放置與使用茶道器具的不同方式，以及茶室的平面

圖和與儀式相關的所有細節。

　茶道的儀式對於日本許多藝術的領域，都產生非常深遠的影響，尤其對日本陶藝的影響

最為明顯。由於舉辦茶道的茶室和所使用的許多道具，都非常簡約和樸實，展現出近乎粗拙

與極簡的特質，而此種特性影響了許多陶藝的造型創作。除此之外，茶道也影響部分室內裝

潢質樸和精簡的裝飾物造型，並且對於庭園、通道和住屋周邊的圍籬設計，產生某種程度的

影響。事實上，日本茶道追求簡約和樸拙的特徵，與西洋早期清教徒喀爾文教派，崇尚節約

和純樸的教義幾乎相同。這種簡約性壓抑了藝術愛好者奔放躍動的熱情，消弭許多追求虛華

裝飾的衝動，導引他們進入一種簡約、純樸、閒逸的境界。不過，這些清教徒和他們的直系

後裔，卻非常缺乏藝術精神和品味，而且晦暗而嚴峻的清教徒教義，更摧殘了可能萌發的些

許藝術熱情，導致我們祖先的住屋環境和生活境況，呈現令人難耐的陰鬱與淒愴氛圍。雖然處處顯現出某些隱約的藝術與裝飾形式，但是充其量只表現在悲戚圖樣的刺繡布塊，以及在冰冷鋼鐵上，鏤刻著象徵哀悼的柳樹與臨終景象的墓碑而已。美國詩人約翰·格林利夫·惠蒂爾（John Greenleaf Whittier）在所寫的〈山丘之間〉（Among the Hills）詩句中，對於當時住屋房間內部的景象，有以下精闢的描述：

「沒有一本書，沒有一幅畫；

除了掛在壁爐上方了無新意的服喪刺繡品。——

一位綠色頭髮、臉頰嫣紅的婦女，

站在形態詭異的柳樹下，

哀悼著逝去的親友。

寬口的爐床上，

充塞著枯萎的松枝。

煙囪的背後，

半遮半掩地堆積著無用的廢物。」

似乎已經偏離主題，讓我們言歸正傳。在了解茶道儀式莊嚴隆重的特徵之後，對於日本人針對茶會和奉行茶道的儀式，會特地規劃特殊的房間，甚至設計和興建一棟獨特的建築物這件事，就不會感到驚訝了。關於這些茶室的內部裝潢設計，請參閱以下提供的數張插圖。

圖130為京都南禪寺的一個房間，據說，這是由日本茶道宗師小堀遠州流派的創始者——

小堀遠州，於十七世紀初葉所特別設計的茶室。這個房間極為狹小，我認為大約只有四‧五塊榻榻米左右，不過這是一般的尺寸。這張圖片由於採用透視圖的畫法，因此顯得比實際大小更為寬廣。房間的天花板是以燈芯草和竹子構築而成，牆壁是用灰藍色的黏土粗略地加以塗抹，橫樑和直柱則採用保留樹皮的松木。在這個房間各個牆壁的不同高度上，配置著八個大小不一的小窗戶，這種設計很符合小堀遠州的品味。這個房間裡只看到一個床之間，在舉辦茶會的時候，這裡可能會懸掛著一幅畫作，並且在茶會進行中的某個特定時刻，會以懸吊的花籃取代之。茶室中的地爐是地板的一個凹陷部位，深度足以容納

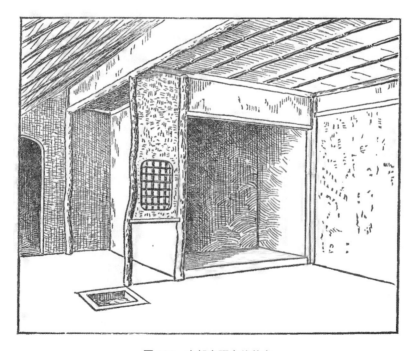

圖130　京都南禪寺的茶室

相當大量的灰燼，及承載一個茶壺的三腳架。

圖131顯示名古屋不二見陶器製造商所擁有的一間茶室。在造訪這間樣貌奇特的茶室時，是由陶藝家的女兒以正式的茶道儀式，泡茶讓我們品茗。這間茶室相當的簡約樸素，但是與前面描述的南禪寺茶室比較，則較為華麗。茶室的上方以條狀的薄木板，構成疊蓆狀的天花板，橫樑和直柱採用竹子和赤松樹材。圖片左側床之間的床柱，則使用一根粗壯的竹幹。這間茶室的地爐，呈現三角形的造型。

圖132是宮島地方一間小型茶室的景觀，室內儉樸的裝潢，散發出簡約而精純的氣息。茶室的圓形地爐，位於一塊表面光滑寬大板材的

圖131　名古屋不二見陶藝家的茶室

中央。這間茶室與其他的房間相連，本身並非單獨建構的一間房屋。

某些住屋會規劃一個與茶室相通的特別場所或房間，以便於妥善地儲存茶道所使用的器具。在舉辦茶會之前，會從這個地方取用茶道器具，茶會結束之後，會依照非常嚴謹的順序，將器具回歸到固定的位置。圖133顯示東京今戶地方一個儲存和整備茶道器具的房間。這個房間的陳設裝潢極為精簡，配備著幾個簡單的棚架和一個存放器具的小櫥櫃。地板上凹陷區域的底部，鋪設著密實的竹子格柵。在傾倒廢水時，水份可以流過竹柵的間隙而順利地排放出去。竹子格柵的上方放置著一個儲水的大型陶缸，以及一個銅製的盥洗盆，地板則採用拋光處理過的光滑木板。一個裝有隔扇的矮門，則位於房間的尾端。

圖134顯示東京一棟住屋內一間茶室的樣貌，整體的裝潢設計呈現極度華麗的景象。屋主在三十多年前興建了這棟住屋，並且特意採用中國風格的設計和室內裝潢。我並不了解屋主

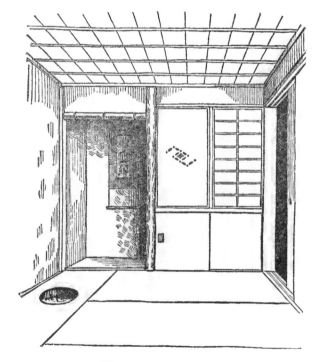

圖132　宮島地方的茶室

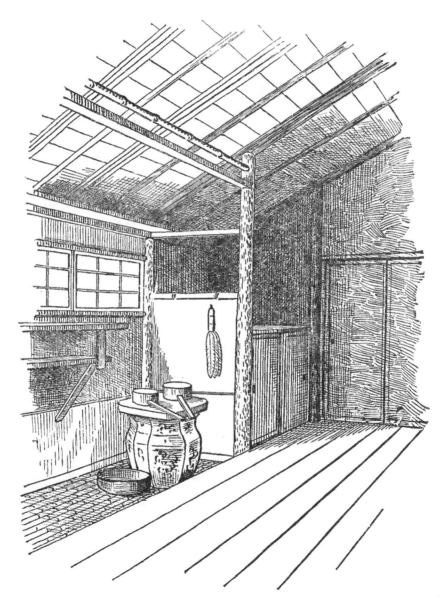

圖133　存放泡茶道具的廚房

的設計靈感，是來自於相關的書籍，或者從本身的潛意識中萌發出來。這間茶室的結構和許多陳設上的特徵，的確源自於中國的建築樣式，但是根據個人有限的觀察結果，我並未在中國看到類似的室內裝潢或建築樣式。這個房間確實具有非常引人注目的魅力，而且在整體結構上採用非常昂貴的木材，以及最為精巧雅致的裝修和施作工藝。這間茶室的整體裝修太偏向虛華的裝飾性，因此與日本傳統的品味和意象格格不入。茶室的天花板特別採取獨特的設計和施作方式。一根粗大的竹幹以優美的 S 形彎曲弧度，從房間的一個角落，橫跨整個內部空間，延伸到另一個

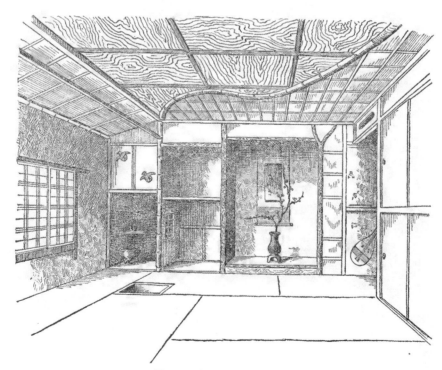

圖134　東京今戶地方的茶室

角落，並且在竹幹上鐫刻中國的詩句。以竹幹為分界的單側天花板，採用紋理清晰醒目的四方形大塊板材，另一側的天花板則鋪設小塊的方形杉板。茶室內的橫木和直柱，都採用國外進口的木材、棕櫚樹幹、竹幹和赤松等材料。有些小型櫥櫃的面板會描繪華麗的圖樣，其他的面板則採取絢麗多彩的木片鑲嵌裝飾設計。圖片中的琵琶樂器上，也採用了此種鑲嵌工藝的裝飾技法。室內的牆壁呈現一種沈穩素雅的棕褐色調。這間茶室無庸置疑是我在日本所見過的室內裝潢設計中，最為獨特的範例之一。由於這個房間位於二樓，因此床之間右側有個裝有樓梯的小門。

圖135是從床之間的視角所看到的房間角落景象。房間入口屋頂下方，有一個位置低矮的橫長型窗戶（圖134也有），另外一個位置較高的長條型窄

圖135　從右圖的茶室角落取景象

幅窗戶，則位於 L 形角落的屋頂下方。房間角落有一個小小的凹入空間，並以一根扭曲變形的樹幹當做隅柱，而樹幹的彎曲部分在壁面相接的角落，形成一個半圓形的開口，此處可懸掛畫軸或一籃鮮花。

日本一般商店二樓的房間，經常做為居家使用。圖136顯示武藏地方川越地區一家屋齡約三百年老商店的二樓景觀。兩扇深度內凹的長型低矮窗戶面向著街道，並且裝設著牢固的柵欄，窗戶上方則設置著裝有長型滑動拉門的窄幅置物櫥櫃。這個閒置許久的房間內布滿灰塵，但是，當我看到這棟古老建築渾厚扎實的結構特徵，不由自主地回想起美國類似的古舊建築樣貌。

圖136　武藏地區川越地方古老建築的二樓房間樣貌

倉庫的樣貌和功能

前面的章節中曾經提及，日本的防火建築（倉庫）經常做為起居室使用。圖137顯示的是，圖57中位於角落的建築物下層的房間內部。這種建築物的牆壁非常厚實，而且小小的窗戶和門戶，通常是房間內通風和出入的唯一開口。每年特定的季節裡，此種建築物的牆壁必然潮濕而冰寒。

為了讓這種房間成為可以居住的場所，因此，在距離牆壁二或三英尺的位置，構築一個輕盈的竹子支撐骨架，並在上面鋪上一塊類似窗簾的布幔，天花板也同樣建構相同的竹質骨架，以遮蔽粗糙的牆壁和上層房間地板下方的橫樑。單側的布幔像窗簾一般向上捲繞，能讓居住者通過和外

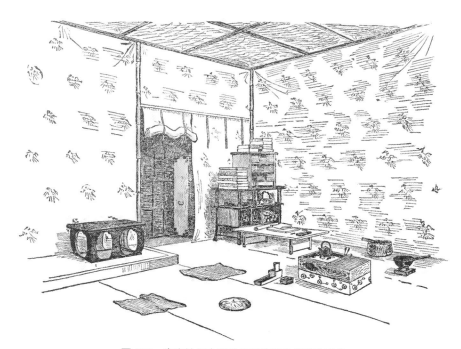

圖137　東京地區倉庫的房間改裝為書齋的景象

出。

這棟住屋的屋主是一位知名的古董商，因此，房間內的置物架和櫥櫃內，都擺設著古書、古畫、珍稀的捲軸和各式古玩。經由陡峭的樓梯，可爬到位於上方的閣樓。閣樓內擺滿了石製道具、古陶器、雅致的書桌和稀有的手稿等各式各樣的古舊器物。這種輔助性隔離布幔的質地非常輕盈而且單薄，所以當屋主在布幔的另一邊尋找所要的器物時，我能夠藉由他手上的蠟燭亮光，看到他在布幔後方游移徘徊的身影。這個房間內所陳列的家具，以及圖片中所呈現的書架、桌子、火盆等其他器物，幾乎都是非常珍貴的古董。

倉庫的房間以這種布幔遮蔽的方式，形成符合居住需求的作法，很明確的記載在相關的古籍中。相關的古書不僅在所附的圖片中顯示此種方法，並且詳細描述支撐骨架結構的細節。K先生擁有一本一百八十年前出版的古書，其中也詳細描述這種骨架的特徵。圖138所顯示的支撐骨架結構、金屬托座、鍵螺栓等細節的圖稿，都描摹自上述古書中的附圖。

圖138　倉庫內支撐布幔的骨架與零組件

在探討倉庫房間內部的陳設，以及單側布幔捲繞的方法時，經由學識淵博的屋主解說，才首次真正地理解，有關日本掛軸（掛物）上方垂下兩條細窄條帶的緣由和用途。這兩條細帶很顯然是從前具有功能的附屬物件，但是現今成為類似退化器官般的殘遺物件。根據K先生的說法，從前日本的掛軸大多是懸掛在一個支撐骨架上的宗教性書畫作品。長條的帶子垂墜在書畫掛軸的後方，兩條短帶子在不遮蓋書畫本體的狀況下，懸垂在掛軸的前方。在收捲書畫掛軸時，可利用這些帶子加以繫結固定。隨著將書畫掛軸固定在牆壁成為一種慣例之後，後方的長條帶子最後被摒棄，只殘留前面的兩條短帶子。古老書籍所附的圖稿中，說明如何在支撐骨架上，懸掛和收捲類似窗簾的布幔，收捲方式也採取長條帶子位於後方，短帶子位於前方的綑綁法。當風吹過房間時，為避免布幔飛舞，可利用這些帶子固定住布幔。說來奇怪的是，掛軸上的這些帶子，日文稱為「風帶」，字面上的意思為「風之帶」。以上是我所聽到的有關掛軸上風帶的相關解說。即當強風吹拂，會使用這些風帶來繫結固定懸掛在牆壁上的寬幅書畫掛軸。

由於倉庫一般會獨立興建在主屋之外，因此，通常會建構一個與主屋相連，並且附有屋頂的輕盈木質建築物。如果發生火災，可迅速地拆除這個簡易的附屬建築物。這種建築空間可做為廚房、門廊，或者儲存各項器物的儲藏室之用。圖139顯示附屬於倉庫外側的此類建築物的樣貌，而這個簡易結構的空間被當做儲藏室使用。圖稿中可以看到木質櫥櫃、提燈、水桶，以及類似堆積在美國小儲物間內的各種器物。

倉庫經常保持開放狀態的笨重門扉，以木門穿過一個門上的鐵製U形釘鉤，固定住木板

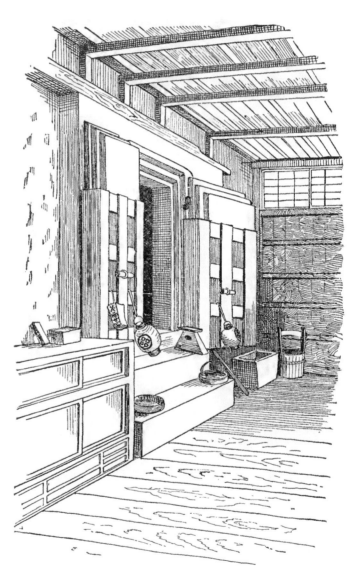

圖139 將倉庫與住屋之間的空間，加蓋屋頂後成為廚房的樣貌（東京）

製成的套框。這個木板套框可保護與倉庫牆壁相同材質的門。倉庫的門是用與牆壁相同的泥土和灰泥構成，採用一個堅牢的骨架支撐，形成逐漸傾斜的堆疊造型。萬一發生火災時，可立即拆除木板套框，之後關緊倉庫的門。倉庫旁邊輕盈結構的附屬門廊，可能在火災中快速焚燬，但是倉庫本身卻完整無缺，並未受到任何損傷。

倉庫的外牆通常會以長條木板，構成一個板狀的護罩，並懸掛在緊釘於倉庫牆壁的U形

釘鉤上。圖57可以看到倉庫牆壁上留著這些釘鉤的樣子，不過，圖片上並未顯示這棟建築物曾經使用板狀護罩的跡象。這種木板製作的護罩具有保護牆壁的功能，可避免自然天候所帶來的摧殘和損傷。

圖139中的倉庫，原本興建在離主屋約十五英尺的位置，圖中也顯示倉庫與主屋之間，有一個覆蓋屋頂的附屬空間。

倉庫的門結構非常厚重扎實，為了通風起見，通常都維持敞開的狀態。當打開倉庫厚重的外門時，內側會有一個附有堅固柵欄的拉門，有效地封閉住倉庫的出入口。圖140顯示京都某個古老倉庫門戶出入口的樣貌，圖141顯示內側柵欄拉門所使用的大型鑰匙，圖142則是外側厚門所使用的古式掛鎖（南京錠）。

圖140　京都地區老倉庫的庫門樣貌

倉庫的二樓通常類似農村住屋的閣樓，可當做儲藏室使用，裡面儲存著幾捆乾燥的藥草、玉米、老舊的紡紗機、五斗櫃，以及類似美國閣樓內那些彷彿找到最後歸宿，已經不可能再度拿出來使用的物品。

如果用獨立章節分別敘述床之間和違棚的結構，也許更符合系統化解說的原則。但是，由於這兩個凹入空間，在日本住屋內屬於不可分割的重要構成要素，因此，敘述室內整體的裝潢時，就無法分離出來單獨敘述。

圖141　倉庫開鎖用的鑰匙和鑰匙串

圖142　倉庫的古式掛鎖

天花板的樣式和設計

在第一章住屋構造的章節，我曾經解說日本天花板的建構和固定方式。當時所描述的天花板形態，是屬於日本全國通用的樣式。日語中稱呼天花板為「天井」，字面上的意義為「天堂之井」。

日本人在選擇天花板所使用的木材時，要求非常嚴謹。天花板用材的表面紋理，必須極

為平整而規則，不可含有任何的瘤節和瑕疵。有一種從箱根和日本各地沼澤地區挖掘出來的杉木，是製作天花板和室內裝潢家具時最受珍愛的貴重木材。這種木材具有豐富而溫暖的灰色和茶褐色澤，而且通常木材的密度要非常高，才能呈現此種色澤。此種木材日文稱為「神代杉」，代表「神祇年代之杉」。此外，另一種稱為「日本香柏」（檜），也經常用來施作天花板。

日本一般住屋的天花板，大多屬於傳統的天花板型式，很少看到不同的樣式。此種天花板以輕盈細窄的方形木條做為天花板的椽木（竿緣），上方則採取與椽木垂直的方式鋪設薄木板，而薄板的邊緣互相重疊。在日本從南到北的各地旅館、私人住宅、商店等場所，就像美國各種住居或商家，大多採用普通的白色泥漿天花板的情況一般，都採用這種普遍通用的天花板樣式。許多其他型式的天花板，則偏愛採用紋理極富扭曲變化的木料。

當做茶室使用的小屋的天花板，通常採取較為簡樸的設計樣式。此種天花板在竹子構築的屋椽上面鋪設一層燈芯草，或是以寬的薄木條編織或交疊為類似籃子的質地。

有些天花板會採取有弧度的拱形，取代一般平坦的樣式。這種天花板的各個側邊會向上延伸，形成類似一個屋頂的型式，最上方則銜接一塊平坦的木板，或者使用四方形或尖角形的木板建構天花板。

圖127顯示一個形態非常精巧而華麗的天花板。這個天花板的結構，可能是模仿鄉村茅屋屋頂的樣式，而天花板的中央是由一塊大型的杉板所構成。此塊木板將柔軟部分的紋路磨掉，使不規則的年輪紋理形成類似浮雕般凸起的線條，呈現出非常古舊的樣貌。大型杉板的周圍

和天花板四邊的框架，以及從天花板的四個角落，銜接大型杉板四個邊角的木材，都採用保留樹皮的赤松樹幹。天花板的放射狀椽木採用較粗的黃色竹幹，與房間牆壁平行的橫條，則使用具有光澤的暗褐色細竹桿。天花板的本體是以日文稱為「荻」的一種茶褐色燈芯草構成，這代表這間房屋的屋頂為茅葺屋頂的形態。這種天花板的樣式非常精簡而迷人，具有清爽、純樸和令人印象深刻的景象，並且使整個房間呈現向上聳立的崇高意象，以及絕佳的結構美感。西洋的建築師也許無須經過任何的修改，就能夠完全模仿此種建築的樣式。

圖134的天花板是從房間的一個角落，以S形的彎曲竹桿，形成橫跨房間的對角線，而銜接到另一個角落，並在竹桿的兩側鋪設紋路清晰的方形杉板，竹桿上則鏤刻著美妙的中國書法詩句。這種天花板的極致美感，不僅來自於所呈現的古雅視覺效果，更在於整體裝潢使質感豐富的木料，以及工匠職人在結構的施作上，發揮極致的工藝技巧的緣故。類似的美麗天花板顯示於圖126，這個房間整體上像是一個精緻典雅的展示間。最近，這種鋪設木板的天花板樣式逐漸普及。圖143是一種偶爾可見的天花板型式。此種天花板是以大片四方形的杉板構成，並搭配竹子或欅木的框架。

對於日本人很少利用屋頂下方的空間（等同於閣樓），我感到有點難以理解。老鼠們晚上在

圖143　以杉板拼合的天花板

這裡舉行熱鬧的嘉年華會，而這些令人厭惡的小動物，在會產生共鳴效應的輕薄天花板上，不斷地跑跳和打架，搞得住在下方的人們很難入眠。老鼠們把橫跨在房屋兩端的樑柱，當做穿越房間的康莊大道，因此，這根樑柱日文稱為「鼠柱」，字面的意思為「老鼠之柱」。

在前面探討住屋結構的章節中，我曾經提到塗抹牆壁所使用的灰泥，可摻雜各種彩色的砂石。運用處理灰泥的不同技法，可產生各種奇特的表面效果。例如：將淺灰色與白色的細小石頭加入灰泥之中，或是把一種淡水雙殼貝（蜆）的貝殼，搗成碎片之後加入灰泥內。我在三河地方曾經看過一種混入切割成非常細碎的麻質纖維，形成鐵灰色的灰泥，而麻質纖維在灰泥中閃閃發光，呈現奇妙的醒目效果。在近江地方經常可以看到泥作工匠們，先在牆壁上將白色泥漿塗抹平坦後，再將鐵粉均勻地噴塗在尚未乾燥的潮濕灰泥上。當鐵粉氧化生鏽之後，整個灰泥牆壁會呈現出一種溫暖的黃褐色調。

日本工匠在灰泥牆壁上貼壁紙時，為了避免特定昆蟲的幼蟲啃噬，而損傷了壁紙的表面，並不使用稻米製成的漿糊，而以某種類似冰島地衣的海草取代，利用海草黏稠的成分，當做膠合劑使用。這種材料可以在紙張上塗抹上膠，也可以用來把幾張紙層疊黏合，製作出硬挺的紙板。

灰泥牆壁的房間通常會貼上壁紙，而且，不論是上色的壁面，或是單純的灰泥壁面，習慣上都會貼上日文稱為「腰貼」的壁紙。這種糊貼在從地板到高度二英尺或更高位置壁面的壁紙，是為了避免衣服被灰泥牆壁弄髒，而一般的房間也可以看到這種貼壁紙的處理方式。

欄間的裝潢設計和藝術性

日本住屋的室內裝潢呈現精簡而樸素的樣貌，乍看之下沒有太多擺設的房間，實際上，很多地方展現了裝潢工匠的巧思和藝術品味。雖然床之間和違棚的空間大同小異，但是設計的樣式和裝潢的方法卻千變萬化。此外，門檻和床柱、展示櫥架和小櫥櫃、藝術家可在表面用筆揮灑創意的隔扇，以及所運用的各種木料，都讓工匠職人們有發揮特殊裝飾技藝的機會。

天花板的結構雖然比較缺乏變化，但是仍然適合展現匠師的精湛裝飾工藝。不過，若要採取突破傳統的嶄新造型，由於天花板的面積廣闊，裝潢所需的經費較為昂貴。在室內裝潢設計的重要性方面，天花板僅次於茶之間和違棚（當然不是指以輕薄木板和條狀橡木建構，且隨處可見的普通天花板）。對於日本室內的裝潢設計，我個人認為「欄間」（日式楣窗）最能展現工匠的精巧技藝，也最能吸引設計師的目光。雖然欄間所涵蓋的面積很小，但是卻需要在木板上進行雕刻，或是施作細膩的鏤空幾何圖樣格紋，以及各種穿透式的精密裝飾設計。

欄間的裝飾性力度和卓越的技藝表現，室內的其他裝潢設計都無法比擬。

日本房間內的橫楣，是指從房間某一側面，橫跨整個房間到另一側面的一根橫木。這根橫木的高度從地板算起，大約六英尺左右（圖103），而且橫楣朝下的表面刻鑿著讓隔扇滑動的溝槽。橫楣到天花板之間的空間高度，取決於房間本身的高度，一般大約二英尺或稍高些。不過，由於日本人的平均身高比西洋人士矮，所以橫楣的高度也比美國房屋的門楣高度低。日本房屋內的低矮橫楣，對於許多外國人如果從地板起算，橫楣本身的高度大致上都相同。

士而言，是一件相當困擾的事情。當外國人要從某個房間，進入另一個房間時，頭部經常會撞擊到橫楣。

欄間是指橫楣到天花板之間的空間，而這個空間正好自然地提供日本工匠們，另一個發揮創意和精湛技藝的場所。美國住屋內折疊門上方類似日本欄間的部位，通常只施作簡單的灰泥隔間板。一般日本住屋內的欄間，習慣上會分割為兩塊或更多的板狀區塊，但是以規劃為兩個板狀區塊者居多。在欄間這個區塊內，日本的設計師和木匠們有充分的空間，盡情地發揮創意和技藝，施作出令人驚艷的室內裝潢傑作。

日本欄間的設計樣式當然是千變萬化，其中包括菱形和幾何圖樣的設計。每一個板狀區塊，皆由經過精心設計和雕刻的單塊木板構成。木板上除了所設計的圖樣之外，其餘的部分都被削掉，形成穿透式的鏤空狀態，使屋內的暗黑陰影，成為烘托精美設計圖樣的背景。此外，欄間也許是在一塊杉木的薄板上，雕刻出鳥類、花卉、水波、龍或其他形態的鏤空圖樣。鏤空花窗的手法也經常被運用在欄間的裝飾上，而美國現在也從日本輸入類似這種鏤空的裝飾面板，但是鏤刻的裝飾圖樣較大。橫楣的鏤空花窗看起來非常輕盈而精巧，其實製作得相當堅牢，所以，很少看到這種雕花面板，出現局部脫落或破損的情況。

圖144顯示箱根一個村莊老屋的欄間裝飾設計樣貌。這個

圖144　箱根村欄間的幾何形鏤空圖樣

圖 145　竹桿構成的欄間設計

房間非常寬大，欄間由四塊鏤空花窗面板組成，整體的長度接近二十四英尺。這個區域普遍喜愛以竹子構成的輕盈風格設計欄間，圖145為經常可以看到的簡約式竹桿窗格的欄間樣式。我曾經在東京的一棟住屋內，看到採用瓷器製作的欄間設計（圖146），中央垂直的竹幹呈現深藍色的光澤，橫向的細竹桿則為白色。在兩個相鄰的房間之間，除了鏤空雕刻的圖案之外，其他花窗設計圖案之間的空隙，也能夠彼此相通。在關閉隔扇時，這些欄間上彼此互通的間隙，就能讓房間獲得較佳的通風效果。圖147是普遍可見的鏤空花窗面板，與竹子欄柵組合的欄間裝飾樣式。

欄間的設計和施作需要非常精湛的技巧。木雕工匠首先在一塊堅實的木板上，進行設計和描繪圖樣的作業，然後將圖樣以外的木料削除，只留下所設計的圖樣，最後再進行細緻的整修與研磨作業。

大和地區五條地方的一間古宅的欄

圖 146　東京地區的瓷質欄間設計

圖 147　竹桿欄柵與木板鏤空圖案的欄間設計

間，有塊長度與房間等長的單片式鏤空花窗面板。圖148顯示在單片木板上，雕鏤出以竹子欄柵支撐菊花的獨特設計，而鏤空花窗面板的雙面，都以相同的精雕細琢技巧，雕鏤出細緻的花卉和葉子。事實上，欄間的鏤空雕花圖樣，就是以相鄰的兩個房間都能觀看為基本原則。我經常注意到許多古屋的欄間，都採取這種雙面皆可觀賞的設計方式。在肥後地區八代地方的古老住屋內，看到如圖149這種非常華麗的欄間設計樣式。雖然這個欄間區分為兩塊鏤空的花窗面板，但是所設計的圖樣，卻從其中的一塊面板，延續到另一塊面板。

面板上所描繪的圖樣是一種鄉村引水設施的絕美畫面，其中的木質導水溝槽（木樋）是以樹木的枝幹支撐，並且加以綑綁固定。圖樣中某種水生植物修長葉片的末端，由於枯朽而形成破損的邊緣。這塊雕花鏤空圖案的木板，厚度不超過一英寸，但是所設計和雕刻的圖樣，卻呈現令人驚艷的浮雕效果。在欄間的雕刻圖樣上，似乎有某種近似粉筆的白色物質，填塞在雕花圖樣的間隙裡。這種現象可能是事先使用白色顏料，刷塗所有雕刻的圖樣之後，再磨掉圖樣表面的白色物質而形成的效果。這棟住居相當的古老，而且是由某位名不見經傳的在地木工職人，負責室內裝潢的設計和施作。

日本有一種頗為引人注目的實際狀況，就是在偏遠地區的各個

208

圖149　肥後的八代地方的鏤空雕花設計的欄間

圖148　大和地方五條村鏤空雕花設計的欄間

小城鎮和村莊裡，都能夠找到具有設計和施作精美雅致雕刻能力的工匠職人。我發現在日本全國各地，到處都存在著各種不同種類的工藝品傑作，這種現象證明，所有類型的工匠職人，在自己的家鄉都能夠修習專業的技藝，並且獲得相對應的工作，無須為了謀生而遠赴大都市。

換句話說，日本各地的居民，都能普及地賞識具有藝術品味的設計作品，以及精巧的製作技藝。因此，擁有各項專業技能的師匠，在任何地方都能獲得相對應的工作機會。以上的敘述，並非指日本優良的工匠職人，缺少遠赴大都市求職的機會；而是指日本各地的小城鎮和村莊裡，並不缺乏各種類型的工匠職人，而且各地區師匠分布的普及性比例遠高於美國。事實上，美國成百的城鎮和成千的村莊裡的普通木匠，僅具備興建遮風蔽雨房屋的能力。如果這些木匠想要嘗試美化房屋，只會在屋簷和每個門戶的開口處，裝上類似婦女襯裙邊緣的扇貝形流蘇或裝飾物，看起來真是毛骨悚然。如果油漆工人再刷上俗豔的色彩，那就更醜陋無比了。

我真不想再勾起這種令人難受的回憶。

在人口三千六百萬的日本全國各地，具備創作藝術作品能力的工匠職人，以及喜愛藝術作品的人士，人數都非常眾多。不過，在人口五千五百萬的美國各地，只有在人口非常眾多的大都市中，才能找到類似日本的優良藝術作品；其餘的地區並無法看到許多藝術作品，而具有鑑賞能力和藝術品味的人士也相對稀少。

我曾在名古屋一間貧苦人家的房屋裡，看到一個非常獨特而精簡的欄間樣式。這個欄間由兩塊輕薄的木板構成，其中一塊為淺色的杉板，另一塊則為深色的杉板，兩者皆切割成山巒相連的輪廓線。這兩塊杉板採取前後並排的方式，形成從房間的兩側都可看到山脈綿亙蜿

蜓的景象。圖150顯示這種簡約型欄間設計的概略樣貌。日本利用欄間和中楣裝飾面板等特定部位的鏤空和裝飾設計，達到房間通風效果的許多方法，也許能夠有效地應用在美國住屋室內裝潢設計之上。

窗戶的樣式和設計

當關閉房間的門戶之後，光線會穿透紙拉門照射到室內。日式住屋的紙拉門，就等同於西式房屋的窗戶。通常窗戶是指在固定式隔間牆上的特定開口，不過在許多情況之下，日式紙拉門已經逐漸喪失了原有的機能，甚至被修改為僅具有裝飾的特性，而不具備任何窗戶的功能。日式紙拉門的樣式千變萬化，而且常常安裝在房間內令人驚訝的位置。這些紙拉門的開口可能在接近地板的位置，也可能靠近天花板。如果相鄰的房間有固定的隔間牆壁，這些開口就會出現在隔間牆。類似的開口也可能設置在區隔床之間和違棚的隔間板之上。在與床之間外緣有些許距離的隔間板上，經常會設置一個窗戶。這個窗戶通常為四方形的型式，並且能夠以紙拉門關閉窗戶。紙拉門框架上緣的橫木條兩端都向外

圖150　名古屋尾張地方由兩塊薄板構成的欄間設計

圖152　窗戶的紙拉門的骨架

圖151　窗戶用的紙拉門

凸出，因此可掛在鐵鉤上固定位置（圖151）。如果窗戶靠近床之間時，附帶的紙拉門會掛在房間的外側。這種懸掛在外側的方式，從室內看起來外觀較為美觀。若是窗戶位於靠近盥洗缽的隔間牆壁時，則紙拉門會懸掛在房間的內側。紙拉門有時候也會安放在窗戶上方或下方的溝槽條板之下，紙拉門會製作為左右各一扇拉門的型式。當做窗戶或木棒上，並且經常安裝在雙層隔間板之內。在這種情形使用的紙拉門的框架，常常呈現令人讚嘆的雅致品味。圖152呈現幾何圖樣的設計，而圖153則顯示出一座山峰的形狀。這些裝飾性的拉門框架，採用非常輕薄的白松木條製作，而且必然是將細木條固定在紙張上。因為除了採取這種方法之外，這麼輕薄細緻的框架將無法維持在固定的位置。

我在名古屋的一間老宅內，看過一個獨特的深色杉木板隔間牆，牆上有個直徑五英尺的圓形窗戶。這個窗戶採用一塊淺色的杉木面板，上面雕刻著極為纖細雅致的鏤空海浪圖樣。當戶外的光線穿透這些變化多端的鏤空圖

圖153　窗戶的紙拉門的骨架

樣時，許多類似羊齒類嫩芽般卷曲的奇特浪花造型、優雅起伏的長浪，以及波浪翻滾時懸空濺起的圓形水珠，呈現出令人魅惑的視覺效果與極致的美感。

如果這些窗戶安裝在二樓，就會規劃設計為能夠俯瞰美麗的庭園，或眺望遠方的景色。

為了達到上述的目的，窗戶通常設計成圓形，但是有時也會採用新月形或扇形的樣式。事實上，日式窗戶開口造型的設計樣式，簡直是琳瑯滿目不計其數。這種類型的窗戶不一定會搭配紙拉門，但是通常會安裝以竹子或其他材料製成，並採用某種特定裝飾方式的花格窗欄。

位於房屋外側的窗戶，不僅會安裝紙拉門，也可能會搭配具有裝飾性的花格窗欄。圖121位於違棚旁邊的大型圓形窗戶上，以竹子製作而成的花格窗欄，顯現出極為優雅的設計風格。

針對書法用途所規劃的寫字檯的凹入空間而安裝的窗戶，最能引起人們的注目。這種窗戶的框架可能會上漆，而所搭配的花格窗欄和紙拉門，通常都是木工職人精采絕倫的傑作。

樣式和結構奇特的窗戶，通常配置在某些廊道上，或是通往緣廊盡頭廁所的位置。附圖154顯示從室外觀看類型的窗戶。這個開口造型非常奇特的窗戶，內部安裝著鐵棒，下方木作裝潢

圖154 獨特的窗戶設計

的組成構件，是以杉木樹皮和淺色木板製作的可替換面板。

這種日文稱為「窓」的窗戶，開口的造型樣式千變萬化。雖然本章節只舉出少數例子加以解說，但是讀者對於日式窗戶開口的整體性裝飾特徵，應該會獲得某種程度的理解。

針對涼亭的其他窗戶樣式，我將在後面與庭園相關的章節中，以少量的插圖和文字敘述加以解說。

屏風的樣式和設計

由於住屋內部開放式的特性，導致日本發展出各式各樣的活動式隔屏、竹簾、布幔、門簾等物件。工匠職人獨創性的巧思和精湛的製作技藝，都投注在製作這些精美絕倫的物件之上。眾所周知的屏風，值得以較多的篇幅來加以解說。屏風是由數塊雙面貼著強韌厚紙的面板所構成，並且可以折疊收合。屏風的外框是以細窄的木條製作而成，表面可能上漆或保留木材的原色。每塊屏風面板外框的四個邊角，都安裝著精美的金屬護套，外框的內側則裱褙著寬窄不一的錦緞，錦緞的內緣又貼上一條較為狹窄的緞帶。緞帶內側的整塊面板和空白區域，就留著讓藝術家們盡情地揮灑創意。整組屏風的構成，可能是在每塊面板上單獨繪製一幅幅圖畫，不過，通常是在整組屏風上，繪製具有連貫性的風景畫或其他構圖的藝術作品。許多日本偉大的藝術家，都曾經在屏風上留下他們最傑出的作品，而這些擁有名家真蹟的屏風則價值連城。

豪華燦爛的金箔搭配無比絢麗的裝飾繪畫的屏風，現在非常罕見，而且幾乎無法尋獲。

這種屏風的正面可能描繪著構圖宏偉的風景畫，背面也許只有在表面上單純地黏貼金箔，或者描繪著黑色的松樹和竹子的圖樣。我曾經聽說過，由於古老金箔屏風上的金箔非常厚重，因此，為了盜取屏風表面的黃金，經常發生破壞珍貴屏風的藝瀆行徑。

六塊面板構成的折疊式金箔屏風，在所有室內裝潢的道具之中，毫無疑問屬於最為昂貴的財產。事實上，沒有其他的裝潢設備會像金箔屏風般，運用到那麼繁複而絢麗的裝飾技藝精緻的上漆框架、華美的金屬護套、黃金材質的錦緞飾邊，以及讓藝術家們當做畫布來揮灑創意的區域（六塊面板構成的整組屏風，雙面合計約有高度五英尺、寬度二十四英尺的區域），都讓屏風呈現出千變萬化的瑰麗裝飾美感。屏風鍍金處理後的金箔，使光線的反射變得柔美，並且呈現出溫暖而絢爛的色澤。利用折疊式屏風可自由調整位置的特性，可因應各種光線的變化，調整出觀賞繪畫作品的最佳陳列角度和位置。

目前所論述的最佳陳列角度和位置。

一整套的正統古老屏風。如果某人擁有這種整套的珍貴的古屏風，就會覺得本身整套鴻運當頭無比幸運。圖155為日本著名畫家狩野常信描繪冬季景色

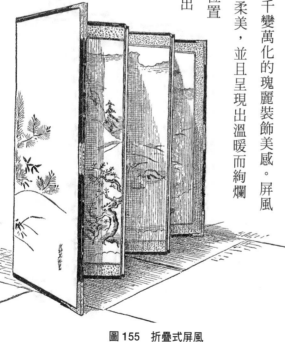

圖155　折疊式屏風

勁的筆觸，描繪出松樹與竹子的美妙形態。圖156顯示屏風框架上一個邊角的精緻金屬護套。通常這種屏風由兩塊或三塊折疊式面板組成，但是也有由六塊面板組成的情形。當整套屏風不使用的時候，就會先套上一個絲綢製成的袋子，然後收納在一個窄幅的長型木箱內（圖157）。

這個木箱就像其他的五斗櫃、衣櫥、有抽屜的衣櫃等家具一般，兩邊有長長的提把。如果將提把向上提起時，就會凸出於箱子或櫥櫃的上緣，形成能夠讓木棍順利穿過的環狀提把。萬一發生火災時，可由兩位男人將木箱挑在肩膀上，迅速地搬移到安全的地方。

當屏風展開後直立在地板上時，有許多不同的裝置，能夠防止位於兩端的面板，受到風的吹拂而發生搖晃的情形。這些裝置也許

的古老屏風。另外一組屏風，也是由狩野常信所描繪夏天的景色，而這套古屏風約有一百七十年的歷史。這套屏風的背面是以鮮亮而逍

圖156　屏風邊角的精美金屬護套

圖157　收納屏風的木箱

圖158　屏風的腳座

是以金屬製作成各種型式的屏風底座，或是如圖158顯示的陶土製作的底座形狀，而屏風兩端的面板可卡進這種沈重底座的凹槽之中。

在某些特定節慶的期間，京都通衢大道兩側的居民，依照慣例會打開住家的門戶，展示他們珍藏的屏風。人們在這個時候，可沿著街道觀賞各戶人家所展示的絢麗屏風。

京都與更為南方地區普遍可以看到的一種屏風，是將竹子和蘆葦切割為纖細的細桿，然後併排插入每塊屏風的面板之中。這種可在夏季使用的屏風，在打開來的時候，能讓某種程度的光線和空氣，穿透屏風而進入室內。

日文稱為「風爐先屏風」的雙片折疊式低矮屏風，是安置在泡茶時燒開水的火爐前方，其目的是為了遮擋住火爐，避免風的吹拂，讓火爐的灰燼在房間內飛揚。這種屏風的設計樣式繁多，圖159顯示一種裝有垂直角度側翼的堅固木質屏風。屏風的面板是採用蘆葦製作，同時在角落處裝設一塊小小的棚板，可在上面放置泡茶的道具。

在古老風格的玄關中，經常會安放一個以兩個橫向的腳座支撐，而且框架很扎實的木質屏風。這個日文稱為「衝立」的

圖159　火爐用屏風

圖160　陶製迷你屏風

圖161　單片式矮屏風

顯示一種陶器或瓷器材質的迷你型屏風。這種超小型屏風的功能，是在磨墨的時候，放置於硯台的前方，避免墨汁飛濺到榻榻米之上。圖161顯示另外一種單片式屏風的型式。這種屏風的底座上面，裝著兩組直立的支架，一塊貼有堅韌厚紙的面板，則利用支架固定在垂直的位置。

矮屏風，屬於玄關處的家具之一。這種矮屏風常常會塗上金漆做為裝飾，而且高度比一般的屏風低矮。在古老的日本圖書中，經常可以看到這種類型的屏風。圖160

簾子的樣式和設計

當卸除紙拉門之後，陽光和空氣會進入寬敞的室內。由纖細的竹條或蘆葦製成的簾子，可當做遮陽簾使用。這些簾子通常懸掛在遮雨簷邊緣的下方，或是吊掛在房間的外側。這些簾子可以向上捲繞後固定，或是向下垂墜成為任何需要的長度。簾子上面也許是沒有任何圖

樣的單純素面，或者有藤蔓或葫蘆，以及其他傳統的精緻圖樣。有些簾子可利用調整竹節排列的位置，產生Z字形鋸齒狀或其他圖樣的設計（圖162，A），或是在竹條下緣切割出方形凹槽的方式（圖162，B）形成圖樣，並且利用室內的陰影當做背景，襯托出圖樣的形態（圖163）。這些遮陽裝置日文稱為「暖簾」，若以竹子製成則稱為「簾」。

在某些日本圖書中，經常可以看到圖164所顯示的一種稱為「几帳」的布簾。這種裝置是在一個上漆的底座上，撐起兩根垂直的棍棒，上方架著類似毛巾架的橫槓，然後從上面懸垂一塊下緣延伸到地板的布幔。我不曾實際看過這種裝置，但是推測可能是大名宅邸內使用的器物。

在門口與走廊通道上，經常可以看到一種以繩索串上一段段短竹管，並且以一定的間隔，

圖162　竹簾

圖163　竹簾

圖164　布簾

簾。這種門簾的樣式繁多，目前日本也外銷許多以玻璃珠和蘆葦桿製作的精美串珠門簾。

　　布質門簾通常懸掛在廚房，或用來遮蔽類似私密小室的隱密空間。門簾所使用的布料，可依照一定的間隔，切割成一系列的長布條。這種布質門簾不太容易隨風擺盪，但是人們進出門戶時卻很容易穿越（圖166）。在日本商家的門口，可以看到類似的布質門簾上，切割出縱向的間隔狀

夾雜著黑色樹木果實的串珠型門簾。圖165顯示這種串珠型門簾的局部形態。這種門簾除了具有良好的遮蔽功能之外，人們在穿過掛有門簾的門戶時，也無須特意掀起門

圖166　下緣開裂的門簾

圖165　串珠型門簾

裂縫，因此在一般風吹的狀況下，門簾並不會隨風飄盪。

本章節所敘述的內容，當然無法詳細列舉許多其他樣式的屏風和門簾，但是已經涵括了一般常見的樣式。

注釋

1　美國人所認知的所謂 Japanesy（日本風格）的香氣，是指從裝有日本器物的木箱裡散發出來的氣味。

2　在平面圖97中，P是八疊的房間；D和L是六疊的房間；S是四・五疊的房間；B、H和St.是三疊的房間；S、R和V是二疊的房間。

在平面圖98中，P、與P相鄰的B是八疊的房間；B是六疊的房間；W、R和S是四・五疊的房間；H、S、R是三疊的房間。

3　以下為插圖99各個房間名稱的簡略說明：

上り場（上がり場 Agari-ba，「上がり」代表「上去」，「場」代表「場所」）是從浴室出來時，所站立的一個平台或場所；茶所（Cha-dokoro）為供茶的場所；下段（Ge-dan）為介於主要客房內地板較為低矮的房間；上段（Jo-dan）為主要客房內地板較高而且較為高貴的房間；入側（Iri-kawa）為介於緣廊和房間之間的通廊；上の間（Kami-no-ma）為與「上段」性質相同較為高貴房間；次の間（Tsugi-no-ma）為與「下段」性質類似的房間；化妝の間（Kesho-no-ma）為化妝的場所（「化妝」是在臉上撲粉的意思）；納戶（Nan-do）為儲藏室；中壺（Nakca-tsubo）為四周被建築物圍繞的中庭、押入（Oshi-ire）為收納棉被等物的壁櫥（「押入」代表推進去的意思）、廊下（Lo-ka）為走廊；溜まり（Tamari）為待客室；詰所（Tsume-sho）為僕傭待命的場所；湯殿（Yu-dono）為浴室；緣座敷（Yenznshiki）為位於最邊緣的房間；渡り（Watari）為穿越而過的場所；簀の子（Sunoko）為竹製的棚架或平台。

4　關於「寢所」（bed-place）的進一步描述，請參閱第八章的內容。

第四章

室內裝潢（續篇）

廚房

不論是在日本或是在美國，做為住屋必要空間的廚房，其型式和格局都相當多樣化，城鄉的差異性也很類似。例如：美國和日本鄉村富裕階層的廚房，格局通常都大而寬敞，採光和通風也很優良。廚房不僅是做為準備膳食和洗滌餐具的地方，同時也當做用餐的場所。不過，美日兩國都市中普通住居的廚房，大多狹窄而陰暗，缺乏足夠的採光，無法舒適地料理菜餚。日本都會中一般階層住屋的廚房，並沒有特定的使用空間，不像其他房間般整潔而且具有明確的區隔。這種廚房通常是位於狹窄的門廊，或是屋頂簡陋的小屋，而且也甚少裝設天花板。廚房上方裸露的橡木，被油煙燻得黝黑，而唯一能提供陰暗室內採光的天窗，也成為排放煤煙的出口。由於日本都會住居的庭院位於住宅的後方，而且將最好的房間規劃在面向庭院的位置，因此，廚房通常會安排在面向街道的一側。廚房面向街道比較方便和魚販或菜販進行交易，出入也方便。如果同樣的配置出現在美國，包肉紙和飯後殘餚很可能散落在屋前的小草坪上。鄉村住居的廚房一般都位於房屋的尾端，而且通常屬於類似門廊延伸出來的開放空間，並成為便於放置木盆、提桶，以及儲存冬季薪柴的場所。

公共旅館、鄉村裡的大型住家，以及都市裡許多大型的茶屋裡，習慣上會在墊高的木質地板中，分割出一塊日文稱為「土間」的狹長區域。土間的地板是經過壓實處理的泥土地面，而這條狹長的區域，就成為從街道直通住屋內部，甚至直達後方庭園的一條通道。這條泥土地面的通道，能夠讓人們從戶外直達住屋內部的中心點，而無須脫下鞋子，而搬運貨物的服

務人員或僕人，也能將客戶的行李和寄放的物品，直接送到榻榻米上。由於旅館賓客所搭乘的轎子，能夠直接抵達住屋的內部，並且在本身住宿的房間門口下轎子，所以更能維護賓客的隱私。一塊寬大的木板或是其他移動式的平台，會架設在通道上當做橋樑，因此住宿的賓客能夠光著腳丫或穿著襪子，在旅館中自由走動。

公共旅館的櫃台、公共休息室和廚房，大多設置在這條通道的一側。公共休息室的草葺屋頂和粗重的橡木被廚房的火煙燻得黝黑，灰黑的蜘蛛網像褪色的彩帶般懸掛在屋角，爐灶散發出來的通紅火光，使整個空間瀰漫著詭譎的氛圍。而這個公共空間可當做照料孩童、縫紉衣服，以及從事各種家事的場所。前面所描述的內容是日本北部地區鄉村住屋的樣貌，尤其是指將火爐安置在住屋中央的北海道阿伊努人地區的房屋。鄉村富裕階層住居內的廚房較為寬敞，而且為了方便起見，水井一般都設置在同一屋頂下靠近廚房的位置。日本住居內的廚房用水量非常大。如果水井位於室外，則會在井邊設置一個儲存井水的水槽，並且裝設一根導水的竹管，將水槽內的井水輸送到廚房內的大水缸內。水井周遭經常潮濕而凌亂不堪，散落在井邊的蔬菜、稻米、碗碟，以及所有的餐飲器皿，幾乎都沾滿了水。

圖167是武藏西部地區冑山地方的一間老廚房的速寫圖。這個廚房已經有接近三百年的歷史，屬於日本一位獨立的富裕農人所有。廚房的正面有一個大型木製的水井，上面懸吊著滑輪和操控的繩索。靠近水井的位置有一個水槽，並且利用一根導水的水管將井水輸送到住屋的其他區域。爐灶（竃）位於廚房的左側，再往後方則有一個半開著隔扇的房間。在水井的正後方，可以看到兩個女孩正忙著準備晚餐的情景。當晚餐準備妥當之後，會將裝有菜餚的

碗盤，放置在有點高度的上漆餐盤（膳）中，然後端到用餐的場所。爐灶的旁邊有一個以矽藻土製作的移動式小道具，可當做小火爐（七輪）使用。日式房間稍微有點高度的地板，大多鋪設著寬幅的厚木板，而廚房也採用木質地板，並且經常呈現滑順而有光澤的質感。

圖168顯示一般造型的廚房爐灶。這種爐灶是將磨碎的磚瓦碎屑，與泥土或黏土混合攪拌後壓實成型，外側則以黑色的泥漿均勻地塗抹修飾。這個爐灶的正前方有兩個凹入的開放空間，做為燃燒柴火之用，前面則裝設一個可堆積灰燼的牢固木架子，下方的空間可存放薪柴和木炭。此種爐灶有時候會以銅做成相同的樣式，上方有個小開口，可裝入清水後加溫，再把溫酒的小酒器浸入熱水中隔水加熱，這樣就不會讓熱水摻入酒中。

圖168　廚房的爐灶

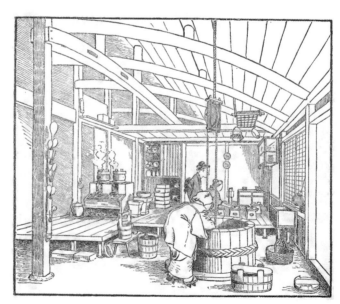

圖167　背山地方古老農家的廚房

圖169　廚房爐灶與排煙設備

式，並且與美國火爐的設備類似，在尾端裝設一個煙囪。這棟房屋的屋主告訴我，他們的家族使用這種樣式的爐灶，至少有三個世代之久。這個廚房的地面上有一個水槽，上面倒置著一個飯鍋。水槽的旁邊有個巨大的水缸，而舀水的水杓和裝水的水桶，則放置在附近便於取用的地方。水缸上方有個棚架，架上放置著許多提桶和木桶。廚房裡的一根柱子上，懸掛著一個竹幹切削孔洞後製成的置物筒，上面插著燒烤串叉、木製杓

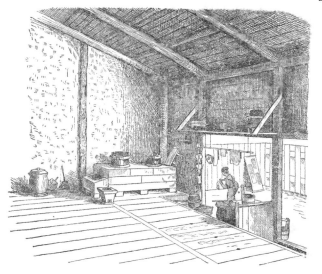

圖170　都市住屋的廚房

圖169顯示東京今戶地方住屋內的另一種廚房，爐灶上方裝設一個鐵片製成的遮罩，可將炊煙排放到室外，這種裝置或許可算是現代化的設備。

圖170是東京地區一間廚房的速寫圖，其中的爐灶屬於石質密閉型的樣

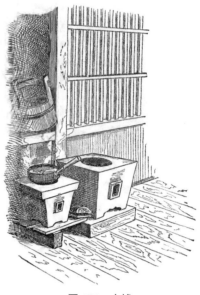

圖171　火爐

子、飯匙等物品，下方有一個收納肉刀和魚刀的盒狀刀具架。橫向懸掛的一根竹竿上，披掛著幾條毛巾，以及將要用來烹煮鮮魚清湯的兩個大魚頭。在靠近爐灶口的柱子上，吊掛著一個粗糙的鐵網篩子，用來篩取灰爐中尚未燃燒殆盡的細碎餘炭，以達到節約能源的目的，而柱子旁邊的有蓋容器，是做為儲存剩餘的木炭之用。燒

開水泡茶用的矽藻土小火爐，則置放在爐灶的附近。

圖171更為明確地顯現這種日文稱為「七輪」的小火爐的樣貌。這種燃燒木炭的小火爐，適合烹調少量的菜餚和燒開水之用，是一種既經濟又方便的廚房道具。為了使爐火燃燒旺盛，通常使用扇子搧風，來取代鼓風器。此外，廚師們把自己的肺臟當做鼓風器一般，使用一種竹幹製作的短吹筒，鼓足氣力吹旺爐火。

圖172清楚地顯示幾乎每個廚房都必備的一個竹製置物筒，以及下方的刀具架。通常公共旅館的廚房

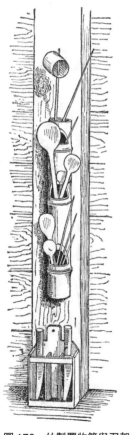

圖172　竹製置物筒與刀架

圖174　鄉村住屋的爐火

門口大多面對著街道，路人可以看到廚師們熟練地烹調料理的身影。美國的牛排館也經常採用相同的方法，特意展示正在燒烤肉排的烤肉架，以及燜燉菜餚的情景，以刺激人們的食慾，達到吸引饕客的目的。

圖174顯示日本北部及其他地區常見的廚房設備。爐火被安排在房間的中央，一個水壺用鐵鍊懸吊在爐火上方，其他的水壺則緊挨在周圍取暖。水壺的上方懸掛著一個格柵狀的棚架（火棚），利用從下方爐火上升的火煙，將吊掛在棚架下面的魚類和肉品，燻製成煙燻食品。

有時候一個稻草扎成的大草捆，會掛在棚架的下方，上面插著許多用尖叉穿刺著小魚的魚串，好像是插滿了針的針包。

圖175顯示一個更為精巧的道具，下方吊掛著燒開水的鍋子。這是一個附有奇特的聯結裝置的複雜結構，能夠自由地調整出所希望的高度。

我在農舍看過一個簡單的竹製道具（圖173），同樣具有自由調整高度的功能。這種鉤的日文稱為「自在」，代表

圖173　自在鉤

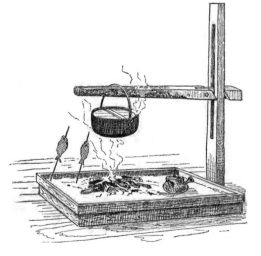

圖175　精緻巧妙的爐火設備

能夠「自由自在地」調整高度的意思。圖175的正前方有一個銅製的方形盒狀器具，上面有兩個圓形的開口。這個銅製的方盒內裝水之後加熱，可做為溫燙日本清酒或紅酒之用。圖片中有一雙火鉗插在火爐邊角的灰燼中。火鉗是由兩支類似筷子的鐵製長棒組合而成，頂端附有一個圓形大扣環，可避免單支火鉗散落他處或遺失。使用這種火鉗夾取燃燒中的木炭時，需

要相當熟練的技巧。如果不太習慣或手腳笨拙，圓形的扣環會妨礙火鉗尖端的夾合動作。

我曾在搭船順流而下到北上川的船上，看過一種可在火爐上懸吊鍋子的裝置。雖然我從未在一般家庭中看到這種器具，但是根據推斷，可能是日本北部地區的民家在使用。這種奇特的裝置是由一根中央刻鑿有狹長溝槽的直立柱子，以及一支連結溝槽的水平橫槓所構成，因此，只要移動水平橫槓的位置，就能夠調整出任何高度。參閱圖176的插圖內容，將比任何文字敘述更能了解這種裝置的結構和功能。

圖176　懸掛鍋子的可調式裝置

地板

在前面的章節中，已經提及，日本的房間內幾乎都鋪設著榻榻米，因此本章節無須特別贅述。不過，榻榻米的下方通常鋪著粗糙的木板，而且木板之間有不規則的空隙。如果住屋有個較為正規的玄關，則玄關的地板會採用寬幅的厚木板。日本住居的地板表面，經常保持象牙般光滑和柔順的狀態，則玄關的地板會採用寬幅的厚木板。日本住居的地板表面，經常保持象牙般光滑和柔順的狀態，令外國人頗感驚訝。鄉村住屋有部分房間的前面，經常可以看到表面非常光滑的木質地板，人們行走時，可能常常看到光可鑑人的地板上，映照出對面的庭園景觀。鄉村旅館房屋前面的地板，經常會鋪設著厚實的木板。不過，榻榻米地板才是日本從北到南最普遍的地板型式。

商家面對街道的房屋前端，榻榻米通常只鋪設到離門檻約數英尺的位置為止，而門檻到榻榻米前緣的空間，則屬於泥土的地面。由於榻榻米地板比泥土地面高出許多，因此，地板前緣到泥土地面的空間，會裝設著素面的木板，或是鏤刻著花卉及其他傳統圖樣的隔板。這些隔板隨時都可以拆卸下來，並利用地板下方的空間，收納鞋子、雨傘等物品。

當外國人逐漸明瞭日本住屋的特性之後，對於屋內幾乎欠缺所有必要設備的景象，都感到十分驚訝。而美國一般住屋的櫥櫃內，凌亂地塞滿了雜物，閣樓則宛如松鼠巢穴般邋遢髒亂。造成這種差異的主要理由，是日本人不像美國人一般，具有收藏自認為以後可能會再使用的雜物和廢品的貪婪概念。如果這種概念發展成一種狂熱的癖好，則人們的閣樓和小屋將成為塞滿各種物品的雜貨鋪。日本人將數量不多的必要物品，收納在箱盒、櫥櫃，或是地板

下面的空間裡。

大多數的廚房、緣廊、玄關和所有的走廊，都鋪設成木料的地板。富裕階層房屋的地板下方，會施作黏土混合砂礫和灰泥的塗層，或是鋪設成碎石地面。

日本住屋的室內可以發現各種不同型式的櫥櫃，大型的壁櫥附有滑動式的隔扇，可存放衣服和寢具；類似美國五斗櫃的有抽屜的衣櫃（簞笥），經常會收納在大型壁櫥裡。此外，壁櫥也是行李箱和各種箱盒的儲存場所。日本室內難得看到高大的壁櫥，但是美國的每個房間，都把大型壁櫥視為必要的設備。日本室內會利用特定的凹入空間，設置低矮的碗櫥或櫥櫃，上面則形成一個有較大縱深的開放性棚架。廚房內的碗櫥或類似的設備，是做為收納碗盤等餐具之用。在近江地方普遍可以看到一種下面附有櫥櫃的棚架式碗櫥，上方的棚架陳列著大型的餐碟。廚房內經常將數個櫥櫃互相堆疊，形成階梯狀的組合式櫥櫃，而且這個櫥櫃通常會裝設開闔式的絞鏈門。通常這種櫥櫃存放著床單、棉被、枕頭、燭台，以及照明燈具等物品。圖177顯示這種堆疊式櫥櫃的樣貌。玄關有時候也會有一個收納木屐（下馱）的櫃子，後續的章節將針對這種櫥櫃進一步解說。

圖177　廚房的櫃子、抽屜、棚架與堆疊式樓梯

樓梯

絕大多數的日本住屋都屬於單層的平房，而且就像美國的平房一般，很少利用屋頂到天花板之間的夾層空間，裝設樓梯的情形也不太普遍。如果有裝設樓梯，其結構也很原始而簡略。我不曾在日本住屋內看過與建築結構結合在一起、將下方以底板封閉的樓梯；也沒有發現過在美國住屋內常見的低矮踏步面的寬闊樓梯，以及螺旋式的樓梯。日本兩層住屋所裝設的樓梯，實際上的形狀等於坡度陡峭的梯子。這種梯子是將做為踏板的厚木板，以榫接的方式與兩塊側板嵌合在一起。這種梯子的坡度太過於陡峭，因此，爬樓梯的人必須側著身體向上爬，否則膝蓋會撞擊到上面的踏面板。日本的樓梯很少裝設抓握的扶手等設施，如果有的話，充其量只是一根固定在牆壁上的木條，或是以相同方法固定的繩索而已。樓梯踏面板前方通常並未裝設踢板，屬於中空的狀態。不過，若是樓梯的後方面對著開放式的房間時，則會釘上木質的踢板。

皇室庭園中一間美麗的房屋內，最近安裝了一個造型極為精純而簡約的樓梯和扶手（圖178）。

日本的旅館和大型農舍中，經常可以看到類似馬椅梯型式的叉梯，這種梯子可因應需要的情況自由地搬移。除此之外，另外一種相當普遍的樓梯，是以數個不同大小的方形收納箱盒互相堆疊，形成類似由塊狀積木組合而成的梯

圖178　樓梯扶手

圖179　緣廊的矮梯

階。此種精簡的階梯結構是由若干個獨立的區塊構成，因此可以分別拆散及重新組合。這種堆疊收納櫥櫃的樓梯型式相當多樣化，圖177所顯示的此種樓梯，最初的兩層梯階是由封閉式的箱盒構成，其次為一個側面附有拉門的低矮碗櫥，其邊角正好成為第三層梯階，而碗櫥上方堆疊著可從側面拉出抽屜的三個收納箱，形成往上堆疊共三個梯階。接著，一個高櫥櫃做為最頂端的兩層或三層梯階的支撐物。這種櫥櫃通常有一個絞鏈開闔式的門，而這種型式的門很少出現在日本一般的住屋內。櫥櫃內靠近地板的最下層，收納著照明燈具、高腳燭台，上層則存放著棉被和枕頭，或做為放置餐盤和碗碟之用。日本的木質樓梯和特定的地板，表面都非常光滑，呈現類似象牙研磨後的光澤。我曾經多次檢查木板的表面，希望能找出打蠟或研磨的證據，但是並未發現任何經過表面處理的跡象。經過調查研究之後，我獲得了很奇特的資訊。原來日本人使用洗澡後的水，來潤濕擦拭地板的抹布，而人體皮膚所分泌的油分和皮脂，具有使木板表面呈現美麗光澤的效果。如果住屋擁有玄關，則會裝設二到三個梯階的樓梯，寬度約等於玄關的橫寬，梯階的踏板高度比美國的樓梯高出一些，而這些踏板通常會固定在地板的結構裡。住屋外圍的緣廊地板到地面之間，大多採用方形或不規則形狀的石材或木塊做為樓梯的踏板。若屬於木質材料的樓梯，可能會採用大樹幹的橫切塊材或是厚實的木板。其他型式的樓梯也許只是由兩塊側板，與厚木板的踏板榫接而成，或是附加非常低矮扶手的簡單樓梯結構（圖179）。這些樓梯都屬於可拆裝的活動型式，所以能夠安裝在緣廊上的任何位置。

公共澡堂男女混浴

在日本的社會生活中，沒有一種習俗像公共澡堂的男女混浴般，由於外人的無知和偏見，受到無妄的批判和誤解。但是我敢說，日本這種公共澡堂的男女混浴方式最值得推崇。不過，我並非建議美國立即依照日本的風格逐步建立公共澡堂，推廣日式公共沐浴的流行風潮。幾個世紀以來，日本人和其他東方國家的人，對於看到裸體一事都習以為常，一點也不會引發任何的關注，或覺得是不合禮儀的粗魯行徑。對於美國人而言，身體的裸露，相反地產生截然不同的效應，並且導致美國古典戲劇中，幾乎不存在裸露身體情節的悲慘結果。不過，取而代之的是，芭蕾舞劇和滑稽搞笑的歌舞雜劇中，穿著極少且緊身衣物的女性演員，卻在庶民的眾目睽睽之下，暴露出妖嬈誘人的軀體。[1]土耳其婦女看到美國基督徒女性，沒有戴上頭罩和面紗，就在光天化日之下毫不害臊地公然遊走於公共街道時，都認為此種舉止打扮不僅是粗俗而不夠端莊，甚至絕對屬於不道德的行為。不過，基督教徒婦女卻認為在自己國家裡，這種不戴面紗出門的習慣，完全符合社會認定的正當禮儀。美國女孩如果穿著浴袍出現在家人面前，會被認定為不夠端莊；但是卻在炫目明亮的燈光下，穿著低胸的馬甲出入陌生人群之中。

土耳其婦女認為美國女孩的這種行為舉止，實在令人費解。對於日本人而言，看到美國舞廳內穿著祖胸露背服裝的女孩們，緊緊地擁抱著她們的同伴，隨著激昂躍動的音樂恣意狂舞的景象，必然會認為難以想像而覺得過於狂野和墮落。日本的男孩和女孩，除了在低年級的時候，此外從來不會結伴出現在公共場所裡，也無法像美國人般一起享受愉悅的野餐、共同溜

滑雪橇，以及參加夜晚的歡樂派對，當然更不可能握手或親密地接吻。如果造訪美國的日本人，是一個心胸狹窄和缺乏智慧的三流作家，他可能會把基督教徒的特質和風土人情，描述成非常下流和傷風敗俗，而讓家鄉的人們驚愕不已。當他看到遊手好閒的人們站在街角，唯一的目的是緊盯著來來往往的每個女孩，而這些女孩似乎也是為了讓別人窺視而出現在街頭上。如果他到了海邊的度假勝地，看到一群群光著腳丫的女孩，身上僅僅披著單薄的浴衣，在燦爛的陽光下踏著輕盈的腳步，奔馳於鬆軟的沙地上，被海水潤濕的衣服緊貼著身體，而這些渾身曲線畢露的青春軀體，成為海濱成群年輕男性們的凝視目標時，不知會產生何種感受呢。

日本底層階級的人們，雖然洗澡時會男女混浴，但是整個過程卻呈現非常端莊穩重的氣氛。外國人士除非實際上親眼目睹日本男女混浴的景象，否則會認為那是不可思議的事情。雖然大家彼此都裸露身體，但是卻沒有任何猥褻的動作。儘管他們洗澡時談笑風生，卻非常專注地清洗自己的軀體，彼此之間似乎完全不在意對方的存在。外國的媒體認為，日本公共澡堂男女混浴的習俗非常粗俗下流，而經常做出毀謗和中傷的報導。我要毫不猶豫地對這種負面報導提出大膽的陳述和辯護：如果同樣都不了解外國人的成長背景，一位睿智的日本人在初次目睹外國特定的習俗和現象時，必然會認為對方不合乎禮節、舉止粗魯，而這樣的心理，會比一位睿智的外國人初次看到日本特定習俗時還要強烈。如果愛好潔淨是一種近似信仰的信念，那麼日本人可說是最重視潔淨的民族。[2] 假如在沒有任何前提條件下，單純地描述許多日本人在公共澡堂裡，泡在同一個澡池熱水中的景象，看起來似乎是一種骯髒的沐浴

習慣。如果上述的描述內容屬實，那麼美國底層階級的沐浴習慣，就相對地更為污穢不堪了。

事實上，日本的木匠、泥水匠和其他領域的勞動階層，每天通常會洗澡二至三次。他們在進入浴池內泡澡之前，都會事先清洗身體上的污垢，不像美國人很少有事先清潔身體的習慣。

所以，此種認定多人共浴是骯髒行為的陳述，其實是缺乏說服力的偏差報導。若進一步探討日本人的洗澡過程，就會了解日本人並非直接在浴池內清洗身體，而是先在浴池或泡澡桶內短暫地浸泡之後，再轉移到另外的清洗平台上，使用額外的水桶和毛巾，清洗和擦乾他們的身體。因此，日本人的入浴行為其實相當的潔淨。日本人習慣在類似穀倉般通風良好的開闊劇場，以及類似開放式帳篷結構的場地，或是冬天裡聚集在門戶和牆壁洞開的房間內，觀賞戲劇和舉辦公開朗讀會等活動。相對地，美國人則習慣聚集在演講大廳、學校的教室或其他封閉性的公寓房間內，進行公眾的各項活動。這些場地的空氣非常的污濁，導致許多參與活動的人士昏倒，或爭先恐後地擠到門口，去呼吸一口新鮮的空氣。我認為日本人看到這種情形，必然會認為這種公眾聚會污穢至極。假使某位日本人士去參加美國大型政治集會，身邊盡是這些沒洗澡而滿身臭汗淋漓的狂熱群眾，並讓自己纖弱的肺臟，呼吸著千百人吐納出來的混濁空氣，不知道會做何感想呢。

對於現今的美國社會生活而言，和公共澡堂之間也許並無多大的相關性，但是可以明顯地對照日本與美國生活面向上的差異。日本每個城鎮和鄉村，以及幾乎每個街區都擁有公共澡堂，讓一般民眾只要支付美金一兩分錢的費用，就能夠享受一次方便的熱水澡。美國只有在大都市中才能夠找到公共澡堂，而且唯有極少數的澡堂，勉強能夠像日本澡堂般享受奢華

而舒坦的泡澡情趣。雖然美國人習慣上是在私人的住屋內洗澡，但是根據調查結果顯示，只

有少數家庭擁有浴缸的設備。大多數的美國人在週六的晚上，不見得都會洗澡。即使週六有

洗澡，通常是在廚房使用水壺燒開水，來提供沐浴所需的熱水。不過，日本幾乎每個富裕和

中產階級的家庭，都擁有能夠泡熱水澡的設備。縱使是鄉村和城市的貧困階層，這種泡澡的

設備也不可或缺。如果有需要，他們也能夠隨處找到公共澡堂來洗澡。

日本人所使用的泡澡桶有各種不同的造型樣式，而所有泡澡桶的尺寸都很大，深度也很

深。由於運用直接加熱的方式，最合乎經濟的原則，所以發展出許多直接加熱的方法。圖180

顯示一種相當普遍的泡澡桶型式。這種泡澡桶在靠近底部的位置，安裝著一個小型的銅質火

爐，爐口採用石材、黏土或灰泥製成的框架，而方形火爐內燃燒的柴火，能夠使桶內的水加

溫。如有必要時，甚至可以加熱到水的沸點。泡澡桶內安裝著幾根橫向的棍棒，以防止泡澡

的人接觸到燃燒中的炙熱火爐。另外一種泡澡桶，是用一根銅製的煙囱或圓筒，直接豎立在

木桶的底部（圖181），並在這種

管道的下方安裝一個鐵製的網狀

格柵，然後將木炭放進圓筒中燃

燒，使木桶內的水迅速加熱。一

個圓盤會放置在加熱圓筒的下

方，以承接掉落的餘炭和灰燼。

圖182顯示另一種更為精巧的泡澡

圖180　側面附有火爐的泡澡桶

圖181　內部附有燃燒裝置的泡澡桶

桶型式。此種泡澡桶藉由房間的隔間牆，區隔成兩個部分，並利用幾根竹管或通熱管連接這兩個部分，因此熱水可以自由地流通和循環。位於室外的部分包含一個燒炭的火爐，並藉由這種室內與室外區隔的規劃方式，使洗澡的人避免被燃燒所產生的煙塵燻得很不舒服。

圖183顯示一種非常優異的泡澡桶型式。這種泡澡木桶的外側底部附近，裝置著一個類似小型木製酒桶，而且是上下封閉的加熱裝置。小木桶中央安裝著一個銅製的圓筒，並在圓筒內燃燒木炭。這個類似酒桶的裝置使用一根大竹管，連接泡澡的木桶，並在內側安裝一個方形的小閘門。如果泡澡木桶的水溫太熱時，洗澡的人可以關閉竹管上的閘門，以阻絕熱度持續進入泡澡桶內。許多泡澡桶的設備都會安裝一個護罩，排放燃燒時所產生的火煙。這些泡澡桶通常會安放在寬敞的木地板上面，而地板上的厚木板則向中央的排水溝渠傾斜。洗澡的人先使用其他小水桶的水，用力搓洗身體的污垢之後，才會泡在裝滿熱水的木桶之中。泡澡桶內的水溫非常高，外國人士幾乎不可能忍受這種高溫熱水的浸泡。

鄉村地區普遍可以看到一種底部為鐵製的大型淺鍋，上方銜接著圓筒型木桶的泡澡設備，而內部所盛裝的水，具有足夠泡澡的深度（圖184）。這種泡澡桶的鐵鍋下方燃燒著薪柴或木炭，洗澡的人必須先將一塊木質柵板，壓到自己的身體下方，然後站在

圖182　火爐設置在外面的隔間式泡澡設備

圖183　外側附設加熱裝置的泡澡桶

木板上面，以避免雙腳被鐵鍋的熱度燙傷。這種泡澡桶日文稱為「五右衛門風呂」，名稱起源於造型非常類似豐臣秀吉時代的大盜石川五右衛門，被處決下油鍋死刑時的油鍋型式。

雖然毫無疑問還有許多其他的泡澡桶型式，能夠將桶內的水加熱，但是本章節所介紹的泡澡桶是普遍使用的主要型式。我認為美國某些沒有供應公共自來水的城市，也許可以引進類似日本泡澡桶的設備。此外，有些泡腳的木桶和附有高高靠背的大型木桶，也可以倒入熱水來浸泡身體和腳部，但是這類器具不屬於本章節討論的範圍。

圖 184　底部為鐵鍋的泡澡桶

盥洗器具

日本的住屋內部就如我們所看到的一般，配備著泡熱水或洗冷水澡的盥洗設備，但是洗臉和洗手的器具則屬於次要。這種情形讓我回想起在美國純樸的鄉村住屋內，人們想要盥洗時，通常是走到廚房中尋找一個提桶和盆子，來清洗自己的臉和手；或是端著一個錫製的臉盆，走到水井旁邊去盥洗。在一個清新涼爽的早晨裡，走出戶外進行盥洗是件非常舒服的事情。在日本的鄉村裡，經常可以看到日本人拿著一個水桶和淺盆，在庭院或路邊清洗他的臉龐。在旅館或者私人的住屋內，住宿的旅客會提著一桶水和銅製的臉盆，利用局部的緣廊當做盥洗台，清洗臉龐和手部。從本章節所刊載的速寫圖中，可以看到當時日本人所使用的盥洗

圖185　鄉村旅館的盥洗設備

洗器具。

圖185顯示一個在北部地區鄉間旅館可以看到的盥洗設備。

這種設備包括一個安放在緣廊或走廊盡頭的木製淺水槽，裡面裝著一個扎實的有蓋水桶，以及一個銅製的洗臉盆。

圖186顯示東京一間私人住宅內的盥洗設施。這個盥洗台位於地板的上方，規劃在房間後方走廊的一個凹入空間裡。盥洗設備所使用的木製器具，在製作上都非常精良。

盥洗台上方滑動式拉窗的木框上，貼著堅韌的白紙，因此能夠透射充足的亮光。盥洗台上沈穩褐色調的陶甕、乾淨俐落的木製杓子、古樸的銅質臉盆，以及造型奇特古雅的毛巾架等器物，都呈現極為引人注目的簡潔和精巧的樣貌。

若某人表示非常偏愛簡單的水槽，以及幾件看起來樸實而不起眼的盥洗用具，大家必然會認為此人相當古怪。不過，如果對照美國某

圖186　私人住宅的盥洗設備

些客房內的盥洗設備，我覺得日本這種既簡單又實用的盥洗設備，使用起來相當地輕鬆而且順手。當美國人想在盥洗室內輕鬆地舒展雙肘，將雙手和臉龐浸入水中時，就會發現身邊許多不合用的盥洗用具，嚴重地限制他的活動，讓他覺得非常礙手礙腳。那些造型細長的瓶子、馬克杯、蓋子嘎嗒嘎嗒作響的肥皂盒，以及頭重腳輕重心不穩的小水罐，塞滿了洗臉盆周圍的空間，而且所有的東西都擺放在一塊白色大理石的面板上。如果放置物品時用力過度，很難避免底部撞擊堅硬的檯面因而破碎。經過這種回憶和比較之後，人們應該會喜愛日本樸實的木製水槽、底部穩重耐用的臉盆、開口寬大的陶質水缸，以及寬敞的盥洗空間，而不必擔心水會飛濺到壁紙上，或是在盥洗的過程中會打破某些不合用的器物。

剛才所描述的盥洗器具是在私人住宅經常可以看到的設備，而這些盥洗器具則安放地板高度的位置。對於已經習慣這種高度的日本人而言，並不會造成困擾，但是對於外國人士而言，則會因為必須被迫以彎腰駝背的姿勢來盥洗手臉，而覺得非常地笨拙和苦惱。

日本的盥洗場所，經常在建築結構上施以木作的裝飾風格，使這個場所相當吸引人們的注目。圖187是描摹一本日本設計書籍《八重垣之傳》中的盥洗場所的插圖。我採取透視圖的技巧，稍

圖187　描摹自日本書籍的盥洗設備圖

微修改了原圖的視角。這個盥洗室位於緣廊盡頭的地板上面，右側利用一個低矮的隔間矮牆形成隔屏，凹入空間的地面設置一個矮的木製平台，用來放置陶製的水缸。排水槽的地板是由密集排列的竹桿所構成，盥洗後的廢水可穿透竹桿之間的縫隙，流入地下水溝內而排出室外。角落的牆壁上掛著一個糊紙燈籠，木杓和毛巾架則安排在方便隨手取用的位置。雖然日本還有許多其他型式的盥洗設備，不過從以上的敘述內容，應該能夠了解，日本人針對每天洗臉和洗手的重要需求，如何規劃出妥善的盥洗設備。此外，針對單純洗手需求的手洗缽（洗手盆）的造型和功能，將另外在後續的內容中加以敘述。

毛巾架極為簡潔的結構，吸引了許多人的注目。毛巾架的造型非常多樣化，但是大部分的設計風格都很樸實，並且屬於懸掛式的造型。圖188至192顯示普遍使用的毛巾架型式。結構最簡單的毛巾架，是在一根垂直的粗竹桿底端，懸掛著細竹條彎成的圓環。

另外一種非常普遍的毛巾架，是在垂直的粗竹桿的底端，懸掛一個半圓形的牛軛狀卡箍，而半圓形卡箍下緣，安裝著兩根橫竹桿。位於下方的一根為固定式的竹桿，另外一根則可以自由地在地上

圖188-192　各式各樣的毛巾架

下滑動，並利用上面竹桿的重量，下壓並夾住掛在下方竹桿上的毛巾。此外，有一種毛巾架是將一塊木板吊掛在牆壁上，表面則懸掛著竹製的圓環。

日本的毛巾非常漂亮，使用棉紗或麻紗織造而成，上面印染著濃淡不同的藍色雙色調印花設計的圖樣。

床鋪與枕頭

外國人士如果在日本居住一段時間之後，就會了解日本個人就寢時所需的必要寢具非常少，而且，更進一步領悟到日本人之所以睡得很舒服，是由於並未擁有美國人認為不可或缺的多項寢具的緣故。例如：日本床鋪的樣式和擺設方式，都精簡到最單純的境界，而整個地板甚至整個房間都可以當做一個床鋪使用。不論位於樓上或樓下、房間通風是否良好，人們都可以毫無顧忌地撲身躺在榻榻米上，找到一個柔軟、扎實而平坦的床面來睡個好覺。此外，更無須擔心床鋪的彈簧咯吱咯吱作響，以及床面上凹凸不平的硬塊和孔洞，干擾了舒適的睡眠。日本人睡覺時的床鋪面積，就等於整個房間的大小，而且舒適度無與倫比。如果更明確地解說，日本的床鋪是由榻榻米構成，本身並沒有床架或骨架，而且放置的地點也不受特定範圍的約束。[3] 日本人睡覺時所使用的被褥，包括鋪在榻榻米上當做墊被的薄棉被或厚棉被，以及覆蓋在身體上的蓋被。一般棉被的內部是填充棉絮，最優良棉被的被套使用絲綢製作，內部則填充蠶絲的絲棉。在私人的住屋內，經常擁有好幾套這種絲質的被褥，可鋪設出極為

舒適的床鋪。外國人士在夏季裡，會覺得蓋著這些內部充填棉絮或絲棉的被縟，實在太過於悶熱。雖然有需要時，日本旅館也會提供乾淨的睡袍，做為床單的替代品，但是外國人士還是時時刻刻想念在故鄉睡覺時，鋪在蓋被與身體之間的床單。到了白天，這些被縟等寢具都會加以摺疊，然後儲存在某些壁櫥之內。

日本一般枕頭（枕）的型式，是一個底部平坦或稍微凸起的密閉式輕盈木箱，上面綁著內裝蕎麥外殼的一個圓柱形枕墊。這個枕墊以一根細繩綁在下方的枕箱之上，而且這根細繩也同時用來固定最上面的枕套，而這種枕套是由幾張柔軟的紙張摺疊數次所構成（圖193）。

日本的枕頭還有其他多種型式，有些枕頭屬於硬式枕墊，或是兩端為木質構造，其餘部分為籃子編織結構的長方體造型。雖然也有人使用瓷質枕頭，但是較為罕見。此外，有許多枕頭屬於可攜帶外出的型式。某些枕頭在摺疊之後，可以收納成一個小型的圓盤，某些枕頭則屬於箱子的造型，內部有收納紙提燈、火柴、鏡子、梳子，以及各種化妝器具的抽屜和空間。外出旅遊的人士，通常會使用這種攜帶式的枕頭。日本人只要帶著這種枕頭，就像帶著床鋪一般可以到處旅遊。換句話說，如果他所帶的枕頭內存放著這些盥洗和梳理的用具，就足夠充分地滿足日常生

圖193　普遍使用的枕頭型式

活的需求。日本的枕頭很自然地支撐著頭部，肩膀則靠在地板的楊楊米上（圖194）。對於一個外國人士而言，除非他已經習慣使用日式枕頭，否則會感覺極度的彆扭。通常外國人首次使用日式枕頭的經驗，就是隔天早晨頸部非常僵硬，而且整晚上每隔一段時間，就會敏感地驚覺自己彷彿要掉到床鋪下面，感覺任何隨意的動作，都會導致頭部從枕頭上滑落下來。

不過，假使習慣了之後，其實就會了解這種枕頭也有它的優點。使用日式枕頭能讓頸部下方的空氣自由流通，並且使頭部保持涼爽。由於日本人的頭髮都梳著非常整齊的髮髻（丁髷），所以必須使用這種造型奇特的枕頭。因為日本婦女的髮型採用獨特的梳理方法，因此，也必須使用這種特殊造型的枕頭。當日本男人普遍放棄了梳成髮髻的傳統髮型之後，部分的男人開始使用類似西洋型式的枕頭，但是尺寸較小而且較為堅硬。我相信大部分使用西式枕頭的日本人，都會覺得這種替代性的枕頭較為舒適。

由於日本床鋪和被縟的型式非常簡單，所以日本旅館女服務生的工作，比美國的女服務生少了很多。日本大型旅館裡的一位女孩，負責整個旅館房間的整理工作。事實上，這些整理的工作極度的簡單。女服務生迅速地將棉被摺疊之後，就存放在壁櫥內，或是晾在通風良好的陽台欄杆上。她雙臂環抱著大堆輕盈的枕箱，走到下面的房間，將枕箱上的細繩鬆綁，將摺疊好的乾淨紙張，替換已經弄髒的紙張，這樣就算完成了整理床鋪的工作。接著，拿出

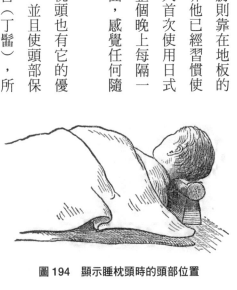

圖194　顯示睡枕頭時的頭部位置

一根細長竹桿的尾端，綁著堅韌紙條的紙撢子，清除房間內的灰塵。如此一來，這個房間又可以等待下一個旅客的光臨。由於清理盥洗室和廁所等相關的事項，是在住屋的另一個部分進行，所以整理房間的工作，能在令人難以置信的短時間內完成。

在客滿的旅館內，每位旅客只能擁有一塊榻榻米的住宿空間，而且整個房間都以這種方式住滿了旅客。旅館在冬季裡會提供住宿的旅客，每人一床內填棉花的棉被，其造型好像一件具有寬大袖子的服裝。日本許多房間的地板上，有個稱為「爐」的方形凹洞，在需要的時候可以在爐內燃燒木炭。地板爐子的上方安裝著一個方形的木質格狀框架，蓋在木框架上的棉被，受到下方燃燒的木炭的烘烤而變得非常溫暖，因此住宿的旅客，可以睡在非常溫暖的被窩裡。在白天的時刻裡，住宿者可以將部分的棉被裹在身上，在爐子內添加少量炭火，以保持身體的溫暖。圖195顯示木質框架安放在地板的方形爐子上方，以防止蓋在上面的棉被，掉落到下方的炭火上。另外，有一種內裝陶土容器的小型木盒，可裝入燃燒的木炭之後放入棉被裡，當做類似美國家庭常用來取暖的熱石頭和磚瓦的代用品。這種取暖的器物具有易燃的性質，常常由於使用時的粗心大意而引發火災。

在與上述寢具相關的器物之中，還有一種經常提供給賓客們坐下時使用的方形輕薄座墊，以及當客人斜倚著身體時，能

圖195　地板內的取暖設備

圖196　手肘靠墊

夠撐住手肘的圓形靠墊（圖196）。

蚊帳是所有家庭都必備的防蚊器具，即使是最貧困的人家也都擁有蚊帳。一般蚊帳的造型，大多類似方形的網狀盒子，尺寸大約等於房間的大小。懸掛蚊帳的方法是把蚊帳四個角落的繩帶，綁在房間上方四個角落的釘子上。嬰兒使用的小型蚊帳，是以竹條編織成類似籠子的框架，上面再套上網狀的蚊帳布料。不論嬰兒睡在榻榻米的那個位置，都可以將小型蚊帳罩在嬰兒的上方。

日本人不論貧富貴賤，每個家庭都必備的器具，就是日文稱為「火鉢」的火盆。這種器具是一個可適當地裝入細緻木炭灰燼的容器，使用時可放入少許燃燒中的木炭。這個容器的材質包括銅、鐵、瓷器、陶器，以及外層為木材、內層則為銅片的內襯，或者一個木盒內有個陶製的容器。日本最普遍的火盆，是一種有著銅片內襯的四方形木盒，銅片內襯與木盒之間填塞著一層黏土或灰泥（圖200）。另外一種非常廉價而普遍使用的火盆樣式，是在木盒內，安放一個沒有上釉的黑色圓筒狀陶製容器（圖197）。

一雙鐵製的細棒頂端，扣著大型的鐵環，可當做火鉗使用，而操作的方法很類似以筷子夾物品。這雙火鉗可直接插在灰燼中，或是當陶製容器與木盒屬於分離的情況時，火鉗則會收納在位於木盒角落的竹筒內。

圖197　普通型式的火盆

青銅製的火盆兩側裝有把手或提環，以便於移動或搬運。四方形的盒狀火盆會在相對應的兩側釘上木栓，當做把手使用。另一種更為普遍的方法是在木盒的兩側，切割出可讓手指插入的狹長孔洞，以方便搬移火盆（圖197）。

青銅製和鐵製的火盆呈現出精湛的製作技巧和藝術美感，因此，在日本一般家庭內所看到的火盆，也許會成為美國人爭相收藏的珍奇古董。即使是木質的火盆，也經常呈現非常精緻和高雅的品味。我曾經看過一個木質紋理非常漂亮的古老火盆，側面有一個能夠收納香菸和煙斗的小抽屜，盒子底部的四周環繞著一條鑲著珍珠的寬幅黑漆飾帶，並在不同的位置，呈現類似製作馬轡的裝飾設計圖樣。日本火盆的設計樣式變化萬千，而且經常讓人難以理解，我認為製作火盆的工匠在思考設計樣式時，可能是矇著眼睛隨便翻一本辭典，把最先看到的詞語就當做火盆的設計主題。

圖198顯示一款極受歡迎的木質火盆。這款火盆是將一塊單純的橡木或其他堅硬的木料，車削成圓筒狀的造型，並採用特殊的加工技法，使木紋顯現出浮雕般的立體質感，內部則採用銅質的內襯。這種古老的木質火盆，經過多年的使用和摩擦，會呈現出豐富的色調和質感，因此備受大家的喜愛。

火盆除了能夠取暖之外，還能夠發揮替代一般火爐的功能。在火盆內安放一個有三個腳架的鐵環，或是將一個格子狀鐵網橫跨在火盆上方，就能夠支撐燒開水的茶壺，甚至能夠在上面烤魚。火盆

圖198　木製火盆

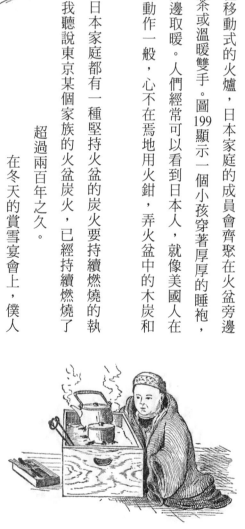

圖200 針對宴會所排列的火盆

圖199 孩童在火盆旁取暖

等於一種移動式的火爐，日本家庭的成員會齊聚在火盆旁邊聊天、喝茶或溫暖雙手。圖199顯示一個小孩穿著厚厚的睡袍，在火盆旁邊取暖。人們經常可以看到日本人，就像美國人在家常做的動作一般，心不在焉地用火鉗，弄火盆中的木炭和灰燼。

許多日本家庭都有一種堅持火盆的炭火要持續燃燒的執著精神，我聽說東京某個家族的火盆炭火，已經持續燃燒了超過兩百年之久。

在冬天的賞雪宴會上，僕人會將每位賓客所使用的火盆，預先放在座位前方的榻榻米上，並且經常放置一個方形的小座墊當做座位的標示。圖200顯示舉行宴會時火盆的布置情景。

不論夏天或冬天，當你到朋友家拜訪時，他表示歡迎你的第一個動作，就是在你座位前方放置一個火盆。一般商店也會提供火盆供客人取暖，或是當客人進入商店之後，將火盆放在座位前方的榻榻米上。

有一種稱為「煙草盆」（圖201）的小型火盆，也常提供給訪客使用。這是一個方便吸煙者使用的器具。煙草盆的造型通常是

圖 201 煙草盆

圖 202 煙草盆

圖 203 煙草盆

圖 204 盛裝炭火的鐵製淺盆

一個方形的木盒，裡面放置一個盛裝熾熱木炭的陶土容器，以及一節有蓋或無蓋的竹筒。這節竹筒是一個手持式的痰盂，使用時以轉頭或用手掩著口鼻的優雅姿勢，將痰吐入竹筒之中。美國人也使用痰盂吐痰，但是若與日本人吐痰時的優雅舉動比較，相形之下似乎較為粗魯。

煙草盆有時候會採用具有自然凹陷的橡木樹瘤製作（圖202），而在日本的器物圖鑑中，經常可以看到此種型式的煙草盆。圖203顯示另一種型式的煙草盆。這種器具的設計款式極為多樣化，有些造型則非常的奇特。在添加火盆所使用的熾熱火炭時，會使用一種稱為「台十能」附把手的鐵製淺盆（圖204）。淺盆的底部連接著一條彎成凵字形的鐵片，並且固定在木質底座上。這個添加火的淺盆，有一個鐵製套管，能夠安裝一根木質把手，而僕人可使用此種容器，替火盆補充熾熱的火炭。

當火盆準備妥當之後，習慣上會在炭火的周圍，將炭灰堆積成金字塔

的形狀，並且在上面畫出一系列放射狀的線條。補充炭火用的木炭，通常會存放在一個籃子

內，或是一個附有把手的縱深木箱中。儲放木炭的籃子大多呈現出雅致的藝術品味，並且由

於長年的使用，顯現出豐饒的茶褐色調。籃子裡面有一雙用來夾取木炭的黃銅製或銅製火鉗。

一根燃燒的木炭垂直埋入灰燼之中，可以持續燃燒數小時之久。木炭商販採用一種奇特的方

法，將細小的炭塊和粉狀的木炭碎片，混合某種海藻的粉末，然後捏成柳橙大小的圓球。製

作這種木炭圓球的方法，非常類似捏塑雪球時的動作。這些木炭粉末捏成的圓球，隨後會在

陽光下曝曬使其乾燥，而乾燥後的炭球似乎燃燒的功能甚佳。當人們沿著街道行走時，經常

可以看到許多裝滿這種黑色圓球的托盤，曝曬在陽光之下。

蠟燭與燭台

在煤油被引進日本之前，日本住屋內的照明狀態極度不良。現今的人們很難體會，以前
的學生，必須依賴細小燈芯散發出來的微弱光線，或是植物蠟製成的蠟燭燃燒時所透射出來
的不穩定暗淡光線，吃力地學習中國古典文學時的艱辛和苦惱。在更久遠的年代裡，埋首苦
讀中國古典文學的學生，甚至已經習慣在夜間拿著一柱焚燒中的香靠近書本，利用香頭散發
出來的微光，一次一個字地努力閱讀中國的漢字！日本從西方國家引進許多事物，並且積極
地推廣和運用，但是我相信，沒有任何西方的事物，比煤油更能嘉惠所有日本人民的生活。
西方實證主義的醫學和醫藥，現在已經迅速地取代經驗主義的中醫和漢方。如果西方醫學能

夠成功地取而代之，毫無疑問地將為日本民眾帶莫大的恩澤。但是，目前在許多偏遠地區和成千上百的都市居民，仍然依賴傳統中醫漢方的療法，而且還未普遍地感受到西方醫藥治療疾病的有利效果。不過，點燃煤油所散發出來的光輝，卻已經讓日本全國各地的白晝時間延長許多。

日本的蠟燭採用植物蠟製成，並且將一般點燈用的紙張，搓揉成細長的紙捲當做燭芯。部分為中空的狀態，以便於插在燭台上約一英寸長的尖銳鐵釘之上（英國在幾世紀之前，已經不再使用附有尖釘的燭台，日本的燭台則依然保留尖釘），而紙質的燭芯從蠟燭的頂端穩固地向外凸出。當蠟燭燃燒變短之後，會從燭台上拔下來，然後銜接在新蠟燭的頂端，並將蠟燭重新插在燭台的尖釘上。透過這種簡單的銜接方法，就能夠將所有的蠟燭燃燒殆盡。

會津地方生產一種表面噴塗美麗而明亮的色彩，以及印上花卉和其他裝飾圖樣的高級蠟燭。

蠟燭除了做為房間的照明光源之外，也能夠點亮攜帶到街道的手提燈籠，以及在住屋內使用的燈籠。手提燈籠是在四方形或六角形的骨架上，糊貼上白色的紙，然後在頂端添加一根短的提把。

圖205顯示日本一種相當普遍的手持式燭台。此種日文稱為「手燭」的燭台，屬於造型簡單的鐵製器物，其結構包括三個支撐燭台的腳座、一個圍繞著蠟燭四周，防止蠟燭滴到榻榻米上的寬大圓盤，以及防止融化的蠟燭傾倒的圓環。抓握住從圓盤延伸出來的長柄，可輕易地從地板上，拿起

圖205　手持式鐵製燭台

這種手持式的燭台。

另外還有一種相當普遍的燭台樣式，其結構為直徑約十到十五英寸的半圓球形黃銅底座，上面插著一支高度約二英尺或更長的黃銅棒，頂端通常裝著插蠟燭用的淺盤和尖釘。關於此種燭台的造型特徵，請參閱圖177。

燭芯剪是一支刀刃不太鋒利的小鉗子，可用來剪掉燃燒過的燭芯。不過，僕人經常會使用火鉗剪斷燭芯，然後扔進火盆的灰燼之中。

著名的名勝古蹟日光和其他度假勝地，採用珍奇的木材製作出造型樸實的燭台。觀光客購買這種燭台大多是當做紀念品，而非實際使用的道具。

日本一般油燈的樣式大多為一個淺碟型燈盞，其中裝入可燃燒的植物油。油燈的燈芯是採用細長的木髓製成，並利用一個尖釘當做把手的小鐵環加以固定。尚未燃燒的燈芯會延伸到燈盞之外，而隨著燈芯另一端的燃燒狀況，逐漸移動到油燈的燈盞內。日本照明燈具的燈盞，是放置在一個淺碟內或是鐵環之中，並且懸吊在貼有薄紙的燈籠骨架之中。圖206顯示這種日文稱為「行燈」的照明燈具。此種燈具的結構是一個四方形木質框架內貼著白色紙張，上方和下方為中空的狀態，框架四邊中的一個側面，屬於

圖206　照明燈具（行燈）

活動式的面板，在需要維護燈盞時，可向上方抽離面板。照明燈具的四方形框架，固定在兩根垂直的木條支柱上，而這兩根垂直支柱則嵌入下方的木質底座。這個底座也許會有一個收納多餘燈芯和燭芯剪的抽屜。兩根垂直的支柱，凸出於燈具的上方，並且裝有兩根平行的橫桿，一根可以用來提起燈具，另外一根位於正下方，則懸掛著照明燈具所發出的光線，非常暗淡而且不穩定，人們只能勉強看見房間內自身附近的景物。

日本照明器具「行燈」有各種不同的樣式，有些行燈的造型非常奇特，其中一個造型是由兩個彼此套合的圓筒狀燈框所構成，外層的燈框可利用底座的溝槽自由旋轉。由於每個圓筒燈框，只有一半糊貼紙張，所以旋轉外層的圓筒，就能使開口對合起來，以便於維護和檢修內部的燈盞。另外一種型式的行燈（圖207），採取不同的開口方式，其中一個角落設置小型的三角形平台來放置油燈。

此外，圖208所顯示的精巧燈具，是描摹自一本彩色的古老圖鑑。這個燈具的金屬底座表面，經過上漆處理，燈柱的頂端放置一個油燈的燈盞。通常位於走廊或樓梯上頭的照明燈具，大多會固定在牆壁上。我在大阪曾經看過圖209所顯示的奇特燈

圖208　底座上漆的燭台　　**圖207　照明燈具（行燈）**

具。這個燈具的外框是利用活動式絞鏈，懸吊在一塊固定於牆上的木板（絞鏈位於上方），就像一個抵住木板的燈罩。如果需要檢修內部的燈盞，可朝向上方掀開燈罩。圖210即為我在大阪看到的製作上非常巧妙的鐵製懸吊式油燈。

圖209 造型奇特的壁燈

陶製的油燈很罕見，圖211是我所收藏的織部燒古老油燈的速寫圖。這個油燈內部有一個傾斜的部分，可支撐著燈芯，蓋子前後的邊緣有兩個缺口，能讓燈芯穿過油燈。另外一種伊賀地方所製造的油燈，也是我的收藏品之一（圖212）。這種陶製油燈的燈芯，必然是以某種纖維製成，而在燈盞的管狀結構上，有一個圓孔能穿過燈芯，油燈把手上則有一個狹長的孔穴，可讓油燈掛在牆壁上。我所收藏的這兩種型式的油燈，尤其是第二個油燈，可能是提供日本家庭供奉神明的神龕（神棚）照明之用。

圖210 懸吊式油燈

在與陶製油燈相關的照明器具之中，人們偶爾會看到一種陶製的燭台。圖213顯示我所收藏的一個尾張燒陶製燭台。

通常在手洗缽的附近，會從緣廊上方屋頂的邊緣，用鐵鍊懸掛一個鐵製的燈籠。當點亮這個造型古雅的生鏽燈籠時，會從四

圖212 陶製油燈

圖211 織部燒陶製油燈

圖213　尾張燒陶製燭台

圖214　固定式路燈

面鏤空的部分，透射出幽微的燈光。圖240和253顯示此種燈籠的樣貌。

路燈通常都固定在住居門口，或是通道旁的修長短柱之上。圖214顯示這種路燈的樣式和結構。此種路燈的高度一般都不超過五英尺，而且看起來似乎是暴露在街道上的一個脆弱燈具。如此輕盈而脆弱的照明器具，居然能夠在人群熙來攘往的通衢大道上，長時間保持完整無缺，顯示出日本人令人訝異的嚴守規矩和富有教養的特質。讓人不禁懷疑，這樣一個優美雅致的路燈被設置在擠滿群眾的美國街道上，到底能夠在多久的期間內維持毫髮無傷的狀態呢？美國和日本的這些差異性，以及對照為數眾多的類似事物，必然會讓睿智的人士，對於兩大文明的習俗和規範的特質，更進一步地思索和探究。

日本幾乎每個住家都會安放一座稱為「神棚」的奇特小型建築物的神龕。在進一步深入探究之後，證實這種神龕供奉的是神道宗教的神社模型，或是象徵神道聖壇的一面圓形鏡子。如果神龕屬於方形箱子的造型，則會安放各種小型的黃銅製燭台、狹長木片上書寫著文字的神符，以及顯然是實際神社所使用的各項祭拜道具的迷你模型。神龕通常安置在靠近天花板的高處牆壁上。古

神龕的前方會安放一個或數個油燈，以及有時候盛裝食物祭品的小器皿。

老住屋內安放神龕的周圍區域，由於累積每夜油燈所產生的油煙，所以被燻成了黝黑的色彩。

據說某些神龕上的油燈，可能已經持續點燃了一個世紀之久。以上所述為神道宗教的神龕樣貌。

據我所知，住屋內所安放的佛壇，是供奉佛陀和祂的弟子，或者可能是其他神祇的神像，而佛壇比神道的神龕更具有裝飾風格，並且座落在地板之上。此外，博學多聞的友人也告訴我，大多數的日本人，都會同時參拜神道的神社和佛教的寺廟。除非屬於戒律非常嚴格的佛教宗派，否則一般佛教徒也供奉神道的神龕。事實上，聽說大阪的佛教徒甚至是佛教僧侶，也會進入羅馬天主教的教堂內，在祭壇和異國宗教的神像之前彎腰行禮致敬。看到日本人對於不同宗教的容忍和慈悲的行為，再想想基督教會兩大宗派之間互相仇視的敵對態度，不禁覺得有點可悲。

佛教徒住家內的佛壇上，通常會供奉著鮮花和燒香祭拜，但是神道的神龕則不燒線香。佛壇前方會安放著黃銅製的油燈或懸掛著燈籠，而神龕的前方則點燃著植物蠟製成的蠟燭。此外，神龕上也放置著稱為「土器」的手工製作的未上釉陶製器皿，並在其中燃燒燈油，而這種器皿也可以用來盛放祭拜的食品。祭祀神明的酒，是裝入造型非常奇特、有著細長瓶頸的橢圓形酒器日文稱為「神酒德利」（mikidokkuri），其中的「miki」代表神明的意思，「dokkuri」則是指裝酒的瓶子。人們經常可以看到住屋內的家人，站在這些神龕的前面，首先鞠躬，再來拍手，然後合掌摩擦做出懇求的姿勢，並且虔誠地祈願。根據我截至目前為止的觀察，每個住家都擁有這種家庭式的神龕，而商店裡也常安放著類似的神龕。

規模較大及較為富有的商家，通常都供奉著造價非常昂貴的神龕。東京某知名絲綢商家的神龕，是從屋頂上方的橫樑，以鐵鍊懸掛著大型神社的模型，並在神龕前面懸吊兩個大型的金屬燈籠。這種表示本身非常虔誠的神龕陳列方式，與美國有些富豪的鋪張情形相當類似，讓我覺得似乎有點炫耀財富的意味。不過，我的這種見解也許並非正確的論斷。日本知識階層家裡的神龕，似乎是專為家中婦女成員所設置，而男性成員好像已經不太迷信神佛。我也發現一項有趣的現象，日本與其他國家的婦女通常都較缺乏知識，而且大多數都會參加公眾的信仰活動。

圖215的速寫圖，是我在一間極為破舊髒污的住屋內，所看到的佛教神壇樣貌。佛壇上的各種容器內，裝滿了煮熟的米飯，以及稱為「鏡餅」的糯米年糕，還有幾個尚未成熟的桃子。在神壇下層棚架的右邊角落，放置著有四隻腳竹棍？支撐的甘薯和蘿蔔，看起來好像是玩具造型的鹿或某種動物。不過，我無法確知這些祭品，到底是小孩的創作品，抑或是象徵神明騎乘的馬匹。

家中燕巢

日本一般住家內，有一種孩童們熱中觀察和喜愛的自然事物，那就是燕子在屋內構築的鳥巢。這種普遍的自然現象不僅發生在鄉村，也同

圖215　住家內的佛壇

樣出現在類似東京的大都市裡。這種在日本屋內構築鳥巢的燕子，與歐洲品種的燕子之間，很難區分出差異性。這種燕子不僅在較為偏僻的地點築巢，也同樣在家庭成員活動最為頻繁的地點，以及街道上交通繁忙的店面屋簷下構築鳥巢。鳥類在人類住家內築巢的普遍現象，證明日本人具有愛護動物的慈悲和關懷精神。

當燕子在屋內築巢時，日本人會在鳥巢下方設置一個小型棚架，以避免鳥糞落下時，弄髒了下面的榻榻米。燕子在屋內築巢被視為是一種吉祥的預兆，而且孩童們非常喜愛觀察燕子建構鳥巢的過程，以及哺育幼小雛鳥的情景。我注意到燕子在屋內所構築的鳥巢，遠比在戶外開闊地點所建構的鳥巢更為精巧。由於許多燕巢的鳥巢，人們也許會認為這些燕子，是否也深受日本人藝術天賦的影響。圖216描繪了日本屋內燕巢成群的景象。

圖 216　私人住宅內的燕巢

廁所

一般人刻意避談與廁所相關的事物，其實是一種故做優雅的矯揉造作行為。日本具有藝術天賦的工匠，經常把屋內廁所的規劃和施作，當做本身關注的部分工作。如果住屋內部的廁所，尤其是公共場所廁所的位置規劃不當，將會成為散發臭氣和引人厭惡的禍源。日本富

裕階層私人宅邸的廁所，比美國大都市內許多富人住家內的廁所，相對地潔淨很多，也不太會成為惹人討厭的對象。日本鄉村的廁所通常是設置在遠離住屋的地點，造型則類似箱型的結構物。廁所裝設著半扇開闔式的門扉，以遮蔽入口的下半部分。都市富裕人家的廁所，大多會規劃在住家緣廊盡頭的角落位置，有時候也會設置在對角線兩個角落的位置。關於住家廁所位置的規劃設計，請參閱第三章圖97與圖98的平面圖。或許是受到中國風水概念的影響，日本人在決定屋內廁所的位置時，也相當迷信風水之說。日本廁所一般分為兩個部分，第一個部分是一個木製或陶瓷製造的小便斗。由於陶瓷小便斗的造型類似牽牛花的緣故，因此日文稱為「朝顏」，字面上的意義為「早晨的臉龐」（圖219）。木製的小便斗內鋪滿雲杉的枝葉，並且經常加以更換。廁所內部的地板上，有一個長方形的凹陷開口。富裕人家的廁所會在凹陷開口上方，加裝一塊附有長型把手的木蓋，而這個長方形開口的木作有時候會上漆。此外，廁所內通常也會提供使用者換穿的草鞋或木屐。

雖然廁所內部的木作裝潢，有時候也相當精緻，但是一般廁所內部的陳設大多很簡單樸實，反而是廁所外部和通道的部分，呈現出較具品味和工藝技術的樣貌。

圖217顯示日本一般廁所常見的型式，而圖218描繪出靠近日光的缽石地方某家旅館的廁所外觀。速寫圖左前方鋪

圖217　廁所內部景象

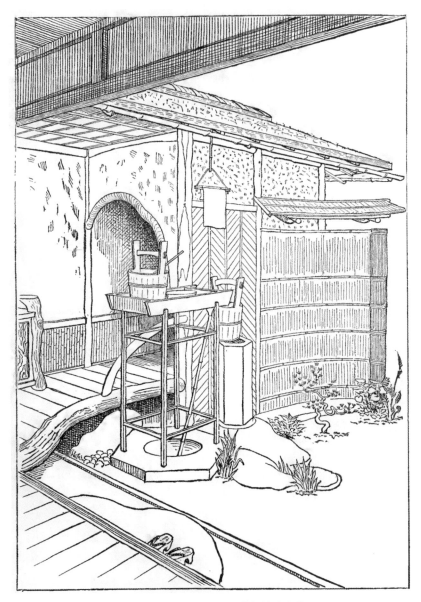

圖 218　日光・鉢石地方某旅館的廁所

著厚木板的部分為旅館的緣廊，而以直角狀態銜接緣廊的狹長通道，採用天然的樹幹做為空間的分界，左側角落則設置了一個小型櫥櫃。天花板是以輕薄的細長木條編排而成，牆壁的下緣則安裝著竹編的護牆板。由兩個小空間構成的廁所，前面小空間開口的框架，是以天然形態的枝幹構成，並採用一根扭曲變形的粗大葡萄藤，做為開口的門框。通過弧形的開口，可進入另一個裝有鉸鏈式門扇的內部空間。除了廚房樓梯下方高大櫥櫃所裝的門板之外，我發現這裡是唯一裝設絞鏈式門扇的地方。屋頂上厚厚地鋪設著前面章節已經敘述過的細薄木瓦片。廁所外面安裝著一堵小型的竹子隔籬，下方種植著相當齊整的少量植栽。這個廁所是富裕人家所擁有的一個典型廁所。廁所門邊有四支腳架的木製水槽上，放置的一個水桶和一個臉盆，這些盥洗器具顯然是針對外國旅客而增添的設備。手洗缽和懸掛在上方的毛巾架，則屬於廁所常見的附屬配備。

當人們詳細研究這張日本鄉村旅館的廁所速寫圖之後，再與許多基督教國家村莊內類似的廁所狀況比較，應該會秉持著天地良心，做出何者較優的明確判斷吧！

圖219顯示東京淺草地區一間商家的廁所。門的設計是採用不同色彩的木材鑲嵌而成，是精細木作的

圖219　淺草商家中附屬的廁所

得很漂亮且極為整潔。

一個美麗範例。這間廁所的內部（圖220），也裝修

廁所中的糞缸是由半個油桶，或者一個大型的
陶土容器所構成，並採取便於從外部掏糞的設置方
式埋入地下。每隔數日會有人按照他們的固定路
線，前來清空這個糞缸。關於人類糞尿這種肥料的
農業利用價值實例，我曾經聽說，在廣島租借設備
不佳的廉價出租公寓時，如果三個人共同承租一個
房間，他們的糞尿可以抵免一個人的租金。若五個
人合租，則完全不收租金。由於日本的農夫完全仰
賴糞尿來肥沃農地，對他們而言，糞尿這種肥料確
實具有龐大的價值和重要性，因此在鄉村地區，針對旅遊者的個人方便，路旁經常設置著將
水桶狀或半桶狀容器埋入地面的廁所。

若以西方人所謂莊重的標準來衡量人類排遺的處理方式，則日本人處理糞尿的方法，算
不上十分優雅。如果更公正地評斷，也許我必須說，日本人不像美國人一般，對於廁所和排
遺等相關事項，表現出故做優雅和矯揉造作的姿態。這種裝模作樣的虛偽心態，似乎只存在
於英語國家的人士之中，而且，某些人士極度荒謬的愚蠢作法，經常招致非常嚴重的後果。

雖然，日本人對於廁所與穢物等相關事物，也有各種隱諱性的優雅稱呼[4]，但是收集糞尿當

圖220　淺草的廁所內部

做重要肥料來源的作法，屬於行之有年的公開性活動，因此，日本人對於這種事情的所有敏感性和忌諱性已經被鈍化了。事實上，在東京這種居民接近百萬人的大都市裡，每天都可以看到利用人力或馬匹，將裝滿糞尿的長型圓桶，搬運到郊外農田裡施肥的景象，因此，要刻意隱瞞處理糞尿的情景，是不可能的事情。縱使這些事態讓某些敏感的人士感覺不舒服，但是他們必須承認，幾個世紀以來，日本人已經有效的暗地處理人類糞尿的問題，並且，沒有浪費任何資源。此外，同樣重要的是，美國人未能有效地處理糞尿的問題，導致社區裡各種疾病蔓延的情形，幸好日本人並不太知曉。日本並沒有像美國一般，在深深的地窖中積存人類的糞尿，因而污染了土地，或者利用埋在地下的管道，將糞尿排入淺灣和河港中，導致污染空氣、散播疾病，並造成死亡的結果。

在另一方面，日本稻田中所積存的糞尿，流入水井和河流之後，嚴重地污染了飲用水，也是不容否認的事實。日本普遍使用人類糞尿的農耕施肥和灌溉方式，每年都導致許多南方的城鎮，飽受感染霍亂疾病的死亡威脅。將糞尿透過田間的地面溝渠，配送到各地稻田的灌溉方式，使得人們的飲用水，幾乎不可能避免遭到糞尿的污染。

注釋

1　某位投書帕馬公報（Pall Mall Gazette）的讀者，抗議政府當局企圖強迫習慣不穿著衣服的民眾穿上歐洲風格的服裝。深深懷疑那是一種反宗教的無神論表現。縱使政府謹慎地堅持印度的他表示：「印度許多地區的人們對於穿著服裝，苦行僧必須裹上布料，也令苦行僧們困擾不已，而全身都穿上衣服的苦行僧，反而成為被嘲諷的對象。已故的梵教會的

僧侶 Chesub Chunder Sen 表明，印度永不接受戴著帽子和穿著靴子的耶穌基督。基督教的傳教士應該理解和牢記，因應各地氣候和風土條件的差異，是穿著衣服的基本道德規範，就代表他們符合道德規範和信仰虔誠，那麼熱帶國家的傳統民眾穿上精緻美麗的歐式服裝，就呈現出所羅門王般虛華的官能性意象，而非戴上百合花般自然純潔的樣貌。」

2 《Japan: Travel and Researches》的作者雷恩（J.J.Rein）表示：「日本人愛好清潔是一項最值得讚賞的特質。除了自己的身體、住宅、工作場所隨時都保持整潔之外，也審慎、精確和乾淨俐落地照料自己的田園。」

3 「床之間」字面上的意義為「床的空間」或「地板之床」，因此可以推斷在古老年代裡，這個四入的空間也許是當做床鋪，或是設置床鋪的場所。

4 關於廁所相關的事物，日本人也以各種隱諱性的詞語，取代廁所的詞語如下：「雪隱」（Setsu-in）：隱藏在雪裡的意思：「手水場」（Chodzu-ba）：洗手的地方（洗手用的手水鉢通常放置在廁所附近）；「便所」（Benjo）和「用場」（Yo-ba）：方便使用的地方：「後架」（Ko-ka）：後方的框架：「憚り」（Habakari）：有所忌憚的意思，是常用的替代稱呼。「遠慮」（Yen-riyo）這個詞語雖然並非意指廁所，但是與忌憚（憚り）的含意相同，也暗示廁所的意思。

上述這些意指廁所的隱喻性詞語以及所蘊含的意義，顯示日本人在表達廁所的名稱時，的確運用了非常優雅和精練的修辭技巧。

第五章

入口與通道

玄關與土間

在研究日本住屋的建築結構時，若與美國的建築比較，則會發現美國和日本這兩個民族，對於類似的建築部位所抱持的重視感，有著相當程度上的差異。這是一件饒富趣味的事情。

美國鄉村和城市中最為普通的住屋，都擁有一個看起來冠冕堂皇的前門。這些住屋的大門幾乎都採用厚重的木板，製作出具有裝飾風格的門扉，並且以裝飾性的支柱和托架，支撐著位於上方的遮簷，而且登門的階梯也採取同樣的裝飾樣式。但是，日本一般住屋的入口，則相對地顯現出並無特定樣式的模糊樣貌。此外，從美國住屋的入口就可能立即看到門廳或前方入口的階梯，通常會搭配弧度優美的扶手和欄杆。在富裕階層的住屋中，建築師對於入口和階梯的規劃設計，會賦予特別的關注。日本二層樓的建築中，幾乎不會將樓梯裝設在入口就看得見的場所。如果有裝設樓梯，充其量也只是一個結實而陡峭的活動階梯罷了。不過，日本住屋的屋脊樣貌，相對地成為房屋外觀上最獨具一格的特徵。美國房屋的屋脊樣貌，則只不過是非常平凡的遮雨頂棚的一條接合線而已。儘管建築師企圖在雄偉的建築物上，利用翻模的鑄鐵設計技法，來裝飾這條高聳而明顯的屋脊線條，但是不僅在建築結構上毫無實際的用途，而且這種設計等同於情人節庸俗禮品的飾邊，或是裝飾在西班牙馬拉加葡萄乾包裝盒上的俗麗流蘇。

對於習慣看到房屋前門有階梯和扶手，以及特定的裝飾性結構物的美國人士而言，很難接受一間房屋的正門，缺少上述明顯的特徵。不過，在日本一般住屋的外觀上，我們經常無

法發現類似正門的明顯跡象。即使屬於結構較為嚴謹的住居，通常也無法明確地界定入口的位置。日本人一般是經過庭園而進入住屋，並在緣廊與賓客打招呼，或是經由位於側面且靠近廚房而不太明顯的後門進入屋內。有些住屋的入口區域是鋪著一小塊榻榻米，而這個空間的樣貌與其他房間並沒有顯著的差異。屋內墊高的地板外緣，位於從屋簷內縮某些距離的位置，而且地板外緣與門檻之間的地面，屬於未經任何施工處理的泥地。從泥土地面到屋內地板之間，裝設著一塊或兩塊長度約等於房間寬度的厚木板所製作而成的階梯，而這個空間上方的山牆屋頂，是最能夠凸顯日式住屋入口，通常僅出現在中下階層居民的住屋，而中產階層住屋，則普遍擁有較為顯眼和具有裝飾性的入口。這種外觀不太明顯的房屋入口，通常僅出現在中下階層居民的住屋，而中產階層住屋，則普遍擁有較為顯眼和具有裝飾性的入口。

某些人士也許會懷疑，我描述日本一般住屋的入口樣貌缺乏明確特徵，其論述是否正確。正好我擁有日本建築師繪製的兩棟包含數個房間的日式建築平面圖，能夠當做有趣的證據，而這些平面圖中所顯示房屋結構，遠比一般住屋的樣式更為精良。我拿著平面圖請教過幾位日本友人，但是他們都無法告訴我哪裡是主要的入口，或是指出玄關的位置。

日本富裕階層住屋的入口，有著用木雕裝飾相當精巧而凸出的門廊，以及造型特別的山牆屋頂，大門的開口等於門廊本身的寬度。玄關地板上垂直鋪設著寬幅木板，門檻上面刻挖出溝槽，可裝設遮風避雨用的雨戶。從這個地板跨越一個或兩個階梯，就可以登上屋內的地板。屋內地板靠近階梯的邊緣，也挖鑿出可裝設紙拉門的溝槽，而玄關門廳的後面有一堵固定式的隔間牆，經由兩側的滑動式隔扇，可通往內部的房間。玄關門廳兩側裝設木質的護牆板，上方的牆壁部分則塗布著灰泥，而門廳內唯一的裝飾物件是一個稱為「衝立」的低矮屏板。

風。在古老的年代裡，屏風後面的牆上會懸掛著造型奇特的長柄武器，而現在這種武器屬於只能在博物館內看到的展覽器物。這種矮屏風是無法摺疊的單片式屏風，框架是以上過漆的厚實木料製作，沈重的橫向腳座也經過上漆處理。

某些住屋玄關門廳的地板鋪設著厚實的木板，而表面如象牙般細緻光滑的地板和階梯，就像寬闊而平靜的水面，映照著裝飾性的屏風和隔扇的倒影。除了門廊的凸出結構，以及顯示入口外部邊界的山牆式屋頂之外，並沒有裝設明顯的裝飾性物件。

這種重要入口相稱的建築樣式，似乎已經運用在入口大門的設計上，例如：厚重的絞鏈門扉、門閂、鎖鈕等設備。入口大門的外觀看起來相當醒目，但仍有點虛飾的意象。不過，由相當厚實的支柱支撐遮雨篷的桁樑和屋瓦，卻呈現相當扎實的樣貌。

圖221顯示圖36和圖37的住屋入口景象。這是一棟日本武士居住的宅邸，入口的樣貌也是一般人士住屋大門的典型範例，而區隔玄關門廳與廚房的灰泥隔間牆，則位於大門入口的左側。

圖221　住屋的主要入口

玄關右側有一間採用紙拉門，而非由隔扇區隔的小房間。這個房間可能是舉辦商業聚會時的接待室，通常會有一位傭僕在此等候和接待來訪的賓客。直接通過這個接待室之後，就會進入住屋後方面對著庭園的幾個房間。玄關門廳入口的前方有一個門檻，跨過門檻就會進入稱做土間的泥土地面。

玄關門檻鑿出的溝槽，提供安裝雨戶之用，可在夜晚時關閉。當一間住屋擁有這種明確的入口，通常為了方便起見，會規劃儲放雨傘、提燈、木屐等外出時所需物品的空間。例如：一般住屋為了節省空間，會將玄關某些墊高部分的地板，安裝活動式的木板。掀開這些木板之後，就能利用位於下方的寬闊空間，來存放上述的物品。

圖222顯示一棟富裕階層住屋玄關門廳的平面圖。從住屋入口到紙拉門之間的區域，從房屋的側面向外凸出，形成類似門廊的結構，鋪著三塊榻榻米的區域，則位於住屋的主體之內。圖面上的文字標示，清楚地顯示各個部

圖222　玄關與門廳的平面圖

分的名稱。

圖223是東京靠近上野地方，一間老屋的窄小玄關門廳的鞋櫃速寫圖。只要簡略地檢視鞋櫃內的各種木屐，就會發現日本人走路時的特徵，與美國人大略相同。例如：某些木屐的後跟出現磨損的狀況，其他的木屐則是側面磨壞了。鞋櫃內收納著各種不同種類和尺寸的木屐，學童所穿著的木屐還沾著街道上的乾泥巴，最高級的木屐兩側會上漆，表面會有精緻的鋪墊，而鞋櫃的側邊，掛著一組必要時可以更換的備用鞋帶（鼻緒）。

在另一棟住屋的玄關門廳內，我發現隔扇上方，有一個專門收納家族提燈的棚架（圖224）。大部分的讀者也許都知道，日本人夜間外出時，幾乎都會提著點亮的燈籠，因此，本章節將進一步說明日式提燈的特性。這些提燈的外側印有稱為「家紋」的紋飾，或是家族的稱號，而具有商業眼光的商人，會利用提燈上雅致的設計來做廣告。日本人非常堅持夜間外出時一定要提著燈籠，即使月光皎潔的夜晚，也必定會提燈外出。最讓外國人士驚愕不已的

圖 223　鞋櫃

圖224　玄關內存放提燈的棚架

邊裝飾，展現出這個重要部位尊貴和莊嚴的氣勢。

商店和旅館的大門出入口，通常是寬大而扎實的四方形開口，但是，會安裝齊整的固定性柵欄，其中一部分柵欄裝有滾輪，可以打開或關閉。這種大門的門檻與地面之間有少許的距離，跨越這個門檻，就會踏入稱為「土間」的泥土地面。當人們走上墊高的地板時，就必須將木屐留在土間的地面上。圖225描繪出這種大門的樣貌。

圖225　裝設拉門的柵欄式入口

滑稽景象，就是幾位消防人員站在燃燒的建築物屋頂，手上居然還提著點亮的燈籠。提燈不使用的時候，可以摺疊成一個小圓盤，收納在提燈棚架上的厚紙盒內，而每個厚紙盒上，都印著與內部存放的燈籠相同設計的紋樣。

玄關門廳的隔扇，以暗色的杉板取代厚紙，呈現出色調非常豐饒的視覺效果。

日本大名宅邸的大門，通常都擁有一個特別的屋頂，外觀相當富麗堂皇，除了以雕樑畫棟的宏偉結構支撐這個屋頂，並搭配絢麗的色彩和精美的周

緣廊與陽台

緣廊是日本住屋中不可或缺的構造要素。日文稱「緣側」，本身具有東方的語義起源。

因此，一棟像樣的東洋型建築物，若缺少了某種型式的緣廊，是件令人難以想像的事情。緣廊在日本的住屋中，幾乎等於房間地板的一種延伸，但是高度稍微比地板低。雖然緣廊看起來似乎只是一種頗為奢侈的設施，但是在日本住屋的結構中，卻具有不可或缺的必要性。紙拉門是在纖細的格子木框上，貼上白色的紙張，能讓室外的光線透射到室內，其功能等同於西式的玻璃窗。由於它具有容易遭受雨水損傷的脆弱性質，因此，裝設的位置必須從屋簷向內退縮數英尺，或者在上方加蓋額外的遮雨棚。裝設紙拉門溝槽的位置，就是室內榻榻米地板最外緣的界線，而超過這條界線，就會鋪設不同寬度的木板。木質地板最外側的邊緣，設有一條能夠裝設雨戶的溝槽。依照字面上的意義解讀，雨戶等於「雨之門」。在夜晚和疾風驟雨的時刻，通常會關閉雨戶。雖然雨水可能打濕雨戶而弄濕了緣廊，但是很少出現濺濕紙拉門的情形。

儘管王公貴族宅邸的緣廊通常都裝設了欄杆，但是，一般住屋緣廊的外側，都未裝設欄杆。緣廊的寬度取決於與住屋大小的比例，日光東照宮以及某些寺廟的緣廊地板寬度，可能為十英尺或超過十英尺以上；但是，一般住屋的緣廊地板，寬度約為三或四英尺。關於緣廊的設計圖面，請參閱圖97與98；緣廊的縱向剖面圖，請參閱圖103，就能夠對於緣廊這個木質平台，與住屋之間的結構關係，獲得清晰的了解。建構緣廊的方式很多，通常是採用類似住

屋的立柱——但為粗製的木材，安置在半埋於土中的石頭上方，以支撐住緣廊這個平台。緣廊外側邊緣與地面之間的空間，如圖37、48、49、50、95所示一般，大多採取開放的型式。

不過，京都的住屋有時候會使用簡單的木板遮擋，或將木板嵌入溝槽內，而其中一塊或數塊木板能夠在溝槽中前後滑動，因此，在必要的時候，人員可鑽進下方。建構緣廊地板的木材有寬有窄，通常是使用較為狹窄的木板，並且採取與外緣平行的方式鋪設。不過，有時也會使用較寬的木板，採取與外緣垂直的鋪設方式。緣廊角落木板尾端的接合方式，可採取斜榫接合的方式（圖226，A），或是平頭榫接的接合方式（圖226，B）。後者木板的尾端採取彼此交替凸出的接合方式。緣廊的地板有時也會使用寬度狹窄、邊緣渾圓或倒角過的厚木條（圖226，C）。圖C這種型式的緣廊木板之間，留有相當程度的間隙，雖然地板外觀樸實而別緻，但是走在上面卻不太舒服。鋪設此種樣式的地板時，緣廊上容納雨戶的溝槽，會規劃在接近紙拉門的位置。

緣廊地板距離地面有各種不同的高度，最常見的高度，是人坐在緣廊的邊緣，雙腳可恰好且舒適地踏在地面的程度。而這種高度的緣廊前方，經常會安放一塊簡單的石塊或木塊當做階梯使用。當緣廊離地面的高度較高時，就會在適當的位置，安放具有兩個或三個梯階的固定式或移動式

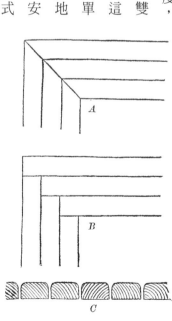

圖226　緣廊的地板

樓梯。圖179顯示一種普通型式的緣廊樓梯，圖227則顯示京都某棟古老住屋裡，樣式非常優美的緣廊的速寫圖。圖中數根直立的柱子，支撐著向外凸出的寬大屋簷，而這種樣式的輔助性屋頂，就是日文稱為「庇」的遮雨簷。畫面中也可以看到某些關閉著的紙拉門，以及打開後能夠看到室內景象的一些拉門。圖中清楚顯示的其他細節，稍後將再進一步敘述。

位於二樓的房間也面對著一個陽台，而這個平台通常比下方的緣廊狹窄。這個陽台必須裝設欄杆或護欄，而欄杆就成為展現優美工藝設計與裝修技術的場所。日式欄杆採取單純而簡約的裝置，使住屋顯現出變化多端的樣貌。陽台欄杆的結構包括位於上方的穩固扶手，以及支撐扶手的數根支柱，而各個支柱之間的空隙，則裝設著格柵、竹子或是有著鏤空設計的嵌板。通常欄杆支柱之間接近地板的位置，會安裝一根狹窄的橫木條，以防止任何物品掉落或滾出欄杆之外。欄杆尾端的兩根支柱之間的橫木條，通常是能夠拆卸的活動式裝置，以便於輕易地掃除陽台上的泥土和飛塵

圖227 京都老屋的緣廊

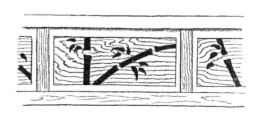

圖 228　陽台上的欄杆

赤松圓棒構成的框架內。

我很訝異美國的建築師們在裝飾性的施作上，似乎都不太運用鏤空刻鑿的技巧。鏤空設計的物件能夠產生非常清晰而鮮明的切削輪廓，而色調暗沈的室內空間，更襯托出鏤空設計圖樣的多層次色彩變化，同時也具有良好的耐久性。日本工匠喜歡將這種裝飾性的技法，同時運用在室內與戶外的裝潢設計上，並且利用這種獨特的施作模式，產生無數具有原創性和精緻性的設計作品。日本工匠對於任何題材和造型，似乎都能毫無困難地運用在創作設計上，例如：飛鳥、游魚、花卉、蝴蝶，以及波濤洶湧的海浪、冉冉上升的朝陽等，都屬於能夠信手拈來的創作題材。會使用厚紙板製成的鏤空型版，在布料和絲綢上印製各種圖樣；在壁紙圖樣的印刷上，也同樣運用此種印製技法。

（圖 228 中標示 A 的橫木條為活動式的裝置）。

圖 229 顯示松島一個欄杆的嵌板。這塊嵌板上鏤刻了竹子的設計圖樣，產生非常輕盈而美麗的視覺效果。圖 230 顯示藤澤地方另外一個欄杆樣貌，每塊嵌板上都鏤刻著各種不同姿態的龍形裝飾圖樣，並且扎實地固定在

圖 230　陽台上的欄杆

圖 229　陽台上的欄杆與鏤空的隔板

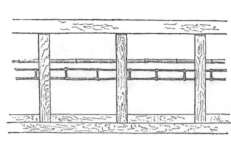

圖231　陽台上的欄杆

圖231顯示一個陽台欄杆上，採用細竹桿構成中間扶手的精巧裝置，而且正下方裝設了縱向剖面，還保留著竹節的粗大竹桿。此種處理方式，經常運用在精巧的紙拉門的框架之上，但是運用在欄杆上的情形，則相當罕見。這種欄杆的設計呈現非常精巧和纖細的視覺效果，人們了解這個國家將精細脆弱的花飾窗格，整合到戶外欄杆的結構上，那是因為日本孩童，必然不像我們熟悉的美國小孩般粗野而頑皮。如果美國這些頑皮的小孩，在日本住屋內待上短暫的時間，將會帶來結合劇烈的地震與強烈颱風般的毀滅性災難。人們也進一步能夠理解，在這樣的國家裡，每個人都必須循規蹈矩。

從圖232中顯示的京都某位知名陶藝家住屋欄杆的速寫圖，可以看出日本的欄杆，大多建構得相當堅固而扎實。欄杆大支柱的頂端裝著金屬製的柱頭，並且沿著上方的扶手，以一定的間隔裝設固定用的金屬板。

在日本，通常是在住屋的緣廊，接待短暫停留的賓客，並且在此端出煙草盆、手洗缽，以及熱茶和點心待客。在夏天的夜晚，緣廊的木質地板遠比室內的榻榻米地板涼爽，再加上可以看到庭園景觀，因此成為適合放

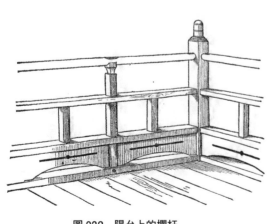

圖232　陽台上的欄杆

鬆身心的休憩場所。而且，有時候沿著緣廊的邊緣會安放著花盆，孩童們則會在此嬉戲。如果沿著緣廊的幾個房間彼此相鄰，則緣廊可成為從某個房間，通往另一個房間的便利通道。美國也和日本的住屋一樣，通常沒有規劃室內的通道或走廊，因此，穿越其他的房間，是抵達另一個房間的唯一方法。緣廊當然隨時都會維持著一塵不染的潔淨狀態，木質地板也經常擦抹得光可鑑人。[1]

雨戶

在夜晚和風急雨驟的期間，緣廊會以稱為「雨戶」的遮雨板加以遮擋。這種輕盈的木質遮屏，尺寸約等於紙拉門的大小，其結構是將薄木板固定在具有數根橫桿的輕框架上。雨戶安裝在緣廊外側單一的溝槽之中，晚上能有效地封閉整個住屋，但是在燠熱的夏天夜晚，室內會形成難以忍受的悶熱狀態，因此，許多住屋為了通風的需求，會在雨戶的正上方設置狹長的通風開口。冬季時可使用嵌板封閉這些狹長的通風口，在某種程度上，可避免戶外的寒氣入侵。在颱風盛行的季節或遭受突如其來的暴風雨侵襲時，利用雨戶封閉房屋外側的措施，將使整個房間陷入非常暗沈而陰鬱的狀態。

雨戶是日本住屋中唯一會產生噪音的設備。日式住屋內並沒有會猛然砰砰作響的開闔式門扉，以及發出嘎嘎聲響的門鎖，而是輕輕地推拉著隔扇，室內呈現安寧靜謐的氛圍。而且，柔軟的榻榻米承受著輕柔腳步的壓力，居住者像貓一般地輕移步伐，這種令人寬慰的情境，

能舒緩人們過度緊繃的神經。我很難不把美國人穿著厚重的靴子，在木地板上走動時，發出咔嗒咔嗒的碰撞聲響，以及頑皮的孩童在地毯上跑跳嬉戲時，掀起滾滾煙塵的喧鬧情況，拿來做對照與比較。幸好，日本住屋內並不會出現上述悲慘的境況。不過，現實的情況強迫我必須承認，每天早晨僕人將住屋外側的雨戶，推回凹入的收納空間時，產生的相當巨大聲響，總會粗暴地驚醒我的睡夢。在公共的旅館裡，拆裝雨戶時所產生的聲響，取代了喚醒大家的叮叮噹噹的搖鈴，以及震耳欲聾的鑼（一種中國樂器，折磨著人們聽覺，但是美國人似乎相當喜愛它）。僕人推開雨戶時，不僅會所產生巨大的聲響，而且戶外燦爛耀眼的陽光，也會讓沈湎於陰暗夢鄉的旅客，突然遭受刺眼光芒的痛苦衝擊。

日本人採用許多奇特的裝置來鎖住或閂上雨戶。據我所知，日本住屋內唯一的門鎖，就是裝在雨戶上的門鎖。這些門鎖是非常簡略的裝置，小偷只要用一根牙籤就可以破解這種防盜機制。美國住屋的每個門戶都裝著門鎖、門栓和自動門扣，尤其前門裝設了這些不可思議的防盜設備，不論從屋內或戶外都牢不可破。對於日本人而言，這樣的住屋等於是名副其實的監獄。日本人在美國發現門口踏墊、靴子刮泥器、噴泉水杓、溫度計等器物，都用鐵鍊、螺栓、或螺絲釘固定在房屋上，必然會認為自己置身於小偷的國度吧！鎖住雨戶時所使用的最簡單裝置，是在與雨戶接合的柱子側面上裝設一個鐵環，而在雨戶的框架上也安裝一個小鐵圈，並將鐵環套在小鐵圈上方，再使用一根木質插銷加以固定。另外一種上鎖的型式，是採用一根垂直的門閂，穿過雨戶框架上緣橫木和下方橫木的孔洞，來固定住雨戶。這根門閂推向上方之後，可利用另外一個可橫向滑移的木塊擋住，以防止門閂下墜。參閱圖233與圖

圖234 未鎖定的雨戶門閂

圖233 鎖定狀態的雨戶門閂

234，就能夠清楚地了解這種巧妙裝置的功能。有時候一根簡單的木質插銷，會用來鎖定最後一片雨戶。當這片雨戶被鎖住之後，其他所有的雨戶都牢牢地固定住了。

圖235顯示古舊住屋的雨戶溝槽外緣上，根據雨戶的數量，以相對的間隔，裝設了數個鐵製的圓形擋頭，避免可從外側將雨戶抬起並拆下。不過，現在很少看到這種裝置。

住屋二樓收納雨戶的戶袋，是裝設在與陽台垂直的住屋側面。當

雨戶從戶袋一片接著一片地推出來之後，必須在陽台角落外側支柱的位置轉變方向。為了避免雨戶在隔柱轉彎時，從邊角滑落下來，在陽台的角落裝設了一個鐵製的小滾輪。當局部的雨戶推到這個位置時，可以在轉換方向之後，卡進其他的溝槽中。圖236的速寫圖顯示兩種滾輪的型式，以及安裝的位置。由於裝設滾輪的位置並沒有溝槽，

圖236 針對雨戶轉向需求的轉角滾輪

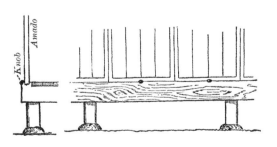

圖235 雨戶溝槽外緣的鐵製圓形擋頭

因此無須抬起雨戶，就能夠進行迴轉的動作。

如果雨戶裝設在住屋的出入門口時，在位於尾端的一片雨戶上，會設置一個稱為「潛戶」方形小安全門，而這個小門，有的是左右滑移的型式，有的是前後開闔的絞鏈式門扇。在突然發生緊急事故時，居住者無須拆下雨戶，也能迅速找到逃離的出口，因此這種安全門也稱為地震逃生門。

不論緣廊、住屋的出入門，以及窗戶等處，夜晚都會用雨戶封閉起來，但是白天就會將這些雨戶，存放在稱為「戶袋」的收納櫃中。戶袋會設置在出入口的單側，或是位於雨戶溝槽外側封閉的位置。戶袋的寬度等於雨戶的寬度，但是必須具有足夠的深度，以收納封閉出入口所需的雨戶數量。參閱圖97與圖98的平面圖，可了解這些戶袋的裝設位置。從圖35、38、49、50中所描繪的景象，能夠明顯地看出戶袋，大多裝設在緣廊、陽台、窗戶、出入門口的末端。

一般住屋的戶袋採用薄木板製成，外觀像一個扁平的木箱，固定在住屋的側面。大型旅館前門的戶袋，經常採用美麗木紋的單片木板製成。

這個收納雨戶的櫥櫃側面，有一個缺口可讓手指抓住每塊雨戶的邊緣，依照順序推拉到裝置雨戶的溝槽中。一位僕人會站在戶袋前方，將雨戶像火車車廂互相連結一般，沿著溝槽一塊接著一塊

圖237　裝設旋轉式戶袋的緣廊與手洗缽

地快速推出來。

戶袋幾乎都是固定在房屋的側面，但戶袋若是位於在緣廊的某個位置，且會擋住陽光的話，就必須將戶袋裝設在可旋轉的樞軸上。白天雨戶收納在戶袋之後，就可以從緣廊旋轉九十度，貼合在玄關門廊或其他附屬建築物的側面。圖237顯示這種旋轉式戶袋的速寫圖。

手洗缽

手洗缽的存在，是證實日本人喜愛整潔的一項有趣證據，而這種奇特的洗手設施，通常是設置在緣廊盡頭靠近公共廁所的一個裝水容器。這是個針對洗手單一目的所設置的器具。通常青銅製或陶器的手洗缽，會安放在靠近緣廊邊緣的某種台座或支柱之上。手洗缽本身的結構和周邊的器物，經常採用各種裝飾樣式，顯示出這種盥洗設備的重要性。造型最為簡約的手洗缽，是由一根從緣廊上方屋簷垂下的竹桿，吊掛著一個木桶所構成，而這根竹桿上也掛著一支水杓（圖238）。另一種非常普遍的手洗盆型式，是以扎實地固定在地上的一根支柱，支撐著由青銅、陶器或瓷器的盛水容器，底座的周圍鋪著一些摻雜稍大石頭的鵝卵石。如此一來，當人們洗手的時候（使用水杓從盆內舀水，然後傾倒在手上），散落的水珠會流過鵝卵石的縫隙，避免地面形成泥濘而髒污的水坑。圖49顯示此種造型簡潔的手洗缽旁邊，是以瓦片固定地面上，形成一個圈圍住鵝卵

圖238　手洗缽

圖 240　手洗缽

圖 239　手洗缽

石的框架，這種框架有時候是三角形或圓形的樣式。

支撐這些手洗缽的支架，呈現出極為古雅而奇特的樣貌，有的是側面長出枝葉，並且開著花朵的一截樹幹，或者如圖237所示，使用一個老建築雕刻柱子的柱頭。圖239顯示東京郊外某位紳士家中手洗缽的支架，採用的是一個破船殘骸的舵柱。手洗缽的容器通常採用青銅製作，因此，常常可以看到有些珍奇的老舊手洗缽上，覆蓋著色調豐饒的綠鏽色彩。手洗缽內的水是由一根竹管導入，然後一股水流持續地溢流到下方的鵝卵石上。

很多手洗缽的造型，是採用各種形狀的巨大石塊雕琢而成，頂端有一個盛水的凹陷部分。這些石塊的造型千變萬化，有些是粗略雕琢的石塊、方形的石柱，或是一個弧形的拱門狀石塊的頂端，有個儲水的凹陷部位。針對人們洗手需求製作的手洗缽，經常出現造型比例誇張的奇幻形態。不過，一般常見的手洗缽大多為圓柱形的造型（圖240），但是手洗缽也可能雕琢成水甕的形狀（圖241）。不論造型如何變化，

圖 241　手洗缽與庇緣

洗水盆通常採用單一的石塊雕琢而成。

通常石質手洗缽的上方，會裝設一個屋頂形狀的小建築物門口旁邊的手洗缽，通常是上方有會的小建築物門口旁邊的手洗缽，通常是上方有凹陷部位的大型不規則形狀石塊，而這個石塊會直接安置在地面上。

在大多數的情況下，手洗缽裝設在靠近緣廊邊緣的位置，因此，人們能輕易地拿到放置在手洗缽上的水杓。精心規劃的手洗缽周邊設備，會從緣廊邊緣延伸出一個稱為「庇緣」的小型平台，這個平台的地板是由圓形或六角形的木條，或者是竹竿構築而成。平台的邊緣通常會裝設欄杆，上方則懸吊著造型古老雅致的鐵製燈籠，而這個燈籠會在夜晚照亮手洗缽。圖 240 即描繪出京都一位知名陶藝家住屋的手洗缽，以及庇緣平台的樣貌。圖 227 顯示一位日本人正在緣廊旁洗手的情景。

手洗缽和周邊環境所規劃出來的精緻感和藝術性，使住屋各處都散發出精巧和高雅的品味，而珍奇的木材和昂貴的石雕，也都用來建構手洗缽周邊的環境。此外，綻放的美麗花卉、攀爬而上的葡萄藤、姿態古樸的偃松則簇擁在手洗缽的周圍。有不少書籍專門描述手洗缽這種設備的各種使用方法。

幾乎到處都存在的手洗缽，顯示日本人喜愛整齊和清潔的普遍特質。不僅在一般的住屋和旅館內，連人潮擁擠的車站這種都市中最繁忙的公共場所，也毫無例外地設置了手洗缽。

大門

日本住屋面向道路的那側，很少特意凸顯出建築外觀的特色，但是對於大門入口的結構和設計，相對地賦予較多的關注，許多大門的外觀和設計都呈現相當獨特的風貌。就像變化多端的圍牆一般，這些大門也顯現出輕盈或牢固等千變萬化的樣貌。通常面對街道的大門，結構和外觀最為扎實。這種大門的上方有屋頂，內側裝設著良好的防盜門門。若門扇漆成黑色，總會讓人產生望而生畏的嚴肅感覺。不論結構是否堅固或輕巧，日本住屋的大門總是呈現獨具一格的風貌。甚至，都市住屋的大門，也經常顯現鄉村純樸的風格。大門的外觀看起來往往不夠扎實，但是很少看到崩壞的情形，或是出現即將倒塌的荒廢狀況。雖然某些大門的垂直支柱，採用粗壯的木料構成，後方以輔助的支柱補強，上方也加上強固的橫樑，但是許多大門仍採用輕薄的材料製作而成。大門經常採用古老而雅致的船板、扭曲變形的枝幹製作框架，搭配極為精緻的穗帶編織，或是鏤空設計的嵌板。而中央一系列嵌板所形成的肋拱，是以暗色的扁平竹片製作而成。在設計風格上，採用堅固與纖柔、粗獷與細緻的強烈對比，善用材料的特性，及精鍊的技術所建構的大門，充分展現日本工藝令人讚嘆的魅力。

日本住屋的大門有許多不同的類型。都市中圍繞著部分宅邸的一長排建築上，可以看到

一種結構堅固而厚重的大門樣式，而在宅邸周圍由黏土、灰泥、瓦片建構而成的厚實高牆上，也可以看見另外一種類似的大門。此外，有一種大門的兩側，銜接著以木料或竹子建構的輕盈而高大的圍牆，而在庭園的圍籬中，也可以發現另一種材質最為輕巧的大門。

圖242的速寫圖顯示第一種宅邸的大門樣貌。關於這個宅邸的相關內容，本章節中並不詳細描述。這個大門屬於一個離東京九段地區不遠的小型宅邸，通過大門，就會進入一長排結構堅固而厚重的平房。規模較大的大門兩側，會設置一個供平時通行的窄門。大門的單側有一個裝著厚實柵欄的窗戶，可供看門的守衛觀察任何出入門戶的人員。大門前方有條深深的窄溝，上方架設著石橋。這種大門採用極為輕薄的金屬板來製作圓頭裝飾門釘，並單純地固定在門扇上，表面上呈現扎實的樣貌，使大門具有比實際的強度更為牢固的印象。大門所使用的寬幅金屬帶狀物、托座，以及各種橫木的鑲邊滾條，都以相同的銅片製作。此種型式的大門通常漆成黑色或明亮的紅色，而古代的大門則會以色彩和金屬工藝品進行精緻的裝飾。

另外一種大門的類型，是都市較為富裕階層住屋中，普遍可見的大門樣式。圖243顯示其中典型的一種大門樣式。速寫圖顯示從內部觀看大門的樣貌，並描繪出以額外的支柱和橫

圖242　宅邸建築的大門

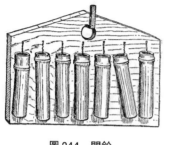

圖244　門鈴

木，強化大門主要直立支柱的情景。兩個門扇是以類似美國住屋的方式，採用一根堅固的木門加以鎖定接合。此種類型的大門通常會設置一個小型的拉門（潛り戶），它的下緣離地面一英尺，高度剛好能讓一個人以彎腰駝背的姿勢鑽爬進去。對於一個外國人而言，若要在不被絆倒或撞掉帽子的情況下，順利通過這種小門，則必須具有熟練的技巧，並且經過多次的練習。當這個小門被拉動時，有時候會使連動的門鈴發出刺耳的聲響，或是使一個用繩索串接許多小鐵片的裝置，發出叮叮噹噹的音響以警告屋內的僕人。這種輔助的出入口，有時候會以開闔式的絞鏈門，取代滑動式的拉門。在這種情況下，會使用一種將數支短竹節，綁在一塊木板上的奇特門環。當門扇被移動時，這些門環就會發出相當大的聲響。圖244描繪出這種雖然結構原始，但卻很巧妙的門環的外觀。

日本利用許多奇特的方法，來鎖住大門上的小拉門，圖245顯示其中一種裝置的樣貌。圖片的左邊顯示拉門的部分門板，右邊

圖243　都市住屋大門的內部景象

圖 245　大門上小型拉門（潛戶）的門閂

的門板上裝置了一片可上下翻轉的木片，並且利用一根可左右移動的木栓，抵住了拉門的邊緣。當木栓回歸原位時木塊會向下翻落，而讓小拉門能自由滑動。文字的敘述很難清楚地描述這種裝置的樣貌，請參閱圖245的速寫圖。除了大型的大門裝設了這種小型出入口之外，商店或旅館面向道路的出入口，也設置了絞鏈式或滾輪滑動式的小門。由於在發生地震時，大門或雨戶很容易因為建築物的搖晃而變形或卡住。在這種突發的危險狀態下，居住者可利用這些小門逃生，因此這種小門稱為

「地震逃生門」。

圖246顯示面對著東京上野公園不忍池道路的大門。這座造型簡樸的大門，裝設在圍繞著住屋和庭園，並形成區隔住屋與道路界線的高大木板圍牆上。大門的兩塊門扇採用單片薄木板製作而成，一個以兩個托架支撐的輕盈遮簷，遮蓋了整個門戶的上方，構成一道非常簡約卻引人注目的大門。這幅插圖明確地顯示圍牆建構得非常牢固的方法，也看到結實的木質門檻，是由安置在水溝

圖 246　都市住屋的大門

旁石質溝壁上的扁平石板支撐著。圍牆木板下緣與門檻之間的縫隙，是一般圍牆結構上的普遍特徵。位於大門旁邊圍牆上的柵欄式開口，能讓屋內的居住者與外界的人士進行溝通。

圖247顯示位於相同街道上的一座非常精緻的大門樣貌。這座大門的其中一塊活動式門板，嵌入另一塊固定式門板後方的溝槽中。這兩塊門板是以杉木的薄條，採用斜紋編法（網代編）的方式編織而成。在下方兩塊門板的上面，是一塊頗為牢固的網格狀木質柵欄。大門兩側的圓柱形門柱，是由上方的圓柱形橫木，以及鏤刻著優雅圖樣的寬幅薄木板來加以固定。大門的遮簷採用寬幅的薄板製作，並利用貫穿直立門柱的橫樑，來支撐和鎖定位置，而書寫著屋主姓名的薄木板門牌，則釘在右側的門柱之上。

圖248描繪著東京近郊，從芝（Shiba）到品川的街道上的一座大門的樣貌。這座大門均衡的比例美感和精純的設計風格，十分引人注目。大門兩側直立的門柱，採用剝除了樹皮、殘留切除樹枝後凸起部分痕跡的自然樹幹。位於大門上方最高位置的橫向門樑，是特別挑選類似日本神社的鳥居樣式，即兩端向上彎翹的樹幹製作而成。這根樹幹切削成三個表面，其中向下的一個表面，切削為適合銜接門柱的平面，其他兩個表面，則處理成與門柱相似的造型

圖247　都市住屋的大門

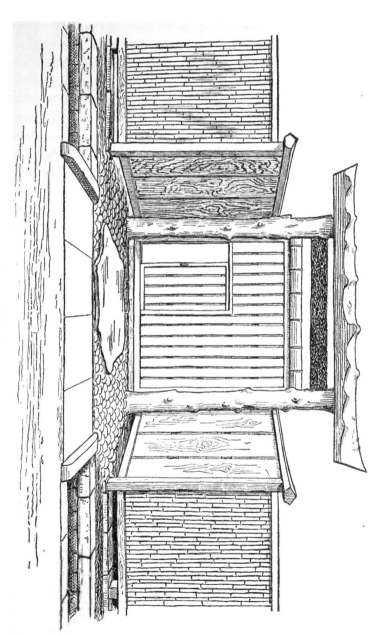

圖 248　東京近郊的大門

與質感。由於切削樹幹表面時，不規則的凸起部分，會產生波浪般的非規則性橫斷面形態，呈現非常別緻的視覺效果。在這根門樑的下面，裝設了一塊取自舊船殘骸上滿布蟲孔洞的黑色木板，一根粗大的綠色竹幹則位於正下方。大門本身的門板是由輕盈的窄木片，採取相距半英寸的間隔排列而成，因此能夠從間隙裡，看到內部的四根橫向木條，而在大門的左下角，有個方形的框架，形成一個輔助性的小門。大門的兩側各有一堵由大塊木板構成的門翼，上方裝設著沈重的橫木。左右門翼銜接著排列極為整齊的竹子圍牆，而這些竹牆則座落在建

構街道溝渠內壁的石頭基礎之上。溝渠上方以經過表面處理的厚重石板，架設出跨越溝渠的石橋。而大門前方鋪設著一塊從石礦岩架上鑿取之後，保留不規則自然形狀的鋪街板石，周圍則鋪滿經過海浪沖刷的圓形鵝卵石。這個大門的樣貌極具吸引力，我認為除了竹子之外，其他的部分都能應用在許多美國夏季別墅的大門設計上。

圖249顯示另外一種外觀看起來並非十分漂亮，但是卻顯現日本許多怪異設計創意之一的大門樣貌。這座大門上方的門樑，採用一根取自森林中倒伏的廢棄樹堆，彎曲弧度非常優美的巨大殘幹。此種運用扭曲變形的樹幹，當做大門上方拱形門樑的獨特設計方式，在日本各地普遍可見。

圖250描繪東京近郊和更為南方地區，經常可見的典型大

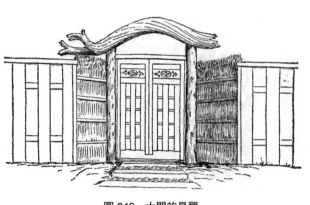

圖 249　大門的景觀

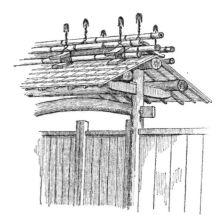

圖250　鄉村自然風格的大門

門樣式。這座大門的屋頂相當大而且結構複雜，但是並不笨重。大門採用鋪設樹皮的大型挑簷式屋頂，屋脊由兩根一組的粗大竹桿，採取縱向排列的方式固定在屋頂上方，每組竹桿彼此保持分離狀態，並且在屋頂與竹桿之間，以及竹桿與竹桿之間，以跨越屋脊的方式，鋪設厚實的馬鞍狀樹皮。然後，使用黑色棕櫚繩

將整體的屋脊綁在一起，並且固定在屋頂之上，而這些固定用的繩索尾端，會朝向上方扭轉成具有裝飾性的穗羽狀造型。靠近屋頂邊緣的屋簷上方，則以固定的間隔裝設較細的竹桿。位於屋頂下方不同區間的椽木，採用了不同的尺寸，以及圓形或方形的木條。參閱速寫圖能更清楚地了解大門屋頂的結構。

圖251和圖252顯示東京大型皇居庭園內，具有自然風格的大門。其中一座簡樸的大門，採用兩根粗大的樹幹當做門柱，兩側的圍牆，以三根為一組的大

圖251　鄉村自然風格的大門

竹桿交替排列，並採用橫木加以固定。另外一座大門的門柱為渾圓的支柱，門板則是斜紋編織（網代編）的輕盈木質門扉，兩側的圍牆是以成束的蘆葦構築而成。這兩座大門和圍牆的規劃設計，是為了塑造出庭園整體的雅致風格。

宮島地方的鹿群經常會離開森林，在村莊的街道上遊蕩。為了防止野鹿侵入住屋和庭園，人們會在通道上設置輕質的柵門加以阻擋，並且從柵門上方以繩索或長竹桿，向下懸吊一個重錘。這個重錘具有雙重的效能，除了保持柵門封閉的功能之外，當訪客打開柵門時，重錘會撞擊柵門而發出巨大的聲響，達到引起僕人注意的功效。

日本關閉大型的折疊式門扉時，大多採用與美國類似的方法，使用一根橫木來閂住門板。在關閉簡易的摺疊門時，則會把使用Ｕ形釘固定在一扇門板上的鐵環，套入另一扇門板上的圓形檔頭或釘子上。人們會發現宅邸的大門經常呈現廢棄不用的跡象，並且了解，唯有在迎接極為重要的尊貴賓客的正式場合，才會使用宅邸的大門。

日本庭園的大門樣式變化無窮，許多大門採用質地非常輕盈的柳條編織而成，其目的只

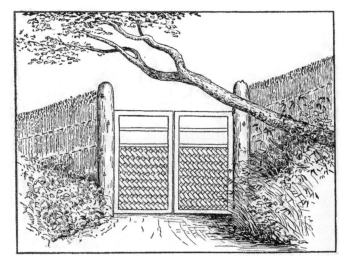

圖 252　鄉村自然風格的庭園大門

圍籬

日本住屋圍籬的設計和結構，其樣式千變萬化。某些圍籬的結構相當扎實，其他的圍籬則盡可能採用輕盈的材料製作；有些採用堅固的框架和沈重的木樁，有些則使用蘆葦草捆和

是單純地營造精緻美感的效果。不過，其他的大門雖然也是為了美觀而設計，但是卻較為堅固實用。圖253描繪一座通往另一個庭院的雅致庭園大門。這個大門具有接近四十年的歷史，外觀看起來脆弱而且並不太實用。通過這座大門之後，右側的建築物是舉辦茶會的茶室，左側房屋的屋簷下懸掛著一條巨大的木魚，若敲擊這條木魚時，則會發出一種共鳴的聲音。事實上，這隻木魚具有類似響鈴的功能，在適當的時機敲打，可傳達給待客室的賓客，移駕到茶室的訊息。這棟住屋的主人，是教授茶道的師匠，也是知名的書法家。

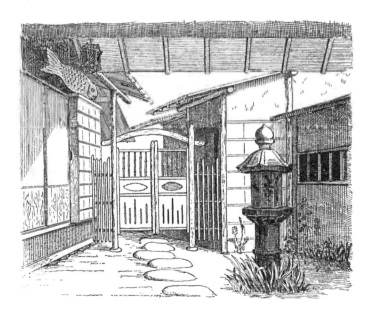

圖 253　庭園大門

竹條，而介於堅固和輕巧之間，更有不勝枚舉的各種折衷型的圍籬樣式。這些圍籬的結構所採用的材料包羅萬象，其中包括笨重的樹幹、輕薄的木板、紅杉木條、竹子、茅草、細枝、柴捆等各種材料。除了將蘆葦綑綁成草捆之外，幾乎每種植物都可以綑綁成束，或利用能夠支撐本身重量的性質，充分地運用在製作這些界定邊界的圍籬之上。

根據圍籬的外觀或所製作的材料差異，分別有不同的稱呼。從住屋或牆壁側面延伸出來的裝飾性小圍籬，日文稱為「袖垣」。「袖」是指「袖子」，「垣」是「圍籬」的意思。這種小型圍籬的形態，與日本和服獨特的長袖造型，具有相當奇妙的類似性。而採用竹子製作的圍籬稱為「籬」，採用製作牙籤的烏樟枝條建構的圍籬，則稱為「黑文字垣」。

日本的圍籬可以歸納為幾種不同的類別，其中一種前面描述過的類別，涵括了建構在住屋周圍土地上的所有圍籬樣式。都市的圍籬通常較為高大，並採用木板製作，而且會以安裝在石頭基礎上的堅固框架支撐著。鄉村的圍籬僅是用竹子構築的欄柵而已，而且造型也非常簡樸。有些圍籬完全屬於裝飾性質，除了採用輕量的欄柵圈圍某些特定的區域之外，也包括從住屋的側面，抑或是從較為堅固耐用的牆壁或圍籬的側面，所延伸出來的小型輕質遮屏。

這些圍籬的樣式設計可說是千變萬化、不計其數。

讓我們進一步檢視日本主要圍籬型式的細節。一種與美國圍籬類似的簡單圍籬型式，是以木板釘在上下兩根橫木之上。另一種經過改良的普通木板圍籬，採用寬度三或四英寸厚木板，當做圍籬的上下兩根橫木，並釘在圍籬支柱的側面。此種圍籬上的木板，採取互相交替的方式，輪流地釘在橫向木條兩側。這種將木板錯開而分別釘在橫木兩側的施工方式，不僅

外觀能夠產生美麗的視覺效果，而且由於兩片木板之間，會出現橫木厚度的間隙，因此在暴風吹襲時，能夠有效地發揮降低強風壓力的效應。圖254描繪這種木板圍籬的部分樣貌，圖片的上方則顯示圍籬的斷面圖。此種木板圍籬的型式，也許能夠有效地應用在美國的圍籬設計上。

堅固的木樁柵欄是在每根粗壯的方形木樁上開出榫孔，並將橫向木條穿過榫孔之後，以木質栓釘固定住每一根木樁。許多柵欄式的木樁圍籬，會裝設兩根距離相當接近的橫木，並將木樁的底部固定在木地檻上，而離地面一或二英寸高度的木地檻，則安裝在間隔排列的支撐基石之上。這種施工方式能避免木地檻遭受昆蟲的啃噬，以及地面濕氣的不良影響。圖255顯示這種木樁柵欄的樣貌。

圖254　普通的木板圍籬

為了使這種圍籬更加牢固，通常會以二英尺或更寬的間距，將額外的支柱插入土中，並與橫木綁在一起，請參閱圖243中的大門樣貌。

圖255　木樁圍籬

圖256顯示一種採用交錯編織的方式，將竹子與橫木編織在一起的耐用竹籬。這種圍籬是利用竹桿的彈性，固定在橫木之上。圖中支撐著竹子圍籬的支柱，也是大門側面的門柱，呈現頗為奇特的外觀。這根堅固的木柱僅將樹皮剝掉，而保留原木的自然狀態。木柱上美麗的

圖256　竹子圍籬

棕褐色圖樣，呈現類似常見的理髮廳旋轉燈柱上，迴旋而上的螺旋線條，以及鑽石般菱形的圖樣設計。這種圖樣設計採取燒灼的方式使木材碳化，造成不會溶解也不變色的色彩。我很好奇，如何在木柱上燒灼出這種井然有序的圖樣，後來才了解，是先將稻草編成扎實的長條繩索或將繩帶浸在水中，並從兩個方向沿著木柱的周圍，捲繞出寬幅的螺旋線條，而留下鑽石形的空隙。接著，將完成纏繞草繩的木柱，放在準備好的炭火上燒烤，因此，未受到纏繞潮濕草繩保護的木材，會被炭火燒灼而碳化。採取這種簡單而巧妙的方法，就能獲得不會變色的棕褐色簡樸裝飾圖樣。此種巧妙的製作技巧，也許能提供給美國的建築師們應用在各種設計上。

在住屋的建地與建地之間興建的圍籬，或是圈圍出庭園範圍的圍籬，採取非常多樣化的裝飾方法。圖257顯示箱根村莊內一種非常堅固耐用的圍籬。這種圍籬的支柱和斜撐都採用自然形態的樹幹，並使用堅實的木栓，固定在圍籬的單側。圍籬上方的橫木，也採用部分削除樹皮的樹幹，而圍籬的隔牆則以細竹交錯地編織在橫向木條之上。

圖258描繪了東京地區另一種更具有裝飾性質的圍籬。這種圍籬的下方部位，是採用細長的橫木固定住大量纖細的枝條，上半部分則使用赤松的木桿，以及交錯編織的藤蔓，形成簡樸的格柵狀結構。

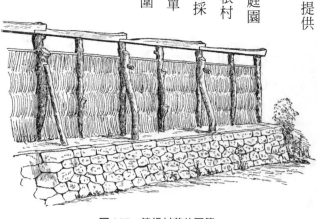

圖257　箱根村莊的圍籬

圖258　鄉村自然風格的庭園圍籬

日文稱為「袖垣」的小圍籬，在造型設計和建構技術上，都呈現匠心獨具的絕妙風貌，而且，樣式上的變化也多到無法估算。我擁有一本專門針對這種圍籬而撰寫的日文專業書籍，內容中記載了數百種不同的圍籬設計款式，其中包括方形的上緣造型、曲線的上緣造型、圓形或凹入的邊緣造型、鏤空的隔板，以及千變萬化的各種細節設計。這種圍籬通常從住屋的側面，或者一

個較為堅固的圍籬或牆壁延伸出來，其長度很少超過四或五英尺。雖然這種圍籬是用來遮擋住屋某些需要隱蔽的部分，但是圍籬本身卻極具裝飾性。

圖259顯示一種以黑色棕櫚繩將燈芯草綁成圓柱形草捆，再用竹片綁在一起的圍籬，而繫在每個圓柱形草捆上的一小把草束，則當做奇特的裝飾物。

圖260中由燈芯草和細小枝條構成的圓柱形草捆，以兩根為一組的方式，綑綁在從外側支柱延伸到木板

圖260　小圍籬　　　　**圖259　小圍籬**

圖261　小圍籬

圍牆的橫向竹桿的兩側。圖261所描繪的另一種圍籬，上面部分是以常用的黑色纖維製成的寬幅條帶，將堅韌的燈芯草綑綁成一根橫向的大圓柱，而且從圓柱向下懸垂寬闊的大量燈芯草，一直延伸到地面。這種圍籬所採用的蘆葦、燈芯草、樹枝等材料，在美國也屬於很容易取得的材料，因此，這種圍籬也許能夠應用在美國庭園的圍籬設計上。在堅固的木板圍籬上，普遍也可以看到一種由木質柵欄保護的小型凸窗（圖262）。

除了本章節所描述過的少數圍籬之外，日本也採用混合瓦片與灰泥或黏土的材料，興建出堅固耐用的圍牆。這些建構在石頭基礎上的圍牆，底部為二或三英尺寬，高度可達到八英尺或更高，但是圍牆上緣部分的寬度不超過二英尺，並以類似小型屋頂的遮簷覆蓋在牆頂之上。這些圍牆的內部充填著黏土的碎塊和破裂的瓦礫，外側則呈現瓦片連續層疊鋪設的整齊樣貌。通常日本大型宅邸的周圍，都興建著這種類型的圍牆。

圖262　圍籬上的柵欄凸窗

注釋

1　一般型式的緣廊稱為「緣」（yen）或「緣側」（yen-gawa）。紀州地區單純地稱之為「緣」，東京地區則稱為「緣側」。低矮的緣廊平台稱為「落緣」（ochi-yen），可以上下調整的緣廊平台稱為「揚緣」（age-yen）。緣廊平台外緣沒有容納雨戶的溝槽時，稱之為「濡緣」（nuri-yen），「濡」代表潤濕的意思。在沒有雨戶遮擋的狀況下，雨水會直接侵入並濕濕緣廊的地板。以竹子搭建可用來放置花盆的小平台，稱之為「簀子」（sunoko）。

第六章

庭園

庭園概述

日本的庭園就像住屋一樣，呈現出絕不可能應用在美國類似地方的特徵。美國的庭園除了採取法國風格的模式之外，可能僅僅在小塊空地上簡單地安置花壇，或是在通道的兩旁布置狹窄的花壇。不過，就算是如此簡單的規劃方式，通常庭園也只能設置在寬廣的區域裡。美國一般住屋的小型庭園，大多圍繞著雜亂糾結的灌木叢，或是被迫在有限的空間裡，盡可能塞滿許多不同種類的花卉。當冬天來臨時，庭園內只殘留成堆的枯枝腐葉，以及許多漆著綠色油漆的醜陋棚架。

難怪美國人最近幾年也開始逐漸地意識到色彩的調和，以及適切造型的概念，並且絕望地放棄了傳統的花壇設計。以往那些違反自然的醜陋庭園裝置，現在都被綠草所覆蓋了。綠草取代了難看的庭園樣貌，至少具有讓人們眼睛舒服的一項優點，而唯一需要費心的事情，就是必須用力推著除草機進行除草的作業。不過，就像一位裝潢工匠發現天花板上的濕壁畫很拙劣，就將整個壁面漆成單色般，這種以綠草取代庭園粗陋裝置的方式，只不過呈現出設計者和施作者的無能和愚昧罷了。

日本人規劃庭園設計的祕密，就是他們並不貪得無厭。由於含蓄的個性和事事追求妥適得體的品味，使日本所有的裝飾和其他藝術創作的工藝作品，都在庭園設計中呈現出完美的樣貌。除此之外，由於太多的事物都瞬間即逝，因此日本人認為必須在庭園設計中，提供讓人們能夠感受到亙久長存的雋永要素，例如：小池與小橋、造型奇特的石燈籠與石碑、涼亭

與自然風格的圍籬、石板步道與鵝卵石，以及不可或缺的綠樹與灌木叢等等。美國人在庭園的規劃設計上，卻仍處於欲振乏力的摸索階段。水泥製成的花盆、以有毒化合物漆成綠色的鋸齒狀造型的涼亭、鑄鐵製作的噴泉等粗陋的設計，對於日趨癲狂的民眾而言，已經被視為理所當然的事物。在美國人偏愛的噴泉造型之中，每百個就有一個，是由鑄鐵製作的兩個孩童站在一個鑄鐵水盆內，撐著一支鐵片製成的雨傘，並從鐵傘頂端噴出一道水流。這道持續不斷的噴泉僅僅噴灑在孩童身上，但是周邊的綠草，卻由於夏季的乾旱變成焦黃和枯萎。

日本人已經將他們的造園藝術發展到極致的境界，因此僅僅十平方英尺的狹小空地，也能夠運用他們巧妙的技法，創造出精緻絕倫的美麗庭園，而美國的這種零碎的空地，經常塞滿了廢棄的煤渣、鍍鋅的空罐頭、泡過的茶葉末、垃圾桶等廢棄雜物，但是，日本人卻能以最簡約的方法，將荒蕪的空地轉化為賞心悅目的庭園。日本人以乾淨俐落和簡樸的設計概念，利用少許的常綠灌木叢、一兩簇花卉、從住屋側面延伸而出的簡樸圍籬、一兩個栽植著精選植物的古雅花盆，就建構出最為精簡的庭園樣式。日本人酷愛庭園的風光和視覺效果，所以充分利用這些非常狹窄的土地，營造出美妙的庭園樣貌。即使在擁擠的都市或貧困的陋屋中，也經常在門檻與離地的地板之間的一個小角落，利用一些淺淺的箱盒，營造出精巧的迷你庭園。在建構日本庭園時，一個小池或不規則輪廓的一窪水塘，是不可或缺的構成要素。如果能夠讓一條流水貫穿庭園，更能展現絕妙的魅力，若再加上一個迷你的瀑布，就能滿足人們渴望的所有庭園樣貌。藉由形狀詭譎多變的奇石和渾圓的卵石的襯托，潺潺的流水更增添雅致的情趣。通常在流水的上方，都會架設簡樸的石造或木造小橋，即使是極小的池塘上，也

會有某種型式的小橋跨越其上。日本庭園幾乎都會設置幾個小土丘，或是六至八英尺高的小山岡，並且在周圍或上面鋪設小步道。

在規模較大的庭園中，這些小山岡的高度，有時候會達到二十、三十甚至四十英尺高，並且耗費龐大的勞力和經費，從平地堆積而成。在這些小山岡的頂端，通常會興建一座附有茅葺屋頂的小型觀景台，能夠看到富士山的景觀，這個庭園的規劃設計，就達到登峰造極的絕妙境界了。此外，在規模更大而面積高達數百平方英尺的庭園中，技藝純熟的造景師傅，巧妙地將池塘與小橋、小山丘與蜿蜒的小步道、修剪成各種大小的圓球形樹叢、彎扭曲折的長長枝椏，低垂地面的奇形松樹，搭配組合成看起來比原來規模寬闊十倍的壯觀景象。

石碑

形態奇特怪異的奇石和巨大的石板，是形塑所有日本庭園的關鍵要素。就像美國庭園內不能沒有花卉般，很難想像日本庭園內欠缺古雅奇石的情景。東京近郊地區並無法採掘適合裝飾庭園的石材，因此這些裝飾用的石材，必須經常從距離四十或五十英里遠的地方運送過來。人們可以在採石的礦場裡，找到並購買類似建造美國住屋地窖粗糙牆壁的石材，也可以購買各種不同形狀與色彩的石材。其中產自日本西北海岸左渡島的紅色石材，價格更高達百元美金以上。日本人偏愛採用岩石或石材來裝飾庭園，因此，在許多與庭園造景相關的著作

中，都會針對庭園內石頭和石材的配置技術和方法，配合翔實的插圖做鉅細靡遺的解說。本章節後續內容中與庭園相關的插圖，都是描摹自上個世紀初期出版的《築山庭造傳》一書中的插畫，其中可以看到各種庭園設計中有關岩石的布置範例。

庭園中的石碑類似某種特定型式的墓碑，具有剛從岩石礦場挖掘出來時的粗糙邊緣，而且經常豎立在庭園之中。石碑的表面通常會鐫刻某些貼切的碑銘。附圖263所描繪的石碑，是矗立在大森地區某座以梅花著稱的知名茶道庭園之中。石碑上的碑銘直接翻譯如下：「梅花綻開的美景，讓書齋內詩意勃發」，其意涵是指人們在庭園周圍絕妙美景的影響下，必然會觸發蓬勃的詩興。這塊石碑豎立在以幾個石板階梯引導的小土墩上，周圍則圍繞著雅致的松樹和灌木叢。

這幅速寫圖僅描繪出庭園內石碑的樣貌。

石燈籠

石燈籠是庭園附屬裝飾物中，最為普遍和重要的物件之一。事實上，縱使是小型的庭園，也很少看到沒有裝設一個或多個石燈籠的情形。石燈籠一般都使用火山岩雕刻而成，通常幾塊美金就可買到一個。石燈籠的造型類似圓形、四方形、六角形、八角形的粗壯柱子，上半

圖263　庭園的碑銘

圖 264　東京的石燈籠

部分也可能是六角形的造型，而支撐的柱狀部分也許是一個圓形的柱狀物，或是以被水侵蝕的岩石製成的不規則形態。石燈籠上半部分挖空，而留下各種形狀的裝飾性開口，並且在舉辦某些特殊的活動時，在空洞內點上油燈或蠟燭。石燈籠一般都以兩個或三個部分組合而成，並且至少有三種截然不同的類型：第一種是高度較矮、底部較寬，上方呈現蕈傘狀，並且有三根或四根腳座的類型；第二種為高而修長的類型；第三種則是以數個組件，堆疊成相當高度而類似寶塔的類型。據我所知，這種寶塔型的石燈籠可能就是模仿寶塔的結構。

關於石燈籠的起源，有一個傳說記述著，古時候某座山峰上有一個水池，盜賊經常出沒在水池附近，並且屢次襲擊路過的旅客，因此有位稱為 Iruhiko 的神祇，採用較為耐用的岩石，興建了石燈籠以照亮道路的典故。據說聖德太子於推古天皇即位第二年（五九四 A.D.），所興建的寺院中的石燈籠，是日本最初的古老石燈籠，而這個石燈籠就是從上述傳說的地點搬遷過來的。[1]

本章節刊載的數幅速寫圖，描繪出幾種常見的石燈籠造型。圖 265 是描繪瀨戶內海宮島神社內的石燈籠。根據神社神職人員的說法，這座石燈籠已經有超過七

圖 265　宮島地區的石燈籠

圖 266　武藏白子地方的石燈籠

圖 267　宇都宮地方的石燈籠

小橋

日式庭園內的木橋或石橋，是塑造自然風格最佳的範例，而且，也許能夠充分應用在美國的庭園設計上。圖268內以橫向鋪設的石板所構成的簡樸小橋，結合步道的飛石（步道石）的規劃方式，是許多庭園中普遍可見的獨特景觀。

圖269描繪的是位於東京某個大型庭園內的石橋。這座石橋的跨距約為十或十二英尺長，橋體本身是以單一的石板構成。

圖270顯示東京私人庭園內的流水（遣水）。

圖 268　石板小橋

圖 269　石板橋

百年的歷史。它的底座已遭泥土埋沒，而各個組件也都破舊不堪，顯示整座石燈籠歷經長久歲月摧殘的滄桑風貌。圖264與圖266顯示東京和白子地方的石燈籠造型，圖267是宇都宮地方精心雕琢的一座石燈籠。

圖中的步道橋採用一塊未經琢磨的石板，而旁邊的石燈籠，除了挖空的燈籠本體之外，其他部分是利用幾塊自然蝕刻的石頭組合而成。

涼亭

日式庭園內的涼亭造型簡約而且別具一格。有些涼亭規劃有座位和泥土地面，其他的涼亭也許採用木板或榻榻米地板的設計。一般的涼亭通常都採取開放式的架構，並且以四根隅柱支撐著四方形的茅葺屋頂。不過，某些涼亭的兩側會以固定式的隔間牆封閉起來，其中一面牆壁會規劃一個裝飾風格的開口或窗戶。睿智而有遠見的德國地理學家雷恩（J.J.Rein），竟然表示日本庭園內沒有涼亭，對於此事我感到非常地納悶。據我所知，稍具規模的日式庭園內，缺少涼亭的情形極為罕見，況且，任何一本與庭園造景相關的日文書籍，絕無可能不包含這種自然風格的小型建築和休憩場所的內容。

涼亭周圍的樹木和藤蔓，通常會修剪得非常的賞心悅目。我曾經看過一個涼亭的圓形窗戶，呈現出無以倫比的絕美樣貌。這座涼亭的三個側面，是以色調豐富的茶褐色灰泥隔牆封閉起來，茅葺屋頂寬大的屋簷遮擋了陽光，在榻榻米地板上留下了深濃的陰影。在涼亭開放

圖 270　庭園流水與石橋

開口處的對面牆壁上，裝設著一個直徑五英尺的正圓形窗戶。這個圓窗外圍並沒有任何框架，只使用灰泥簡單地將外緣處理成乾淨俐落的邊界，並以不同厚度的深褐色竹子橫向排列，形成窗戶的框架，然後使用茶褐色燈芯草編成的細格狀格柵，以垂直的方向固定住竹製的框架。

圓形窗戶是位於向陽的方位，而精心修剪的綠葉藤蔓，攀爬在窗戶上面和周圍的外側，因此，窗戶多少也獲得了遮蔭。而陽光照射在藤蔓時，呈現出難以形容的絢麗效果。當兩三片藤蔓的綠葉，穿插在燦爛四射的陽光間隙裡，葉子的色彩便轉變為豐饒的深濃綠色，而到處攀爬的整叢藤蔓中，只要有一片葉子遮擋到陽光，便會像翡翠寶石一般，透射出亮綠色的光芒，而穿透綠葉的點點陽光，就像火花般散射出炫目的閃光。如果某些藤蔓跟綠葉，貫穿了部分的燈芯草格柵時，就會進入深暗的陰影之中。涼亭內部清爽的遮蔭、深褐色的竹子與燈芯草的格柵、寬闊的圓窗，以及當微風吹動藤蔓的綠色葉片時，涼亭內的翡翠綠色調也隨著產生多樣變化的情景，更大幅地提升了絕妙的美感與雅致的氛圍。由於沒有任何繪畫技法，能夠表達如此豐饒和令人魅惑的視覺效果，所以我並未嘗試描繪這些景象。

最先這種極具魅力的庭園規劃之所以引起我的興趣，是注意到許多日本人喜歡透過柵欄式的圍籬，痴痴地窺視庭園內的美麗風景，並且讚譽有加。由於美國庭園內，種植了許多半透明葉片的藤蔓植物，因此美國庭園的規劃設計，也許能夠順利地運用日式庭園的涼亭和窗戶的設計概念。

圖271顯示東京一個私人庭園的涼亭樣貌。四根粗糙的支柱和幾根橫樑，構成涼亭的主要架構，墊高的地板邊緣可當做座位使用，兩堵塗布灰泥的隔間牆壁，以垂直相交的方式銜接

圖 271　東京私人庭園的涼亭

在一起，其中一堵牆壁上挖出圓形的窗戶，另外一堵牆壁的上緣，有一個狹長型的開口。涼亭上方覆蓋著厚實的茅葺屋頂，頂端倒扣著一個陶製的水盆。我不曉得這個水盆，是否專為覆蓋屋頂的用途而製作，但是它所呈現的溫暖紅色，使灰色的茅葺屋頂，顯現出悅目的視覺效果。涼亭前方和周圍的岩石和石板，採取疏落有致的排列方式，而

幾株異國的奇特花卉和精心修剪的灌木叢，更增添周遭迷人的風情，一條小溪流則穿越鋪石步道向下方潺潺流去。

圖272是描繪東京皇居一個庭園內的涼亭樣貌。這座涼亭的骨架結構與上一個涼亭類似，以保留樹皮的圓柱形樹幹建構而成，茅葺屋頂的頂端，安置著一個茅草與竹子製作的屋脊。涼亭每根支柱上的格狀欄柵，都以對角線的方向向外凸出，呈現極為漂亮的景觀。這些格狀欄柵的框架，是特地選用符合欄柵不規則形狀的樹枝製作而成。欄柵的面板採用竹子和燈芯草莖為材料，而每個欄柵的樣式設計都大不相同。涼亭內的座椅是瓷器的椅子，而涼亭所

圖 272　東京皇居的涼亭

圖273　神戶涼亭的自然風格窗口

在位置的小土墩周圍，栽種了精心修剪的樹叢和松樹盆栽。涼亭內的窗戶或開口造型設計，經常呈現引人注目的奇特樣式。圖273和圖274的速寫圖，顯示這種自然風格的創意概念，前者是採用葡萄藤製作成葫蘆形的窗戶，後者則以竹子做成象徵山峰的格柵狀開口。

界定庭園邊界的樹籬，通常是在步道旁邊已經修整成方形的樹叢上方，將較為大型的樹木修剪成第二道圍籬。庭園內的一棵銀杏樹被修整為朝向單一方向，延伸成寬度三十英尺以上的扇狀造型，其厚度則不超過二英尺。若要將所有的粗大樹枝和細小枝條，都綁在竹子做成的支架上，以形成這種奇特的樹型，必然需要耗費無比的耐心和無法估量的勞力。

在東京吹上御苑的庭園中，人們可以看到令人讚嘆不已的絕妙庭園景觀。從某個距離眺望時，你會發現一座約五十或六十英尺高的山丘矗立在眼前。當你從綠草如茵的平地，跨越單一石板構築的小橋，橫越一個小湖泊之後，就會登上一個險峻的峽谷，下面有條白色水花翻騰不已的山溪奔流而下。接著，你會穿過呈現岩脈斷層與錯位、向斜層與背斜層蜿蜒扭曲的一個岩石基盤。這個劇烈起伏和交錯扭曲的連續

圖274　岡崎地方涼亭的自然風格窗口

性岩層變貌，喚醒了你封存已久的地質學相關的記憶。你很難相信所有這些龐大而笨重的造景材料，都是以人力從數英里之外的地點搬運到這裡，而存在了幾百年之久的低矮平原，如今卻轉換為山岩嶙峋的溪谷，以及濃密森林涼爽樹蔭覆蓋的幽深山谷。你會順著風景如畫的森林步道一路走上山丘，而矗立在頂端一座自然風格的涼亭，擁有能夠觀覽富士山美景的寬敞緣廊。當你回首眺望著庭園時，原本期望看到位於下方的深谷，卻驚訝地發現映入眼簾的美妙景觀，盡是一片類似齊整修剪的茶園般平整的灌木叢，從山頭一直延伸到相當遠的距離。

面對著這樣的景觀，你是否迷失了方向感呢？當你走向鬱鬱蒼蒼的灌木叢時，另一個視覺上的驚奇正等著你。當你從樹叢的間隙窺視前方的景象時，你會看到剛剛攀登的險峻山坡，從山頂的涼亭延伸到平地，都覆蓋著經過多年的修剪，形成極為齊整的低矮茂密樹叢。

我曾經提到日本人熱愛庭園，以及庭園所呈現的美麗景觀，即使最狹小的土地，也能化身為精緻的庭園。我回憶起曾經由於時間太晚，被迫在一間廉價旅館用餐時所看到的奇妙景觀。旅館周圍顯示出非常貧寒落寞的樣貌，建築物本身也破舊不堪，榻榻米凹凸不平而且硬梆梆。旅館服務人員穿著寒酸的服裝。在我用餐的房間內有一個圓形的窗戶，從這個窗戶向外觀看時，可以看到一個造型奇特的石燈籠，還有枝椏橫亙在窗外的松樹，以及矗立在遠方的山峰景象。我們坐在房間的榻榻米上，直覺地認為窗外必然有一個非常美麗的庭園，也疑惑如此廉價的旅館，為何能夠擁有如此華美的庭園，因此，我起身走到窗戶探查一番。我驚訝地發現，原來石燈籠和松樹所在的庭園，寬度竟然僅有三英尺而已，庭園低矮的木板圍籬之外，是鄰近農家綿延不絕的平坦稻田。美國所有這麼狹窄的長條形土地，通常遍地都是破

碎玻璃和空罐頭，以及變成野貓出沒的場所，在日本卻是既整齊又乾淨。這些狹窄的土地無法發揮其他的用途，僅能發揮讓室內獲得優美景觀的功能。

水池

在本章節的前面已經提及日本庭園中，最具魅力的造景要素是水池和流水。當無法獲得充分的水源來建構一個水池，或是滿足獨特設計創意的需求時，日本人經常會創造一個沒有池水，卻完美地呈現水塘各種形態的虛擬水池，而此種水波蕩漾的視覺效果，是藉由各種造景要素的聯想所產生的虛幻情景。這種水池呈現不規則的輪廓線，並將種植著鳶尾花和各種植物的花盆埋在周圍，形成繁茂的花草環繞著水池沿岸的自然景觀。水池的底部鋪設著灰色的小鵝卵石，上方架設著一個通往中央小島的自然風格小橋。從緣廊觀看這種實際上沒有池水的枯乾水池，最能呈現植物鬱鬱蒼蒼、池水餘波蕩漾的虛幻景象。

庭園內名副其實的真正水池，會在池裡栽植荷花或其他水生植物，而且可能放養烏龜或金魚，並且經常會搭建自然風格的精緻木橋或石橋。水池的尾端會規劃凸出的岬角，安放一座類似迷你燈塔的石燈籠和樸實的涼棚，而且架設爬滿茂密紫藤的棚架，以及修長枝椏低垂水面的松樹。在眾多的庭園構成元素中，上述的造景要素更增添了日本庭園的獨特魅力。

鋪石步道

鋪石步道的種類繁多，有些步道是將石板修整為四方形，然後排列成一條整齊的步道；或者採取石板的一側，與其他石板側面交錯的方式，形成Z字形的步道。另外一種步道則採用長條形的石板，或不規則形的大塊石板，中間夾雜著小石塊，並且將所有石材壓入硬實的泥土之中。描摹自《築山庭造傳》的圖275，顯示某些鋪石步道的排列樣式。描摹自同一本書的圖283和圖284，清楚地顯示庭園內鋪石步道的創意設計樣式。從街道的角度可以看到圖中的大門位於左側，鋪石步道穿越庭園之後，抵達另一個門戶，然後再延伸到住屋的玄關。

盆栽和花盆

栽種在花盆或容器內的花卉、灌木、盆栽，通常會當做裝飾性的造景要素，放置在緊鄰著緣廊或環繞著庭園的位置。而且，大型木質容器的樣式設計和材質的運用，更呈現出優雅的品味和自然風格。圖276顯示一個利用古舊船骸殘片製成的淺槽盆栽。這個安放在暗色木質

圖275 各種樣式的庭園步道

現深陷的清晰紋理。這個花盆兩端凸出的特殊造型，可讓兩個人便於搬運。

梅花盆栽是日式庭園中最為獨特的造景物件。在梅花綻放而展現勃勃生機之前，梅花盆栽僅僅是黝黑的老枝條，以及扭曲變形的殘幹或樹根。人們確信這些梅花盆栽，只不過是一些枯乾黝黑的老幹，以及扭曲變形的枝條或樹根而已，並且認為收集枯樹的殘幹枯枝的主要目的，是要展示稀奇古怪的工藝創作。事實上，這些枯乾萎縮而且形狀不規則，甚至滿是蟲蛀孔洞的樹枝和樹幹，根本看不出會綻放花朵，或者顯現生機盎然的任何跡象。梅花盆栽被安放在住屋向陽的地方，而在白雪還殘留在地面的時候，就從枯乾的樹幹，長出纖柔修長的下垂枝條，並且迅速地綻放出令人難以置信的珠串般的粉紅色絢麗花朵。在繁花爛放的整個過程中，最令人好奇的事情，居然是並未出現任何一片綠葉的跡象。

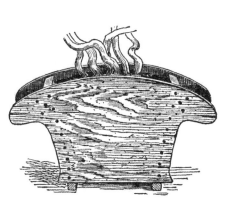

圖 276　栽種水生植物的木質淺槽

圖 277　古舊木板製作的花盆

底座的淺槽，由於歷經歲月的洗禮而呈現暗沈的黑色，槽內放置兩塊岩石、一隻青銅螃蟹，以及少量的水生植物。圖 277 為另一個採用古舊船舶的木板製成的大型花盆。花盆的木板受到蛀船蟲的啃噬而穿孔鏤空，木板也因為長久歲月的磨耗，而顯

圖278試圖描繪出這種盆栽梅花綻放的絕妙情景。這盆梅花已經有四十以上的樹齡，高度約三英尺。到底如何在枯乾黝黑的樹幹中，一直延續著梅樹的生機，恐怕唯有日本的園藝師傅，才知曉其中的奧祕。梅花盆栽所呈現的蓬勃生機，並非梅樹在瀕死之前，奮力萌發的數支屙弱枝條和寥若晨星的花朵，而是綻放滿樹絢麗精美的花朵，展露旺盛活力的絕妙生氣。

松樹盆栽也以同樣的方式，展現生氣勃勃的景象。人們對於一棵栽種於花盆內的健壯老松，可能已經有四十或五十年的樹齡，高度卻未超過二英尺，而且枝條彎扭盤曲、樹幹蒼勁古雅，都覺得不可思議。圖279顯示一截厚實粗壯的松幹，生氣勃勃地萌發出長滿松針的枝條，而其他的松樹盆栽，也修剪成令人難以置信的奇妙樹形和姿態。

我在東京一座大型庭園中，看過一株枝葉延伸為直徑二十英尺以上的對稱凸面圓盤狀，但是高度卻不超過二英尺的松樹（圖280）。此外，有些松樹盆栽則將枝葉修剪成扁平的碟形

圖279　松樹盆栽

圖278　梅花盆栽

圖280　修剪成奇特形狀的松樹

圖281　松樹盆栽

圖282　冬季保護灌木的稻草護罩

整合在下個章節。

將水井的概略內容，與村莊引水溝渠和供水系統，是最好的處理方式，我認為基於類似的理由，不過，也整合在本章節之內。應該把描述水井的內容，因此，也實的水井能大大地增添庭園的美感效果，所有類型的圍籬都整合在單一的標題之下。造型樸

住屋延伸出來的「袖垣」也包含在內。事實上，最佳的彙整方式應該像前面的章節一般，把著的特徵進行探討。我認為更正確的作法，應該將裝飾性的圍籬，尤其是從

古雅風格和美感（圖282）。

罩不僅能夠讓樹木受到徹底的保護，也展現頗為引人注目的護樹木的護罩。這些奇特的護師傅利用稻草或麥桿，製作保天嚴寒冰雪的侵襲，日本園藝外，為了避免庭園灌木受到冬（圖281）。除了盆栽的造型之

本章節內容僅採取最為普遍的方式，針對日本庭園最顯

私人庭園景觀剪影

在這個敘述庭園的章節中，我很遺憾沒有充分地速寫庭園的一般樣貌，而所刊載的少數速寫圖，也在描摹的過程中流於簡略和殘缺，而無法正確地呈現日式庭園多樣化的絕美特徵。

為了彌補這個缺憾，我從一本十八世紀初期出版的《築山庭造傳》中，描摹了數張私人庭園的速寫圖。不過，若要真確地顯現日式庭園的格局和樣貌，則描繪日本現今的庭園景觀也許更為妥適。

第一張速寫圖（圖283）顯示從位於左側的街道，所看到的各個建築物的相關位置。圖內所看到的兩個門之中，較大的開闊式大門已經關閉，旁邊較小的推拉式側門則處於開啟的狀態。牆上有兩個窗戶，牆壁下緣有著黑色地基的建築物，是一個倉庫。以不規則石板鋪設的步道，沿著倉庫的周圍延伸到第二個門戶，並且在穿越這個門之後，延續到住屋的主要的入口玄關處。這張速寫圖採取混合了等角投影和線性透視的技巧，並且，為了在有限的圖面中，完整地顯現所有的細節，在視點和消失點上採用許多位移和置換的極端表現方式。另外的速寫圖，分別顯示佛教東光寺僧侶住居的小庭園（圖284）、某位商人住屋旁的庭園（圖285，傳說屋主為經營棉花和服飾布料的商人），以及與大名宅邸相連的庭園（圖286）。大約二百年之前，這些庭園都位於泉州的堺地方，某些較為堅固耐久的特徵，現在可能還存在於庭園之中。讀者們觀覽這些精緻古雅的插圖時，能夠認識裝飾圍籬、奇石、樸拙的水井、石燈籠、手洗缽、鋪石步道、造型奇特的盆栽，以及灌木叢等日式庭園獨特的造景要素，而這些要素

圖 283　顯示庭園步道連接住屋的景觀（描摹自《築山庭造傳》）

與美國人熟悉的幾何形態庭園的所有造景元素都截然不同。

能夠在不傷害植物生命活力的情況下，成功地將裝飾日本庭園的各種樹木和灌木叢，不斷地搬遷到不同的場所，是一項相當卓越的成就。我幾乎每天都可以看到高大的樹木經由街道的運輸，從一個庭園被搬運到其他的庭園，因此，任何一位日本人都可能在數天之內，就

圖284　泉州堺東光寺僧侶住屋旁的小庭園（描摹自《築山庭造傳》）

圖 285　商家的庭園（描摹自《築山庭造傳》）

圖 286　大名宅邸的庭園（描摹自《築山庭造傳》）

擁有一個草木蒼翠、生氣勃勃的庭園。日本園藝師傅透過巧妙的處理技術，能夠將四十或五十英尺高的老樹，以及柔嫩的植物和堅實的灌木叢，在完全保持原有生長機能和堅韌活力的情況下，從城市的某個地點遷移到其他的場所。若某位庭園的所有人基於某些理由，想要放棄所擁有的庭園時，園內的每塊岩石和裝飾性圍籬以及每棵樹木和草木，都具有商業價值，並且能在一天之內全部被挖出來銷售，神祕地遷移到城市的其他地方。這種變幻無常的現象，經常出現在許多日本庭園中，也顯示日本庭園內的造景要素，具有永續不絕的特性。除了圓形的水井凹穴之外，庭園內的所有東西都可能像變魔術一般，從國內的某個地方轉移到其他的地區。

注釋

1　這個傳說源自一本名為《築山庭造傳》的書籍。譯注：此書查作者為北村援琴、秋里離島，出版於一七三五年。另查《石燈籠新入門》（誠文堂新光社，一九七〇年），此傳說中的神祉名為入日子太神（いるこおほかみ），寺院為和州橘寺。

第七章

其他周邊設施

水井與供水系統

除了少數的大都市之外，日本生活用水的供應，大多依賴深挖到地下的木製水井。東京除了到處都有普通型式的水井之外，另外還擁有從二十四英里之外的多摩川，以及十英里以外的神田輸送用水到市區的水道系統。本書無法針對東京及日本各地的水井，受到極度污染的問題進行探討，而根據許多研究報告的分析，從偏遠地區輸送到東京和橫濱的用水也並不純淨。讀者若希望獲得具有參考價值的東京地區供水資訊，請參閱刊登於《日本亞洲協會會報》的論文。[1]

城市內用來引水的導水管道，是以厚實的木板製成方形的導水管，或是圓形的木製管道。這些不同型式的導水管，沿著開放式的水井，形成縱橫交錯的供水管道。井水在木製管道內，以高向低的自然方式朝著低處流去，而且只有部分的水管充滿了井水。這些水井位於城市的主要街道，以及某些特定的開放性區域。居民到水井旁邊，不僅為了獲取生活用水，也常常進行簡易的清洗活動。

東京的官方機構很快地就會發現，建立一套完善的供水系統，是件刻不容緩的必要措施。雖然改變目前的供水系統，初期需要龐大無比的經費，但是，最終整個社區將獲得巨大的利益，不僅能夠有效地壓制頻繁地發生在市區主要街道上的可怕火災，而且能夠提供每個家庭更為純淨的用水。以目前簡陋的供水系統和方法，幾乎無法避免讓當地的水質遭受污染。雖然東京的死亡率，比許多歐洲國家和美國的城市低，但是透過提供所有居民乾淨的用水，必

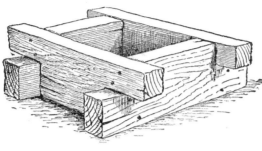

圖287　古代水井的樣式

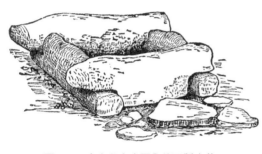

圖288　東京私人庭園內的石製水井

定能夠進一步降低死亡率。

日本許多鄉村仍然保留著運用自然水源的供水方式，也就是，利用一條通過村莊中心石製溝壁的渠道，連接山脈中的溪流，將提供烹飪和其他用途的生活用水，直接輸送到街道兩旁的每個住家門口。

一般水井的結構是採用堅固的木桶側板，組構成五或六英尺高的大木桶，而且為了能夠嵌入井內的另一個木桶，這種木桶呈現下緣逐漸縮小的錐狀體。當水井愈挖愈深時，就能夠調整每個木桶的大小，並向下挖掘。採用此種方法建造的水井，水井內的木桶會凸出在地面上，形狀類似部分被埋在土中的大木桶。

通常一般的水井會採用圓形的石製水井，古代的水井則採用粗厚的木料建造一個方形的結構（圖287）。中國文字的「井」字，其實就源自水井的造型。當人們走過城市或鄉村的街道時，經常會看到房屋的側面或出入的門口，書寫著「井」的文字。這代表這個住居的後面或屋內有水井存在。圖288顯示私人庭園內一個井字造型的古樸水井。

一般取用井水的方法，是利用裝在一根長竹竿上的水桶，從水井內汲取井水。此外，在水井上方也會架設各種不同型式的支架，來支撐一個滑輪組，並且在滑輪組的繩索尾端綁上一個汲水的水桶。圖289顯示其中一種水井支架和滑輪組的樣貌。有時候一根樹幹也同樣可以當做支架使用（圖290），而老樹幹上會爬滿了綠葉繁茂的日本長春藤。

鄉村住家的水井經常會設置在廚房內部（請參閱圖167）。日本的城市和村莊裡，偶爾也會看到新英格蘭式釣竿型井水汲取裝置（中文稱為桔橰），尤其以南部地區最為普遍，圖54顯示此種井水汲取裝置的樣貌。

日本人採用各種方式，以竹管將水輸送到村莊內。京都的許多地方便是採用這種方法，將山中溪流的水輸送到城市中，做為居民的生活用水。瀨戶內海宮島的生活用水，則是利用竹管從西部村莊的山裡，將溪流的水導引到城鎮內。

首先，山中的溪水被輸送到以粗糙岩石底座支撐的淺水槽內，然後利用竹子溝槽，將水導引到垂直豎立的竹管內，而竹管以一定的間隔鑿出引水的孔洞。然後利用竹子溝槽，將水導引到垂直豎立的竹管內，而竹管的頂端裝設一個儲水的木盒或水桶，並且以一個竹製的格柵篩除落葉和樹枝。這些直立的導

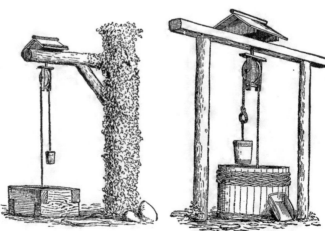

圖290　古樸的樹幹水井支架　　圖289　木質水井支架

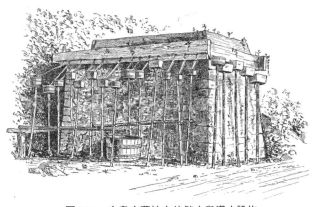

圖291　宮島安藝地方的儲水與導水設施

圖292　宮島安藝地方的導水設備

圖293　東京加賀屋宅邸的水井

草糾結，只能從許多長年未經修剪的灌木和樹木，以及由於植物叢生而阻塞的水池，緬懷往昔光鮮亮麗的住居和庭園景觀。東京醫科大學和附屬醫院的建築，占用了部分的土地；

水竹管，銜接著一個埋在地下的竹管導水系統，再將水輸送到位於下方村莊街道的住家。圖291顯示此種儲水與輸水裝置的結構。這個設施是一個老舊且會漏水的裝置，屬於山區道路旁一座巨大而獨特的結構體，上面覆蓋著茂密生長的苔蘚和蕨類植物，而且在陽光的照射下，從許多漏水處滴下的水珠，閃耀著炫目的光芒。

除了這座奇特的儲水槽之外，我也看過一些明顯是提供單一住家用水的小型輸水導管。圖292顯示其中一個沿著道路架設的輸水設施，圖293顯示東京加賀宅邸內的一座老舊古井。這個包括宅邸在內占地廣大的區域，原本是加賀大名所擁有的領地，如今卻滿地亂竹叢生、雜

而東京大學為了外籍教師住宿的需求所興建的數棟住屋，以及一座小型的天文觀測所，則形成另一個建築聚落。

花卉與花器

在前面章節的內容中，已經針對住屋及周邊許多固定性的物件和特徵，還有枕頭、火盆、煙草盆、油燈、蠟燭、毛巾架，加上相關的榻榻米、廚房、衛浴設備等家庭用品加以描述。

在這個廣闊的建地範圍內，到處散落著許多以黑色欄杆圈圍的危險坑洞，而這些坑穴就是以前水井的遺跡。從這些殘留的水井遺址的數量就能夠大略地了解，江戶幕府時代這個地區居民住居的密度。不過在明治維新的時期，這些住居和木製水井都遭遇到焚毀的命運，而且經過多年的荒廢，這些深邃的坑洞已變成荒煙蔓草中的危險陷阱。

日本人在大門、圍籬和周圍其他事物的規劃設計，所展現的偏愛簡潔樸實的特徵，也運用在水井的建造上，並呈現迷人的樣貌。而且水井的獨特造型，也讓日本庭園增添很大的美感。因此，即使人們看到滿布綠色植物的石製水井，或是由於多年腐蝕而成為碎片的古樸木製水井，都感到別緻典雅。不過，看到覆蓋著苔蘚的木桶和水井，哎呀，從這些水井汲取上來的井水，並不像美國東北部新英格蘭地區的居民，習慣地從類似的水井中所取出的水一般的清涼純淨，而是非常不符合衛生要求，必須在飲用之前加以煮沸的井水。目前日本城市和鄉村的水井，都很容易遭到污染。

不過，若要進一步探討衣櫥、五斗櫃、籃子、托盤、碗碟，以及整體的家用設備，勢必需要另闢一個章節才能夠完整地敘述。但是，我認為應該撥出幾頁的篇幅，解說懸掛在牆壁上的裝飾性物件。

此外，有關日本人如何規劃室內裝飾物品的原則，也值得增加數頁的篇幅來加以敘述。

不論最頂端或最底層的日本國民，花卉都是住居內首先會考慮採用的最普遍裝飾物品。

酷愛花卉與插花是日本全體國民的特質，甚至可以說世界上沒有一個國家的國民，像日本人一般普遍地喜愛花卉。描繪花卉圖樣是最常見的創作主題之一，在裝飾藝術的所有領域裡，不論是自然或傳統的花卉造型，都成為最先被選用的創作元素，例如：刺繡、陶器、漆器、壁紙、扇子，以及金屬和青銅雕刻工藝品，都持續採用這類具有迷人魅力，卻又容易凋零的花卉圖樣。在日本的社交生活中，花卉也永遠扮演著重要的角色。從出生到死亡的整個人生過程裡，花卉都與日本人的日常生活息息相關，甚至逝世多年之後，他們的墳墓依然持續地供奉著新鮮的花卉。

即使是非常貧困簡陋的日式住居，內部仍然會擁有一個稱為床之間的尊貴場所，並且在其中陳列著花瓶，以及在側面牆壁上懸掛一節插花的竹筒，或是從挑空的天井懸吊各種造型的花器，而房間前面某些裝飾品的開口處，也會布置著雅致的花卉。在日本的街道上走動，經常可以遇到許多賣花的小販，夜間的花市也是最吸引人群的地方。

學習日本獨特的插花風格和技巧，已經成為培養優雅氣質和教養的一種教育方式，而且，不同的流派和花道家，也具有不同的插花規則和技法。通常在日式的住屋內，都會有適合展

示花卉的特殊場所。在前述的床之間中，一般都會陳列插著花卉的青銅或陶製的花器，而不像美國家庭常見的插花方式，把色彩斑駁無法相容的各式花朵，勉強湊成一個巨大的花束。

日本的花藝創作，僅僅採用單一種類的數支花卉，或者一支櫻花或梅花的枝條，就足夠滿足日本人高雅品味的需求。就像對待其他的事物一般，日本人在插花的創作藝術上，充分顯現得體的品味和極致的優雅特質。對於美國人將一叢叢色彩繽紛的花卉，胡亂地緊緊綑綁在一起，卻沒有留下任何空間來容納翠綠的葉子，日本人恐怕會覺得相當厭惡吧。這種處理過的花卉組合物，稱之為花團錦簇的花束。事實上，這種球狀的花束確實像一個色彩斑駁的絨毛圓球。日本人認為茶褐色的粗糙枝幹和翠綠的葉片，可形成生氣勃勃的對比效果，更能夠讓纖弱雅致的花瓣，充分展現絢麗的色彩與質感，烘托出無以倫比的生命氣息。美國人在處理和陳列花卉時，經常習慣性地採取愚蠢的處理方式，摘除原本自然而巧妙地生長在枝幹上的花朵，然後使用紗線和穿插著鬃毛的鐵線，採取類似女帽廠商以紙張和布料仿製帽子的製作方式，經過數小時之後，就組裝成一簇簇毫無生氣的花束。

在插花所使用的花器方面，也同樣顯示出日本人運用對比效果的精純造詣。任何一位具有品味的人士，對於美國人使用鍍金和燦爛色彩的花器來插花，無可諱言，必然會認為很不恰當。使用這種色彩俗豔的容器插花，則所有色彩的美感效果和對比的情趣，完全都被破壞殆盡了。日本的花器通常採用表面局部上釉、造型不太規則、質感極為粗糙的簡樸陶器，而且整體上很扎實和沈重，因此，插上大型的櫻花枝條，也不會發生重心不穩而翻倒的情況。美國人使用肌理非常粗糙的陶製花器，能夠讓纖柔嬌貴的花卉，更凸顯出雅致的對比效果。美國人使用

這種粗糙的材料時，大多是用來製作排水管或裝糖漿的陶甕，但是日本人卻能製作出最適合插花的美妙花器。換句話說，日本的製陶師傅是藝術家，而美國師傅只是平庸的製陶工匠。

在與製作花器相關的工藝發展方面，美國也出現相當有趣的現象。有些藝術家與具有藝術品味的人士，一直認為插花的花器，與花卉間的適切對比和調和非常重要，但是，直到最近幾年才被迫尋求更好的插花容器，如德國的陶製馬克杯，或是中國的薑罐等類似的容器來插花。雖然這些容器確實不太適合用來插花，但是比起美國或歐洲明顯是設計用來插花，但卻其醜無比的容器，這些花卉看起來還是漂亮許多。當人們為了找個適合插花的花器，居然必須絕望地使用喝啤酒的馬克杯、中國薑罐或黑色的陶罐做為替代品，這真是美國工藝產業上相當諷刺的現象。目前美國陶瓷商店內的貨架上，滿滿地陳列著過分炫耀的俗豔瓷器，以及造型粗劣的白色大理石容器，此外，採用一些色彩不調和，以及過度裝飾的玻璃容器，搭配花卉這種精美絕倫的大自然瑰寶，絕對是件愚昧而無知的行為。

除了放置在地板上的花器之外，日本也製作許多懸掛在鉤子上的各種花器。通常這種花器會懸掛在柱子上，以及分隔「床之間」與「違棚」的隔間牆上，有時候也會掛在房間角落的隔柱上。如果房屋內部有固定的隔間牆，則很適合在牆壁中央的柱子上懸掛花器。在這種情況下，所有的花器都會掛在地板到天花板之間一半高度的位置。這些懸掛式花器的設計和造型千變萬化，而且採用陶土、青銅、竹子、木材等多樣化的材料製作。採用陶土與青銅製作的花器，也許屬於簡潔的圓筒狀造型，或是魚類、昆蟲等自然形態，以及簡單的竹節和類似形狀的花器。

圖 294　懸掛式竹製花器

日本人很喜愛利用古代的物件當做插花的容器，有些古董商經常會把從地下挖掘出來的瓶罐或壺甕，在側面加裝一個環圈，以便能懸掛起來做為花器使用。

形狀古怪的樹瘤也能夠製作出造型奇特的花器。任何一種形態詭異或畸形生長的樹材，只要有個洞能夠容納一節裝水的竹筒，就能夠當做花器使用。此外，在這些插花用的奇特物件上，也會裝飾著青銅製的小螞蟻、銀製的蜘蛛網，以及以珍珠製作的菌類植物。這些奇特的器物和其他附屬物件，是嵌入或加裝在木頭上的裝飾品。

以竹子製作的花器備受人們的喜愛，竹幹可採用各種方法，從側面切割成不同的段落。

圖294顯示一個舉辦茶會時懸掛的古雅竹筒花器。我在參加某個茶會時，速寫了這個普通造型的竹製花器。竹子是一種非常適合裝水的天然容器，因此各種形狀的陶器或青銅花器內，經常會裝入一節竹筒，以提供插花所需的水分。

色彩豐饒的茶褐色籃子，也是頗受喜愛的插花容器，內部所放置的一節竹筒可用來裝水。圖295描繪一個懸掛式的花籃，其美麗的花卉，是由一位喜愛陶器和茶會的人士所插上。許多這種樣式的籃子都

圖 295　懸吊式花籃

圖 296　廉價的花
盆托架

很古舊，但是卻很受日本人珍惜和
喜愛。在街道上的花市裡，常常可
以看到很多用來安放花盆的裝置，
而這些裝置既便宜又古怪。圖296描
繪一個以不規則形狀的薄木板製作的托架，並在薄木板上裝著歪斜扭曲的樹木枝幹，而樹枝
的尾端裝有一塊木板，當做放置花盆的平台棚架。薄木板的最上方挖有一個孔洞，可將這個
花盆托架掛在牆壁上。木板的上半部分裝著兩支小木條，可用來固定寫著詩詞的長條狀硬紙。
這種放置花盆的托架價格極為低廉，僅僅幾分美金就可以買到，因此赤貧階層的人士也負擔
得起。

從上方懸吊下來的花器，通常是一個方形的木缽，或是用陶土或青銅製成類似造型的仿
製器物，而竹桿經過橫向切割後的造型，也能夠用來做為懸吊式花器。事實上，葫蘆、半圓
筒狀的磚瓦、海貝殼等各式各樣的奇特物
件，或是以陶土和青銅仿製這些物件的容
器，也都能用來當做花器使用，而美國人
也會這麼做。

造型類似水桶的花盆架頗為奇特雅致，

圖 297　奇特的插花用組合式木桶

圖297顯示一八七七年在東京博覽會展示的
水桶狀花盆架樣貌。這個花盆架的結構非

常奇妙，最底部木桶的三片側板向上延伸，成為構成上方三個較小木桶的側板，而這三個木桶的其中一片側板，也依序向上延伸，成為組合最上方木桶的側板。另一個由同一位捐贈者製作的展示品，則屬於非對稱的奇特造型。

許多由麥稈或稻草編織成稀奇古怪的小型容器，或是幾節竹筒，都能當做插花的花器使用。這些花器會製作成昆蟲、魚類、蘑菇或其他自然界物體的形態。我所描述的花器並非具有特殊的價值，而是陳述一般居民會拿來裝飾住家的裝置。精緻上漆的木製掛物架，也常用來懸吊插花的容器，不過這種器物現在相當罕見，因此，我沒機會看到實際使用中的此種設備。

室內裝潢

在第三章室內裝潢相關的章節中，我曾經敘述過陳列在床之間內的不同類型的花器。

最先激發我對日本住屋的興趣，是由於期望深入了解陳列在美國藝術博物館內，以及我私人收藏的許多日本器物，到底實際上是如何使用和運作。此外，在進行有關日本住屋的研究時，我希望探索日本住屋內的裝飾器物，與美國許多貧窮人家住屋內所懸掛的籃子、位於角落的托架，特別是採用樺木樹皮、菌類蕈菇、貝殼製作的家庭裝飾物，是否存在著相似之處的證據。我很高興地發現日本人也和美國人一樣，很喜愛自然材質應用在器物上所呈現的美感和魅力，而且也採取類似的裝飾方法。初見日本住屋時，除了空蕩蕩的房間之外，很難找到一個家用的器物。日本房間給人們的第一印象是空無一物，而通過一個房間到另外的房

間時，空蕩到甚至有這個住屋要出租的錯覺。想像一個房間內，沒有壁爐和可放置美麗器物的附屬爐台和棚架；沒有窗戶和適當的間隔，來懸掛畫作和托架；缺少桌子，甚至也沒有櫥櫃來收納亮麗鑲邊的希罕古董；沒有餐具櫃，可在上面陳列整排的貴重陶器和閃閃發亮的瓷器；沒有椅子、桌子或床架，當然也沒有任何機會可以展示精心雕琢的藝品，以及華麗的壁毯和桌巾。事實上，人們對於日本人到底如何將美麗的物件陳列在住屋內部，感到相當地好奇。

在研究日本住屋一段時間之後，人們就會了解此種簡樸的室內陳列方式，對日本人而言，是理所當然的事情，並且認為這種貴格會清教徒式的極簡風格，是日本住屋內最具魅力的特質之一。室內所陳列的極盡潔淨和精鍊質感的極少物件，是日本人在室內陳設上精心琢磨的主要特徵，而此種精簡和有效的特質，美國人永遠無法望其項背。對於日本人而言，美國人的房間彷彿是一間塞滿不堪的古玩店鋪，整個房間好像一個塞滿各種花瓶、圖畫、匾額、青銅藝品，以及陳列著各式古董的棚架、托架、櫥櫃和桌子的迷宮。這種紊亂不堪的室內景象，真的會讓日本人發瘋。美國人採取毫無章法的拙劣方式，陳列展示自己所擁有的每項物品，而且在定期重複舉辦的生日派對和耶誕節慶裡，又不斷地增加新的物品，迫使美國人必須清除某些看起來不夠漂亮的展示品，以挪出空間來陳列新的東西。如果室內空間不夠時，他們會將物品搬到閣樓上儲存，但是這些物品也許命中注定要被頑皮的小孩撞壞，或是為了讓未來的古物研究者，仔細探查當代工藝狀況，而被長期保存著。美國人的牆壁上，會懸掛著原本用來盛裝食物的大型魚盤，而日本人用來容納美麗櫻花或桃花的粗大枝條的沉重青銅製

品，是安穩地放置在地板上，但是美國人卻經常放置在高處的棚架上，或安裝在門楣上方的危險位置上。另外一種比較罕見的拙劣陳列方式，是把一個雕像嵌入窗戶內，以便讓經過的鄰居能夠看到它。或是在硬挺的石膏板上，切割出雕像的外形輪廓線並放置在窗戶的位置，就能達到吸引鄰居們注意的目的。美國人經常將繪畫作品，懸掛在耀眼炫目的濕壁畫上，或是圖樣繁雜的壁紙上面，形同抹殺了藝術家的精心傑作。光是這樣做，仍然無法滿足美國人讓房間變得更為複雜和俗麗的慾望。他們居然允許裝潢商和家具商，在房間內安裝一個邊框華麗的大鏡子，以左右相反的方式映射出房間內所有的景物。這面鏡子把原本就壅塞不堪的房間景象反射在鏡面上，使內部的所有事物，呈現彷彿永無止境的重複現象。此種違反自然視覺的愚蠢裝潢方式，會讓人們產生噁心的感覺。[2]

在聆聽某位英國室內裝潢權威人士所發表的意見之後，我發現並非只有美國人，才採用此種問題叢生的裝潢方法。這位專家比其他的作家們，更積極地喚醒英國民眾，切莫違背室內裝飾的真正品味，並且提供最合理的正確途徑讓人們遵循，以避免陷入矯飾和低俗的窘境，而且掌握呈現較佳的品味方法和正確原則。英國畫家和作家查理斯（Charles Lock Eastlake），在他的著作《塑造家居品味的訣竅》（Hints on Household Taste.）中，嚴詞批判英國住屋裝潢上，顯現出平庸而陳腐的品味，他指出：「當我們習慣性地選用周遭普遍可見的日常生活用品時，這種平庸的品味蒙蔽和扭曲了我們的判斷。它（平庸的品味）讓我們在客廳內，鋪設了色彩鮮豔的布魯塞爾花樣地毯，並在床鋪周圍罩上俗氣的印花棉布，而且強迫我們坐在設計不良、結構奇差無比、造型醜陋的椅子上或桌子旁。它把形狀俗不可耐、做工粗劣的伯

明窐製金屬工藝品當做餽贈品，並且以最令人厭惡的圖紋，來裝飾最精純的現代瓷器。它在我們的牆壁上，排列著可笑的蔬菜圖樣，或是一簇簇無趣的菱形圖紋。總而言之，它讓我們以本身的穿著方式，來裝潢自己的住居。如果藝術只是一種徒具虛文的表現形式，則不會呈現具有真實美感的品味，與日本住居裝潢的品味做個比對吧！也許我們將會因此獲益良多呢。

在前面的章節中，我曾經針對日本住居房間的結構特徵和細節，做過相當詳盡的解說。

讓我們接著探討日本住居內部整體上，所呈現的色彩和沉穩的色調。日本住居內的氣氛非常寧靜安逸，當人們坐在榻榻米上一些時間後，注意力才會被內部簡樸的陳設所吸引。日式隔扇的糊紙，採用不搶眼的中性色調；而牆壁的灰泥表面，也採取暖褐色和類似石材原色的相同色調；天花板的杉木板材，則呈現木料特有的豐饒色彩；室內的木工施作，整體上展現中規中矩的適切樣貌，並且呈現未遭受笨拙油漆匠魔掌摧殘的純淨自然色彩。整合這些柔和沈穩的色彩配置，使日本住居內部，散發出極度精鍊與靜謐的氛圍。日式住屋鋪蓋著涼爽稻草的榻榻米地板表面，呈現出明亮的對比效果，而這種齊整的明亮表面感覺，來自於長方形的黑色蓆邊與燈芯草蓆面的對比。日本不分東南西北，全國各地的住屋地板，都鋪設著沈穩而低調的榻榻米，讓人們產生舒坦無比的感受。或許有些人會認為日式住屋內的裝潢非常單調，是的！它有如清新的空氣和純淨的水一般單調。日式住屋內部，幾乎無須陳設任何不相干的物品。事實上，也幾乎找不到可以安置這些物品的空間。美國人毫不考慮任何光線與視覺效果的因素，就任意地在住屋內的牆壁上懸掛圖畫。相對的，日本住屋內擁有一個稱為床之間

的凹間，這個空間的天地，是由位於上方的橫向隔板和地板上的床框，明確地與住居空間區隔出來，並且配置在與光源成為直角的位置。這是室內最為神聖的空間，也唯有這裡才能懸掛繪畫作品。美國人要欣賞畫作時，必須歪著頭在室內蹓躂，以找尋最適當的觀賞地點，雖然是，在日本房間內的任何位置，都能夠獲得觀賞畫作的充足光線。根據我的觀察結果，

床之間的寬度足夠懸掛二幅或三幅的畫作，但是通常僅展示一幅作品而已。

圖298　附有支撐物的畫框

包裹的平直外框。這幅圖畫向前方傾斜極大的角度，並利用兩個鐵鉤支撐著。為了不讓鐵鉤損傷畫框的邊緣，習慣上會在鐵鉤與畫框之間，塞入一個三角形的紅色皺綢護墊。不過，竹子製成的支撐物，也經常會被用來做鐵鉤的替代品（圖298）。這些圖畫的內容，可能是一幅風景畫或是一簇花卉，也經常是以漢字書寫的詩句、道德箴言或心情感言，而且通常是由某些詩人、學者或其他知名人士書寫的書法作品。日式住屋內兩個角落之間的隔間牆中央，安裝著方形的木柱。木柱上會裝設一個寬度與木柱相同的長條形窄幅杉木薄板，上面描繪著某種圖畫。除了木質條狀薄板之外，有時也會以絲綢、刺繡等類似掛軸的物件，僅以一條風帶從上方懸掛在木柱的中央。有些廉價的替代品，則是採用燈芯草、稻草或竹子製成的

房間天花板有不同高度，但通常在橫楣與天花板之間有著十八英寸或以上的空間，有時在這裡可以看到一個窄幅的長條形圖畫。這幅圖畫的畫框是狹窄的木框，或是以紙張或花緞

薄長條。不論採用何種材質製成，這些物件都稱為「柱遮」（柱隱し），字面上的意義為「隱藏柱子」。若採用木材製成，薄木板的兩面都會描繪裝飾圖樣，因此，當某一面懸掛一段時間而有所損傷時，就會更換為另外一面展示。製作這種長條薄木片柱遮時，通常採用紋理均勻的暗色杉板，並且直接在木板上描繪圖樣。圖299顯示這種長條薄木板柱遮的雙面圖樣。

這些柱遮上的裝飾圖樣，是由藝術家以精湛的處理技巧加以描繪。對於歐美的藝術家而言，也許會很難決定如何在非常狹窄而侷限的表面上，選擇適當的繪畫主題，但是，對於日本的裝飾工匠而言，卻不會造成任何困擾。就像人們透過狹窄的門縫，觀看自然景物的驚鴻一瞥般，日本的藝術工匠從某些美妙的景物或主題中，輕易地擷取片斷景象當做繪圖的主題，其餘的部分就任由想像力來盡情發揮了。這些裝飾物件也外銷到美國市場，不過，由於裝飾圖樣採用較為明亮的色彩，顯示這是針對大眾的需求而描繪的物件。就像柱子上懸掛著專屬的裝飾圖樣，在床之間的裝飾性床柱上，也掛著一個插花的花器做為裝飾，這個部分已經在前面章節內敘述過了。

日本人可能收藏許多知名的繪畫作品，但是，除了在床之間展示一幅畫作之外，其餘的

圖299　長條形杉木柱遮

作品都儲存在倉庫裡。如果收藏者是具有品味的人士，則會根據季節、賓客的性格或特殊場合的差異，變換所展示的繪畫作品。在我曾經作客數日的房間內，主人每天都會更換陳列的畫作。一幅畫作可能在陳列展示數週或數月之後，就小心地捲成圓筒狀，存放在絲質護套或箱盒之中，然後，再攤開另外一幅畫作進行展示。透過這種展覽的方式，所展示的畫作永遠不會讓觀賞者覺得單調無趣。美國人陳列繪畫作品的方式，較為散漫和缺乏變化。當某位美國人向朋友展示所收藏的畫作時，通常代表這些畫作已經懸掛在牆壁上很長一段時間了，因此，不太能夠引起任何注意和愉悅。雖然傑出的畫作，永不會讓欣賞者覺得厭煩和乏味，但是，並非所有的畫作都屬於傑出的名畫，而且持續性展示一幅畫作時，作品所具有的視覺效果也會嚴重地衰退。美國人喜歡將多幅畫作，擁擠地陳列在牆壁上，並且在窗戶上安裝厚厚的窗簾，導致室內光線嚴重不足，或甚至缺乏亮光，而繪畫作品的鍍金浮雕畫框，在此種光照不足的環境下，反而成為引發興趣的主要視覺焦點。長期持續地展示同一幅畫作，的確是一項錯誤的展覽原則。不讓優良的畫作永遠展示在牆面上，才能讓人們獲得更多的觀賞樂趣。

誰願意在胃部撐滿食物的飽脹時刻，凝視熱帶地區的落日？或者饑腸轆轆的空腹時刻，欣賞寒冷北國的迷霧呢？然而這就是我們經常被迫忍受的不愉快經驗。為什麼我們不能修改房間的配置方式，規劃出一個具有最佳光照條件的凹入空間或壁龕，然後懸掛一幅或兩幅畫作，再適當地搭配幾枝花卉，以及一點陶器或青銅藝品呢？我們以往將住屋興建成僅供飲食、睡眠、往生之用的庇護所，而這個造型最為簡約的長方形陋屋，為了獲得光線，僅僅開挖出必要的開口，以及為了方便進出而開設了出入口而已。在此同時，居住者受到宗教強調禁欲和

嚴謹的道德意識約束，認為擁有繪畫作品，是一種沉溺於世俗物欲和虛榮的行為，除非畫作的主題，屬於描述天堂的六足天使像，或是呈現墓碑與柳樹等，象徵前往幽冥世界之前的短暫停留處景象，讓人聯想起耶穌基督垂死掙扎的臨終情景。

日本人對於收藏的陶器和其他古董，都採取與保存繪畫作品相同的方法，謹慎地收存在錦緞製成的袋子和箱盒中。唯有具有鑑賞能力和品味的友人來訪時，主人才會與朋友一起開封，享受鑑賞古董和畫作的愉悅。美國人應該依循日本人展示畫作或古董的方式來提升鑑賞的樂趣，否則，可能會由於某位懵懂無知的天真友人熱中於收藏贗品，或是把描繪偉大詩人但丁的稀有銅版畫，誤認為北美原住民的工藝品，抑或偶然發現某個收藏品的價值，等於一整年的開銷費用而狂喜不已，而深覺痛苦和懊惱。

日本房間內各種器物，與房間本身的色彩調和與對比效果，最令人驚歎不已。室內展示的繪畫作品與裱褙的織錦飾邊之間，以及與床之間寧靜而沉穩的色彩，形成極為精鍊雅致的和諧狀態。而一支綻放著亮麗花朵的櫻花枝條，在此種靜謐安穩的背景中，展現賞心悅目的對比效果，更為床之間這個尊貴場所的沈穩色調增添生氣盎然的氣氛。日本住屋內整體上低調沈穩的色調，與所展示的清雅畫作、粗獷的陶器、古拙的青銅工藝品，以及姿形簡雅的花枝，形成絕佳的搭配效果。此刻，若增添一件奢華而高貴的金漆藝品，則在此種簡約樸實的環境中，彷彿出現了一顆熠熠生光的寶石，卻完全不會破壞整體的和諧氛圍。

我發現一個很有趣的現象，就是美國和英國的許多知名藝術家與裝飾工藝家，已經深受日本藝術風格的影響；而許多成功的事例，也確實呈現出日本品味的真正氣韻。現在壁紙的

圖樣和色彩，變得較為素淨典雅，而日本簡樸和含蓄的優點，以及整體上和諧適切的特質，也逐漸受到外國人士的認同。

我很少看到日本住屋內，有專門陳列古董的櫃子或相關設備，不過，有時候會看到附有幾層棚架的上漆古董陳列底座，展示著古代的陶器、石製的道具、化石、古錢，以及少數從中國輸入，而放置在暗色木質底座上的水蝕石頭碎片。日本人非常擅長收藏名家手稿、錢幣、織錦花緞、金屬工藝品，以及其他各種古董物品，但是很少公開展示。關於床之間內所陳列展示的物品，我曾經在不同的床之間內，看到展示自然石英的碎片、水晶球、水蝕奇石、珊瑚、古老青銅器，以及插花用的花器和香爐等各種珍奇器物，而這些器物有時候會安置在上漆的底座之上。此外，我也在違棚內看過擱置寶劍的劍座、上漆的書法道具、書籍、捲軸等物品。我有一次曾偷窺日式櫥櫃的內部，發現裡面儲存著裝有陶器、畫作，以及其他類似的物品，而這些物品通常存放在倉庫之中。

除了上漆的櫃子之外，在日本某些上流階層的住家中，也許可以看到一種由數個具有深度的層架構成的小櫥櫃，而這個櫥櫃的部分收納層架，屬於封閉的型式。這種樣式的櫥櫃，通常都施加精美的塗漆，並用來存放書法用紙、化妝用品、插花用水盤，以及日用或裝飾用的各式物品。

一般日式書桌的側面，是由簡單的桌腳支撐著，並且包含一個高度不超過一英尺的矮凳，有時候也附有短淺的抽屜。這種書桌可以說是唯一等同於美國桌子的日式家具。圖300顯示此種書桌的樣貌，上面放置著紙張、

圖300　日式書桌

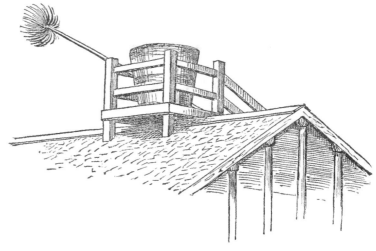

圖 301　屋頂上的消防瞭望台、水桶與撣子

消防措施

日本都市和大城鎮的居民，一直陷於隨時都會發生火災的恐懼之中。幾乎每個月大地都會發生火災的恐懼之中。幾乎每個月大地都會發生輕微的震動和搖晃，提醒他們居住的地方非常不穩定，而這種預兆代表可能會出現破壞性的地震，並且伴隨著發生極具災難性的大火。在前面的章節內已經敘述過，日本人會在住屋旁，設置小型的移動式消防設備。在日本都市住屋的屋脊上，設有一個附有欄杆的小型平台（圖301），並有一個梯子或階梯通向這個平台。當火災警報響起時，消防人員會站在這個瞭望台上，面對著燃燒中的建築物的方向，憂心忡忡地警戒著。這個瞭望平台上，通常會放置一個裝滿水的大型水桶或是半截酒桶，旁邊則放著一根長柄的撣子。在發生大火災時，空中會瀰漫著燃燒的火星和飛濺的火花，消防人員就會將這種撣子沾水，揮灑在受到火星威脅的地方。

硯台、毛筆和筆山（筆擱）。

在強風吹襲的季節裡，經常可以看到經商的小販，將貨物放入大型籃筐內並用方形的布料包裹著，以便在發生火災時能夠迅速地搬運到安全的地方。在此同時，倉庫的窗戶和門都會關閉，並且使用放在門旁平台下方，或是門口附近大型泥缸內的泥土，封填住倉庫的縫隙。私人住宅若遭遇緊急狀況時，也會將貴重物品裝入類似籃子的方形箱盒中。由於這種箱子附有繩帶，因此搬運時能方便地將箱子背在肩膀上（圖302）。

日本引進歐美建築樣式

在本書敘述有關日本住屋與環境的內容，逐漸接近完成階段的時刻，我很後悔沒有足夠的時間、精力和機會，針對日本最上層階級的宅邸，以附加插圖的方式，進行更完整的描述。

事實上，我懷疑二十年前或明治維新以前的大名宅邸，是否仍然保留著完整的面貌。雖然名古屋城和熊本城的建築外觀依然維持原貌，屋內也局部保留著華麗的隔扇、精雕細琢的欄間、以及紋理豐富的木質天花板，但是，內部忙碌的辦公人員和祕書都使用外國樣式的辦公桌椅。

名古屋城和其他許多傳統宅邸的房間內，也都引進西洋風格的塗漆家具，以及色彩俗豔的地毯，破壞了原本整體色調和諧的氣氛。

圖302　緊急搬運物品的方形箱子

東京有些大名在明治維新之前，已經興建了許多西洋風格的住居，但是這些建築物仍然缺乏歐美住屋所獨具的舒適性。最初我並不了解日本人為何必須興建西式住屋，直到我深入探究日本住屋的特性，以及外國人士進入日本住屋內的各種行為舉止之後，才真正理解其中的緣由。如果外國人士脫下靴子進入日式住屋內，必然會穿著襪子昂首闊步地踩踏在榻榻米上，額頭會不小心撞到上方的門楣，並且笨拙地嘗試夾取火盆內木炭來點燃雪茄，因而在榻榻米上燒出了坑洞。由於外國人士無法正確地跪坐在榻榻米上，只能採取懶散的躺臥姿態，而這種行為就像日本人在美國人的房間內，把腳翹在桌子上面一樣的粗魯而失禮。如果外國人不想脫掉自己的靴子，就只能到庭園內閒逛。他的鞋跟也許會將步道壓出凹痕，或在緣廊地板上留下刮傷的痕跡，並且直接在手洗缽內清洗雙手，而這些行為通常會讓日本人覺得相當困擾。

為了能夠與外國人士順利地洽商國家的公共事務，日本人被迫興建西洋風格的建築物，以接待相關的外國人士。不過，日本人卻把被迫興建西洋建築的構想，愉快地當做構築收容野獸的獸欄，以便暫時款待「外國的野蠻人」。嚴格說來，大部分外國人的性格較為直率而缺乏融通性，而且無法適應日本的生活環境。因此，興建西式建築物以做招待之用，不僅較為方便也絕對有其必要性。尤其在舉辦商業性的活動時，我們必須承認，西洋樣式的商店和辦公室，毫無疑問地較為便利和合適。

我相信從前的筑前大名是第一位在東京興建西洋樣式宅邸的人士，而這棟建築物是美國式兩層樓住屋的典型範例。不過，這棟宅邸的側翼廂房，包含幾個傳統的日式房間。圖123顯

示其中一個房間的樣貌。舊時的肥前大名也居住在一棟西洋風格的宅邸內，而東京的許多住屋，也是由日本工匠依照西洋的建築圖面興建而成。

在本書較為前面的章節中曾經敘述過，日本不像歐洲各國熱中建造具有強烈象徵性的紀念塔等建築物。不過，日本大名所興建的城堡，具有極為高聳而雄偉的結構。豐臣秀吉在大阪近郊高地上興築的城堡，規模非常廣闊，結構極為扎實。雖然原本蓋在城牆石壁上的木造結構體，已經於西元一六一五年被德川家康破壞殆盡，但是，現今依舊安然無恙地矗立著的石製城垛，顯示當時的建築技術相當地高超。對於已經習慣日本住屋狹小而且容易損壞的人而言，在看到城堡巨大的石塊時，會更覺得格外的龐大。這個城堡處於高處，其防衛的石牆採用許多單一的巨大石塊構築而成。這些巨石的寬度約為三十到三十六英尺，高度至少十五英尺以上，而且都是從距離城市相當遠的山中運送過來的。

這些雄偉的歷史性建築的存在，意味著，如果日本國家的特質，傾向於構築具有紀念性的建築物，則他們完全具備興建象徵性雄偉建築的能力。據我所知，日本國民從未有以具有耐久性的岩石建築物，來紀念國家歷史上偉大功績的衝動，這可能也是日本這麼勇敢的小國家，經常能夠成功地擊退侵略者的理由。而此種存在於國民性格中的特質，也避免他們在國內的戰爭結束之後，公開地命名某個街道或橋樑，來紀念戰爭的勝利。

葛里菲斯（Rev. W. E. Griffis）在《江戶的街道與街道名稱》[3] 的論文中，有一篇相當有趣的文章指出，幾乎所有東京的街道和橋樑，都未以偉大的勝利或歷史性的戰場命名。他表

示：「德川家康在統一日本全國之後，做了一個非常明智的決策。他認為以街道的命名紀念戰勝的舉動，將持續地讓戰敗者感覺羞辱，並且讓剛癒合的傷口再度受到傷害，因此，並未在日本統一為和平的國家之後，賦予首都的街道任何與戰爭勝利相關的街名。不以街道的命名紀念戰爭的勝利，證明德川家康的睿智，而且也說明為何日本人經常在國內的戰爭中，以慈悲和安撫對待所征服的敵人。」

注釋

1　摘自阿特欽森教授（Professor R.W.Atkinson）在《日本亞洲協會會報》所發表的第六卷第一章的內容，以及葛茲博士（Dr. Geerts ibid）所發表的第七卷第三章的內容。

柯謝爾特博士（Dr. O. Korschelt）針對東京地區供水相關事項的研究，向《日本亞洲協會會報》提供了極具參考價值的論文稿件。藉由日本學生的協助，他針對井水和東京城市的供水，進行了多項研究和分析。他同時也指出東京地區，存在著許多將竹管插入地下的自流井，是採用傳統的挖掘方式向下挖出深度三十或四十英尺，然後在水井的底部，採用竹管再向下方鑽入一百或二百英尺以上的深度。普通型式的水井，東京地區和郊區許多這種型式的水井，都出現井水溢流的情形。距離東京大學不遠的一口水井，更出現井水滿滿地溢流過相當高度的井邊，因此，東京當局最終必然會利用這些井水，做為提供大眾用水的水源。他認為東京大部分地區的自流井，都能夠產生相當純淨的井水，而氾濫到附近土地的奇特景象。

讀者若希望進一步探討相關的內容，請參閱柯謝爾特博士刊登在《日本亞洲協會會報》第十二卷第三章（第一四三頁）極具參考價值的研究論文。

2　日本很幸運地並沒有大型穿衣鏡，而是以一個經過琢磨的金屬圓盤做為鏡子使用，並且在未使用的時候收藏在盒子裡。

3　"The Streets and Street-names of Yedo"，摘自《日本亞洲協會會報》第一卷（第二十頁）。

第八章

日本古代住屋

探索日本古代文獻中的住屋樣貌

探究日本古代住屋的發展歷史，絕對是一個饒富趣味的研究主題。研究這個領域所需的材料，現在可能還存在著，但是很不幸的是，僅有極少數的學者能夠判讀這些日本早期的文獻。感謝張伯倫先生、薩道義先生、阿斯頓先生、麥克拉契先生[1]，以及英國駐日公使館[2]館員的辛勞和協助，民族學研究者才能一窺早期日本住屋的樣貌和特徵。

研讀薩道義翻譯的日本古代祝禱文[3]、張伯倫翻譯的《古事記》（古代事件記錄）[4]，以及阿斯頓翻譯的《日本紀》[5]等古代文獻，我們外國人才能稍微了解千年以前日本住屋的風貌。

薩道義認為：「除了《古事記》和《日本紀》中收錄的詩文之外，日本古代祝禱文是現存最為古老的本土文學。」張伯倫則表示：「《古事記》是融合都蘭人、塞西亞人、阿爾泰人所形成的主要民族中，被認為是具有真實性的最早期文學作品，而且，至少比最古老的非亞利安印度文學，更古老一個世紀以上。」

雖然《古事記》中有關房屋結構的描述很簡略，但是頗具參考價值，而且毫無疑問地能讓我們了解西元七世紀和八世紀的日本住屋狀況。

薩道義在日本古代祝禱文的英文翻譯中指出，制訂此種祝禱儀式的時期，確實是在西元十世紀或更早的時期。從這些古老文獻中，他探究出古代日本住屋的結構和樣貌，並做了以下的敘述：「古代日本君王的宮殿是一間木製的小屋，柱子直接插入土中，而非像現代住屋

的柱子，豎立在寬大的石板上方。住屋結構的柱子、橫樑、椽木、門柱、窗框等，是採用山葛和紫藤等蔓生植物的長纖維枝條，經過扭絞處理之後變成繩索來加以綑綁固定。古代日本絕大部分地區都未開墾，因此毒蛇的數量遠比現代為多。當時住屋的地板相當低矮，居住者蹲坐或躺臥在草蓆鋪墊上，很容易遭受毒蛇無聲無息的攻擊，這也許就是日文的「床」代表地板的理由。古代日本的地板只是房屋周邊供躺臥的臥榻而已，室內其餘的部分，都是泥土的地面，後來地板的尺寸逐漸變大，最後擴展到整個室內的空間。古代住屋的椽木凸出於屋脊樑之上，並且類似現代神社屋頂的樣式，彼此互相交叉。不論日本建築技術是否遵循古代的傳統方式（所有的椽木都交叉），抑或是依據更為先進的建築原理而修正，現今住屋的屋頂兩端，仍然保留著只做為裝飾之用的交叉椽木。古代住屋的屋頂為茅葺屋頂的樣式，而且可能在屋頂的兩端設有山牆，並留有一個讓燒柴火的煙排出的孔洞，但是鳥類會從這個孔洞飛入屋內，棲息於上方的橫樑，而所排泄的糞便會弄髒食物或燃燒中的柴火。」

從《古事記》的記載內中，我們了解到即使是古代的房屋，也能夠從所呈現的外觀，明確地區分出寺廟、宮殿、一般住居、倉庫或簡陋小屋。寺廟或宮殿與一般簡陋小屋的差異，在於擁有巨大的屋頂、精緻的緣廊、粗壯的柱子，以及高聳的橫樑。由於文獻中提到人們從上面的樓層眺望風景，因此可以確認寺廟和宮殿，屬於至少兩層樓的建築。換言之，不得在屋頂上半部或屋脊上方，另外附加不同樣式的結構物。不過，這也顯示當時已經存在著不同種類的屋頂和屋脊了。古代一般農夫的住屋，採取屋頂構架向上凸起的結構。當時並不允許一般農夫的住屋，採取屋頂構架向上凸起的結構。住屋內的火爐位於地板的中央，而在屋頂尾端的山牆上，設置一個以格柵保護的排煙口。當

時住屋的柱子是深深地埋入土地中，而非像現在的房屋安放在一個岩石地基上。

《古事記》中有以下的敘述，「如果你乘船沿著道路航行，則會看到一座蓋得好像魚鱗的宮殿」，以及「兇惡的夕徒們好像瓦片一般散開」，顯示當時已經有瓦片的存在了。此外，利用鸕鷀的羽毛取代屋頂上的茅草，也是一個相當有趣的現象。可知古代日本的住屋擁有前門、後門、掀簾門、窗戶和開口部。

《古事記》也提到，由於工匠的技術不佳，擁有寬敞屋簷的大型屋頂的角落向下彎曲，形成類似魚鰭的形狀，因此屋頂的角落被稱為「鰭」。住屋內部鋪設以蘆葦、皮革、絲絹製成的鋪墊，並使用兼具裝飾用的遮簾來保護睡眠者，以避免受到風的吹拂。古代的城堡設置了後門、側門和其他的門戶。我們在《古事記》中讀到「請來到鐵門下方吧！我們將站在這裡等待大雨停歇」，證實當時有些門戶的上方，裝有一個類似屋頂的結構體。

古代文獻中也曾經敘述過圍籬，並多次提到廁所與住屋分離，而且興建在流水潺潺的河上。日本稱呼廁所為「川屋」的古代語源，毫無疑問是源自於此。從暹羅（今泰國）到爪哇地區的廁所，就具有這種獨特的特徵。早期日本住屋樣式與馬來民族類同的敘述，曾出現在日本古老的文獻當中，例如：由張伯倫[7]翻譯的《大和物語》，是西元十世紀撰寫的日本古典作品，其中就出現「古老的時代裡，人們居住於蓋在生田川上方平台的房屋中」的描述。

此外，《古事記》中也提到：「他們在肥河中央蓋了一座黑色的編辮繩橋，並且恭敬地興建一個可供居住的臨時宮殿。」譯者張伯倫表示這段敘述的重點在於：「他們在肥河上替太子興建了一個臨時的行宮（建築的基礎是否在水中，或是在陸地上，則不得而知），並且採用

保留樹皮的枝條纏捲扭絞之後，建構一座連結陸地的黑橋（此處的黑色具有重要的意涵）。」

《古事記》中所提到的雙連船（two-forked boat），是否就是某種樣式的雙連筏艇？此外，文獻中也提到人們使用樹葉當做盛裝食物的淺盤──這明顯是屬於馬來民族的獨特飲食方式。

以上的各種敘述內容中，有關廁所和水上建築物的描述，明顯地指出古代日本的廁所，與南亞國家的廁所型式相當類似，而且在住屋的一般結構上，也顯現許多類似的特徵。

關於《古事記》這份古代文獻的緣起和歷史，以及英文翻譯的方法，請參閱張伯倫英文譯本的序言內容。為了方便讀者閱讀與參考，我將引用自《古事記》中的主要參考資料彙整如下：

「兇惡的歹徒們好像瓦片一般散開」（第八頁）

「她掀開宮殿的門，走出來與他會面」（第三十四頁）

「請他進入住屋，並且引導他走進一個八英尺寬的大房間」（第七十三頁）

「在宇迦能山的山腳最下方的岩石基底上，豎立粗壯結實的寺廟柱子，並且將橫樑架設在高天之原」（第七十四頁）

「我向後推開少女關閉的木板門」（第七十六頁）

「在飄動的裝飾性遮簾（綾垣 ayakaki）下方、在柔軟而溫暖的被褥下方、在窸窸窣窣聲響著的床單下方」（第八十一頁）

譯者認爲，「裝飾性遮簾」可能是指「圍繞著安睡之處的遮簾」。

「煤灰累積在嶄新的山牆格柵上」等。（第一〇五頁）[8]

「使用鸕鶿的羽毛修葺茅草屋頂」（第一二六頁）

「我手執劍刃朝下，刺穿高倉下倉庫屋頂的屋脊，並讓劍落入室內！」（第一三五頁）

「在蘆葦沼澤的潮濕小屋內，我倆睡在層層相疊的蘆葦鋪墊之上！」（第一四九頁）

「當她將要進入海中時，在海浪的頂端鋪上八層蘆葦草墊、八層皮革鋪墊、八層絲絹鋪墊」（第二一二頁）

「當大臣口子臣（對著女皇）重複地唱著頌揚之歌時，天正下著滂沱大雨，他並未避雨，而驅往宮殿的前門拜謁，但是女皇卻反而走出後門，他趕緊前往後門晉謁，女皇卻又走出前門了」（第二七八頁）

「天皇直接前往女鳥王所居住的處所，並站在宮殿的門檻」（第二八一頁）

「如果事先知道要露宿多遲比野，我就會攜帶著遮風避雨的隔屏遮蓆」（第二八八頁）

「於是，天皇登上了山峰的頂端，眺望著國內的景象，發現有一棟房屋的屋頂上裝飾著鰹木（宮殿或神社屋頂上的裝飾物）。天皇詢問：『屋頂上裝著鰹木的住屋，到底是誰的家？』，隨從回答說：『那是志機大縣主的家。』於是天皇大怒：『什麼！這個混蛋居然興建了跟我類似的住屋！』，派人把那間住屋放火燒掉了」（第三一一頁）

「因此，志毗之臣唱頌：『宮殿屋頂角落凸出的屋簷向下彎曲』」

「當志毗之臣唱完歌之後，袁祈之命唱頌：『那是工匠技術拙劣的緣故，所以屋簷角落才會向下彎曲。』」（第三三〇頁）

薩道義在日本古代祝禱文的內容中，發現日本古代住屋的椽木，凸出在屋脊脊肋之上，並且彼此交叉。這種椽木凸出並且交叉的建築樣式，也出現在現代神道寺廟的建築上。

新加坡附近馬來人住屋屋頂的兩端，經常可以看到山牆的尾端，有兩支彼此交叉的木條，並且施加了奇特的裝飾性曲線形雕刻（圖303）。這種椽木交叉的型式，也殘留在現今的日本住屋上。如果參閱圖45和圖85，就可以發現此種在屋頂上等間隔架設的 X 形椽木結構。在越南的西貢附近河流的沿

圖 303 新加坡附近的馬來人住屋

圖304 越南西貢住屋的屋脊

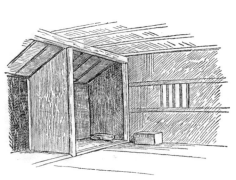

圖305 顯示新加坡馬來人住屋內睡臥處的景象

岸，以及從西貢到堤岸的路途上的住居屋頂上，可以看到極為類似的交叉橡木結構（圖304）。

關於日本住屋內床之間的起源，一般都認為源自於日本原住民阿伊努人的住屋樣式。不過，我認為這種推測缺乏明確的學理基礎。阿伊努人住屋內的地板，屬於堅實的泥土地面，有時候會在室內中央火爐的周圍，鋪上蘆葦編成的草墊。為了獲得較為舒適的居家生活，阿伊努人通常會沿著住屋內的牆壁，搭建一個木板平台。這個木板平台不僅可當做睡眠的地方，也做為放置箱子和家庭用具，以及一些無法懸掛在房屋側面或樑柱上的物品。我並未發現此種架高的平台上，安裝著保護性的隔間，或是提供睡眠之用的跡象。

如果要探索任何與床之間的起源相關的資料，或是任何外部結構的類似性，也許從馬來人的住屋中，可以發現床之間這種建築特徵的原始型式。在新加坡附近的馬來人村莊裡，可以看到住屋內部有一個稍微墊高的場所，單獨做為睡眠的床鋪之用；而且從壁面凸出一個狹窄的隔間牆，與日式住屋內的床之間和違棚的壁龕結構完全相同（圖305）。

姑且不論日本的住屋與馬來人住屋之間，所存在的各種

相關性是否重要，但是在嘗試探究任何住屋結構特徵的起源時就必須了解，日本以外的地方已經存在相關特徵。在蒐集所有與日本古代住屋相關的資料時，也許必須從研究安南、交趾支那（今越南南部與柬埔寨東南方地區），尤其是馬來半島的住屋，才能獲得真正關鍵性的相關資料。

薩道義在一篇探討伊勢神宮的論文[9]提到：「雖然伊勢神宮並非最古老的神社，但是在所有日本的神社之中，具有最神聖的地位。」針對日本古代住屋相關的許多有趣事項，他在論文中做了以下的敘述：

「日本古文物研究家告訴我，在尚未發明工匠道具的古老年代裡，這些島嶼的居民所居住的房屋，是採用燈芯草或紫藤的堅韌枝條製作的繩索，綑綁沒有削掉樹皮的年輕樹幹，建造房屋的基本結構，然後使用茅草覆蓋在屋頂之上。現代住屋的柱子是安裝在地面上的大塊岩石上方，但是古代的住屋並未採取這種防止柱子底部腐蝕的預防措施，而是將柱子直接插入地面上的坑洞中。

古代住屋的建地為長方形，在建地的四個角落，以及四個側面牆壁的中央，都豎立著直立的支柱，而住屋兩端的支柱具有能夠支撐屋脊樑的長度。其他的樹幹則採取水平的方式，從住屋的一個角落，銜接到另一個角落，並加以綑綁固定。其中的一根樹幹綁在靠近地面的位置，另外一根樹幹綁在靠近頂端的位置，最上面再安裝一根簷桁條（wall plates）。兩根粗大的橡木安放在從簷桁條到較高柱子的頂端，而且橡木的上方尾端彼此交叉。屋脊樑是安置在由彼此交叉的橡木所構成的叉子狀結構上，水平的橫木則沿著屋頂的每個斜面排列，並且

在接近叉狀結構外角的位置，以成對的方式綑綁固定。採用修長的木柱或竹幹製作的椽木，穿過屋脊樑的上方，每根椽木的下緣尾端則固定在簷桁條上，接下去的一個步驟，是鋪設茅草屋頂。為了讓茅草保持固定的位置，會沿著屋頂在叉狀結構上安裝兩根樹幹，並在樹幹上方採取等間隔的方式安放較短的圓木。而且使用繩索穿過屋頂的茅草，在叉狀結構的外角位置，與屋頂上的屋脊樑扎實地綑綁在一起。」

「古代住屋的牆壁和門是由粗糙的蓆墊所構成。當時的工匠必然使用某些道具，才能將樹木削切成所需要的長度，也許邊緣銳利的岩石正好能夠發揮這種功能。這些埋藏在地下的切割用石器，以及石質箭鏃和棍棒，都曾經從日本各地出土。典型的古代住屋樣式也出現在日本某些偏遠地區，但是比起農民為了臨時需求所搭建的簡陋小屋，數量上可能不多。」

「日本神道寺廟（神社）的建築樣式，源自於遠古時代的住屋型式，但是受到佛教建築的影響，在某些特定的部分進行了局部的修改。最正統的神社建築樣式保留著茅葺屋頂，其他的神社的屋頂，則採取鋪設厚質木瓦片的『檜皮葺』樣式，某些神社則採取鋪設陶瓦或黃銅瓦片的樣式。凸出於神社屋頂被稱為『千木』的椽木頂端，已經稍微向上延伸，並且施加了些許的精巧雕飾。江戶（今之東京）九段坂新建神社的屋頂，椽木在原本安裝的位置，從木瓦片屋頂內部向外凸出。不過，大部分神社屋頂上的椽木，僅僅由兩根木材構成類似英文 X 的構造。若借用日本學者的比喻，此種安裝在屋脊樑上的椽木型式，造型類似裝備在馬背上的馬鞍。神社屋脊上類似外國雪茄形狀的圓柱狀短木，是為了固定安裝在屋脊上的兩根原木。由於這種構件的形狀，類似製作市售柴魚薄片（鰹節 katsuo-bushi）的乾燥鰹魚，因此

日文稱之為『鰹木（katsuo-gi）』。原本沿著屋脊而壓住茅草的兩根原木，現今大多以稱為『棟押（munaosae）』的單一橫樑取代。厚實的木板已經取代原本封閉建築物側面的蓆墊，入口則採用折疊式的門扇。不過，這種門扇的開闔並非使用絞鏈，而是技術用語上稱為『軸頸（journals）』的裝置。原始的住屋並沒有鋪設地板，但是神社則裝設離地面數英尺高的木質地板，同時配合地板的結構需求，沿著神社建築的周圍裝設類似露台的緣廊，並且在出入口處設置梯階。神社建築的某些部分，藉由增添相當多的黃銅裝飾物，完成從一般住屋蛻變為神聖寺廟的歷程。」

在稍後的年代裡，我們在一本由阿斯頓翻譯的日本古典文學著作《土佐日記》[10]中，發現一些有關住屋的有趣敘述。這本日記是於西元十世紀中期，由一位住在京都的宮廷貴族，記錄他從任職土佐國司的寓所，返回京都舊居途中所發生的各種情事。當時他離開京都的住家，已經有五或六年之久。他在承平四年撰寫第一篇日記時，根據推算的結果，應該是西元九三五年[11]，距今約為千年之前。在他離家擔任土佐國司期間，突然收到家中九歲幼女去世的消息。他悲傷地詠歎：「一想到要回歸故里，不禁悲從中來，驟然離開人世的幼女，永遠不再歸來。」

他回歸故鄉的旅途，幾乎都是經由海路，最後進入了大阪川，並且在與強勁的水流搏鬥數日之後，終於抵達山崎。接著，他從山崎起改走陸路，展開返回京都舊居的旅途。當他沿路看到熟悉的古老地標時，顯現出非常欣悅的表情。「他在日記中提到商店裡販賣的玩具和糖果，跟他以前離開時的情景完全一模一樣，他不知道舊時朋友的心境，是否也沒有任何改

變。他特意安排晚間從山崎出發，如此一來，也許他抵達自己的舊居時，剛好也是夜間時刻。」譯者阿斯頓將作者返回故居時的情景翻譯如下：

「當我抵達舊居進入家門時，天上的月光皎潔如鏡，因此能夠清楚地看到家園內的境況。當呈現在我眼前的是一片殘破無比的廢墟景象，殘缺破爛的程度甚至超過我被告知的狀態。當我離開時請別人維護管理的住屋12，現在處於幾乎完全倒塌的情況。兩間住屋之間的圍籬已經傾頹，因此兩棟住屋似乎變成一棟，管理者大概只透過殘破圍籬的間隙，監看家園內的景象，算是聊盡一點管理維護的責任吧。儘管如此，以前只要有機會，我都會提供管理者修繕家園的經費。對於家園殘破的景象，儘管我覺得非常煩躁，但是今晚我無論如何都不能以惱怒的語氣，責備管理者的疏失，反而要對造成他的困擾而致謝。庭園內的水積聚在凹洞裡，形成一個小池塘，旁邊則長出一棵樅樹。在我離開家園五到六年的期間，這棵樹喪失了過半的枝條，呈現出宛如歷經千年風雨摧殘的樣貌，而周圍卻夾雜著新生的樹木。整個住居和庭園景觀，顯現出極為荒廢的境況，每個人都表示真是慘不忍睹。回憶起誕生在這間住屋內的幼女卻永遠不再歸來的情景，真是令我傷痛難耐啊！當看到一起乘船歸鄉的旅客們，抱著小孩歡欣嬉鬧的景象時，我無法克制刻骨銘心的悲痛，只能對著了解我心中痛楚的友人，悲戚地詠歎傷懷的詩句。」

透過作者這段滿懷悲傷的敘述中，人們能夠一窺大約一千年以前住屋的景觀。兩棟房屋之間的殘破不堪的圍籬和大門，原本的結構可能比現在的形貌更為宏偉壯觀，而草木叢生的荒廢庭園，顯現出早期庭園景觀的規劃，與現今庭園的樣貌大致上相去不遠。

如果探索日本住屋的發展歷史，就會發現，現今日本的住屋，是從古代簡陋的小屋，緩慢而穩定地發展成具有藝術特質的獨特樣式。就像中國人、朝鮮人、馬來亞人的住屋，各自發展出與眾不同的型式一般，日本的住屋也形塑出完全屬於日本人專有的獨特風格。雖然日本住屋也從國外引進少數的特色，但是比起美國人，從祖先的英國人完全仿造的外國建築風格而言，算是微不足道的事情了。直到數年之前，美國人不論是在古典或其他樣式的建築，都以英國傳統的建築樣式為典範，仿造出造型拙劣的外國建築。因此，除了少數公共建築物具有較佳的品味之外，其他無數的比例不調和，以及醜陋的不適用公共建築物，散布在美國的土地之上。此種陶醉於模仿國外建築的熱潮，如果僅限於一般小木屋或單層樓的村莊建築，則危害尚且輕微。但是，熱中於炫耀似乎已經成為一般美國人的特質，因此驅使他們在最為醒目的地點，興建了令人厭惡的建築，更破壞了大眾的品味。

日本人在發展原創的住屋風格時，巧妙地運用從韓國輸入的耐用磚瓦，並且從中國進口經濟實用的橫樑和支柱，也採用某些寺廟建築的特徵當做外觀上的裝飾元素。當外國宗教進入日本時，也一併引進了寺廟建築樣式，但是日本人巧妙地保留某些適切的建築元素，因此，寺廟建築能夠和諧地完全融入日本的風土民情之中。然而，美國人在建築上所顯現的品味，卻完全忽略本身的氣候和風土民情的特性，執意崇洋媚外地完全複製外國的建築樣式。在英國都市中的某個街區內，人們不僅會看到希臘式、羅馬式、義大利式、埃及式，以及其他樣式的建築物，而且，魯莽地嘗試將不同的建築樣式互相穿插配置，導致英國現代都市不協調的混同樣貌，成為美國之外的基督教國家中最為不堪入目的建築景觀。[13]

注釋

1 張伯倫（Hall Chamberlain）；薩道義（Ernest Mason Satow，日文名字為佐藤愛之助）；阿斯頓（William George Aston）；麥克拉契（McClatchie）。

2 依據英國賢明的公務員制度的規定，許多英國外交官和學者被派遣到到東方國家，從事與他們專業相關的事務，因此除了少數的例外，外國人在政治、商業及文學領域的成就和榮譽，自然都歸功於英國人士。

3 摘自《日本亞洲協會會報》第九卷第二部（第一九一頁）。

4 摘自《日本亞洲協會會報》第十卷附錄。

5 摘自《日本亞洲協會會報》第三卷第二部（第一二一頁）。

6 我發現安南是以懸掛的布幔和遮簾，區隔出臥室的範圍。

7 摘自《日本亞洲協會會報》第六卷第一部（第一○九頁）。

8 薩道義賦予這段文句完全不同的詮釋。

9 摘自《日本亞洲協會會報》第二卷（第一一九頁）。

10 摘自《日本亞洲協會會報》第三卷第二部。

11 譯注：根據查證，應為西元九三四年。

12 在阿斯頓的英文譯本中，這個字詞印成「heart」，顯然這是「house」的誤植。

13 「到底有多少醜陋不堪的設計，是在並未真確地理解中世紀藝術的精神內涵和表現形式的情況下，假借歌德式風格之名，遂行其胡作非為之實呢？這種愚昧無知的反常性熱潮和浮華品味，通常顯現在倫敦的議事堂、音樂廳，以及類似公共場所的建築樣貌之上。由於無法辨識約翰‧魯斯金稱之為『犧牲的光輝』的古代宏偉建築藝術的真諦，並且理解過度貪婪的裝飾是現代建築設計的禍根，因此，倫敦這些建築物的整體外觀，通常顯現出極度庸俗浮華的裝飾效果。」摘自查理斯《塑造家居品味的訣竅》（第二十一頁）。

第九章

日本周邊地區的住屋

在簡略地一窺日本帝國所轄周邊島嶼的住屋特徵，以及日本曾經多次以和平或強制手段入侵的近鄰——韓國（朝鮮）的住屋形貌，是一件頗為有趣的研究。豐臣秀吉於大約三百年前（西元一五九二年）入侵韓國之後，在返回日本時，強制性地帶回許多殖民地的陶器職人和其他的藝術工匠。

阿伊努人的住屋

北海道阿伊努人據信是日本的原住民，後來類似北美的印地安原住民，被英國殖民者逼迫而離鄉背井一般，從本州北部遷移到北海道，因此，阿伊努人的住屋，自然會最先引起我們的注意。阿伊努人是否為日本真正的原住民，並不屬於本章節所討論的範圍。不過，無庸置疑的是這個沒有使用文字的土著民族，原本居住於本州北部，後來被迫逐漸北遷，而形成散居在北海道地區的聚落。到現今的阿伊努人住屋，保留著多少古代阿伊努人住屋的特徵，以及日本住屋的哪些特徵，是源自於阿伊努人住屋，至今仍難以定論。

根據我的觀察結果，從北海道東南海岸的白老（Shiraoi），到西海岸石狩峽谷的阿伊努人，全部都使用日語，並且使用筷子和上漆的碗吃飯，吸著小煙斗、喝著燒酎。他們的住屋內放置著塗漆的箱盒和其他用具，裡面收納著可能是以往日本人贈送的服裝，或是繼承祖先的傳家寶物。在另一方面，他們卻保留著自己的語言、划著狹長的獨木舟、使用短弓和毒箭，並且擁有自己獨特的箭筒。就像美國的印第安人堅定地維護本身的傳統習俗一般，阿伊努人

也堅持延續祖傳的祭祀禮儀，以及特定的設計技法。不過，我從一位就讀東京師範學校的阿伊努族青年身上，發現他們很善於適應環境的變化，而且，這位年輕人讓我了解許多與阿伊努人箭術相關的事項。

簡單來說，我所看到的阿伊努人住屋，是以粗陋的木料結構支撐一個茅葺的屋頂。牆壁採用燈芯草和蘆葦與稍硬的橫木交織而成，而室內是一個與房屋尺寸相同的單一房間。大部分住屋的側面都會規劃一個側翼廂房，並設置出入的門戶，而某些門戶可能裝設著簡陋的門廊。阿伊努人的住屋屋頂製作相當嚴謹而美觀，樣式與日本各地的茅葺屋頂稍微不同。不過，在前面的章節中，我曾經提到大和地方茅葺屋頂的坡度，與某些阿伊努人住屋的屋頂相當類似。

穿過低矮的門戶進入屋內時，由於室內非常黑暗，幾乎無法看到任何事物。屋主點燃白樺樹皮捲成的火把之後，才勉強看清室內的景象。不過在進入屋內的同時，原本住屋外觀齊整而美麗的印象頓然消失無蹤。腳下踩踏的是潮濕而堅硬的泥土地面，頭上排列著布滿煤灰的黝黑橡木，而承載這些橡木的橫樑，也同樣地烏黑和油膩，整個幽暗的室內空間中，瀰漫著髒污和強烈的魚腥臭味。火爐設置在屋內的中央，占據了一塊相當大的四方形面積，兩側舖設著蓆墊。一個鍋子懸掛在火爐的上方，爐內隱約可見微微火光。一個大碗放在爐邊的單側，裡面裝著上一餐留下來的殘羹剩飯，其中包括魚骨頭和看起來很噁心的獸骨，這種情景令人食欲頓失。屋內的煙霧並未從人員出入的門戶飄散，而是積聚在接近矮簷下方唯一的方形開口周邊，想要從屋頂角落小小的通風口掙扎而出。房間的一側，設置著稍微墊高的木質

地板，上面放著蓆墊、塗漆的箱盒、數捲漁網和其他家用器具。從橡木和柱子上懸垂而下的是弓、箭袋，以及固定在鑲嵌著鉛質紋樣的奇特木板上的日本匕首。此外，也懸掛著切片的魚肉和大小不一的魟魚頭，散發出類似煙燻的氣味，而非腐爛後所產生的臭味。在這種幽暗而且煙塵瀰漫的骯髒環境中，卻居住著極為端莊、文雅、穩重的阿伊努人。圖306和圖307顯示兩棟狀況較佳的阿伊努人住屋樣貌，但是可能無法代表這就是北海道北部偏遠地區阿伊努人住屋的典型樣式。

八丈島的住屋

接著，讓我們透過薩道義和迪金斯（F. V. Dickins）[1]造訪八丈島時，所記述的筆記內容，一探日本八丈島在地住民的住屋樣貌：

「就如原先所預料的一般，八丈島上並沒有任何商店和旅館，但是旅遊者能夠在農夫的家中，獲得盛情的膳宿款待。大部分的農舍擁有二個或三個房間，以及一間寬敞的廚房。農舍的結構採用樫木施作，牆壁則鋪排著厚木板，而非本土經常採用的竹編灰泥牆壁。八丈島上住屋的屋頂，千篇一律地採用坡度陡峭的茅葺屋頂樣式。由於當地氣候極度潮濕，為了盡

圖306 北海道阿伊努人的住屋

可能避免雨水滲入稻草之中，因此，必須採行坡度極為

陡峭的茅葺屋頂樣式。許多較為富裕的農家，會搭建第

二棟房屋做為養蠶之用，因此，稱之為『蠶屋（kaiko-

ya）』。此外，農家也會在簡陋的石牆上鋪蓋茅草屋頂，

當做飼養牲畜的場所。每戶農家的住居範圍內，都會興

建一個由粗壯木柱支撐，離地面約四英尺高的倉庫，上

面覆蓋著寬大的頂蓋，以防止老鼠入侵。而這種倉庫的

樣式，與阿伊努人和琉球人所搭建的倉庫類似。」

「農家住屋與菜園的周圍，通常會興建岩石構成的

圍牆，或是石頭與泥土構成的圍堤來保護住屋，避免遭

受特定季節的狂風吹襲。根據我們的了解，暴風雨經常

從很遠的海岸，攜帶大量的鹽分散布在稻田中，造成嚴

重的災害。」

從這段有關住屋的概略敘述，以及附帶的有趣插

圖，我們可以了解八丈島獨特的地理、植物、生活習俗和所使用的方言。不過，對於住屋內

是否設置火爐和臥床，以及是否擁有糊紙拉門、普通的窗戶、榻榻米地板，或是能夠與日本

住屋做比對的任何細節和特徵，就不得而知了。

薩道義發現八丈島居民所使用的語言中，殘存著許多日本古代用語，而且直到最近，在

圖 307 北海道阿伊努人的住屋

生活習俗方面，島上仍然保留著，日本古代文獻中記載的興建產房的習俗。如果針對八丈島住屋的相關事項能夠搭配插圖稍加描述，也許更饒富趣味。

琉球的住屋

琉球群島（今沖繩群島）大約介於日本南方與台灣的中間位置，居民與日本人非常相似。

根據薩道義與布倫登的研究，居民所使用的語言中，殘留著許多已經淘汰不用的日文廢語。

琉球的許多風俗習慣，呈現混雜著日本與中國方式的奇特風貌。布倫登發現琉球的橋樑和其他建築物的結構，的確與中國的建築方式相當類似。

下列有關琉球住屋的敘述，摘自薩道義某次造訪琉球之後，發表在《日本亞洲協會會報》第一卷的文章內容：

「琉球人的住屋採取日本的建築方式興建，地板從地面提升到三或四英尺的高度，而且為了抵禦暴風的吹襲，大部分的住屋都屬於單層平房的型式，屋頂則以中國式的施作方法，鋪設非常厚實的瓦片。儲存稻米的建築物採用木材興建構架，並覆蓋稻草屋頂。這種離地面約五英尺高，以木柱支撐的穀倉，雖然結構上較為嚴謹，但是樣式上類似阿伊努人的糧倉。」

下列所敘述的另外一段內容，是摘自布倫登發表在《日本亞洲協會會報》[2]的文章中，描述琉球住屋相關的內容：

「城市中的街景呈現極為荒廢的樣貌，街道的兩側，興建著高度約十或十二英尺的單調

石牆，到處都設有寬度足夠的缺口，可讓人員通過而進入位於後方的住屋。由於每棟住屋都圍繞在圍牆之中，從街道的角度觀看時，顯現出類似監獄而非住家的印象……」

「富裕階層的住屋也如前述的情景一般，座落在四周圍繞著十或十二英尺高圍牆的庭院中央。住屋的樣式類似一般日本房屋的型式，室內裝設著紙拉門，以及鋪著榻榻米的墊高地板，而且這些木質結構的住屋，與日本典型住屋的樣式比較，兩者之間並無明顯的差異。但是，屋頂上所鋪設的瓦片，則與日式瓦片的形狀大不相同，並且在鋪設兩塊凹形瓦片的接合處，會覆蓋一塊凸形的瓦片。從橫斷面觀看時，所有的瓦片都呈現半圓的形狀。這種紅色的瓦片是在那霸製造，品質看起來相當不錯。琉球貧困階層的住屋非常原始而簡陋，屋頂覆蓋著厚厚的茅草，房屋四個角落各有約五英尺高的直立支柱，支撐著茅葺屋頂。牆壁是以細竹編成某種網狀結構，內部塞入約六英寸的稻稈。這種網狀牆面封閉了整個住屋的側面，只在單一的側面留下約二英尺寬度的間隔，當做人員出入的開口。住屋內部看不到任何地板，泥土地面上所鋪設的一塊蓆墊，通常便是居民坐臥之處。」

幾個世紀以來，琉球雖然受到中國文化的強烈影響，但是布倫登驚訝地發現，日本住屋的許多特徵卻顯現在當地住屋的樣貌上。事實上，布倫登曾經提到琉球住屋的結構，與日本住屋的結構比對時，並無明顯的差異。由於他特別關注日本建築結構的特徵，因此，我相信如有不同之處，他必然會指出兩者之間所存在的差異。

從最北端的北海道到最南端的琉球，日本全國各地住屋的結構，都顯現出某種相同特徵的現象，著實令我相當驚嘆。數個世紀以來，日本北部和南部的各個省份，都過著近乎獨立

的生活形態，使用不同的方言，甚至居民的性格也大不相同。但是，從北部的青森地方，到

南部的薩摩地方，甚至到最偏南的琉球，都採用幾乎完全相同型式的隔扇、紙拉門，以及薄

木板施作的天花板。雖然八丈島與琉球群島的四根支柱穀倉，與阿伊努人的倉庫型式相似，

但這種類似性特徵並不代表出自於同一個起源，而是單純地由於實際需求而產生的結果。前

往堪察加半島或遠東地區旅遊的人士，都會提及看到相同種類的景象，甚至遠到南方的

新加坡和爪哇，也可能看到類似的倉庫。事實上，在美國新英格蘭地區的每個城鎮，以及全

美各地都可以發現相同型式的倉庫，或許世界各地都能看到這種具有四根支柱，每根支柱上

覆蓋著倒置的盒子或鍋子的倉庫吧！

韓國的住屋

感謝洛厄爾（Percival Lowell）先生的授權，讓我能夠閱覽他的最新著作《朝鮮》（The

Land of the Morning Calm），作者也同意我可以從他大作中，彙整許多有關韓國住屋的有趣

資料。韓國的住屋為單層樓的建築，經由一個二階或三階的樓梯，走上一個環繞著整個住屋

的狹窄外廊或是極寬的門檻，而住屋的內部僅有一個與房屋尺寸相同的空間。換句話說，在

屋頂的下方只規劃一個房間，富裕階層的住居則包含成群的這種建築物。韓國的住屋為木質

的結構，安裝在石質地基上方。這種獨特的基礎由一系列連接的火炕和煙道構成，一端為燃

燒柴火的大型火爐或火窯。火窯燃燒時所產生的熱度和火煙，會在迷宮般的煙道內竄流，並

且從火炕另外一端的出口排出，而非經由一根煙囪排放出去。透過這種火炕的加熱方式，能夠使位於上方的房間變得溫暖。這種類似火窯的暖房系統，分成三種不同的型式。最高級的型式，是採用多根粗壯的石柱支撐一塊單片式的石板，並在這塊石質地板鋪上一層泥土，然後，在泥土上面鋪設一張類似地毯的油紙。另外一種暖房系統，是以泥土和小石頭，從前方到後方堆砌成縱向的隆起土脊，並在上方以相同的方式鋪設石頭、泥土和油紙。第三種型式，僅採用泥土建構中空的火炕，是最貧困階層住屋的暖房設施。洛厄爾認為，如果能夠搭配適當的通風系統，這種火炕暖房系統算是一項優良的創意設計。他覺得很遺憾的事情，是位於火炕上方的房間，不過是一個類似密閉箱子的空間，居住者彷彿成為逐漸被烤熟的食物，而無法立即使房間溫暖起來，是另一項他曾經體驗過的痛苦經驗。他指出：「縱然經過長時間的煎熬與等待，房間依然無法開始變得溫暖。歷經一段漫長的忍耐之後，屋內好不容易才達到舒適的溫度，但是在你還來不及享受這短暫的舒暢時光，溫度又繼續飆高到令人驚恐的指數，陷入完全無法控制的情況。」據說這是在大約一百五十年前，從中國引進的奇特而巧妙的暖房系統。

最富裕階層的住屋有著一個單純的構架，根據建築物的規模，以八根或更多根柱子支撐一個屋頂。這個構架與下方的基礎形成單一的固定性結構物。夏季時的住屋外觀類似一個骨架結構，但是到了冬季，就會在每兩根柱子之間，裝設兩片折疊式的門板，以一連串的門板將整個住屋完全封閉起來，形成精簡而扎實的外觀。這些附有精美格狀裝飾的門板，可以向外推開，並且使用一個掛勾和把手，從裡面加以固定。這種門板的下半部分可透過精巧的裝

置，從絞鏈上卸下來，並且使用掛勾將留下的上半部分門板，固定在天花板下方。這種類型的住屋和房間，是當做一個宴會廳或款待賓客的會客室使用，等於美國人接待賓客的客廳。

韓國人一般居住用的房間，採取截然不同的興建方式。住屋的側面並非採用連續性的門板，而是以永久性的牆壁和門扉構成。除了貧困階層的住屋採用泥土牆壁之外，一般都屬於木料施作的牆壁。洛厄爾表示：「在韓國的這些建築中，我們發現一種類似古董相機快門結構的三層疊合活動壁板。這種裝置採取接續而非同步的使用方式，並且有三種不同材質的壁板。最外層的壁板是前面提過的折疊式門扉，其他兩種則是兩片一組的滑動式面板。這種曾經普遍在韓國使用的滑動式隔板，類似現在日本所使用的隔扇型式。其中一組是夜晚使用的面板，糊貼著暗綠色的紙張；另外一組是白天使用的面板，則黏貼著天然色調的黃色油紙。

在不使用的時候，這些壁板可以推入牆壁內的溝槽之中，因此可拉扯綁在壁板外緣中央的繩帶，將壁板重新拉出來使用。不論住屋或轎子都採用此種滑動式拉門，但是並非屬於日本的型式，而是採取將每組拉門的兩個半片綁在一起的方便措施，因此較容易調整。」整個住屋的內部都糊貼著油紙，「天花板覆蓋著紙張、牆壁糊貼著壁紙、地板也鋪上紙張。當你坐在自己的房間內，眼裡看到的全是紙張，而且任何能讓你看到事物的光線，都是穿透相同材質的紙張，才會進入你的眼簾。」

從上述簡略的敘述內容中，可以看出韓國的住屋與日本住屋的差異程度，而檢視洛厄爾在韓國所拍攝的照片，更能了解其中的差異。照片中顯示韓國低矮石牆的住屋，有著方形開口的窗戶，窗框上貼著油紙，而這些窗框是懸吊在窗戶的上方，並且向外開啟。此外，除了

鋪瓦屋頂之外，韓國茅葺屋頂的坡度凹凸不平，而且呈現圓渾的造型，屋脊綁著奇特的繩結及穗帶，整個外觀與日本許多茅葺屋頂的樣式截然不同。

中國的住屋

就像韓國住屋的樣式與日本住屋明顯不同一般，我在上海和近郊地區，以及廣東和長江上游地區所看到的中國住屋，也與日本住屋不盡相同。中國都市住屋的特徵包括：堅實的磚牆、廚房的爐竈嵌入牆內、固定式煙囪、鋪瓦的屋頂和屋脊、封閉的中庭、穿著鞋子可以踏上的石質地板、附有絞鏈門扉的出入門戶等等。此外，窗戶的開闔式窗框內，鑲嵌著半透明的雲母貝殼或是白色的紙張，後者經常呈現破爛不堪的景象。室內的家具包括桌子、椅子、床鋪、櫥櫃、幼童用椅、搖籃、擱腳凳及其他家庭用具。我在這些地區所造訪的農家，住屋的樣式也與日本類似的農家不同。

結語

從前面的敘述內容中可以粗略地了解，日本偏遠島嶼的住屋，以及中國與韓國等鄰近國家住屋的特徵。我認為日本的住屋是專屬於日本人的典型產物，但是，日本鄰近中國和韓國的緣故，因此能夠找到許多揉合了國外建築要素的特徵。當我們了解蒙古人種所建立的三大

文明位於半徑約數百英里的範圍，自古以來必然多少有些接觸和交流，而日本美術和文學的根源被認為是來自於此，就不足為奇了。嚴格說來，我們的祖先英國人也同樣從歐洲大陸，引進了語言、藝術、音樂、建築和許多歐洲文明的要素。如果歷史的記載屬實，甚至，他們精鍊的語言和高雅的禮儀也都是從國外引進。日本和英國一樣，將從古代偉大文明移植過來的文明根源進行修改和進化。但是，日本卻持續保留著年輕的活力和彈性，並且，迅速地掌握和利用蒸氣機、電力、現代化學習和研究的方法等西方文明的優異事物。截然不同的是，其他國家對於從文明母國所引進的事物，在提升和改善方法的認知上則相對遲鈍。

對於某些特定的英國作家而言，污衊日本人是模仿者和盜版者，似乎能帶來特殊的愉悅。看到英國人對於日本人已經樹立完善的教育體制，以及健全的行政系統等非凡成就，採取藐視的態度極力貶損，人們或許會認為英國人書寫用的文字、印刷用的紙張、計算用的數字、導航用的羅盤、戰爭用的火藥、信仰的宗教等等，都起源於英國。事實上，當人們理解英國的音樂、繪畫、雕塑、建築、印刷、雕刻及其他技術，都是從眾多國家引進後據為己用，這些國家的國民，想必會認為稱呼日本人為模仿者的英國人，未免太出言不遜了吧。

建議將日式結構的住屋，當做與建美國住屋的一項範例，顯然非常地荒謬和愚蠢。日式住屋事實上無法因應美國嚴酷的天候，以及美國人的生活習慣。如果將精巧而脆弱的日式裝潢設備引進美式住屋內，在一週之內，必然會遭受粗魯的摧殘，而化為一堆引火用的廢柴。

此外，若將宛如迷宮般錯綜複雜的日本精雕立柱和裝飾面板圖樣，豎立在美國的通衢大道上，則風行全美國的破壞公物行徑，將使朝向文明化和精緻化發展的所有嘗試都變成徒勞無功

了。幸好由於無知和偏見，被我們視為未開化國度的日本，並不知道人屬的分類之中，還有一種稱為「野蠻人」的類型。

我相信日本人在裝飾住屋的方法上，顯現出比較美國人更優越的極致高雅風格，同時，確信他們的品味較具有藝術性。我努力地透過比較美日兩國室內裝潢和外部裝飾方法的優劣，來強調本身的信念。不過，我這樣的作為，並不代表認定美國沒有極致精緻和高雅的室內裝潢；在另一方面，也不意指日本就找不到欠缺優雅品味的室內裝潢。

我強調優秀的住屋裝潢和戶外裝飾方式，必須以更為精鍊的標準為基礎，但是，我並不期待這項觀點能夠發揮良好的效應，我相信必然會有某些人認同我的看法。不過，那些藉由俗麗閃亮的浮華裝飾來獲得滿足，以及藉由讚許和購買，催生出無比庸俗的室內裝潢和裝飾方法的群眾們，由於具有典型的魯鈍和愚蠢特質，將會把他們本身和所採用的方法之外的事物，都稱呼為既野蠻又未開化吧。

注釋

1　一八七八年迪金斯與薩道義造訪八丈島時所記述的筆記，摘自《日本亞洲協會會報》第六卷第三部（第四三五頁）。

2　摘自《日本亞洲協會會報》第四卷（第六十八頁）。

詞彙中英日對照表

中文	英文／日文羅馬拼音	日文
三劃		
土器（未上釉陶製器皿）	kawarake	土器（かわらけ）
大名宅邸	yashiki	屋敷（やしき）
小火爐	brazier	七輪（しちりん）
小便斗	asagaowa	朝顔（あさがお）
小型火盆	tabako-bon	タバコ盆
小型平台 （從緣廊邊緣延伸出）	hisashi-yen	庇緣（ひさしえん）
小型的拉門	kuguri-do	潜り戸（くぐりど）
小圍籬	sode-gaki	袖垣（そでがき）
山牆	gable	切妻（きりづま）
四劃		
井水汲取裝置（桔槔）	well-sweep	撥釣瓶（はねつるべ）
天花板	open portion／ten-jo	天井（てんじょう）
手斧	adze	手斧（ちょうな）
手洗鉢（洗手盆）	chodzu-bachi	手水鉢（ちょうずばち）
日本香柏	hi-no-ki	檜（ひのき）
日式門扣	hikite	引手（ひきて）
日式楣窗	ramma	欄間（らんま）
木瓦片	shingle	柿板（こけらいた）
木瓦片屋頂	shingled roof	板葺屋根（こけらぶきやね）
木地檻	foundation-piece	土台（どだい）
木板條	lath	木摺（きずり）

木質導水溝槽	wooden trough	木樋（もくひ）
毛巾架	towel-rack	手拭掛
水準儀	spirit-level	水準器（すいじゅんき）
火盆	hibachi	火鉢（ひばち）
火爐	furo ／ fire-pot	風炉（ふろ）
五劃		
凸窗	bay window	出窓（でまど）
四坡屋頂	hip roof	寄棟（よせむね）
布簾	curtain-screen	几帳（きちょう）
石燈籠	ishi-doro	石灯籠（いしどうろう）
六劃		
地爐	fireplace ／ ro	炉（ろ）
托架	bracket	頬杖（ほおづえ）
收納木屐的櫃子	geta	下駄（げた）
有抽屜的衣櫃	tansu	簞笥（たんす）
有腳的木架／馬椅梯	horse	脚立（きゃったつ）
灰泥	plaster	漆喰（しっくい）
竹製圍籬	ma-gaki	籬（まがき）
竹簾	sudare	簾（すだれ）
肋拱	rib	肋材
七劃		
刨花	shavings	鉋屑（かんなくず）
床之間（凹間、壁龕）	recess ／ tokonoma	床の間（とこのま）
角尺	magari-gane	曲尺（まがりがね）
走廊	lo-ka	廊下（ろうか）
防風雨襯條	weather-strips	目詰板
八劃		
侍長屋	Yasliiki barracks	侍長屋

枕頭	makura	枕（まくら）
泥土地面		土間（どま）
直柱	upright	柱（はしら）
虎鉗	vice	万力（まんりき）
門檻		敷居（しきい）
雨戶	amado	雨戸（あまど）

九劃

封檐板	verge board	破風板（はふいた）
屋脊	ridge	棟（むね）
拱形	arch	アーチ
指物師	sashi-mono-ya	指物師（さしものし）
流水（指庭院內的流水）		遣水（やりみず）
飛簷	cornice	傍軒（そばのき）

十劃

倉庫	kura	倉（くら）
唐紙（拉門）	kara-kami	唐紙（からかみ）
桁架	truss	桁構え（トラス）
神代杉	Jin-dai-sugi	神代杉（じんだいすぎ）
神龕	kami-dana	神棚（かみだな）
紙拉門	shoji	障子（しょうじ）
茶壺	Kettle	茶釜（ちゃがま）
茶會／茶道	tea ceremony	茶の湯（ちゃのゆ）
蚊帳	kaya	蚊帳（かや）

十一劃

掛軸	kake-mono	掛け物（かけもの）
斜撐	brace	筋かい（すじかい）
涼亭	summer house	四阿（あずまや）
鳥居	tori-i	鳥居（とりい）

十二劃

備用鞋帶	shoe-cords	鼻緒（はなお）
圍籬	fence ／ gaki	垣（かき）
隅柱	corner post	隅柱（すみばしら）

十三劃

照明燈具	andon	行燈（あんどう）
矮屏風	tsui-tate	衝立（ついたて）
碑銘	legend	銘（めい）
置物櫥架	shelf	違い棚（ちがいだな）
裝飾板條	moulding	モールディング
裝飾柱	toko-bashira	床柱（とこばしら）
裝飾面板	frieze	フリーズ
裝飾橫木	sill	床框（とこがまち）
隔扇	sliding screen	襖（ふすま）
隔間牆	partition	仕切り壁

十四劃

榻榻米	mats	畳（たたみ）
精細木作	cabinet-work	指物細工

十五劃

墨尺	sumi-sashi	墨刺（すみさし）
墨斗	sumi-tsubo	墨壺（すみつぼ）
樑柱（橫跨在房屋兩端的樑柱）	nedzumi-bashira	鼠柱（ねずみばしら）
潛戶（小型拉門）	kuguri-do	潛戶（くぐりど）
緣廊	veranda	緣側（えんがわ）
緣廊和房間之間的通廊	iri-kawa	入側（いりかわ）
遮雨簷	hisashi	庇（ひさし）
遮陽裝置	noren	暖簾（のれん）

鞍座	saddle	鞍形の飾り
髪髻	queue	丁髷（ちょんまげ）
十六劃		
壁紙	koshi-bari	腰貼（こしばり）
横木	beam	落し掛け
横穿板	cross pieces	貫（ぬき）
横楣	lintel	鴨居（かもい）
横樑	cross-ties	梁（はり）
十七劃		
燭台	te-shoku	手燭（てしょく）
糞尿	sewage	糞尿（ふんにょう）
糞缸	receptacle	肥壺（こえつぼ）
螺旋鑽	auger	螺旋錐（らせんぎり）
黏土（壁土）	clay	壁土（かべつち）
十八劃		
雙片折疊式低矮屏風	furosaki biyo-bu	風炉先屏風
雙柄刮刀	Draw-shave	ドロー・シエイヴ
十九劃		
繋帶	kaze-obi	風帯
藩主（領主）		大名（だいみょう）
二十劃		
爐灶	kamado	竈（かまど）
糯米年糕	loaves of mochi	鏡餅（かがみもち）
二十一劃		
護板		鏡板（かがみいた）
鐵製火鉗	hibashi	火箸（ひばし）
鐵製淺盆	dai-ju-no	台十能（だいじゅうのう）

國家圖書館出版品預行編目資料

明治初期日本住屋文化 /Edward S. Morse 著；
　朱炳樹 譯 .-- 初版 .-- 臺北市：易博士文化，城邦文化出版：
家庭傳媒城邦分公司發行 , 2019.11
　　面；　公分
　　譯自：Japanese homes and their surroundings
　ISBN 978-986-480-094-0 (平裝)
　1. 房屋建築　2. 室內設計　3. 居住風俗　4. 日本
　928.31　　　　　　　　　　　　　　　108016603

DA1021

明治初期日本住屋文化

原 書 書 名／Japanese Homes and Their Surroundings
作　　　者／Edward S. Morse
譯　　　者／朱炳樹
選 書 人／蕭麗媛
責 任 編 輯／黃婉玉

業 務 經 理／羅越華
總 編 輯／蕭麗媛
視 覺 總 監／陳栩椿
發 行 人／何飛鵬
出　　　版／易博士文化
　　　　　　城邦事業股份有限公司
　　　　　　台北市中山區民生東路二段 141 號 8 樓
　　　　　　電話：(02) 2500-7008 傳真：(02) 2502-7676
　　　　　　E-mail：ct_easybooks@hmg.com.tw
發　　　行／英屬蓋曼群島商家庭傳媒股份有限公司城邦分公司
　　　　　　台北市中山區民生東路二段 141 號 2 樓
　　　　　　書虫客服務專線：(02)2500-7718．(02)2500-7719
　　　　　　服務時間：週一至週五 09:30-12:00．13:30-17:00
　　　　　　24 小時傳真服務：(02)2500-1990．(02)2500-1991
　　　　　　讀者服務信箱信箱：service@readingclub.com.tw
　　　　　　劃撥帳號：19863813
　　　　　　戶名：書虫股份有限公司
香 港 發 行 所／城邦 (香港) 出版集團有限公司
　　　　　　香港灣仔駱克道 193 號東超商業中心 1 樓
　　　　　　電話：(852) 2508-6231 傳真：(852) 2578-9337
　　　　　　E-mail：hkcite@biznetvigator.com
馬 新 發 行 所／城邦 (馬新) 出版集團【Cité (M) Sdn. Bhd.】
　　　　　　41, Jalan Radin Anum, Bandar Baru Sri Petaling,
　　　　　　57000 Kuala Lumpur, Malaysia
　　　　　　電話：(603)9057-8822 傳真：(603) 9057-6622
　　　　　　Email：cite@cite.com.my
美 術 編 輯／新鑫電腦排版工作室
封 面 構 成／簡至成
製 版 印 刷／卡樂彩色製版印刷有限公司

2019年11月07日 初版1刷
ISBN 978-986-480-094-0

定價 600　HK $ 200

城邦讀書花園
www.cite.com.tw